뉴아트행동주의

포스트미디어, 횡단하는 문화실천

New Art Activism:
The Cultural Politics in the Era of Post-media

by Kwang-Suk Lee

뉴아트행동주의
포스트미디어, 횡단하는 문화실천

NEW ART ACTIVISM:
The Cultural Politics in the Era of Post-media

2015년 4월 5일 초판 인쇄 **O** 2015년 4월 10일 초판 발행 **O 지은이** 이광석 **O 펴낸이** 김옥철
주간 문지숙 **O 편집** 강지은, 김한아 **O 일러스트레이션** 이승준 **O 디자인** 안마노
마케팅 김헌준, 이지은, 정진희, 강소현 **O 출력** 스크린출력센터 **O 인쇄** 한영문화사
펴낸곳 (주)안그라픽스 413-120 경기도 파주시 회동길 125-15 **O 전화** 031.955.7766 (편집)
031.955.7755 (마케팅) **O 팩스** 031.955.7745 (편집) 031.955.7744 (마케팅)
이메일 agdesign@ag.co.kr **O 홈페이지** www.agbook.co.kr
등록번호 제2-236 (1975.7.7)

이 책은 MBC재단 방송문화진흥회의 지원을 받아 출간되었습니다.

이 책의 국립중앙도서관 출판예정도서목록(CIP)은 서지정보유통지원시스템 홈페이지
(seoji.nl.go.kr)와 국가자료공동목록시스템(www.nl.go.kr/kolisnet)에서 이용하실 수 있습니다.
CIP제어번호: CIP2015008953

ISBN 978.89.7059.798.0(03600)

방송문화진흥총서
150

뉴아트행동주의

포스트미디어, 횡단하는 문화실천

이광석 지음

안그라픽스

뱀의 똬리가
두더지 흙더미의 굴보다
훨씬 더 복잡하다

— 질 들뢰즈

하나의 불꽃에서
수많은 불꽃이 옮겨 붙는다

그리고는
누가 최초의 불꽃인지
누가 중심인지
알 수가 없다
알 필요도 없어졌다

중심은 처음부터 무수하다

— 백무산

차례

©이승준

들어가는 글

이 책『뉴아트행동주의: 포스트미디어, 횡단하는 문화실천』은 2010년 안그라픽스에서 출간한『사이방가르드: 개입의 예술, 저항의 미디어』에 이은 두 번째 책으로 기획됐다. 앞서『사이방가르드』가 문화실천과 현실 개입에 있어서 주로 해외 예술·미디어 행동의 구체적 사례에 천착했다면,『뉴아트행동주의』는 국내에서 주목할 만한 미디어 저항과 비판적 예술·문화적 사례를 살피는 데 그 의의를 두고 있다.

　　이론적으로는 '전술미디어tactical media'라는 실천 범주를 통해 문화저항의 계보를 살피는 작업을 택했다. 사실『사이방가르드』는 의도치 않게 많은 부분에서 전술미디어에 속하는 일부 해외 작가군의 작업에 대한 기록이었던 셈인데, 이번 책은 좀 더 본격적으로 뉴미디어 시대 아방가르드 문화실천 집단의 탄생과 관련한 지적 계보를 그리고 그 계보의 국내 문화실천적 함의를 정리하고 있다는 점에서 새롭다. 이 책에서 언급하는 전술미디어란 특정한 정치 이슈와 관련해 예술행동, 문화간섭cultural jamming, 대안미디어운동, 전자저항을 가로지르며 미디어 수용 주체들이 현대 자본주의에 따른 '삶권력bio-Power'의 파동으로부터 자신의 주권 공간을 만들어나가는 문화실천과 현실 개입의 운동을 지칭한다. 1990년대 중반 북유럽에서 태동한 이 흐름은 행동주의의 중요한 계열을 형성하면서 오늘날까지 커뮤니케이션 실천과 연대, 자본주의 스펙터클 상징투쟁, 디지털 저항 등 다종다기한 실천의 영역을 가로지르는 창의적이고 혁신적인 운동을 만들어내고 있다.

북유럽을 중심으로 발전해왔던 전술미디어의 진화는 운동의 횡단형 계열체를 만들어내면서 서구 문화실천에 여러 실천적 울림을 남겼다. 반면 우리의 문화실천은 여전히 예술-문화-언론-정보운동이 상호 서로 단절되어 각자 도생하는 지형이 뚜렷하게 나타나고 있다. 물론 사회적 사건으로 구성된 서로 다른 계열의 시민운동 단체들 사이에서 연석회의 등의 형태로 대화의 라운드테이블이 마련되기도 했지만 실천과 운동의 혼종성을 띠며 진행되지는 않고 있다. 각각이 지닌 저항의 역동성이나 실천의 급진성에 비해 경계를 넘나드는 유연성이나 빠른 전술을 마련하는 기동성이 턱없이 부족한 모습이다. 각 영역의 실천이론 또한 각자의 방에서 협소한 지형과 위상을 그리는 데 자족하는 듯 보인다. 한국과 같이 신권위주의 통치와 자본속류화가 동시에 진행하는 사회에서 문화실천의 계들간 통섭과 연대의 묘는 절대적으로 필요하다. 따라서 전술미디어의 역할을 재조명하고, 우리 현실에 적합한 문화실천을 통해 미래의 실천 지형을 새롭게 그려나가는 작업이 더욱 중요하다.

또 하나 이 책의 핵심은 역사적으로 유럽 전술미디어의 유연한 문화실천 경험과 유사하게 국내 지형에서 몇 가지 유사한 징후를 드러내는 사례를 검토하고 있다는 점이다. 특히 2000년대 이후 국내 미디어 작가, 문화 기획·매개자, 소셜웹 등 문화미디어 행동가들이 지닌 사회·문화적 관심사와 그들의 문화실천적 행동의 경향을 소개하고 비판적으로 정리했다. 나는 이 같은 전술미디어적 국내 경향을 '뉴아트행동주의new art activism'라 칭한다. 전술미디어가 예술·문화-미디어-정보계를 가로지르고 총괄하는 경향을 지칭한다면, 뉴아트행동주의는 주로 예술·문화계를 중심으로 다른 계열과 연동하는 전술미디어적 특성을 보여주는 그룹의 운동 방식을 고찰하는 개념이다. 즉 현실 한국 사회의 질곡에 개입하는 사회미학적 태도의 일환으로서 뉴미디어 테크놀로지를

매개로 기동성을 발휘하는 최근 예술·문화계의 행동주의적 경향을 뭉뚱그려 뉴아트행동주의라 보고, 이들 국내 미디어 전술가 그룹의 가치를 재탐색하는 수순을 밟는다.

뉴아트행동주의를 개념화하고 강조하는 까닭은 응용 가능한 모든 소통 매체를 통해 사회 비판의 목소리를 담는 실천행위를 독려하기 위해서다. 물론 나는 운동과 문화실천의 저항을 담은 어떠한 명명법도 환영한다. 예컨대 예술행동, 문화간섭, 행동주의, 참여민주주의, 대안미디어, 공동체미디어, 급진미디어, 포스트미디어 혹은 전술미디어 등 어떤 개념도 사실상 고유한 의미와 맥락을 갖는다고 본다. 그리고 각각의 명명들이 갖고 있는 역사적 태동과 맥락의 차이를 존중한다. 단지 나는 개념의 차이보다는 겹쳐져 있는 공통의 전술적 지향을 서로 공유하는 데 더 큰 실천적 가치를 두고자 한다. 무엇보다 체제의 삶권력이 온라인 공간과 미디어를 통해 벌이는 정보 왜곡에 대항하고 독점적 권력 담론의 재생산에 틈과 홈집을 만드는 모든 시도에 동의한다.

그렇다고 해서 이 책이 주류나 제도 영역에서 일어나는 개혁의 긴장과 가능성을 포기하거나 간과하지는 않는다. 예를 들어 지상파 등 매스미디어 중심의 미디어계에 저항한 언론 실천운동은 여전히 중요하다. 이 책에서도 주류와 소수 혹은 안과 밖으로 저항의 전략과 전술은 분리해서 사고하고 있지만 여전히 이 둘은 함께 가야 하는 것을 기본 관점으로 삼는다. 다만 오늘날 뉴미디어 테크놀로지라는 매개를 통해 전통적 주류 미디어를 넘어서며 재규정되는 자율과 저항의 무게 축 이동과 문화실천의 새 국면을 봐야 한다는 점만은 다시 환기하고자 한다. 즉 테크노 현실을 매개해 잉여-정동-인지자본으로 등장하는 총체화된 삶권력에 대항하고 있는 일상 속 미디어 문화실천의 혁명을 위한 미시적 실천의 기획에 공을 들이자는 것이 이 책의 주된 강조점이다.

뉴아트행동주의 작가군

『뉴아트행동주의』는 시기상으로 2010년에『사이방가르드』를 마치고 이듬해부터 본격적으로 국내 현실 개입과 아방가르드 예술·미디어 실천에 대해 천착하면서 구상되었다. 나는 현실 개입의 예술과 문화 현장을 스케치하기 위해 문화실천의 당사자들을 찾아다니면서 저항 실험 사례를 발굴하는 작업을 3여 년에 걸쳐 수행했다. 그중 뉴아트행동주의 창작군이 이 책으로 엮일 수 있었다. 좀 더 전통적인 참여예술 작업에 충실한 작가군은 현실 개입의 사회미학적 태도와 관련한 논의를 담은 책으로 향후 따로 엮어 펴낼 예정이다.

뉴아트행동주의의 국내 사례 발굴을 위해 예술·미디어·문화 영역에서 현실 개입을 시도하는 창작자, 화가, 기획자, 활동가 중심으로 심층 인터뷰를 진행했다. 문화실천의 사례는 인터뷰 녹취 내용을 근거로 하고, 사전에 각 실천가들의 개인 작업, 도록, 평론을 참고하여 그들의 활동 기록을 정리하는 방식을 취했다. 국내 미디어 지형에서 특별히 전술미디어적 실천의 특징을 보여주는 이들에 대한 인터뷰, 관찰, 기록 작업을 행한 셈이다. 이 책은 그라피티아티스트, 예술 창작자, 미술가, 기획자, 영화감독, 기술제작자, 디자이너, 출판기획자, 미디어아티스트, 조직운동가 등 총 열여덟의 개인이나 그룹을 포함하고 있다.[1] 다음과 같이 심층 인터뷰를 수행했던 뉴아트행동주의자의 명단에 그들의 기초 정보를 담고 있다. 단순화의 위험을 무릅쓰고 각 전술가들을 표현 영역을 기준으로 시각미디어 투쟁 영역, 소셜미디어를 매개한 사회적 개입 영역, 제작기술 문화실천 영역으로 나누고, 이들이 어떻게 예술·문화-미디어-

1 나는 2011년 10월부터 2014년 11월까지 한 시각미술 잡지에, 그리고 2012년 12월부터 2014년 7월까지 한 시사 월간지에 '전술미디어'와 깊게 관계하는 문화·정치적 실험 사례를 발굴해 연재했다. 이들 미디어 실천가의 특성은 작가 비평 형식의 작업을 통해 일부 정리됐다.

영역	이름	전공	직업군	분야	전술적 주요 표현
표현의 자유 상징 투쟁 영역	이하	조소, 애니메이션	포스터아트 작가	팝아트미술	표현의 자유 (패러디, 콜라주, 풍자), 포스터행동
	김선	영화	영화감독	실험영화	표현의 자유 (패러디, 콜라주, 풍자), 실험영화
	구헌주	미술	그라피티 아티스트	그라피티	패러디, 풍자, 서브컬쳐
	조습	회화	시각예술가	연출사진	패러디, 풍자
	문형민	비디오아트	시각미술가	시각미술	설치, 사진, 비디오(일상 해학, 코미디)
	연미	회화	시각미술가	시각미술	신문 낙서 작업, 콜라주, 스크랩
온라인 환경 매개 사회적 개입 영역	배인석	미술	조직운동가, 미술가	현장·개념· 시각미술	이미지 콜라주, 개념·현장미술
	양아치	미술	뉴미디어 아티스트	미디어아트	사진, 온라인, 드로잉, 다채널 비디오, 최면 등
	강영민	미술	팝아티스트	팝아트, 소셜아트	풍자, 퍼포먼스, 소셜웹
	홍원석	회화	(개념/커뮤니티) 미술가	개념 커뮤니티아트	페이스북-아트택시, 설치, 퍼포먼스
	차지량	미술	미디어 아티스트	미디어아트, 개념미술	낭독 퍼포먼스, 비디오 설치, 온라인
	윤여경	미술	디자이너, 저술가	인포그래픽	사회적 인포그래픽
제작기술 문화실천 영역	박활민	디자인	삶디자인 활동가	디자인, 목공	촛불소녀, '삶디자인' 제작, 교환경제
	청개구리 제작소	문화운동, 디자인	문화활동가	제작 워크숍	제작문화, 목공, 문화 기획
	길종상가	미술	생활제작 디자이너	목공, 직물, 장식	생활용품 디자인
	최태윤	전시기획자, 작가	전시기획자, 작가	오픈소스 워크숍, 공공미술	기술행동, 도시 해킹, 상황주의적 실천
	와이피(YP)/ 쎄 프로젝트	디자인	캐릭터아티스트, 전시/출판기획자	캐릭터아트, 독립잡지 제작·유통	온라인 갤러리, 캐릭터, 잡지 풍자, 대중문화 비판
	김영현	미술	문화기획자	커뮤니티아트	커뮤니티아트, 문화 기획

정보계 사이를 가로지르고 있는지, 어떻게 그 속에서 특정 목소리를 드러내거나 표현하는지, 그리고 어떻게 미디어 수용 주체와 연대하는지 등을 관찰했다.

국내 예술·문화계 창작 작가들의 활동을 주목하는 일은 동시대 한국 사회에서 예술-미디어-정보계 영역을 서로 넘나들며 표현의 새로운 미학적 가치를 생성하는 현실 개입과 창발성의 문화실천적 작업을 확인하는 목적을 지닌다. 물론 이들이 국내 주류라거나 대표성을 갖고 있다고 말할 수는 없지만, 적어도 우리는 이들 창작군을 전술미디어적 실천을 특징화한 중요한 사례로 볼 수 있겠다. 이들은 여러 실험 창작을 통해 사회적 개입을 수행하고, 패러디, 풍자, 해학, 콜라주, 상황, 표류 등의 표현 방식을 구사하고, 팝아트, 소셜디자인, 제작문화, 퍼포먼스, 개념예술, 커뮤니티아트, 영화, 그라피티아트, 목공, 캐릭터아트, 출판 등 장르의 다양한 스펙트럼을 넘나들고 있다. 또 이들 창작군은 전통 매스미디어, 소셜미디어, 로우테크미디어 등 다양한 형식의 매체에 걸쳐 있다. 주제도 표현의 자유, 엄숙주의에 대한 도발, 상징폭력과의 쌈, 팝아트 정치, 독립출판, 청년세대 혁명주의, 라이터/댓글 예술행동, 위장취업 예술, 스프레이 문화정치, 삶디자인, 도시 해킹, 제작문화 등을 다루고 있다. 적어도 이 책에서 소개되는 문화 실험은 최근 몇 년간 다양한 사회적 의제에 유연하게 반응하고 창작 표현의 사회미학적 실천을 구체화했던 경우다. 다시 말해 이들 주제의식을 가진 작가군은 국내 사회 현실과의 접점을 적극적으로 창·제작을 통해 표현하며 예술·문화계에서 왕성하게 활동하고 있는 인물들이다. 그 스펙트럼은 독립, 자치, 생태, 공유, 생활 혁명에서 정치 혁명에 이르기까지 두루 걸쳐 있다. 서로 다른 생각과 표현의 반경 속에서 이 책은 창작 실험 사례의 서로 다른 패턴을 뉴아트행동주의라는 이름으로 묶고,

전술미디어라는 문화실천의 흐름 속에서 하나의 계열로 그 위상을
재규정한다.

뉴아트행동주의로 가는 로드맵

이 책은 1부 전술미디어에 대한 역사적 고찰에 이어, 2부에서는 국내
예술 작가와 문화실천가의 창작과 경험 사례 분석을 통해 문화실천적
영역의 다층성을 발견하는 경로를 밟는다. 1부의 1장은 이 책의 총론과
같다. 내용을 보면, 1장은 서구적 문화실천의 전통인 전술미디어를 찬찬히
투과한 뒤에 그것이 오늘날 갖는 실천적 의미와 위상을 살핀다. 미디어
전술가는 특정 미디어를 통해 사회적 미학을 추구하는 예술 창작자,
문화활동가, 미디어 생산자 들을 일컫고, 이들이 염두에 두고 있던 이론적
개념, 태동 배경과 이를 구성하는 계열을 살펴보면서 1990년대 중반 이래
진행된 현실 개입의 실천행위를 비판적으로 고찰한다. 사실 내가 예전에
구사했던 '사이방가르드cyvangarde'라는 용어는 해외 미디어·예술실천 지형을
그리기 위해 도입된 측면이 크다. 무엇보다 20세기 '역사적' 아방가르드
운동의 실천적 유산을 오늘날 문화실천의 장에서 다시 되새기자는 정언적
명명법이었다. 반면 뉴아트행동주의는 서구 전술미디어라는 역사적
계보를 통해 그와 비슷하지만 국내 사회적 의제 속에서 등장하는 독특한
미디어 창작 실험의 사회미학적 태도와 질감에 주의를 기울이면서 고안된
개념이다. 1장은 바로 이와 같은 국내 뉴아트행동주의의 내력을 구성하기
위해 서구의 전술미디어적 전통에 비춰보는 검토 작업에 해당한다.

2부의 2장은 자유로운 상상을 억제하는 권위에 저항하거나 그
속박의 정치를 아래로부터 치받으려는, 그리고 좀 더 다양하고 재기발랄한
표현의 자유를 예술행동의 의제로 삼으려는 미디어 작가군에 대한

이야기로 시작한다. 최근 몇 년에 걸쳐 〈천안함 프로젝트〉 〈또 하나의 약속〉 〈다이빙벨〉 〈쿼바디스〉 〈미라클 여행기〉 등 독립다큐멘터리 영화들이 사회·정치적으로 민감한 이슈를 다루면서 대관이나 상영관 확보에 어려움을 겪은 비상식적 현실을 상기해보라. 이렇게 퇴행적 정치문화 현실과 표현의 억압이 기승을 부릴 때 대중의 냉소는 번성한다. 자연히 한 사회에 정상적으로 가동해야 할 절차상의 민주주의나 상식의 정치가 제대로 작동하지 못할 때 패러디와 해학은 극에 달한다. 2장에서는 대표적으로 패러디와 해학의 힘을 적극적 예술 창작에 빌어 표현하는 이들을 살핀다. 먼저 포스터아트 작가 이하는 끊임없이 가장 높으신 분을 패러디한 포스터를 겁 없이 붙이고 다니고, 실험영화 감독 김선은 정치적 주제를 해학적으로 다룬 실험영화로 '자가당착'의 문화계 공권력과 싸우고 있다. 그라피티아티스트 구헌주는 부산 일대를 배경으로 청년 사회의 현실을 반영한 그라피티의 전형을 세우고 있다. 시각예술가 조습의 경우는 잘 알려져 있듯이 오랫동안 현실 정치의 비상식, 침묵하고 욕망하는 대중, 과잉된 정치와 운동의 논리 등을 블랙코미디로 해석하며 응대해온 장본인이다. 시각미술가 문형민은 우리 사회에 만연한 엄숙주의와 상식에 대해 작가 자신과 관객에게 되묻는 방식으로 기존의 권위를 뒤흔들려 한다. 시각미술가 연미는 신문이라는 미디어가 꾸미는 스펙터클의 정치를 집요하게 물어뜯고 그 메커니즘을 적나라하게 드러내 보여준다. 2장은 이렇게 창작자들이 자신의 작업을 통해서 억압 논리의 조악함, 비상식의 사회상, 정치적 낙후와 현실이 주는 코미디, 엄숙주의에 대한 도전 등을 충만한 패러디와 해학으로 끊임없이 재해석해온 이력을 살핀다.

 2부 3장에서는 사회적 개입의 쟁점이 온라인 공간의 '소셜'웹과 접붙는 경향에 주목한다. 소셜미디어란 최근 기술적 현상이 어떻게 창작자가 추구하는 개입의 미학과 접목되는지를 관찰한다. 먼저 화가

배인석의 대선 선거 독려와 투표 행위를 제고하기 위한 캠페인으로 기획된 '라이터 프로젝트'나 국정원 선거 개입 의혹 이후에 진행된 '댓글 티셔츠' 캠페인을 살핀다. 그의 작업 활동을 보면서 배인석이 화이트큐브를 벗어나 불특정 행인과 '소셜'미디어 관객을 향해 펼치는 그의 소통 감각을 배우고자 한다. 미디어아티스트 양아치는 자본주의 시스템의 온라인 확대 버전, 전자감시와 정보권력의 등장과 같은 주제에 대한 천착뿐 아니라 '빙의'나 '최면'과 같은 '비미디어'적 교통 방식과 함께 실제 인터넷 기반의 다양한 뉴미디어적 표현 수단을 배치하면서 권력 응시 등 감시 작동 방식의 미학적 효과를 살핀다. 팝아티스트 강영민은 국내 정치사에 아로새겨진 박정희 코드와 일베 등 군부 권력과 우익의 문화를 팝아트적으로 재전유하고, SNS를 통해 이를 개념적으로 풀어가는 재치를 보인다. 커뮤니티아티스트 홍원석은 '아트택시'라는 개념아트 작업을 통해 커뮤니티의 개념을 재확인하고, 소셜웹을 통해 재매개하는 활동을 펼친다. 미디어아티스트 차지량은 청년세대의 사회 존재론적 문제를 인터넷을 매개로 다양한 비디오 작업과 개념예술적 작업을 통해 풀어가는 작업을 수행한다. 인포그래픽 디자이너 윤여경은 '사회적 인포그래픽social infographics'이라는 새로운 장르를 개척하고 있다. 단순히 시각적인 그래픽 요소를 사용해 특정의 사안을 보여주는 디자인 작업이 아닌 '사회적' 비판 의식을 개입한 시각화 작업을 고민한다. 3장에서 소개하는 창작자들의 공통점은 디지털 매체, 특히 소셜웹을 매개로 각각 자신의 창작과 연계성을 획득하고 이를 통해 좀 더 긴밀하게 관객과 독자와의 대화를 시도한다는 점에서 독특하다. 3장은 이들 작가군들이 보여주는 사회적 층위에 대한 예술 개입의 관심사, 소셜미디어를 통한 창작의 매개 역할, 그리고 수용 주체와의 대화 방식이 어떻게 이뤄지는지에 초점을 두고 있다.

　　2부 4장에서는 예술과 문화 개입의 경험이 자립형 기술문화 등과

합쳐지면서 좀 더 실험적인 제작문화운동 형태로 성장하는 방식을 주목한다. 이 흐름은 체계적 권력에 의해 '읽기문화reading culture'에만 길들여져 점차 노예화되어가는 현대인의 삶 자체를 재구성하고 주체성을 회복시켜줄 '쓰기문화writing culture'를 독려하는 미디어기술문화적 경향에 해당한다. 4장에서 관찰하는 창작자들은 다음과 같다. 촛불소녀 캐릭터를 만들고 '쌀집고양이' 카페에서 '선물경제' 문화 실험을 행했던 삶디자이너 박활민, 삶디자인 운동, '크래프트(뜨개) 행동주의' '제작문화maker culture'를 통해 잃어버린 손의 감각을 협업 속에서 익히고자 하는 문화활동가 청개구리제작소, 대안적 플랫폼 개발을 통해 자립형 예술가들의 생존력을 기르는 작가이자 전시 매개자 와이피YP, 예술계 청년들의 생존형 대안공간 실험과 주문형 생활가구 제작을 하고 있는 생활제작 디자이너 그룹 길종상가, 국내 커뮤니티 환경 속에 적합한 생태적 '적정기술appropriate technology'의 구현과 누구나 창작의 주체가 될 수 있다고 말하는 예술철학자이자 문화기획자 김영현, 그리고 도시 해킹과 기술의 리프로그래밍의 전술과 교육을 선도하는 공공미술·기획자 최태윤의 작업을 살펴보면서 발상 전환을 통해 주류 기술의 관성에 저항하는 문화실천적 흐름을 확인한다.

　　마지막 결론에서는 2부에서 살펴본 열여덟 가지 형태의 창·제작 실험 속에서 각 계열의 특이성을 파악하고, 이로부터 오늘날 현실 개입의 미학적, 방법론적 시도에서 공유되어야 할 지점을 확인한다. 맺는 글에서는 적어도 기술·미디어와 문화실천에서 각 계열을 서로 넘나드는 유연하고 모험적 태도가 중요함을 재차 강조할 것이다. 또한 사회적 개입의 매개 없이 기술·미디어의 표현 형식의 확장 가능성만을 피상적으로 추구하는 관점은 또 다른 기술 낙관론에 머무를 수밖에 없음을 지적한다.

함께하고 싶은 이들에게

『뉴아트행동주의』는 현실 개입의 사회미학적 관점 아래 기술·미디어와 창작 실험을 좀 더 긴밀하게 접합하는 문화실천의 경향을 이론화하고 그것의 사례 발굴을 국내 현장 인터뷰와 조사를 통해서 구체적으로 수행한다는 점에서 독자적 의의를 갖는다. 분명 단순히 열여덟 창작 사례에서 전술미디어의 완성된 사례를 발견하기는 어렵다. 이 책이 제기하는 문제의식은 이들 비판적 사례를 통해 새로운 예술행동, 문화간섭, 전자저항, 대안미디어 계의 횡단면을 가로지르는 실험 정신에서 국내의 문화실천적 함의를 발견하길 바라는 마음에서 비롯한다. 아마도 그래서 이 책을 읽으려는 독자도 좀 더 다양해지길 고대한다. 미술학도, 실업자, 아르바이트생, 문화기획자, 문화활동가, 시민운동가, 미디어활동가, 프로그램 개발자, 디자이너, 건축가, 해커, 게이머, 평론가 등이 이 책이 바라는 명민한 독자상이다.

책의 출간에 감사의 마음을 표한다. 먼저 이 책에 실린 열여덟 창작 집단에 진심으로 고마움을 전한다. 그들의 작업과 창작 활동이 없었다면 이와 같은 사유와 실천을 정리한 책은 세상의 빛을 보지 못했을 것이다. 나는 그저 그들의 창작과 표현의 어깨너머로 미학적 계열의 중요한 흐름과 패턴을 잠시 읽는 역할만 했을 뿐이다. 뉴아트행동주의식 이론적 실천을 지향하며 그렇게 모임을 시작했다가 명멸했던 '뻔뻔한 미디어농장'에 이 자리를 빌어 조의를 표한다. 다행히 이제 다시 '예술행동공부단'으로 이어지며 문화실천의 의미를 새롭게 되새기게 해준 여러 구성원들에게 감사의 마음을 전한다. 출판계의 불황에도 흥행 미지수인 나의 두 번째 책을 흔쾌히 받아주신 김옥철 사장님, 그리고 다루기 어려운 책의 편집과 교정에 애쓴 강지은 씨와 안마노 디자이너에게 고마움을 전한다.

특별히, 이 책을 진정 빛나게 만들어주기 위해 일러스트 작업을 어떤
조건 없이 헌사해준 이승준 작가에게 진심으로 무한한 사랑의 마음을
전한다. 이른 새벽 뒤척이며 일어나 이 책의 마지막 서문을 써 내려가다
보니 날이 훤히 밝았다. 낯선 곳, 저 멀리 창가로 보이는 미시령 겨울
설악산에 병풍처럼 펼쳐진 울산바위의 위용이 잠시 내 마음을 사로잡는다.
그렇게 그 자리에서.

2015. 2. 19
이광석

문화실천 논의의
새로운 방향

행동주의적 문화실천을 위하여

1부는 이 책 전체를 아우르는 이론적이고 개념적인 접근을 취하고 있다.
북유럽 역사 속에서 예술-미디어-정보 계열을 가로질러 성장해왔던
문화실천적 경향으로서 전술미디어에 대한 비판적 탐색을 시도한다.
이 책에서 명명한 뉴아트행동주의는 바로 이 전술미디어의 계보 안에서,
특히 테크놀로지로 매개된 국내 예술행동의 특이성으로 파악할 수 있다.
유럽의 전술미디어적 전통과 유사하게 국내에서 뉴아트행동주의의
형성과 특이성이 관찰되고 있음을 확인하기 위해 1부에서는
서구 문화실천의 경험을 먼저 탐색한다.

이 글에서는 크게 미디어 커뮤니케이션의 상징 생산과 수용의
헤게모니 전장을 크게 예술·문화계, 미디어계, 정보계로 나누어 볼 것이다.
뉴아트행동주의는 예술·문화계를 중심으로 하는 현실 개입의 미학적
태도이자 저항의 흐름이지만, 다른 미디어계와 정보계와의 연계성 속에서
유동적으로 움직인다는 점이 대단히 전술미디어적 특성을 보인다고
할 수 있다. 이 글은 먼저 세 가지 '계⁎' 사이의 문화실천적 횡단을 통한
서구 전술미디어의 기획과 경험이 우리 국내 현실에서 삶권력에 대항해
새로운 저항과 실천의 대안을 구성하는 데 중요한 의미를 지닌다고
본다. 즉 학문적으로나 미디어 실천적 관점에서나 오랫동안 국내에서는
공백지로 남겨졌던 전술미디어의 서구 역사적 사례를 우리 자신의 '계'들
사이의 벽과 괴리를 극복하기 위한 중요한 역사적 유산으로 보려 한다.
더불어 전술미디어와 유사한 예술·문화계 문화실천의 국내 특성을
'뉴아트행동주의'로 새롭게 재규정하고자 한다.

글의 순서는 다음과 같다. 먼저 전술미디어 개념이 발생하게 된 서구의 배경과 그 특징을 살펴본다. 이어서 전술미디어적 실천 경향의 이론적이고 역사적인 자원의 근거를 보려 한다. 특히 예술행동, 문화간섭, 대안미디어, 전자저항의 문화실천을 넓게 가로지르는 전술미디어의 지형을 짚어본다. 그리고 역사적 아방가르드의 유산으로 간주되는 다양한 전술미디어적 기법과 개념, 예를 들어 전술, 전용, 전유, 상황, 리좀rhizome 등의 개념을 살핀다. 마지막에는 전술미디어가 지니고 있는 문제점과 한계를 보고, 이를 통해 전술미디어가 오늘날 우리에게 줄 수 있는 문화실천적 함의를 살핀다.

전술미디어에 대한 이론적 논의가 갑갑하거나 소화하기 어려운 독자들은 1부를 생략하고 이어지는 2부로 곧장 넘어가도 좋다. 2부에서는 예술과 문화 현장에서 각자 현실에 개입하는 열여덟 창·제작군의 문화실천과 저항 실험을 소개한다. 심각함을 지루해하는 독자들은 그렇게 전술미디어의 하위 지형이자 국내 예술행동의 독특한 지형으로서 뉴아트행동주의의 다양한 스펙트럼을 곧장 훑어볼 수도 있을 것이다. 각자 원하는 방식대로 책의 내용을 취하길 바란다.

뉴아트행동주의:
전술미디어의 역사적 유산

전술미디어의 이론적 자원

전술미디어의 실천이론적 자원들

전술미디어 개념의 비판적 독해와 진화

전술미디어 속 뉴아트행동주의

©이승준

문화실천의 새로운 계통

오늘날 그 어느 때보다 다양한 매체를 통해 새로운 방식의 의사소통로와 소통 공간의 정례화가 이뤄지고 있다. 미디어끼리도 상호 접합하거나 재매개되어 다양한 표현 매체를 만들어내면서 이들 모두가 자본주의 스펙터클의 새로운 과잉화로 재규정되기도 하지만 새로운 매체 수용의 차원을 연출하고 있기도 하다. 첨단 정보기술의 세례를 받으며 기동성까지 겸비한 오늘날 우리의 미디어 환경은 정작 합리적 소통을 이루고 민주적 정보 유통의 자유 문화를 고양하는 데는 대단히 빈곤하다. 신자유주의적 시장 상황과 거친 신新권위주의적 권력이 국내 매체 환경에 미치는 체계적 통치 행위가 갈수록 억압적이고 퇴행적으로 변해가면서 정치의 기본권으로 보장되어야 할 대중의 말과 소통이 크게 위협받고 있는 실정이다. 비유하자면 국내 신권위주의 국면에서 자본주의 스펙터클 기계가 만들어내는 상징 질서는 경찰국가에서 보여주는 프로파간다식 '집중된concentrated 스펙터클'과 신자유주의 시장 질서에서 강박적으로 뿌려지는 '분산된diffuse 스펙터클'이 뒤엉켜 있는 양상을 보인다.[1] 국가의 계몽과 합리주의에 대한 대중 프로파간다와 포스트모던의 물신화된 과잉 정보가 뒤섞여 대중 담론의 장에 넘실거린다.

1 Guy Debord (1988/2011). *Comments on the Society of the Spectacle*(3rd Ed.), NY: Verso.

스펙터클 기계들은 보수의 상징과 해체의 이미지를 끊임없이 주조해왔다. 그 가운데 공중파 방송국은 공공성 붕괴와 훼손으로까지 달음질치고 있는데다, 종합편성 채널의 보도 태도는 'B급' 황색 저널리즘을 보이면서 가히 공해 수준에 이르렀다. 물론 커뮤니티 미디어의 자생적 발전이라는 아래로부터의 오래된 전통 또한 잔존해왔다. 하지만 '공동체미디어'운동으로 상징되는 에너지는 여전히 미약하고 주변적이다. 다행히도 2000년대 초부터 크게 다양화되고 있는 다수 누리꾼들의 미디어 실천과 온라인 행동들, 예컨대 《딴지일보》《오마이뉴스》《뉴스타파》와 '나는 꼼수다' 누리꾼들의 '소셜' 행동주의로 이어지는 급진적 문화실천의 흐름에서 우리는 새로운 언로의 발굴과 주류화된 질서에 대한 문화정치적 도전의 가능성을 확인할 수 있었다.

이 글은 구체적으로 예술-미디어-정보 계열에서 자율적이고 저항적 문화 생산과 표현 매체로서의 미디어를 통해 현실의 스펙터클화된 기계의 상징 질서에 대항해왔던 중요한 행동주의 문화실천 흐름을 폭넓게 살펴보려 한다. 먼저 미디어로 매개된 행동주의의 경향을 전통적인 '언론(운동)계' 자장 안에 가두는 방식을 넘어서 문화적 실천과 자율적 저항 사례가 축적되어 있는 다른 변경의 계(예술행동주의, 전자저항, 문화간섭 등)와 함께해야 한다는 점을 강조하면서, 이 글은 각 계의 유산들을 공통경험이자 공동자산화해야 한다는 데 주안점을 둔다. 나는 이를 위해 소비에트 사회주의 몰락 이후 1990년대 중반 북유럽을 중심으로 서서히 퍼져나갔던 비판적 문화실천이자 미디어운동의 새로운 도발적 흐름, 이른바 전술미디어의 이론적, 역사적, 실천적 경험을 통해 오늘날 문화실천계 사이의 혼성적 저항의 가능성을 살필 것이다.

물론 1장은 서구화된 전통에서의 전술미디어 개념을 가져와 무조건적으로 국내 대안미디어 지형에 이식하려는 어떠한 무모함도 경계한다. 다만

여기서 중요하게 고려하는 것은 서구 미디어 전통의 저항과 실천사에서 대단히 핵심 지위를 갖는 전술미디어운동을 통해서 이들 간에 사회적 개입과 실천의 거리감과 칸막이를 제거하고 서로 영역과 경계를 넘나드는 저항의 다채로운 실험과 실천 정신을 사유하고자 함이다. 서구의 다양한 미디어·문화 주체는 이미 전술미디어적 실천 개념을 언급하지 않더라도 특정 사회문화적 이슈와 결합하여 창작과 개입의 장場과 상황을 계 간의 차이를 넘고 가로질러 움직이는 역사적 전거를 보여주고 있다. 반면 국내 지형에서는 횡단적 문화실천의 활동은 쉽게 찾기 어렵고 존재하더라도 결이 많이 다르다. 대체로 우리에게 예술계의 사회적 개입이라 하면 전문 예술 창작 집단의 작업과 관련된 사회미학적 표현 활동 정도로 축소된다. 미디어운동의 지형도 여전히 주류화된 지상파 언론의 공공성 회복에 머물고 그 지향도 시민사회 내 기구화된 '언론'운동이나 '대안미디어'운동만을 표방하는 경우가 대부분이다. 국내 온라인 행동주의계 또한 여전히 진보네트워크 등 전문 시민단체의 정책이나 법률 영역에 의해 주도되는 측면이 크다. 그보다 좀 더 자율적인 방향으로 나아가더라도 미디어 수용 주체들이 사이버 공간에서 벌이는 비예측적 탈주의 움직임을 관찰하고 주목하는 정도가 고작이다. 줄곧 우리도 현실 개입과 저항의 문화실천계를 두루 엮어보려는 노력은 물론이고 실제 저항의 전술을 함께 기획하고 실천하는 상호 접점의 고리 또한 부재했다. 각 계 사이에 소원함과 공백의 골이 깊게 패여 있었던 것이다.

이 글은 그래서 전술미디어의 역사적 계보를 그리는 작업을 통해 국내에서도 마찬가지로 예술-미디어-정보(온라인) 계를 가로지르는 문화실천 지형의 가능성을 찾아보려 한다. 그러자면 먼저 전술미디어 개념이 발생하게 된 배경과 그것의 특징을 살펴보고, 이 실천 경향의 이론적이고 역사적인 자원의 근거를 봐야 할 것이다. 다음으로 전술미디어의 역사적 진화 과정 속에서 그것이 담으려 했던 운동의 경향성을 비판적으로 관찰하고 그

것의 현재 의의를 살핀다. 마지막에는 전술미디어가 국내에서 가질 수 있는 문화실천적 가능성과 더불어 그것의 의의를 보려 한다. 이 글은 2부에서 보려고 하는 전술미디어의 하위 범주로서 뉴아트행동주의의 구체적 사례로 가는 징검다리 격의 글이다. 즉 2부에서는 실제 예술-정보-미디어 계를 가로지르려는 국내의 문화활동가와 실천가, 그리고 예술작가의 전술미디어적 시도에 대한 관찰을 통해 1부에서 논의된 새로운 행동주의의 구체적 가능성을 살필 것이다.

1 전술미디어의 이론적 자원

전술미디어 개념의 역사적 계보

1994년 1월 1일 신자유주의의 현실태였던 북미자유무역협정NAFTA이 미국과 멕시코 사이에 발효됐다. 이에 저항하며 총을 들고 스키 마스크를 쓰고 정글 속으로 들어갔던 멕시코 사파티스타 농민해방군EZLN은 오늘날 자율을 위한 저항운동사에 역동적 주체로 자주 언급되고 있다. 무엇보다 사파티스타 운동은 그전까지의 혁명론이나 게릴라전과는 전혀 다른 새로운 운동 방식을 보여줬던 역사적 상징이 됐다. 이는 미국과 멕시코 정부에 의한 신자유주의 폭력에 대항한, 지구 상에 잘 알려지지도 않은 작은 라칸돈 정글의 농민 저항이 전 세계적으로 주목받게 된 연유이기도 하다. 멕시코 농민해방군의 게릴라전은 단순히 총을 들고 밀림에서 정부군과 싸우는 농민의 모습이 아니라 랩톱과 위성전화를 가지고 이동하며 인터넷을 통해 전 세계 시민단체와 연계하는 새로운 차원의 저항을 선보였다.

당시 새로운 전자 네트워킹 기술에 기반을 둔 인터넷 미디어는 사파티스타의 활동을 전 세계에 알리는 소통로 구실을 했다. 즉 정글 속 게릴라전이 전 세계 전자 네트워크를 흘러 타전되면서 그들의 운동이 빠르게 외부로 퍼져 '말의 전쟁war of words'이 된 구체적 사례였던 셈이다. 현실의 변혁을 원했지만 효과적인 운동론과 대안적 전망이 부족했던 때 서구의 지식인과 실천가들에게 사파티스타의 성공적 말의 전쟁은 흥미로운 역사적 사건임에

틀림없었다. 사파티스타 농민군에게 글로벌 투쟁의 촉매 역할은 단연 인터넷 커뮤니케이션 전략에서 시작했다. 그들에 대한 지지를 조직화하는 주요 매체로써 인터넷이 갖는 속성을 충분히 활용하여 현실의 게릴라전과 말과 이미지의 정보전을 동시에 실행했다. 이것이 한 지구촌에서도 이름 모를 치아파스 지역을 보편적인 실천 사례로 짚어보게 만드는 근거였다. 최초의 정보 게릴라전으로 기록됐던 사파티스타 봉기는 이른바 전술미디어의 등장을 더욱더 부추긴 역사적 사건이 되기에 충분했다.

네덜란드의 미디어이론가이자 실천가 듀오인 헤이르트 로빙크Geert Lovink와 앤드루 가르시아Andrew Garcia는 1990년대 중반에 이와 같은 인터넷 등 디지털 기반형 뉴미디어의 등장과 함께하는 글로벌 문화실천의 새로운 경향성에 주목해 '전술미디어'란 용어를 만들어낸다. 그들의 저작 가운데 디지털 문화실천과 관련해서 이메일링 리스트로 회람됐던 「전술미디어의 ABC」(1997)[1]와 이의 보론격으로 쓰인 「전술미디어의 DEF」(1999)[2]라는 두 개의 짧은 글은 전술미디어에 관한 일종의 선언문들로 오늘날 뉴미디어 대중에게 중요한 자료로 알려져 있다. 당시 사파티스타와 같은 테크놀로지 기반형 미디어 실천의 새로운 경향을 보면서, 두 사람은 이를 전술미디어란 새로운 개념과 미디어 실천 경향으로 정리해냈다. 로빙크와 가르시아가 쓴 시대 선언과 같은 이 글들이 불러온 파장은 향후 유럽을 시작으로 서구권 전체로 확산되면서 이후에 다종다기한 뉴미디어 문화실천 지형을 만들어내는 데 크게 공헌하게 된다. 그들이 바라봤던 문화실천의 새로운 경향이란 구체적으로 사파티스타식의 고강도 게릴라전뿐 아니라 대중 스스로 글로

1 David Garcia and Geert Lovink (1997), The ABC of Tactical Media. Nettime mailing list archives (www.nettime.org), 16 May, http://www.nettime.org/Lists-Archives/nettime-l-9705/msg00096.html

2 Garcia, David & Lovink, Geert (1999). The DEF of Tactical Media. Nettime mailing list archives (www.nettime.org), 22 February, http://www.nettime.org/Lists-Archives/nettime-l-9902/msg00104.html

벌 디지털 네트워크를 가지고 구성하는 대중 기반의 '테크노정치technopolitics'
의 가능성이었다.

시기적으로 보면 로빙크와 가르시아의 선언 당시는 소비에트의 몰락
이후 더욱 거세진 신자유주의의 극단화된 비인간적 광풍이 압도하던 때와
일치한다. 자연히 체제 대안의 새로운 이상을 세우려는 주체 욕망이 들끓던
터였다. 물론 새로운 대안 운동의 주체들은 '20세기 좌파'의 낡은 프레임에
갇혀 혁명의 전체주의적 이상을 다시 반복하려는 기획과는 크게 거리를 두
려 했다.[3] 로빙크와 가르시아는 구습에서 흔하게 볼 수 있었던 새로운 사회
의 이상을 세워 전위의 깃발을 높이 들고 규모와 다수결의 논리를 추종하길
종용하는 이념 정치를 벗어나길 바랐다. 이들은 반대로 일상에 틈입한 권력
에 생채기를 낼 수 있는 '가능한 어떤 미디어by any media necessary'를 가지고 누
구든 일상의 미시적 삶과 문화실천을 수행하는 것을 독려하는 데 더 큰 의
의를 뒀다.

정치 이념의 '전략'적 이상주의에 기댄 그동안의 근대성 프로젝트에 대
한 이들의 회의감이 지나치다 보니, 시대 상황에 따른 반발 경향으로 도리어
전략 없는 아나키적 '전술'로 과잉 집중되는 것을 발견할 수 있다. 실제로 이
는 훗날 전술미디어의 약점이자 한계로 지적되기도 했다. 다다이즘, 초현실
주의, 상황주의자 등 역사적 아방가르드 운동의 좌절과 자본주의적 질서로
의 투항을 통해 우리가 볼 수 있었던 것처럼, 과연 전략 없는 전술에 기댄 전
술미디어식 문화실천의 아나키적 속성이 새로운 대안을 세우는 데 유효한
태도일까라는 문제 제기가 크게 일었다. 이와 같은 내부 인식은 역사적으로
두고두고 전술미디어적 실천의 약점으로 언급된다. 이는 나중에 언급될 전

3 Sholette, Gregory, & Ray, Gene. (2008) Reloading Tactical Media: An Exchange with Geert Lovink. *Third Text*, 22(5), p. 556.

술미디어에 대한 비판적 평가에서 다시 한 번 진지하게 논하는 것으로 하고, 지금부터는 그것이 의도했고 바라봤던 현실 변혁의 실천적 지향을 살펴보고자 한다.

'전술tactics'이란 언어의 미디어적 기원은, '주류(상업, 공영, 국가 매체)'와 '주변(비영리, 독립, 아마추어)' 미디어라는 이분법적 대당 관계에 대한 회의와 후자의 수세적 상황을 역발상하는 데서 왔다.[4] 즉 '전술미디어'는 주류를 대신하려는 절대적 목표 지향을 두고 움직이기보다는, 그때그때 '상황'적 목적에 의거해 매우 유연하게 미디어를 활용해 표현의 전술을 구성하는 저항 방식을 지칭한다. 그렇다고 단순히 주류의 외곽에 머무는 것도 아닌, 지배적 스펙터클에 대항한 상징 표현의 매개가 되는 효과적 문화실천을 전제한다. 이는 어떤 고정된 제도화 혹은 담론적 미디어 체계를 가정하지 않는 개입의 전술적 가치를 보여준다. 안토니오 네그리Antonio Negri와 마이클 하트Michael Hardt가 봤던 바깥 없는 '제국Empire'이란 '빅 브라더' 자본주의 현실에서의 저항의 존재론적 지위 마냥,[5] 이미 전술미디어 이론가들은 자본주의 스펙터클의 기계 밖에서 행하는 반대란 불가하다고 판단하고 '제국'의 기계 안에서 게릴라식 균열의 틈을 벌리는 전술미디어적 저항을 위치 짓고 있다.[6] 미디어 전술가는 그래서 해묵은 전략의 순수성을 내세우거나 자본주의 바깥에서 벌이는 구습의 혁명 정치적 접근과 결별한다.

로빙크와 가르시아는 무엇보다 새로운 대안과 전략의 구체적 실현을 진지전처럼 느리지만 공개된 환경에서 창발적으로 구상해야 한다고 봤다.[7] 이들은 새롭게 등장한 뉴미디어를 매개로 일상 속에서 실천적 주체들이 다

4 Garcia, David (2007). Tactical Media. in Kate Coyer, Tony Dowmunt & Alan Fountain (eds.), *The Alternative Media Handbook*. London: Routledge, p. 6.

5 Hardt, Michael, & Negri, Antonio (2001). *Empire*, Cambridge, MA: Harvard University Press.

6 Critical Art Ensemble (2008). Tactical Media at Dusk? *Third Text*, 22(5): 535–548.

7 Sholette & Ray (2008). op. cit., p. 557.

층적으로 펼치는 재기발랄한 개입을 통해 자본주의의 스펙터클 문화에 저항하는 '일상 혁명'에 무게를 싣고 있다. 일상 혁명에 주목해야 하는 근거로 이들은 포드주의Fordism 이후 자본주의에서 경제, 정치, 문화, 사회적 관계가 서로 분리되는 것이 불가능해지면서 권력 지형이 복잡다단해졌다고 판단한다. 이 속에서 오히려 새로운 '혼종적hybrid' 미디어에 근거한 저항의 모델로서 전술미디어와 문화실천적 저항이 과거 그 어느 때보다 중요해졌다는 판단이다. 사실상 오늘의 현대인에게서 보이는 문화적 교환을 기업 가치화하고 해방의 정치성을 예능과 오락으로 불구화하는 '커뮤니케이션형 자본주의communicative capitalism'[8] 혹은 그들 삶 활동의 대부분을 노동으로 포획하는 '인지자본주의cognitive capitalism' 현실에서 보자면, 전술미디어 실천가들이 언급한 일상 혁명을 위한 문화실천에 대한 강조가 오늘날 더 설득력이 있는지도 모르겠다.

로빙크와 가르시아가 보는 전술미디어에 대한 정의 방식은 느슨하고 광범위하다. 그만큼 저항의 영역화가 폭넓다는 얘기이다. 그들은 전술미디어를 1990년대 초·중반 출현했던 "다양한 비판적 문화실천이자 이론적 접근들"[9]로 크게 뭉뚱그린다. 미디어 전술가의 주체 또한 다채롭다. 전술미디어 저항의 주요 주체로는 사회운동가, 미디어운동가, 문화활동가, 해커, 길거리 래퍼, 캠코더 1인 게릴라 미디어, 길거리 그라피티아티스트, 디자이너, 제작기술자, 평론가, 전통적 예술가, 실천적 큐레이터, 문화기획자 등이 포함된다. 문화실천을 행하는 거의 모든 이들에 해당한다. 2000년대 이후 전술미디어의 진화 과정에서 관찰해보면, 미디어 전술가는 창작 행위에 관여하는 수용 주체 대부분을 일컫는 광의의 개념으로 바뀐다.

8 Dean, Jodi (2005). Communicative Capitalism: Circulation and the Foreclosure of Politics. *Cultural Politics*, 1(1): 51-74.

9 Garcia & Lovink (1997). op. cit., http://www.nettime.org

겉보기에 이질적으로 보이는 비판적 문화 주체들이 전술미디어란 개념을 통해 엮이는 이들 간 공유된 정서는 과연 무엇일까? 우선 미디어 전술가들은 새로운 미디어의 흡수는 물론이고 전통적 미디어를 새롭게 '재매개'하면서 문화실천 형식으로 차용하는 데 대단히 적극적이다.[10] 전술미디어는 역사적으로 1990년대 초·중반 인터넷의 등장과 뉴미디어 테크놀로지의 광범위한 확장과 경제적으로 값싸고 대중화된 '자작DIY 미디어'에 의존한 '기술 민주화'의 가능성에 크게 의존하고 있다.[11] 물론 로빙크와 가르시아는 신기술과 뉴미디어의 보편적 문법이 대중 창의성과 전복의 에너지로 곧장 연결될 수 있다고 믿는 어설픈 기술주의적 낙관론을 경계해왔다. 사회 사건과 쟁점에 대한 저항적 실천을 매개하는 역할자로만 테크놀로지의 능동적 역할을 고려하고 있는 셈이다.

　　미디어 전술가를 사실상 느슨하지만 공통화된 집단으로 묶는 또 다른 근거는, 이들의 예술과 미디어 실천이 재기발랄하고 금기시된 것의 도전정신에 가깝다는 데 있다. 이들은 비판적 저항의 활동에 "불법 포획, 속임수, 독서, 말하기, 유랑, 쇼핑, 욕망의 (실험) 미학, 영리한 속임수, 사냥꾼과 같은 교활한 술책, 책략, 갖가지 상황들, 즐거운 발견들, 전투적인 것만큼 시적인"[12] 문화실천의 다양한 전술을 그 동력으로 삼고 있다. 전술미디어의 이와 같은 특이한 전술 실험들은 사실상 역사적으로 다다이즘, 초현실주의, 상황주의 등 아방가르드 운동과 '가족적 유사성'을 보여주는 중요한 사례이다. 또한 오늘날 소셜미디어 시대의 온라인 대중에 의해 혹은 대중의 집회장에

10　전술미디어를 주창했던 로빙크만 해도 1970년대 말부터 암스테르담에서 공간 무단 점유운동의 일환으로 스콰 운동을, 1980년대에는 잡지 등 정기간행물과 출판운동을, 1990년대에는 자유라디오에 참여해 대안미디어운동을, 그리고 시각예술과 디자인의 역할에 관심을 갖다가 근자에는 주로 온라인문화 환경과 관련해 이론적 대안을 생산해내는 데 집중하고 있다(Sholette & Ray, 2008, op. cit., p. 550).

11　Sholette & Ray (2008). op. cit., pp. 554-555.

12　Garcia & Lovink (1997). op. cit., http://www.nettime.org

서 흔히 목격되는 문화실천과 개입의 사회미학적 전거이기도 하다.

아방가르드 예술 집단이자 실천 집단인 크리티컬아트앙상블CAE이 전술미디어에 대해 직접적으로 언급한 인용문을 보자.

> 전술미디어란 용어는 여러 구체적인 비상업적 목표를 성취하기
> 위해서 그리고 모든 종류의 잠재적인 전복적 정치 이슈를 제기하기
> 위해서 구매체와 신매체, 단순명료한 매체나 복잡한 매체를 가리지
> 않고 모든 형식의 매체에 의존하여 벌이는 미디어 실천의 용례이자
> 이론화를 뜻한다.[13]

이들의 인용문에서 보는 것처럼, 전술미디어는 수용 주체의 퍼포먼스나 해프닝에서부터 첨단 기술까지 포함하는 다양한 미디어 계열을 가로지르는 문화정치적 실천과 같다. 가르시아의 경우에는 전술미디어의 개념적 정의에 다음과 같이 덧붙여 쓴다.

> 전술미디어란 원래 실험적 미디어(예술, 저널리즘과
> 정치행동주의)의 경계들에 놓여 있던, 그리고 부분적으로는
> 강력하고 유연한 새로운 세대의 미디어 도구들의 대중적 보급에
> 의해서 가능해졌던 '무소유지no-man's land'를 점유하는 운동을
> 적시하고 묘사하기 위해 붙인 용어법이다.[14]

앞서 두 가지 정의에서 가르시아가 전술미디어의 저항 목표와 실천적 위상

13 http://www.tacticalmediafiles.net/n5m3/pages/FAQ/main.htm
14 Garcia, David (2007). Tactical Media. in Kate Coyer, Tony Dowmunt & Alan Fountain (eds.), *The Alternative Media Handbook*, London: Routledge, pp. 6-7.

을 명시하고 있다면, 크리티컬아트앙상블은 전술미디어운동의 테크놀로지 관점을 명확히 보여주고 있음을 확인할 수 있다. 다만 가르시아가 의미하는 무소유지의 전망이란, 오늘날 우리가 자본주의 재산권으로부터 자유로운 해방의 코뮌 공간, 즉 억압된 사유와 스펙터클의 미망에서 해방된 지적 창작물의 정보 '공유지the commons'[15]를 상징하는 것으로 해석할 수 있겠다. 정보 공유지 점유와 확대는 당연히 미디어 전술가로 칭해지는 저항 행위자들의 전문적 전술 기획의 역할에서 빛을 발하지만, 동시에 새로운 미디어 도구를 통해 줄 그어진 지배적 패러다임을 비껴가거나 횡단하는 익명의 수많은 아마추어의 실천과 실험 가치와 역할이 또한 중요해지는 것은 물론이다. 그래서 전술미디어의 관점에서 보면 한때 반혁명으로 여겨지던 오타쿠문화, 잉여짓, 긱geek 문화, 대중소비문화나 언더그라운드문화 들은 반동의 계기일 뿐 아니라 문화 해방의 계기도 함께 지닌 것으로 취급된다. 비민주적 통치 체제를 위협할 수 있는 다양하고 자율적인 대중 저항의 문화는 세속의 질서 속에서 피어올랐지만 전술미디어 시각에서 보면 언제든 반역의 생기를 지닌 값진 것이다.

테크놀로지 활용과 아방가르드 전술 개발에 대한 국제적 관심은 사실상 전술미디어 실천가들이 개최했던 국제 페스티벌로 크게 주목받았다. 전

15 가르시아가 언급하는 '무소유지'는 '커먼즈(commons)' 개념과 유사하다고 볼 수 있다. 커먼즈는 서구에서 유래한 공적 공간 개념이다. 원래 커먼즈 혹은 '공유 영역(public domain)'이란, 영국 황실이나 미국 연방정부가 농민들에게 제한적으로 빌려줘 쓰도록 했던 토지를 일컫던 말이다. 역사적으로 19세기 유럽에 널리 알려진 비슷한 개념은, '공공재(public property)' 혹은 '공유재산(common property)'이었다(Ochoa, T., 2003, Origins and meanings of the public domain, *University of Dayton Law Review*, 28(2), pp. 215–267 참고). 오늘날 인터넷 시대에는 자본주의 지식의 사유화된 재산권, 즉 지적재산권이 작동하는 시장 권역으로부터 자유로운 지적이고 문화적 산물들이 쌓여 구성되는 문화 창작의 그린벨트 영역을 지칭한다. 미국의 법학자 로렌스 레식(Lawrence Lessig)의 '창작 공유터(creative commons)' 혹은 제임스 보일(James Boyle)의 '마음 공유터(the commons of the mind)'란 개념은 바로 이 18세기 '공유 영역' 개념의 현대적 변용인 셈이다(Lessig, Lawrence, 2008, *Remix: Making Art and Commerce Thrive in the Hybrid Economy*, NY: The Penguin Press, 그리고 Boyle, James, 2003, The Second Enclosure Movement and the construction of the public domain, *Law and Contemporary Problems*, 66(1&2), pp. 33–74). 즉 전 세계 인류의 문명을 지탱하는 공통의 비물질적 공유 자산을 커먼즈로 호칭한다. 그러나 현대 자본주의는 사유화와 지적재산권의 탐욕으로 말미암아 퍼블릭 도메인과 정보 커먼즈가 피폐화되고 있다.

술미디어가 역사적으로 과연 어떠했는가의 여부는, 1993년에서 2003년까지 암스테르담 등지에서 개최됐던 비정기 국제 페스티벌 〈넥스트 5분Next 5 Minutes〉의 존재와 이 국제 모임의 가치 지향 속에서 구체적으로 찾아볼 수 있겠다. 〈넥스트 5분〉은 특정 문화실천을 화두로 삼아 예술-(뉴)미디어-정보 테크놀로지 간의 상호 융합의 실험을 응집하는 데 마당 역할을 제공했다. 1993년, 1996년, 1999년, 2003년 비정기로 4회에 걸쳐 이뤄졌던 국제 전술미디어 이벤트 속에서 유럽 국가들을 중심으로 한 다양한 이론가, 실천가, 예술가 들이 한자리에 모여 현실 개입의 창작 작품과 퍼포먼스 작업을 선보였다. 동시에 전술미디어의 실제 실험 사례와 이론적 논의 작업을 소개하는 일도 함께 진행했다.

〈넥스트 5분〉은 개념미술가이자 설치미술가인 크시슈토프 보디치코 Krzysztof Wodiczko, 미디어아티스트 케빈 맥코이Kevin McCoy, 크리티컬아트앙상블의 이론과 전시 작업 등을 특별히 주목했다. 전술미디어와 직·간접적 영향력을 주고받으면서 주목받았던 또 다른 실천 집단들로는 국제적으로 이미 잘 알려진 그라피티아티스트 뱅크시Banksy, 자본주의 권력의 '아이덴티티 교정'이라는 짓궂은 문화실천을 보여주는 2인조 예스맨the Yes Men, 권력에 대한 역감시를 수행하는 역기술국Bureau of Inverse Technologies, 기술적 역설계를 통한 사회적 리엔지니어링을 수행하는 응용자율성연구소Institute for Applied Autonomy, 자본주의의 사보타주를 기획하며 동명의 잡지를 발행하는 애드버스터스Adbusters, 인터넷 사파티스타 게릴라 행동당으로 알려진 전자교란극장Electronic Disturbance Theater, 문화정치의 기획을 위한 소셜 펀딩 큐레이터 역할자 아트마크RTMark 등을 꼽을 수 있다.[16] 전술미디어와 연관해서 언급

16 미디어 전술가들의 구체적 사례는 본인의 졸저 『사이방가르드』(2010, 안그라픽스)에서 이들 단체의 활동과 다양한 저항 방식을 언급하고 있다.

되는 이론가와 평론가로는 크리티컬아트앙상블, 데이비드 가르시아David Garcia, 브라이언 홀름스Brian Holmes, 칼레 라슨Kalle Lasn, 헤이르트 로빙크, 에릭 클라위텐베르흐Eric Kluitenberg, 매켄지 워크McKenzie Wark, 피터 램본 윌슨(일명 하킴 베이))Peter Lamborn Wilson, a.k.a., Hakim Bey 등이 있다.

로빙크와 가르시아가 썼던 두 편의 전술미디어 선언에서 그 누구보다 전술미디어 작가군에 부합하는 인물로 크시슈토프 보디치코만을 언급하고 있는 대목은 흥미롭다. 정작 보디치코는 전술미디어의 역사에서 보면 1980년대 말부터 노숙자와 이주민의 노마드적 장치와 그들의 목소리를 들으려는 다양한 형태의 빌딩 프로젝션 작업을 펼쳤던 미술작가에 해당한다.[17] 오늘날의 시선에서 보면 그리 하이테크적이지 않을 수도 있다. 하지만 로빙크와 가르시아 등 미디어 전술가 집단에서 그를 주목했던 까닭은 아마도 보디치코가 1980년대부터 "(정치)행동주의, 예술·저항문화, 미디어 그리고 부상하는 기술 실험의 특수한 접합"[18]을 누구보다 잘 기획했던 선구자적 인물이란 판단에 있다고 보인다.

보디치코의 작업 방식은 주로 현대 권력의 기념비적 건물에 이주노동자와 이주여성 등 사회적 소수자의 고통스런 삶에 대한 고백담을 프로젝션으로 쏘아 행하는 비디오 설치 작업에 집중돼 있다. 즉 기념비적 건물 외벽을 타고 흐르는 소수자들의 삶의 고단한 이야기를 도시 속 행인들과 공유하면서 함께 저항의 감각을 키우고자 했다. 결국 보디치코가 그의 1980년대와 1990년대 작업 속에서 보여줬던 사회적 소수자의 문제에 대한 쟁점화,

17 《옥토버(October)》(NO.38) 저널에서 보디치코를 특집호로 다루고, 현대미술을 주도할 작가들을 소개했던 미국 PBS 방송국의 기획 시리즈 〈Art21〉의 시즌3 '보디치코' 편은 그의 미술계 내 국제적 명성을 짐작케 한다. 그의 초기작은 노숙인과 이주민의 문제를 다룬 작업들로 〈노숙차(Homeless Vehicle)〉(1988-1989), 〈남아프리카공화국 대사관 프로젝션(South African Embassy Projection)〉(1985) 등이 있다.

18 Kluitenberg, Eric (2011). *Legacies of Tactical Media: The Tactics of Occupation from Tompkins Square to Tahrir*, Network Notebook Series 05. Amsterdam, the Netherlands: Institute of Network Cultures, p. 14. http://www.networkcultures.org/networknotebooks

프로젝터 미디어기술의 창작 활용, 예술적 '상황' 설정과 참여예술적 성격 등은 미디어 전술 이론가들이 지향했던 목표, 즉 테크놀로지 매개를 통한 현실의 개입에 꽤 잘 부합했던 모범 사례였던 것 같다.

물론 보디치코의 초기 창작 작업에 비해서, 자본주의의 새로운 테크노 통치 계급으로서 '인지자본가들vectoralists'에게 대항하여 오늘날 미디어 전술 가들이 펼치는 문화실천으로의 실험은 훨씬 하이테크적이고 더욱 재기발 랄한 모습을 띠고 있다.[19] 그럼에도 로빙크와 가르시아가 1990년대 초중반 유럽에서 인터넷의 도입 국면에서조차 하이테크 행동주의 실험 사례를 강 조하기보다는 보디치코를 전술미디어의 대표적 인물로 굳이 꼽았던 것에 는 다른 이유가 더 있어 보인다. 로빙크는 후대에 전술미디어의 평가와 관 련한 한 인터뷰에서 "미디어기술이 꼭 사회운동을 고무하지는 않는다."라 고 언급한 적이 있다. 그는 이를 '(기술) 잠재성 과잉$^{potentiality\ surplus}$'이란 개 념을 가지고 비판적으로 묘사하고 있다.[20] 기술 잠재성 과잉이란 기술에 대 한 수용 주체의 기술 낙관론적 기대치를 높이는 반면에 오히려 지속적으로 사람들의 활용 능력을 소외시키고 굴절된 경로로 인도하면서 궁극적으로 는 권력 체제가 구상하는 디자인과 기술문화에 주체들이 쉽게 무력화할 수 있다고 보는 관점이다. 로빙크는 오늘날 기술의 잠재성 과잉이 1960년대 나 1970년대 문화적 르네상스 시기에 비해 전혀 개선되지 않은 상황을 만 들어내고 있어서 수용 주체들이 통제 가용한 적정 수준의 기술미디어 관점 이 요구된다고 주장하고 있다. 그가 말하는 1960, 1970년대의 문화 융성기 란 로우테크에 기반했던 미국의 언더그라운드문화나 카운터컬처, 그리고 1970년대 말 유럽의 자작DIY 기술문화(암스테르담의 스콧squat 운동 등)의

19 Wark, McKenzie. (2004). *A Hacker Manifesto*. Cambridge: Harvard University Press.
20 Sholette & Ray, 2008, op. cit., p. 556에서 인용 및 참고.

부흥기를 지칭한다. 그는 역사적으로 보면 이들 초창기 문화실천이 오히려 더 전술미디어의 맥락에 충실했던 사례로 볼 수 있다고 평가한다. 로빙크는 1980년대 말 이래 컴퓨터가 전 세계적으로 대중화되고 그것이 더 이상 도구가 아닌 생태계적 보편 환경이 되어 다시 디지털기술 기반형 미디어의 대중화가 이뤄지고 있는 현실에서 하이테크의 조건이 대중의 창의성과 전복의 직접적 에너지로 작동하지 않는 경우가 사실 더 많다고 냉철히 파악하고 있는 것이다. 그의 기술에 대한 반성적 시각에서 유추해보면 보디치코의 전술미디어적 가치는 잠재성 과잉을 털어내고 시기적으로 마치 1960년대 카운터컬처와 같은 저항력을 표현하는 작가의 능력에 있었던 듯싶다. 즉 로빙크는 권위적 상징의 외벽 건물을 역전하여 사회 소수자의 목소리를 표상하는 보디치코만의 프로젝션 방식을 기술적으로 지나치지 않는 꽤 적정한 뉴미디어 기법이자, 대중의 즉흥적 참여를 이끌어내는 현실 참여의 중요한 퍼포먼스로 봤다.

전술미디어 문화실천의 영역적 특성

전술미디어는 1990년대 초·중반 등장한 새로운 문화실천적 개념이긴 했지만 이미 역사적으로 존재했던 다양한 역사적 아방가르드 운동과 저항의 자원 그리고 이론적 개념들과 교감하고 있었다. 먼저 역사적 아방가르드의 전술적 유산(예를 들면 콜라주, 포토몽타주, 퍼포먼스, 전유와 전용, 정치·기업 패러디, 실험 정신, 집단 작업과 협업 등)을 승계했다는 점을 지적해야 할 것이다. 즉 전술미디어의 역사적 계보에는 다다이즘, 초현실주의, 상황주의, 플럭서스Fluxus, 게릴라 비디오 운동, 행위 예술 혹은 해프닝 등의 아방가르드적 전통이 녹아 있는 것이다. 여기에서 아방가르드적 전통이라 하면 권위에 대한 저항과 도전, 예술의 현실 참여, 직업적 '미술가' 특권에 대한 반감과

반미술적 경향, 다양한 창작 기법을 포용하는 실험 정신을 꼽을 수 있겠다.

전술미디어는 역사적인 아방가르드적 전통을 포함하여 예술 창작 주체가 벌이는 현실 개입의 사회미학적 태도나 표현 행위와도 줄곧 교감해 왔다. 예를 들어 현장, 장소, 상황 요인을 중심으로 행해지는 '예술행동(주의)' 혹은 '행동주의 예술activist art'은 전술미디어를 구성하는 주요 사회미학적 계열로 볼 수 있다. 예술행동주의는 스펙터클 소비미학과 정치적 신자유주의의 비관적 현실에 대한 저항에서 출발한다. 이는 예술을 통한 사회운동과의 결합 가능성을 타진하고 반자본주의적 저항 주체인 '비뚤어진 몸'들을 구성하는 데 그 의의를 둔다. 전술미디어는 그 외 현실 개입의 다양한 참여 예술계에 걸쳐 있다. 예컨대 무단 공간 점거와 퍼포먼스를 통해 작가의 아틀리에로 특정 상징 공간을 점유하고 공공화하는 '스쾃예술squat art', 장소 지향 특정의 공동체를 기반으로 하는 '공동체예술community art', 공공 재원으로 공적 공간에서 공공의 예술 의제를 다루는 '공공예술public art', 그리고 기존 공공예술의 제도적 한계성을 극복하고 아래로부터의 실질적 공공성 회복과 사회 개입적 의제에 부응하려는 '뉴장르 퍼블릭아트new genre public art' 등도 전술미디어를 구성하는 이론적, 실천적 자원이다. 사회 개입의 이렇듯 다양한 예술 장르와 사회미학적 태도는 전술미디어의 중요한 축으로 작동해왔다. 이 책에서 보려고 하는 '뉴아트행동주의'는 이와 같은 사회미학적 태도들 견지하는 대부분의 참여예술적 경향의 현대 버전으로 보면 좋겠다. 즉 좀 더 테크놀로지의 매개성을 적극적으로 강조하면서도 사회미학적 예술이 지녔던 보편적 고민들, 즉 소비자본주의적 포획에 대한 경계, 미학적 태도 변화를 통한 현실 개입과 참여, 대중의 능동적 주체화 혹은 급진적 예술 향유, 현실을 반영하는 예술 등의 쟁점을 공유하는 경향을 뉴아트행동주의로 볼 수 있을 것이다. 이 점에서 뉴아트행동주의는 전술미디어 예술 '계'의 중요한 하위 범주로 볼 수 있다.

다음으로 예술의 급진적 사회미학의 전통만큼이나 대중문화 영역 또한 전술미디어가 중요한 문화실천의 장으로 공유하고 있다. 이미 미국 등을 중심으로 1980년부터 대중화했던 '문화간섭'[21] 혹은 '문화행동주의cultural activism'[22]란 개념과 전술미디어의 상호 영향 관계가 관찰된다. 문화간섭의 개념은 주로 신자유주의 시장 국면의 전면화에 대응한 대중문화의 브랜드 이미지 저항 전술과 직접적으로 연계되어 있다.[23] 움베르토 에코Umberto Eco 식으로 얘기하자면, 문화간섭은 자본주의 브랜드 기호와 로고의 제국에서 펼치는 '기호의 게릴라전semiological guerrilla warfare'과 비슷하다. 브랜드 이미지가 구성하는 스펙터클 혹은 기호 이미지를 뒤집고 조롱하며 시장 가치를 희화화하려는 행위가 기호의 게릴라전이라는 점에서, 문화간섭은 1960년대 말 프랑스 상황주의자들의 일상생활 속 변혁과 자본주의 스펙터클의 일상 전복 프로젝트와 비슷하다. 원래 문화간섭이란 용어는 "햄 라디오 이용자들의 대화 혹은 라디오 방송에 간섭 현상을 발생시키는 불법 행위"를 지칭했다.[24] 즉 신호에 잡음을 끌어들이는 기술적 간섭 현상을 문화정치 영역에서 재해석하여 쓰고 있는 셈이다. 역사적으로 미국식 풍요 사회에서 내올 수 있는 가장 적절한 문화간섭의 방식은 자본주의의 질서 속에서 작동하는 교환 체계의 약호를 교란하거나 전복하는 것이었으리라. 그래서 그 사이에

21 Lasn, Kalle (1999). *Culture Jam: How to Reverse America's Suicidal Consumer Binge And Why We Must,* New York: HarperCollins. 그리고 Dery, Mark (1993). *Culture Jamming: Hacking, Slashing, and Sniping in the Empire of the Signs*, in Open Magazine Pamphlet Series 참고.

22 Firat, B. O., & Kuryel, A., (eds.), (2010). *Cultural Activism: Practices, Dilemmas, and Possibilities*, Amsterdam: Rodopi. 그리고, BAVO (eds.), (2007). *Cultural Activism Today: The Art of Over-Identification*, Rotterdam: Episode Publishers.

23 Thompson, Nato, & Sholette, Gregory (eds.) (2004). *The Interventionists: Users' Manual for the Creative Disruption of Everyday Life*, MA: The MIT Press, pp. 69~70 참고.

24 문화간섭의 분류로는 캐나다 밴쿠버의 '애드버스터스'를 꼽을 수 있다. '오큐파이' 점거 운동을 주도했던 칼레 라슨이 만들고 있는 이 잡지는 '아무것도 사지 않는 날(Buy Nothing Day)' 등의 캠페인을 통해 반지구자본주의의 기수로 알려져 있다. 문화간섭의 대표적 입문으로 다음 책을 참고하라. Coyer, Kate, Dowmunt, Tony & Fountain, Alan (eds.), (2007). *Cultural Jamming, The Alternative Media Handbook*, London: Routledge, pp. 166~179.

끼어들어 탈취하는 '간섭'이란 기존에 존재하는 권위와 체제를 뒤틀고 흠집을 내고 재영토화하는 행위에 해당한다. 문화간섭과 게릴라전의 문화행동은 기호와 스펙터클의 완벽하고 강고한 현실을 가정해서 벌이는 힘겨운 싸움이었다. 문화간섭은 전술미디어의 발전에 직·간접적 영향을 미쳤는데, 무엇보다 대중 창작의 쾌활함과 상품미학을 해체하는 이미지 전유의 문화정치와 관련해 중요한 자양분으로 작용했다고 볼 수 있다.

전술미디어의 자양분을 공급하는 또 하나의 중요한 문화실천의 장은 미디어 영역이었다. 이미 미디어계 내에서는 다양한 명칭을 갖고 미디어를 통한 의사소통의 민주적 실천의 역사를 형성해왔고, 언론학 연구 진영에서는 이를 뭉뚱그려 '대안미디어alternative media'란 용어법을 사용하기도 했다. 이러한 비판 미디어적 전통과 계보에서 보면 전술미디어 또한 대안미디어운동의 계와 중복되어 위치해 있다고 볼 수 있다. 대안미디어는 보통 정부와 기업의 영향력으로부터 자유로운 미디어를 지칭하며, 주류 미디어와 구분해 '독립미디어' 개념과 혼용해서 쓰이기도 한다.[25] 그 외에도 비슷한 개념으로는 정치적으로 좀 더 급진적이고 현존 권력에 대한 대항헤게모니적 담론 장치로서 '급진(대안)미디어radical alternative media'의 개념이나[26] 시민이 직접 미디어를 운영하고 자신의 메시지를 생산, 유통하려는 시민 권능empowerment의 '시민미디어citizens' media' 혹은 '공동체(풀뿌리)미디어'의 개념[27] 등이 있다.[28] 전술미디어가 이들 다양한 저항의 미디어 형식과 가장 크게 다른 점은, 반영구적이거나 대안미디어 기구를 만드는 것보다는 일시적이고

25 Couldry, N. & Curran, J. (2003). *Contesting Media Power: Alternative Media in a Networked World*, Rowman & Littlefield 그리고 Atton, C. (2002). *Alternative Media*. Thousand Oaks, CA: Sage Publications 참고.
26 Downing, J. (2001). *Radical Media*. Thousand Oaks, CA: Sage Publications.
27 Rodriguez, C. (2001). *Fissures in the Mediascape*. Cresskill, NJ: Hampton Press와 Rodriguez, C. (2011). *Citizens' media against armed conflict: disrupting violence in Colombia*, Minneapolis: University of Minnesota Press.
28 국내에서도 대안미디어적 실험과 이에 대한 명명법들이 존재한다. '민중언론' '(민족)민주언론' '진보언론'(박춘서, 2000. 「시민운동과 대안언론: 한국적 대안언론 유형의 모색」, 《한국언론학보》, 44(3), 190~221쪽)은 초창기 국가, 재벌 연합이라는 적대 세력

즉각적이고 즉흥적인 유형의 미디어 개입의 전술에 기초해 비제도화된 실천에 의존한다는 데 차이가 있다. 대안이 주류화하고 권력화하는 것에 대한 반발 정서이리라.

마지막으로 언급할 계는 정보 혹은 전자저항의 영역이다. 전술미디어의 특성을 잘 드러내고 이와 가장 공유되는 지점에 놓여 있는 계로, 테크놀로지 저항과 실천을 매개(예를 들면 예술행동과 사회운동의 연결과 매개)하거나 그 자체로 새로운 저항과 실천을 만들어내는 영역(예를 들면 온라인 시위나 사이버망명 행위)이다. 나는 다른 곳에서 이미 현대 과학기술의 성과를 적절히 결합해 주체 표현의 도구로 쓰거나 그 자체를 표현의 대상으로 삼는 문화실천의 경향 전반을 '사이방가르드'라 칭한 적이 있다. 사이방가르드는 '사이버cyber'와 '아방가르드avantgarde'의 합성어로 점점 일상 속에 편재화되어가는 권력에 대한 다수 대중의 문화정치적 개입과 저항 표현을 다양한 미디어기술과 예술을 통해 담아내고 공유하는 미학적 행위나 실천운동으로 요약할 수 있다. 즉 기술-예술-사회미학(문화실천)이란 3자의 절합節合적 관계론에 의거한 운동론을 주장했다. 사이방가르드 개념화는 오늘날 새롭게 구성되는 테크놀로지 환경 변화와 함께 실천 주체들이 벌이는 급진적 상상력의 발동과 행동주의적 고양을 모색하려는 의도였다.

전술미디어 또한 사이방가르드의 언급에서처럼 새로운 테크놀로지에 기반을 둔 실천 양식들을 개발하는 온라인 행동주의 계열과 적극적으로 상호 교감하고 있다. 예를 들어 '전자 교란electronic disturbance' 혹은 '유목적 저

<hr/>

에 저항하는 정치 지향적 속성이 강했던 미디어운동을 지칭한다. 2000년대 인터넷의 확산과 함께 아마추어 시민과 누리꾼들이 정보 생산자 역할을 하고 시민과 주민들이 미디어 접근과 활용에 적극적이 되는 수용자운동으로서의 '시민미디어'(최영묵, 2005, 『시민미디어론』. 서울: 아르케)와 '공동체(풀뿌리/마을)미디어'(김은규, 2005. 다윗과 골리앗을 넘어서: 대안미디어 정체성에 대한 새로운 논의 틀과 그 함의.《한국언론학보》, 49(2), 255-294쪽; 이동연·이광석·강신규, 2014, 「마을미디어 활성화를 위한 중장기 계획」, 문화사회연구소), 그리고 2008년 촛불시위와 함께 크게 성장한 모바일 기동성을 갖춘 '게릴라미디어' 혹은 '대안적 개인미디어'(유선영, 2005. 『한국의 대안미디어』. 한국언론재단) 등을 들 수 있다.

항'[29] '디지털 사보타주'[30] '네트 행동주의'[31] '뉴미디어아트 행동주의'[32] '핵티비즘hacktivism' 혹은 '해커의 급진적 정보정치the radical info politics of hackers' '전자 시민불복종'[33] '역설계reverse engineering'[34] '비판적 제작기술문화critical making culture'[35] 등 새로운 테크놀로지 시대의 게릴라식 뉴미디어 진지전을 가정한 용어들이 전술미디어와 교호하고 있는 것이다.

이제까지 논의한 것을 정리하면, 전술미디어는 크게 역사적 아방가르드 전통을 이어받으면서도 동시에 예술행동주의(예술), 문화간섭(문화), 대안미디어(언론 혹은 매체), 전자저항(정보 테크놀로지)의 계로부터 자양분을 얻고, 이들 계를 넘나들면서 다종다양한 문화실천의 실험을 선구적으로 수행해왔다고 볼 수 있다. 무엇보다 이와 같은 혼종적 경향 혹은 계 간의 연계와 섞임 현상이 전술미디어를 상징하는 중요한 특징 가운데 하나이기도 하다. 물론 경계를 넘는 혼종 형식은 언제나 일시적이고 즉흥적이며, 여기에

전술미디어의 영역

서 중요한 것은 이 일시적인 것들 사이의 연결이다. 각 계의 영역을 넘어 극장, 거리시위, 해프닝, 실험영화, 문학, 사진, 예술·문화행동 등으로부터 전술미디어의 새로운 문화실천의 조합이 만들어지는 것이다. 이 가운데 새롭게 부상하고 재매개되는 테크놀로지 영역은 이와 같은 문화실천에 힘을 배가한다. 예컨대 현장의 시위자를 타전하는 수단으로써의 휴대폰 기기, 광장의 선전 수단으로써의 뉴미디어 레이저 작품, 아마추어리즘에 기초한 '뽀샵' 정치 패러디, 반저작권문화와 공유문화를 확대하는 리믹스 문화정치, 온라인 '소셜' 시위 등을 통한 디지털 교란 등 사회의 실천적 쟁점과 결합하면서 대안적 문화실천을 지지하는 역할을 수행한다.

전술미디어가 지향하는 기동성, 일시성, 일상성, 분산성, 혼종성 등에 대한 강조는 오늘날 자본주의 체제 권력의 성격 변화에 대한 대응 논리로 구상된 측면이 크다. 무엇보다 미디어 전술가 집단은 1968년 상황주의 실험 등 신좌파의 대안적 구상 실패의 원인 분석을 통해 이를 극복할 새로운 실천의 틀이 필요했다. 우선 미디어 전술가들이 보는 대안 실험의 패인으로는 자본주의 "대중매체가 지닌 분배 채널의 장악 능력, 그리고 대안 실험의 전복적 실천 자체를 대중적 소비로 재전유하는 체제 능력"[36]에 대중 일반이

29 Critical Art Ensemble (1993). *The Electronic Disturbance*, New York, Autonomedia/Semiotext.
30 Lovink, Geert, & Schneider, Florian (2002). New Rules, New Axtonomy. in *Sarai Reader 2002: The Cities of Everyday Life*. pp. 314–319, http://sarai.net/sarai-reader-02-cities-of-everyday-life/
31 Lovink, Geert (2002). *Dark Fiber: Tracking Critical Internet Culture*, Cambridge, MA: MIT Press. 그리고 Hassan, Robert. (2004). Chapter 3. Tactical Media, *Media, Politics and the Network Society*, London: Open University Press, pp. 116–125.
32 Raley, Rita (2009). *Tactical Media*. Minneapolis, MN: the University of Minnesota Press.
33 Critical Art Ensemble (2001). *Digital Resistance: Explorations in Tactical Media*, New York, Autonomedia.
34 역설계는 자본주의의 줄 그어진 상업기술과 기계의 설계 방식을 이용하는 주체의 의도에 맞게 뜯어내어 재설계하는 행위를 지칭한다. 이는 '읽기문화'만을 강조하는 자본주의 시장 상품 논리를 우회하는 행동주의를 추동한다는 점에서 급진적이다.
35 자본주의 소비문화 속에서 무뎌진 손 감각과 몸 감각을 회복하려는 다양한 '제작기술운동(critical making)'은 전술미디어와 쉽게 연계해왔다.
36 Critical Art Ensemble, "Tactical Media–Next Five Minutes 1997", http://www.critical-art.net/lectures/arts.html. CAE는 반저작권(anti-copyright)적 입장에 의거하여 대다수 논문과 저술을 그들 자신의 홈페이지(http://www.critical-art.net/)에 등록해놓고 있다. 이하 인용 부분은 CAE 홈페이지 하위 경로에 있는 전자 문서이다.

이미 압도당했음을 지적한다. 게다가 이미 1980년대 시작된 극소 전자 혁명 기반하에 체제 권력은 각각의 정주화된 벙커나 거리에 머물기보다 점차 유목화, 유동화되어가는 글로벌 질서 아래 재편되고 있다고 판단한다. 즉 구권력의 핵심지인 벙커 등 장소성에 기반을 둔 전략도 중요하나 이미 유동성에 기반을 둔 새로운 권력에 대응하는 새로운 전자적 실천과 저항 방식을 고민해야 했던 것이다. 한때 시위 군중이 거리에서 바리케이드를 치며 정주 권력과 대치하였다면, 이제까지 고려하지 못한 유목형 권력에 대응해 저항 전선을 새롭게 형성해야 한다는 문제의식이 제기됐다.[37]

미디어 전술가들은 그들의 문화실천에서 주로 자본주의 체제에 길들여지고 순응적인 예술, 대중문화, 주조된 이데올로기 등을 거부하는 데 주요 목표를 설정해두면서도, 실천의 방식 또한 일순간의 체제 전복을 꾀하는 체제 혁명의 논리보다는 기동성 있는 미디어 전술을 통해 진행형의 지속적 일상 혁명의 실천을 강조하고 있다. 이는 권력의 유동성과 함께 일상 곳곳에 틈입하는 권력의 미시적 '편재성$_{ubiquity}$'을 고려해야 하는 대목이기도 하다. 즉 편재하는 권력에 저항하기 위해서 매우 느리지만 효과적인 전술 개입을 통해 문화실천과 변화를 이끌어내는 작업이 중요해진다.

자본주의 권력의 진화하는 속성을 마주하면서 이에 대항한 전술미디어의 문화실천은 몇 가지 중요한 특징을 보여주고 있다.[38] 우선 중심 없는 분산형 운동 방식을 따른다. 권력의 유동성과 편재성에 대응한 전술적 대응이라 볼 수 있다. 둘째로 전술 상황에 따른 일시적 저항 단위의 연결, 그리고 미디어 전술가들 사이와 대중과의 집단화된 작업 경향을 주목할 필요가 있다. 특정 사회적 사건과 쟁점에 따라 다양한 미디어 전술가들과 대중이 합

37 Critical Art Ensemble (1994). *The Electronic Disturbance*, NY: Autonomedia, pp. 11–30 참고.

38 Ray, Gene (2006). Tactical Media and the End of the End of History. *Afterimage* 34(1–2), September–December, p. 31.

류해 자발적으로 공통의 연대적 이벤트를 생성하려 한다. 셋째로 문화실천과 저항을 기록하여 영구화하거나 기념비를 세우려 하기보다는 일시적, 상황적 사건을 사회 공통의 자산으로 가치화하는 측면을 지향한다. 문화실천 기억들의 영구화 작업보다는 끊임없이 생성하고 만들어가는 열린 과정의 '리빙 아카이브living archive'적 활동의 궤적을 선호한다.[39] 넷째로 역사적 아방가르드주의의 영향으로 인해 전문화된 직업주의에 기초한 실천보다는 아마추어 대중의 실험 정신을 강조하고, 일반 대중의 미디어 창작을 통한 문화실천을 독려하고 주목한다. 다섯째로 비용이 저렴하고 기동성을 지닌 자작 미디어문화를 통해 현실에 개입하는 모습을 보인다. 즉 다양한 전술 기기와 기술을 매개해 문화실천과 실험을 유연하게 진행하면서 상징 투쟁의 장에 나서거나 운동 간 연대를 향한 민주적 소통을 수행한다. 여섯째로 전술미디어 집단은 역사적 아방가르드의 다양한 전술 행위와 기법들, 즉 전유, 전용, 은폐, 익명성, 트릭 등을 상황과 사건에 맞춰 적극적으로 구사한다. 물론 이는 대안미디어적 실천, 예술행동과 문화간섭, 전자저항 등 각 계열에서 역사적으로 터득한 문화실천의 유산이기도 하다. 마지막으로 전술미디어의 운동 지향과 관련한 문제의식은 권위에 대한 반대와 인류 지적 자원의 위계적 통제에 대한 반대이다. 단순히 체제 부정을 위한 부정에 머무르는 것이 아니라 이를 통해 건설적, 창의적, 혁신적인 새로운 가치 지향을 찾는다는 점에서 전술미디어는 '사보타주' 행위를 중요한 사회적 실천으로 재정의하고 있다.[40]

이제까지 전술미디어의 위상학적 지형과 중요한 특징을 살펴보았는

39 클라위텐베르흐와 가르시아가 '전술미디어 파일들(Tactical Media Files, http://blog.tacticalmediafiles.net/)'이란 개방형 웹 블로그를 만든 것도 사실상 문화실천의 유연성을 경직화하는 것을 지양하고 '리빙 아카이브'를 모색하기 위한 일환이었다. Kluitenberg, Eric & Garcia, David (2011). Tracing the Ephemeral: Tactical Media and the Lure of the Archive, Tactical Media Files Weblog, 30 June, http://blog.tacticalmediafiles.net/?p=175 참고.

40 Lovink & Schneider, 2002, op. cit., pp. 314~319.

데, 그로부터 간파할 수 있는 사실은 미디어 전술가 스스로 정확한 운동의 실체론적 접근을 불허한다는 것이다. 즉 전술미디어 집단은 특정 정파적 운동 조직으로 봐선 곤란하다. 혁명의 시대를 지나서 현대 자본주의 권력이동에 새롭게 대응하고 이에 저항하는 자율적 문화실천의 새로운 흐름으로 봐야 할 것이다. 즉 역사적 출발과 태동의 배경, 그리고 그들만의 고유한 특성을 주목할 필요가 있다. 그들만의 고유한 특성이라 하면, 테크노권력에 대항해 다종다기한 미디어 전술의 새로운 가능성을 우리에게 환기했다는 것이다. 그리고 무엇보다 전술미디어가 동시대 실천가들과 함께 공유했던 값진 유산 가운데 실천이론적 자원 또한 존재한다는 사실도 첨가해야 할 것이다. 다음 내용에서는 전술미디어의 문화실천 활동을 가능하게 했던 이념적이고 개념적인 자원을 구체적으로 살피고자 한다.

2 전술미디어의 실천이론적 자원들

대중매체를 위한 진혼곡의 전조[1]

미디어 전술가들에 미친 주요 이론적 지형을 보기 위해서는, 먼저 장 보드리야르Jean Baudrillard가 1970년대 상황에서 언급한 내용을 짚고 넘어가야 할 것이다. 그는 일찌감치 주류 대중매체에 대한 민주적 권력 장악이 애초에 터무니없는 환상임을 우리에게 일깨웠다. 보드리야르는 「대중매체를 위한 진혼곡」이란 논문을 통해 주류 질서에 끼어들려고 하는 모든 시도를 해체해버리고, 그만의 독특한 '진혼곡'을 연주했다. 『기호의 정치경제학 비판』이란 보드리야르의 전기前期 저작에 들어 있는 「진혼곡」[2]은, 그나마 그의 문화실천적 가능성을 오늘날에도 징후적으로 읽어낼 수 있는 내용을 담고 있다. 그의 글에서 보드리야르는 현대 자본주의 체제에서 시장 내 상품이 경제적 가치를 넘어서서 기호 가치의 체계를 형성하고 있다고 파악한다. 즉 모든

1 보드리야르의 주장에 대한 부분은, 이광석 (2000). 『디지털 패러독스: 사이버 공간의 정치경제학』, 커뮤니케이션북스로부터 일부 내용을 가져와 정리했다.

2 미디어이론가이자 실천이론가인 리차드 바브룩(Richard Barbrook)과 더글러스 켈너(Douglas Kellner) 두 사람 모두 보드리야르의 저작을 1980년대 중반을 기점으로 하여 전기와 후기로 나누어 분석하고 있다. 바브룩은 역사적으로 그의 미디어 실천과 관련한 언설을 통해, 켈너는 그의 전·후기 저작 비교를 통해 대동소이하게 후기 보드리야르의 미디어 냉소주의를 비판한다. 보드리야르의 전기 저작에 해당하는 『기호의 정치경제학 비판』(이규현 옮김, 문학과지성사, 1992)은 경제적 가치(사용/교환 가치) 체계를 기호/가치 체계로 이론화하고, 이를 통해 '상징적 교환'에 대한 정치적 대안을 제시한다는 점에서 그의 후기 저술에 나타나는 극단적 냉소와 비정치적 태도와 차별성을 지닌다. Barbrook, R. (1995). *Media Freedom: the Contradictions of Communications in the Age of Modernity*, London: Pluto Press, pp. 184-187;Kellner, D. (1995). *Media Culture*, London: Routledge. / 김수정 외 옮김 (1997). 『미디어문화』, 새물결, 527-584쪽 참고.

상품이 기호로 등장하고 생산 중심에서 소비로 전화되고 소비 양식의 진전 형태로 말미암아 상품은 기호로 등장한다고 본다. 그는 그래서 기호 가치로 등장하는 모든 대상에는 권력의 농밀한 약호화 과정이 내포되어 있다고 봤다. 이 가운데 관건은 대항권력의 형성이란 측면에서 보면 구좌파 내부에서 중요했던 전략의 대개가 새로운 권력 대체에 의한 자본주의 약호의 장악이라는 점이었다. 보드리야르는 어차피 그 약호 장악도 위로부터의 응답 가능성을 금기화한다는 점에서 이렇게 주류 매체를 탈환하려는 전략도 틀렸다고 보았다. 그에게 민주주의적 미디어란 권력 대체 가능성의 문제가 아닌, '응답 가능성의 복원'이기 때문이다.

보드리야르는 더 나아가 당시 좌파적 미디어 대안 기획가로서 한스 엔첸스베르거Hans M. Enzensberger의 주장, 즉 "송·수신자의 역할 교환과 되먹임 (피드백 루프) 구조 내지 회로의 가역성"[3]조차도 환상이라고 보았다. 왜냐하면 되먹임 과정은 대중매체가 시도하는 '형식적' 가역성을 이용하고, 그 자체가 이미 사회·정치적 권력의 형식성에 기반해 있다고 보기 때문이다.[4] 마찬가지로 송·수신자 역할 교환이란 것도 발언에 대한 일방의 독점으로 인해, 그리고 각 역할을 규정하는 심급으로 인해 개별적 저항의 시도는 주변화될 수밖에 없다고 지적한다.[5] 그래서 텔레비전 등 대중매체는 태생적으로 양면적 소통의 부재, 지배 형식에 의한 약호의 폭력, 이원적 송·수신자 분리로 인한 폭력주의, 그에 따라 강제된 합리성과 추상적 양극성 강화, 발언권의 독점과 응답의 금기화[6] 등으로 구성될 뿐이다. 그가 볼 때 매체 내용

3 Baudrillard, Jean (1972). *Pour une critique de l'economie politique du signe.* / 이규현 옮김 (1992). 「대중매체를 위한 진혼곡」, 『기호의 정치경제학 비판, 문학과 지성사』.

4 우리가 언론사에서 민주적 참여 방식으로 선전하는 통신원 제도, 시청자 리포트, 독자 투고 등의 시청자 참여 프로그램을 통해 '되먹임 과정'에 개입하더라도 대중매체로부터 스스로가 느끼는 그 한계와 배신을 맛보기까지 과정은 그리 오래 걸리지 않는다.

5 위의 책, 206-207쪽

6 위의 책, 204쪽.

의 민주화, 소통 회로의 역전성, 지배 매체 장악이란 부질없을뿐더러, 주류로의 진출은 또 다른 지배 형식과 체계 자체의 논리를 배태한다. 결국 그에게 대중매체, 즉 "텔레비전은 현존한다는 사실 그 자체로 말미암아 성격상 사회 통제"가 되는 것이다.[7]

그렇다면 보드리야르가 보는 지배 형식으로서의 대중매체에 대한 대안은 무엇인가? 보드리야르는 대중매체의 "비판적 방향 전환"이 아닌 "대중매체 운용 형식의 명백한 청산"[8]을 요구한다. 대중매체의 파괴, 비의사소통 체계로서의 대중매체를 해체하자고 말한다. 여기에는 대중매체가 갖는 기능적·기술적 구조 자체의 청산까지도 포함된다. 그가 보는 '진정한 혁명 매체'의 외화물이란 오히려 1960년대 말 프랑스에서 보여줬던 "담벼락과 벽보, 유인물 또는 삐라, 발언이 행해지고 교환되는 거리, 즉 즉각적인 게시문이며 주어지고 되돌려지며 말해지고 응답되며 같은 시간에 같은 장소에서 항상 변화하며 상호적이고 서로 반대되는 모든 것"[9]이다. 프랑스 상황주의와 학생운동의 전술에 대한 이 같은 그의 극찬과 주목은 신선하다. 이것이 전술미디어의 역사적 전거의 중요한 일부를 구성하기에 더욱 그러하다. 보드리야르는 이와 같은 길거리 전술미디어적 활동을 통해 "수신자는 발신자와 약호에 대해 자신의 약호를 내세우며, 제어된 의사소통의 올가미를 피하면서 진정으로 진정한 응답을 창출"[10]한다고 내다봤다. 그 효과는 지배 형식의 "약호를 깨뜨린다. (…) 위반 (…) 패권을 잡은 담론과 약호의 해체에 작용"[11]하며, 그것은 지배 형식에 의해 만들어진 "약호의 범주와 전언의 범

7 위의 책, 192–194쪽.
8 위의 책, 200–201쪽.
9 위의 책, 200쪽.
10 위의 책, 209쪽.
11 위의 책, 209쪽.

주를 증발시킨다."[12] 즉 보드리야르의 전술미디어적 전망은 대중매체가 가정하는 발신자와 수신자의 관계 혹은 그 변증법을 넘어선다.[13] 주류 미디어의 대안 구성을 징후적으로 언급하고 있는 것이다.

보드리야르의 「진혼곡」은 이 장에서 보고 있는 전술미디어의 실천과 관련해 몇 가지 중요한 징후로서 독해할 수 있다.[14] 첫째, 매체 지형의 객관적 세력 관계에서 발생하는 것으로서가 아닌, 대중매체의 자본주의적 태생성에서 비롯되는 텔레비전으로 대표되는 이유로 주류 매체의 근본적·비판적 방향 전환은 현실 불가능하며 무의미하다. 둘째, 21세기 정치 지형 변화에 대한 분석에 입각하여 지배 형식의 약호 매체를 벗어나 진정한 상호소통성과 양면성을 담보하고 최소한의 매개체라는 개념을 지닌[15] 대안 혹은 보드리야르식 '혁명 매체'를 개발할 필요성이 제기된다. 셋째, 사실상 1960년대 말 보드리야르가 제시했던 진정한 '혁명 매체'의 구상을 1990년대 초 구체적으로 재구성해 등장한 것이 전술미디어라는 점을 착안할 필요가 있다. 즉 전술미디어는 보드리야르의 오래전 「진혼곡」을 넘어서서 인간기술적 내파內波의 발현물인 네트와 뉴미디어 환경을 새롭게 바라보고, 지배 형식을 탈각하여 새로운 '전복'의 가능성을 창출하고, 다양화된 발언과 응답을 주고받으며, 다층적이고 비선형적인 위반을 일으키는 새로운 문화실천의 가능성을 모색하기에 적절한 현실태로 등장한다.[16] 이제 「진혼곡」에서 대중매

12 위의 책, 209쪽.
13 위의 책, 208쪽.
14 하지만 보드리야르의 초기 급진적 논의도 점차 후기로 가면서 냉소적으로 변하기 시작한다. 그는 이후에 등장하는 펠릭스 가타리의 자율주의적 관점을 비판하면서 '포스트미디어' 시대의 전자 집회장조차도 새로운 지배적 약호로 작동하고 있다고 보았고, 미디어의 자유란 허상에 불과하다고 주장했다. 이런 상황에서 그에게 저항의 유일한 방식이란 '아무것도 하지 않는 것(inertia)'이었다. 보드리야르에게 대안적 참여에 대한 거부로 취하는 전술은 컴퓨터와 텔레비전의 '스위치를 뽑아버리는(switching off)' 것이었다. 가타리가 거대한 권력의 파장으로부터 분자적 힘의 욕망을 감지했던 반면, 보드리야르는 결국 체제권력을 피하는 방법으로 사보타주식 절연의 길을 택해버렸다.
15 보드리야르는 궁극적으로 대중매체의 청산을 통해 매개체 개념조차 "사라지는 것, 사라져야 하는 것"(위의 책, 201쪽)으로 본다. 하지만 그는 약호에 지배되지 않는 최소한의 매개체적 장치, 즉 육체적·기술적 장치를 전제하고 있다.

체 전복에 대한 보드리야르의 포기 선언이 이뤄지고 난 바로 그 즈음에 미디어 전술가들의 실천에 영향을 끼쳤던 이론적 사유와 그들의 실천이론 기반을 살필 필요가 있다. 보드리야르에 의한 대중매체의 사망 선고 이래, 그들이 이론적 스승으로 모셨던 계보에는 미셸 드세르토(전술), 기 드보르(상황), 펠릭스 가타리(리좀) 등이 있었다. 전술미디어 집단은 이들의 실천이론적 개념을 문화실천의 지형으로 적극 끌어들으면서 좀 더 구체적인 문화실천의 기획을 세워나갔다.

전술, 전유, 표류 그리고 상황의 구축을 통한 일상 삶의 전복

미디어 전술가들에게 미셸 드세르토Michel de Certeau는 일종의 현인과 같다. 그의 『일상생활의 실천The Practice of Everyday Life』[17]이란 단 한 권의 책은 미디어 전술가들에게 일종의 백과전서로 폭넓게 받아들여진다. 드세르토는 자본주의 체계 내에서 사람들이 (무)의식적으로 그들을 둘러싼 일상세계와 상호작용을 하면서 개별적 혹은 집단적 자율의 영역을 보존하려 애쓴다고 보고, 이와 같은 '조절 방식ways of operating' 혹은 전술이 일종의 저항에 해당한다고 평가했다. 즉 그에게 전술은 체계에 의해 짜인 세계에 대항한 자율이자 저항 행위에 다름없다.

드세르토는 그의 책에서 현대사회를 '전략'과 '전술'의 층위로 갈라놓고, 전략은 권력과 자본에 의해 짜인 언어로 전술은 일상 삶을 영위하는 사

16 보드리야르는 물론 대중매체의 지배 형식을 지적하면서 "진정한 독점은 기술적 수단들에 대한 독점이 아니라 발언에 대한 독점"(위의 책, 207쪽)이라고 지적한다. 이 점에서 전술미디어의 경우를 보자면 이는 기술적인 가능성과 송·수신자 없는 발언의 가능성, 그 양자를 포괄한다는 점에서 '발언에 대한 독점'뿐 아니라 '기술 수단에 대한 독점'을 공히 탈주하는 데 목표를 둔다.

17 de Certeau, Michel (1980). *L'invention du quotidien. Vol. 1, Arts de faire./* (1984). *The Practice of Everyday Life,* Berkeley: University of California Press.

람들의 개성과 스타일의 정치로 봤다. 권위, 도시 설계, 교통신호, 규칙과 법, 대량생산과 소비, 공식 지도, 패션 유행 등이 전략의 영역이라면, 전술은 우발성, 가로지르기, 생각 없이 무작정 걷기, 리믹스, 변종, 변이, 조합, 비정상성 등의 영역을 지칭하고 있다. 드세르토의 전술이라는 개념은 현실 정치의 지형이나 자본권력의 파장에서 벗어날 수 있는 힘으로 상징화되면서, 이후 전술미디어 개념으로 진화해 발전하는 계기가 된다.

구소련의 사회주의나 현대자본주의의 일상 속 '전략'적 통제, 「진혼곡」에서 언급됐던 주류 대중매체에서의 '전략'적 소비문화 생산에 포섭되고 길들여진 이들에게 드세르토의 '전술' 개념은 구체화된 일상 전복의 가능성에 길을 열어주었다. 그러나 실천 지형에서의 문제 또한 지적된다. 즉 자본주의적 지구화에 저항하는 시애틀 투쟁이나 월스트리트 오큐파이[occupy] 시위 등 전 지구적 운동이 그 파급력을 크게 얻을 수 있으나, 결코 사회의 일상 삶을 바꿀 수 없었던 것을 기억하자. 드세르토식 전술과 일상 혁명의 개념은 그래서 프랑코 베라르디(일명 비포)[Franco Berardi, a.k.a Bifo]가 언급했던 '운동'의 개념과 흡사하다.

> 나는 몸과 정신을 집단적으로 변이시키는 것, 의식·습관·기대를
> 변화시키는 것을 '운동'이라 부른다. 운동은 집단적 의식성과
> 집단적 노력, 투쟁을 동반한 의식적 변화를 의미한다. 의식적이고
> 집단적인 변화, 이것이 '운동'의 의미이다. 운동은 죽은 것(자본)의
> 지배에 대항해 살아 있는 사회적 영역을 재구성하는 일의
> 주체적(의식적이고 집단적인) 측면이다.[18]

18 Berardi, Franco (a.k.a. Bifo), (2011). *After the Future.* / 강서진 옮김, (2013). 『미래 이후』, 난장, 17, 192쪽.

일상화된 권력의 자장에서 벗어나는 일은 이렇듯 비포가 제시하는 의식적 생활'운동'의 방식이거나 드세르토의 전술적 접근 없이는 요원하다. 주체의 욕망을 억압하지 않으면서도 일상의 영구화된 전복을 꾀하면서 자본주의적 사회질서를 깨는 전법이 이로부터 제기된다. 드세르토의 전술 개념은 어떤 실천이론적 이정표를 세웠다기보다는 역사적 운동의 이념과 관련해 패러다임 전환의 상징적 의미를 지닌다고 봐야 한다. 즉 1980년대 무렵 거대서사 담론의 퇴색 이후 드세르토의 전술 논의에 주목하게 된 것은, 일거에 권력의 전복과 대안을 구축하려는 전략 논의에서 벗어나 바야흐로 어디에든 편재하는 자본주의 권력에 대한 미시정치의 기획과 함께 출현했다고 볼 수 있다. 또한 드세르토의 전술 개념은 자본주의 근대성 테제 속에서 소외되고 부차적으로 취급되었던 사회문화적 가치에 대한 복원과 일상 실천의 중요성을 제기하는 역할을 취했다. 실제로 그의 전술 논의는 기존 합법 공간에서 벌이는 제도 개선 등 엘리트 중심의 정당정치 바깥에서 대중 기반의 문화실천에 큰 영향을 미쳤다.

드세르토의 영향력만큼이나 일반적으로는 아방가르드와 상황주의의 유산 또한 전술미디어의 중요한 자원으로 남아 있다. 먼저 '전유appropriation'를 보자. 전유의 어원적 의미 중 하나가 '훔치다' 혹은 '묻지 않고 가져오다'란 뜻을 지니고 있다.[19] 이는 지배 문화와 지배 담론의 언어를 가져다 대중의 것으로 재구성하는 방식을 일컫는다.[20] 전유는 전술미디어의 가장 기본이 되는 실천 기법이자 사회미학적 행위에 해당한다. 현대 자본주의의 맥락에서 보자면, 전유 행위는 소비문화를 통해 생산된 대중 이미지가 가지

19 Harris, Jonathan (2006). *Art History: The Key Concepts*, London: Routledge, p.17.

20 예술 영역에서의 '집단주의(collectivism)'에 입각한 문화간섭 행위들에 대한 소개와 논의는, Brian Holmes (2007). Do-it-yourself geopolitics: Cartographies of art in the world, in Blake Stimson & Gregory Sholette (eds.), *Collectivism after Modernism*, Minneapolis: University of Minnesota Press, pp. 273–293.

고 있는 힘을 재구성해 역으로 지배 이데올로기를 비판하는 효과를 거둔다. 국내에서는 노무현 전 대통령의 탄핵으로 2002년부터 온라인 공간을 통한 패러디문화의 확산과 함께 누리꾼들에 의해 대중화됐던 적이 있다. 디지털 미디어는 과거 그 어느 때보다 전유의 창작 방식을 북돋우고, 아마추어 누리꾼들을 손쉽게 작가의 스타덤으로 이끈다. 이때 전유는 인용, 샘플링, 콜라주, 무한 복제 등의 기법을 동원하며 그로 인해 브랜드 가치를 보호하는 자본주의 저작권 체계나 초상권, 명예 훼손 등과 항상 적대 관계에 놓인다.

전유는 마치 권력의 길거리 풍경을 반역의 약호로 재탄생시키는 그라피티와 같은 저항의 힘을 불어넣는다. 이와 같은 전유의 전술은 사보타주와 유사해 보이지만 결이 다르다. 사보타주는 부정과 배격의 저항 전술이자 가장 오래된 전법이다. 월스트리트 점거시위는 대표적인 사보타주에 기댄 운동이다. 자본의 톱니바퀴에 던져넣어져 생산 공정을 마비시키는 '멍키렌치'처럼, 사보타주는 자본의 흐름을 멈추려는 태업의 적극적 표현이다. 부정하지 않으면 휘말리고 포획됨을 알기에, 그래서 사보타주는 절연의 정치를 택한다. 바리케이드를 사이로 이쪽은 아요 저쪽은 적이 된다. 이는 또한 안의 권력 파장을 벗어나 밖의 자유로 탈주하고자 하는 의지의 표현이다. 전유와 달리 사보타주는 저 멀리 권력을 바라보며 벌이는 적대의 저항 방식이라 체제 내 유연성이 상대적으로 부족하다.

전유와 유사한 형태로 '패러디parodies'는 또 다른 중요한 전술미디어 집단의, 그리고 네트 시대에 대중이 구사하는 사회미학적 개입의 방식이다. 패러디는 앞선 것을 재조합해 현실의 맥락에서 재해석하는 의도적 모방 인용이라 할 수 있다. 패러디의 완성도는 모방 인용의 정밀함에 의해서라기보다는, 원작에 대한 기억의 일부를 이용해 비정상성에 기댄 현실을 비틀고 조롱하는 능력에 달렸다. 오늘날 디지털기술에 힘입은 수용 주체의 집단 패러디물 생산과정이 최종 작업의 미학적 성찰성을 궁극적으로 떨어뜨리는

효과를 보이지만, '과잉의 변조'나 간텍스트성에 의해 해석적 균열을 가져오고 대중의 정치적 소통 에너지로 작동해왔다.[21] 이는 누리꾼들이 제작하는 정치 패러디물의 생산과 관련해 긍정(일시적·즉각적 대량의 패러디 제작을 통한 여론 환기)이자 한계(성찰성의 약화로 대체로 빨리 사그라드는 휘발성과 이미지 과잉으로 인한 현기증 유발)로 작용한다. 예를 들어 한국 사회를 보면 온라인 정치 패러디는 일반 누리꾼들을 중심으로 2004년 총선 시기의 노무현 전 대통령 탄핵 정국, 그리고 이명박 서울 시장의 '서울 봉헌' 발언 등의 정치 현실에서 봇물 터지듯 쏟아져 나오기 시작했다. 적어도 2000년대 중·후반까지 비상식의 정부 행정과 정책, 탐욕에 기대고 대중을 무시하는 정치인들, 시장 윤리를 상실한 재벌들을 비꼬는 데 패러디의 생산과 유포가 그 중심에 서 있었다. 풍자, 패러디의 대중적 지지와 유행은 2008년 촛불시위의 '유쾌한 정치'에 의해 크게 솟구쳐 오르다가, 소셜미디어 국면이 되면서 한국적인 독특한 스마트문화를 형성하는 데 일조하기도 했다. 이제는 단순히 이미지 전유의 패러디 방식이 아닌, '나는 꼼수다'처럼 라디오 방송 형식의 '뒷방토크'를 통해 패러디와 풍자를 전개하는 방식이 대중의 정치 발언의 수위를 높이는 행위로 진화하기도 했다. 하지만 전유의 일종인 패러디의 과잉이란 대중의 정치적 문제의식이 제도 정치에서 수용되지 못하고 '나는 꼼수다' 등과 같은 플랫폼을 통해 카타르시스적으로 엉뚱하게 해소되는 현실을 반증하기도 한다. 혹은 일간베스트저장소(일베)의 우익화

21 이는 패러디 생산의 힘을 개별화된 텍스트 자체의 패러디물을 대상으로 삼는 방식과는 전혀 다른 패러디 전체가 가진 집단적 힘(즉 흥성, 일시성, 대규모성, 상호연결성 등)을 주목하도록 한다. 현대 온라인문화를 살펴보면 패러디물은 개개의 예술적 완성도나 성찰성의 문제보다는 현실적으로 다수 누리꾼들의 간텍스트성에 기반을 둔 패러디 생산자들의 목소리에서 문화 생산과 해석의 힘이 만들어지고 있는 추세다. 그럼에도 패러디 생산의 집단성이 갖는 문제점은 개별 텍스트 자체가 지닌 패러디 정치미학의 완성도를 외면하고 마구잡이로 패러디가 급조되면서 일베 등 넷우익 누리꾼들과 정치직업꾼들의 패스티쉬식 혼성모방이 일고 자본의 스펙터클한 이미지들과 뒤섞이면서 추구하고자 하는 맥락이 거의 맥없이 사라지는 경우다. 결국 '과잉의 변조'로 인한 패러디 에너지가 가진 의의를 인정하더라도, 그 한계점으로 개개의 패러디가 가진 정치 미학적 완성도를 배제하기가 어렵다는 점이다(이광석, 2009, 「온라인 정치패러디물의 미학적 가능성과 한계」, 『한국언론정보학보』, 48호 (겨울호), 109~134쪽 참고).

된 동기 속에 거울 이미지적 패러디로 활용되는 경향도 조심스레 지켜봐야 할 지점이다.

두 번째로, 상황주의자들이 미디어 전술가들에게 좀 더 영향을 끼친 실천적 개념이자 기법은 '전용détournement'이다. 날조된 소비주의의 스펙터클 안에 갇힌 채 유희와 욕망의 명령을 따르는 인간에게 지향성을 갖고 맞서려면 전용의 논리가 좀 더 적극적이다. 전용은 전복과 전유의 중간 지점에 머무른다. 상황주의자 기 드보르Guy Debord에 따르면, 전용은 지배문화의 언어에 대항하는 '다다식 부정Dadaist-type negation'의 전술에 해당한다.[22] 하지만 사보타주가 감성에 기댄 반대라면, 전용은 성찰성에 기반을 둔 반대이자 변증법적 합에 대한 고민이 들어 있다. 소비자본주의의 스펙터클 이미지를 도용하면서도 그 자본의 흔적을 온전히 떨어내고 새롭게 재구성하는 창의적 창작 방식이 선회요 전용이다. 한편 전유의 예술 행위나 패러디가 누구나 가능한 창작의 영역이라면, 선회나 전용은 예술로 표현하자면 좀 더 숙련과 미학적 재능을 요하는 작업이다. 예를 들어 마치 시각미술가 박불똥이나 신학철의 과거 콜라주 작업에서 보는 것처럼 각각의 차용된 이미지가 지녔던 과거의 흔적이 완벽히 사라지고 이미지들이 결합해 완전히 새로운 의미로 형상화할 때 전용과 선회의 의미가 살아난다. 혹은 독일 다다이스트 존 하트필드John Heartfield의 사진 콜라주 작업인 '포토몽타주foto-montage'란 베를린-다다의 창작 방식은, 가위로 오려낸 사진, 신문, 잡지의 조각과 당대 독일 사회를 지배했던 정치 엘리트들의 인물 사진을 혼합해 구조화된 글쓰기가 담지 못하는 풍자와 비틀기의 정치 논평의 수준을 달성했다.[23] 이도 전용의 미학적 기법에 해당할 것이다. 대개 패러디 형식은 전용에 이르지 못한 전유

22 Debord, Guy, & Wolman, Gil J., (2006). A user's guide to détournement, in Ken Knabb (ed. and Trans.), *Situationist International: Anthology* (Revised & Expanded Edition), Berkeley, CA: Bureau of Public Secrets, pp. 14–20.
23 Hopkins, David (2004). *Dada and Surrealism: A very short introduction*, Oxford: Oxford University Press, p. 77.

의 한 표현 형태를 의미한다. 이렇게 전유건 전용이건 사실상 그 나름대로
전술미디어의 중요한 미학적 수단이요, 중요한 기법으로 봐야 한다.[24]

전유와 전용이 소비문화를 통해 생산된 대중 이미지를 이용해 지배 이
데올로기를 뒤집는 방식이라면, 아직도 많이 애용되는 전술미디어의 주요
실천 기법 중 하나로 '표류dérive'를 들어야 할 것이다. 이는 전술미디어에서
상황주의 개념들과 드보르의 『스펙터클의 사회』의 가치와 영향력에 기인
한 것이다. 상황주의자들의 표류는 판에 박힌 무감각한 동선과 자본주의의
주조화된 전경을 논박하는 또 다른 방식이다. 권력이 쳐놓고 박제화한 공간
의 동선을 무시하고 자유롭게 활보하고 가로지르는 주체의 우발적 행위가
표류다. 이것이 전통적 여행이나 나들이와 다른 것은 의식적으로 '심리지리
psychogeography'의 효과 속에서 움직인다는 점이다. 심리지리는 도시의 단조
롭고 반복되는 기능적 일과 속에 은폐되어 있지만, 일상적 경험 속에 내재
한 혁명적 가능성에 대한 새로운 실험 영역의 토대가 될 수 있는 곳을 기존
의 스펙터클화된 도시 공간에서 재발견해내는 연구이다. 심리지리는 1960
년대 상황주의자들이 당대 파리 건축을 좌우했던 르 코르뷔지에Le Corbusier.
등의 교통과 순환에 우선순위를 두는 기능주의적이고 비인간적인 도시계
획과 공간의 자본주의적 구조화에 대한 반작용이었다. 표류는 이와 같은 심
리지리를 통해 새로운 지도를 그리기 위한 기본 수단이 된다.[25] 이의 궁극적
목적은 '위아래가 뒤집힌 세계'를 확대하고, 그런 세계를 삶의 영구 조건으
로 만드는 데 있다.[26] 뒤집힌 세계는 감성의 결이 살아 있고 소수의 목소리
가 억눌리지 않고 예외가 더 많은 곳이다. 유목적이고 비동기적 감성의 라

24 문화간섭과 전유 혹은 절도예술의 이론적 접근에 관한 모음집, Evans, David (ed.), (2009). *Appropriation*, MA: The MIT Press. 그리고, Ars Electronica (2008): *A New Cultural Economy*, Ostfildern, Germany: Hatje Cantz Verlag 참고.

25 이승우 (2005). 「"권태는 반혁명적이다": 상황주의자 인터내셔널의 유산」, 《진보평론》, 26호(겨울호), 191–230쪽.

26 Crow, T. (1996). *The Rise of the Sixties: American and European Art in the Era of Dissent*, New York: Harry N. Abrams, Inc. / 조주연 옮김 (2007). 『60년대 미술: 순수미술에서 문화정치학으로』, 현실문화, 71쪽.

이프스타일 아래 도시를 재구축하기 위한 놀이나 게임과 같은 것이 바로 표류라는 미학적 심리지도 그리기 기법이었다.[27]

자본주의 스펙터클의 장소에 파열을 내기 위한 상황주의적 표류의 구체적 실험은 난개발과 토건의 광풍이 몰아치는 국내의 역사적 상황에서 이미 적극적으로 시도되었다. 예를 들어 문화연대가 기획했던 '문화도시 서울'의 공간관[28]에서부터 도심의 감춰진 이면을 밝히는 시민 도시탐사와 탐험, 문래동 LAB39를 중심으로 한 워크숍, 도시 일일 역사기행, DMZ 지역 순례, 예술작가 집단 리슨투더시티의 '청계천 녹조투어'나 '내성천 투어', 공공미술가 홍보람과 '바쁜벌 공작원들'이 제주 서귀포시 월평과 강정마을 등지에서 벌인 '마음의 지도 프로젝트' 등 이제까지 비정형적이고 탈위계적인 공간 경험의 다양한 시도가 존재해왔다. 구체적으로 이들 표류의 실험은 이명박 정부 아래 주로 토건의 콘크리트를 재개발과 미관사업으로 포장해 떠받치고 있는 개발 정책의 허구를 드러내고 권력화된 공간 속에 감성, 기억, 일상의 숨결을 불어넣는 작업에 해당한다.

전유, 전용, 표류 등 문화실천 기법들은 결국 상황주의자들의 말을 빌리면 상황의 구축이라는 프로젝트로 모아진다. 본래 '상황situation'은 장 폴 샤르트르Jean Paul Sartre의 실존주의적 사고에 영향을 받은 개념으로, 특수 환경 내 존재의 자의식 감각을 지칭한다. 드보르는 샤르트르의 상황을 넘어서 '구축된 상황constructed situation' 혹은 '상황의 과학the science of situations'으로서 존재 자의식 복원의 감각을 능동적으로 창출하는 개입과 실천의 행동으로 그 의미를 재해석하고 있다. 신자유주의 시장의 어디에든 산재하는 '확산

27 Ford, Simon (2005). *The Situationist International: A User's Guide*, London: Black Dog Publishing, pp. 34–35.

28 문화연대 공간환경위원회의 기획은 『문화도시 서울 어떻게 만들 것인가』(시지락, 2002)란 단행본 작업으로 구체화하여, 문화도시의 비전을 "경제적인 공간관에서 문화적인 공간관으로, 인공적인 공간관에서 생태적인 공간관으로, 권력자의 공간관에서 일반 시민의 공간관"에 둔다고 적고 있다.

형diffuse' 스펙터클과 경찰국가의 프로파간다식 '집중형concentrated' 스펙터클이 현대인의 지각을 뒤흔드는 오늘날의 권력 지형에서 보자면[29], 상황의 구축은 이들 스펙터클이 틈입하지 못하는 곳에 주체의 욕망을 싹 틔우는 근원이다. 이 점에서 자본의 스펙터클에 대항해 상황의 과학을 마련하는 일은 곧 전술미디어의 문화실천을 모색하는 작업과 닮아 있다.

포스트미디어와 리좀

전술미디어의 또 다른 계보에는 '포스트미디어postmédia' 개념을 언급했던 프랑스의 사상가이자 실천가인 펠릭스 가타리Félix Guattari를 따르는 입장이 있다.[30] 이들은 미디어 전술가란 명칭과 달리 스스로 '포스트미디어 오퍼레이터post-media operators'로 불리길 원한다.[31] 포스트미디어 계열은 독일을 무대로한 '뮤트'라는 온라인 포털[32]과 '포스트미디어 랩'을 중심으로 저널, 출판 작업 등의 지적 활동을 하고 있다. 뮤트는 전술미디어의 예술-미디어-정보 계를 아우르는 실천의 열린 지형을 인정하면서도, 1990년대 초반경 전술미디어의 출현에서 보여줬던 강조점과 달리 2000년대에 접어들면서 테크놀로지 인프라와 주체의 역량 측면에서 질적 변화가 이뤄졌음을 더 강조한다.

먼저 전술미디어는 여전히 참여/행동주의 예술, 대안미디어, 문화간섭의 각각 계의 분리된 영역 수준에서 새로운 디지털 테크놀로지를 적용하거

29 Ray, 2006, op. cit., p.31.
30 Guattari, Félix (1990). Towards a Post-Media era. in Clemens Apprich, Josephine B. Slater, Anthony Iles & Oliver L. Schultz (eds.), (2013). *Provacative Alloys: A post-Media, Anthology*, Germany: Post-Media Lab & Mute Books, pp. 26-27.
31 Slater, Howard (2013). Post-Media Operators. (pp. 28-43), in Clemens Apprich, Josephine B. Slater, Anthony Iles & Oliver L. Schultz (eds.), *Provacative Alloys: A post-Media Anthology*, Germany: Post-Media Lab & Mute Books.
32 가타리 추종자들이 '뮤트(Mute, www.metamute.org)'를 기반으로 관련 논의들을 갈무리해 모으고 있다면, 미디어 전술가들의 아카이브 사이트는 클라위텐베르흐와 가르시아가 운영하는 '전술미디어 파일(Tactical Media Files, www.tacticalmediafiles.net)'이 대표적이다.

나 매개하는 수준의 논의였다면, 포스트미디어 시대는 질적으로 새로운 단계의 테크놀로지 인프라가 만들어지면서 모든 계가 디지털기술과 네트워크로 전면화되는 상황을 가정한다. 마찬가지로 미디어 수용 주체 또한 기술로 신체화하는 새로운 '포스트(매스)미디어' 생태계 속의 문화실천으로 접어들었다고 이들은 주장한다.[33] 프랑스 망명 시절 가타리와 문화실천을 함께했던 비포는 이와 같은 새로운 국면의 테크놀로지와 합일되는 수용 주체의 변화된 상황을 다음과 같이 선언적으로 잘 묘사하고 있다.

> 이제 기계는 우리 안에 있다. 우리는 더 이상 우리 바깥의 기계에
> 사로잡히지 않는다. 그 대신 이제 '정보기계'는 사회의 신경 체계와
> 교차하고, '생체기계'는 인체기관의 유전적 생성과 상호작용한다.
> 디지털기술과 생명공학 기술은 강철로 된 외부의 기계를 생명정보
> 시대의 내부화된 재조합 기계로 바꿔놓았다. 생명정보기계는
> 더 이상 우리의 몸과 마음으로부터 분리되어 있지 않다. 기계가
> 더 이상 외부의 도구가 아니라 우리의 몸과 마음을 변형시키는
> 내부의 변형장치, 우리의 언어·인지 능력을 증진시키는 증강장치가
> 됐기 때문이다. (…) 기계는 바로 우리이다.[34]

'포스트휴먼'화되어가는 주체 조건에 대한 비포의 이 같은 설명은, 1990년 가타리의 포스트미디어에 대한 언급 속에서 이미 충분히 예견됐다. 가타리는 신종 디지털 기계와 인간 사이의 합일 속에서 새로운 미디어 주체 형성

33 Apprich, Clemens (2013). Remaking media practices: From tactical media to Post-media in Clemens Apprich, Josephine B. Slater, Anthony Iles & Oliver L. Schultz (eds.), *Provacative Alloys: A post-Media Anthology*, Germany: Post-Media Lab & Mute Books, pp. 122-141.

34 베라르디(비포) (2011/2013). 앞의 책, 41쪽.

을 바라봤던 것이다. 가타리가 내다봤던 미래의 실천적 조건은, 1980년대 텔레비전이 지배하던 상업적 스펙터클 시대를 넘어서서 1990년대 초반 어슴푸레 인터넷이 점차 부상하던 시절이었다. 당시 가타리는 포스트미디어 시대의 도래를 매체 존재 조건의 변화에서 찾았을 뿐 아니라 인간 주체화 형식에 미치는 질적 변화와도 연결 짓고 있다는 점에서 흥미롭다. 여기서 주체화 형식이란, 대중매체가 주로 상업적 현실을 조장하면서 발생하는 미디어 소비자의 동질화 경향을 벗어나려는 새로운 능동적 주체화 상황을 말한다. 즉 포스트미디어 국면은 다양하고 개별적인 주체들이 펼치는 집합적 연대와 처음부터 이질적인 미디어들의 새로운 생태계 형성을 가정한다.[35] 가타리의 마지막 유작이 되었던 『카오스모제Chaosmose』에 언급된 포스트미디어와 주체화에 대한 다음의 내용을 좀 더 살펴보자.

> 테크놀로지적인 정보 기계와 소통 기계는 인간 주체성의 핵심에서
> 작동한다. 자신의 기억과 지성 속에서뿐만 아니라 감성, 정서,
> 무의식적인 환상 속에서도 작동한다. (…) 테크놀로지의 변화에 따라
> 우리는 주체성의 보편화하고 환원주의적으로 동질화하는 경향과
> 주체성 구성 요소의 이질성 및 특이성singularité의 재강화라는 이질화
> 경향을 동시에 인식하지 않을 수 없다. (…) 주체성의 기계적 생산은
> 더 좋은 방향으로도 더 나쁜 방향으로도 작용할 수 있다.
> 기술 혁신, 특히 정보 혁명과 연결된 기술 혁신을 대대적으로
> 거부하는 반근대적 태도가 실존한다. 그러한 기계적 진화를
> 긍정적이라고도 부정적이라고도 판단할 수 없다. 왜냐하면 모든

35 Broeckmann, Andreas (2014). Postmedia Discourses, a paper presented at the workshop "POSTMEDIA Discourse and Intervention" at Technical University, Berlin, 20 June.

것은 언표행위의 집합적 배치와의 접합에 달려 있기 때문이다.

좋은 방향이라고 하면 그것은 새로운 준거 세계univers의 창조 또는

혁신이지만, 나쁜 방향이라고 하면 그것은 오늘날 무수한 개인이

매여 있는 바보로 만드는 대중매체화(매체 지배)이다. 이러한

새로운 영역들에서의 사회적 실험과 결합된 기술 진화로 아마도

우리는 현재의 억압 시기에서 탈출하여 매체 이용 방식의 재전유

및 재특이화에 의해서 특징지어진 포스트미디어postmédia 시대로

들어갈 수 있을 것이다(자료 은행이나 비디오 도서관에의 접근,

참여자들 간의 상호활동 등).[36]

가타리는 주체화 과정에 미치는 기술의 파장이 기존 권력 질서에 의한 주체 동질화의 지속성을 가져오기도 하지만 이 허위의 관념들을 무너뜨리는 고유한 주체 실천적 특이성의 생산이라는 양가적인 전망을 보여주고 있다고도 본다. 가타리의 포스트미디어에 대한 이와 같은 이중적 언술은, 발터 벤야민Walter Benjamin이 1930년대 언급했던 미디어 수용 주체의 변화에 대한 논평과 유사한 모습을 띤다. 잘 알려진 대로 벤야민은 전통적 예술 형식(연극, 예술 전시 등)이 집중을 통한 '동일화'를 강조하면서 수용자의 비판적 계기가 출현하기 어렵게 했던 반면 새롭게 출현했던 사진과 영화 기술 등 미디어 매체들이 수용 주체의 분산적(오락적 측면의 장려)이고 촉각적 지각 방식을 발달하게 한다고 봤다. 즉 수용 주체들이 새로운 기술로 구성되는 스펙터클의 논리에 포획되기도 하지만, 오감의 분산을 통해 스펙터클의 이입으로부터 '거리 두기'를 취하면서 스스로 비판적 주체화한다고 봤다.

36 Guattari, Félix (1992). *Chaosmose*, Paris: Éditions Galilée. / 윤수종 옮김 (2003). 『카오스모제』, 동문선, 13–15쪽.

가타리가 이처럼 양가적 입장에서 포스트미디어 시대 수용 주체들의 저항적 실천 논의를 내오는 데는, 이미 그가 대안미디어운동에 남다른 열의와 관심을 보였던 경험이 존재했기 때문이다. 그는 1970년대 이탈리아의 아우토노미아autonomie[37] 운동의 일환이었던 자유라디오 운동에 큰 영향을 받고, 곧바로 프랑스로 귀국한 뒤에는 이탈리아에서 프랑스 망명 생활 중이던 비포와 조우하면서 함께 미디어 문화실천에 투신하고 파리에서 '라디오 93'의 운영을 돕기도 했다. 정치적 입장으로 보면 가타리는 단일체적 정치 정당의 구조를 신사회운동의 참여민주주의에 기반을 둔 대중 '욕망의 미시정치'로 대체하기를 고대했다. 그는 국가권력의 강권에 맞서면서도 다양한 주변자, 소수자를 중심으로 포스트(매스)미디어 시대에 걸맞은 '전자 아고라'를 구축함으로써 개별 주체를 구습의 정치와 주류 미디어가 강압하는 현실에서 해방시키고자 했다.[38]

가타리가 보기에 자본주의는 이제 단순히 과거 산업 시대의 대규모 강제적 억압만으로는 통제가 불충분했다. 단지 커다란 사회적 총체의 관리뿐 아니라 출생부터 자본주의적 욕망의 모델에 대중을 편입시키는 것이 관건이 된다. 이미 코드화되어 있는 의미 작용이 이뤄지는 그어진 선ligne 안에 대중을 가두어두는 것이 주류 대중매체의 주조된 욕망 모델이 되면서 가타리는 이 대중매체가 당시 사회 통제의 중요한 수단이라고 확신했다. 그래서 그는 권력의 담론이 강요하는 그어진 선 밖으로 나아가는, 즉 '초코드적over-coded'[39] 의미 작용에 반발하여 '무수히 다양한 분자적 욕망' 에너지를 발

37 아우토노미아는 학생, 여성, 인종, 동성애 등의 부문 섹터를 가리키는 말이며, 이 운동은 1950년대 말에서 1970년대 말까지 이탈리아에서 이어진 비정당적 소수 집단의 자율적 저항운동을 가리킨다.

38 Barbrook (1995). op. cit., pp. 98, 105–106 참조.

39 '초코드화'는 단수자들의 직접적 필요나 욕구 외부에서 자본/대중매체 등에 의해 부과되는 억압적인 약호 체계를 말한다. 조정환 (일명 이원영)은 '초코드화' 대신 '위로부터의 코드화'란 역어를 사용하는데, 이것이 부과나 강제 혹은 외부성의 의미를 더 잘 살려낼 수 있다고 본다. Guattari, Félix, & Negri, A. (1985). *Les Nouveaux espaces de liberté* (Editions Dominique Bedou), trans. by Lyon, M. (1990). *Communist Like Us*, Semiotext. / 이원영 옮김 (1995). 『자유의 새로운 공간』, 갈무리.

산시키길 고대했다.[40] 가타리에게 포스트미디어 시대는 바로 그와 같은 주체들의 단수적이고 소수적인 욕망을 다양성과 유동성, 시·공간적 가변성과 창조성으로 드러내는 새로운 사회 생태계의 서막을 예고한다. 이탈리아 자유라디오방송 '라디오 알리체Radio Alice'에 대한 그의 전망에서, 자율적 네트 저항을 미리 내다봤던 가타리의 상상력을 우리는 다시 한 번 확인할 수 있다.

> 대중 소통 매체의 이러한 문제에 대한 아우토노미아의 관점은
> 수백 가지 꽃들이 만발하고 수백 개의 라디오 방송국이 방송한다는
> 것이다. (…) 정보의 게릴라, 정보 유통에 대한 조직적 교란,
> 방송(송신)과 이미 알고 있는 사실의 유통 간의 관계를 단절시키는 것
> (…) 권력에 의해 방송된 기호의 생산 및 유통의 흐름을 중단시키고
> 전복하는 것은 사람들이 직접 행동할 수 있는 장이다.[41]

가타리의 이같이 격앙된 목소리는 비포 등에 의해 주도되었던 라디오 알리체 운동과 이탈리아 아우토노미아 운동의 고조기와 맞물린다. 그 자신 욕망의 미시정치학적 관점에서, 가타리는 미디어 자유에 대한 주체적 권리가 에프엠FM 주파수에 대한 자유라디오들의 집합적 소유권을 통해서만 실현될 수 있다고 믿었다. 오늘날 라디오는 대중매체 전략의 액세서리가 되면서 '올드 미디어'로 취급되거나 문화적 취향의 자족적 기기로 격하되었지만, 초창기 라디오의 등장은 오늘날 인터넷의 가능성 이상으로 대중매체의 포획을 넘어서서 미시정치적 해방의 새로운 미디어 장치로 여겨졌다. 자유라

40 Guattari, F. (1977). *La Révolution Moléculaire, Editions de Recherhes.* / 윤수종 옮김 (1998). 『분자혁명』, 푸른숲, 66~72쪽 참고.
41 위의 책, 413쪽에서 인용.

수목 모델(Arboric Model)	리좀 모델(Rhizomic Model)
선형(linear)	비선형(non-linear)
위계적(hierarchic)	아나키적(anarchic)
수직적(vertical)	수평적(horizontal)
통일적/이원적(unitary/binary)	복수적/다중적(n-1)(multiplicitious)
몰적(molar)	분자적(mloecular)
정주적(sedentary)	유목적(nomadic)
동질적(homogeneous)	이질적(heterogeneous)
중심적(centered)	분산적(accentered)
격자화된/줄쳐진(gridded/striated)	개방적/매끄러운(open-ended/smooth)
결속(conjugation)	접속(connection)

표. 리좀과 수목 모델의 비교[42]

디오 운동의 시절을 보내고 십수 년이 지나서 이뤄졌던 가타리의 포스트미디어 시대 선언은, 결국 디지털 시대의 미디어 실천의 새 국면에 대한 긍정적 희망의 표현이기도 했다. 즉 가타리는 뉴미디어의 등장과 결합된 포스트미디어 주체들과 자율적 조직체들이 복수의 목소리를 내는 것이 가속화할 것이란 점과 이들이 앞으로 주류 미디어의 '권력potestas'에 가장 도전적인 '힘potentia'이 될 것이라고 예측했다.[43]

한편 가타리의 포스트미디어 시대의 미디어적 특징과 문화실천의 경

42 본문의 표는 Wray, S. (1998). Rhizomes, Nomads, and Resistant Internet Use, http://www.thing.net/~rdom/ecd/rhizomatic.html에 수록된 내용을 재구성한 것이다.

43 안토니오 네그리(Antonio Negri)는 'power(권력, 힘)'의 두 가지 적대적 형식을 규명하여 그 성격을 논하는데, 그에 따르면 '권력(potestas)'은 타자를 지배하는 사회적 힘이고, '힘, 역능(potentia)'은 권력의 타자로서 그와 적대 관계에 놓이는 힘이며 개별자가 지닌, 욕망에 근거한 고유 능력을 지칭한다. 권력은 중앙집권화하고, 위계화하고, 초월하는 명령인 반면, 힘은 지역적, 직접적, 활동적 구성의 힘이다. Guattari & Negri, 앞의 책, 이원영의 용어 해설 참조.

향을 가장 비유적으로 살필 수 있는 개념으로는 '리좀rhizome'을 꼽을 수 있다.[44] 리좀은 원래 식물학 용어로 줄기가 변태되어 생긴 땅속줄기(근경根莖)를 의미한다.[45] 이는 줄기이되 뿌리처럼 뻗쳐나간다. 잔디나 대나무의 뿌리 줄기, 칸나의 근경이 그러하다. 리좀은 제멋대로 뻗치고 이동해나가는 망상 조직을 이룬다. 위계화된 '수목 모델arbolic model'과 달리 리좀 모델은 중심을 갖지 않는 이질적인 선들이 상호 교차하고, 다양한 흐름과 다양한 방향으로 복수의 선을 만들면서 사방팔방 뻗쳐나간다. 반대로 수목 모델은 중심 줄기가 점차 작은 잔가지로 분기하여 뻗는 계통적 구조를 지닌다. 이 같은 수목 구조의 예는 정부 조직, 기업 조직, 노동조합, 폭력 조직, 학교 조직, 대중매체 구조 등 미·거시 영역과 공적·일상 영역 모두에 걸쳐 있다. 근대 사회의 지배적인 가치인 수목 모델의 압도에도 그 여백과 변경에는 비수목적 이미지들, 즉 리좀이 꿈틀거린다. 이원화된 위계 구조를 통해 배제와 병합의 묘를 살렸던 권력의 약한 고리로 비선형적·아나키적·수평적·유목적 리좀이 자라나는 것이다.

표에서 볼 수 있는 것처럼, 리좀은 "구성되는 복수성 n으로부터 유일자를 뺀 것"[46] 즉 n-1이라는 복수성의 체계이다. "대상 안에서 주축의 역할을 하는 통일성이 없으며, 안에서 분할되는 통일성도 없다."[47] 리좀은 이 같은 근대적 통일성에 대항한 일종의 새로운 역사적 현실이자 은유이다. 리좀 구조는 실제로 포스트미디어 문화실천의 시발을 알린다는 점에서 역사적이고, 수직적 위계 구조를 벗어나 n-1의 다중적으로 열려진 모든 조직체를 리좀을 통해 포용한다는 점에서 은유적이기도 하다. 즉 리좀의 의의는 수목

44 가타리의 리좀 개념에 대한 정리는 이광석 (2000), 앞의 책 참고.
45 이원영, 앞의 책, 용어 해설 부분.
46 Deleuze, G. & Guattari, F. (1980). *Mille Plateaux*, Editionsde Minuit, 1980. / trans. by Massumi, B., (1991). *A Thousand Plateaus: Capitalism and Schizophrenia*, Minneapolis, MA: University of Minnesota Press, p. 6.
47 op. cit., p. 8.

모델에 의해 억압받는 것을 리좀적 형상으로 새롭게 이미지화하는 데 있다.

가타리의 리좀적 사유는 1987년 들뢰즈와 함께 작업했던 『천의 고원 A Thousand Plateaus』이란 책의 서문에서 몇 가지 범주를 통해 상세히 언급됐다. 당시 그들은 리좀을 얘기하면서 근미래에 인터넷이 등장하리라고 마치 예견한 듯하다. 『천의 고원』 1장은 리좀의 몇 가지 원리를 제시하고 있는데, 이는 인터넷기술의 중심적 논리로 혹은 향후 전술미디어나 포스트미디어의 저항적 가치로 사실상 재전유되고 있다.[48]

구체적으로 보면, 리좀의 첫 번째 원리로 '접속connexion'을 들 수 있다. 접속의 원리는 "리좀 내 어떤 점도 다른 점에 접속될 수 있으며, 접속되어야 한다"[49]는 것이다. 달리 말하면 리좀은 비위계적이고 반위계적이다. 어떤 점이 다른 점에 앞서거나 어떤 특수한 점만이 다른 점에 접속되는 것이 아니라 모든 점들이 접속되고 되어야 한다. 인터넷의 기술 설계에 비교해보면, 이는 마치 네트에서 노드 혹은 단자의 평등한 접속의 기본적 원리와 흡사하다.

두 번째 원리는 '이질성hétérogénéité'이다. 리좀은 서로 다양하고 이질적인 코드화 양식에 따라 집합적으로 끊임없이 접속한다. 물론 이것은 노드/단자들의 "부분 운동들을 정리하거나 총체화하는 문제가 아니라 이것들을 함께 하나의 구도로 접속시키는 문제"[50]이다. 접속을 통해 총체화나 동질화를 꾀하자는 것이 아니다. 이는 "권위주의적 통일이 아니라 욕망 기계들의 무한한 꿈틀거림"[51]이자 이질적 노드/단자들의 자율적 운동의 계기일 뿐이다. 접속은 이질적인 벡터들의 결합을 통한 '집단적 단수화' 과정이다. 더 나아가 이질적 접속의 기획은 저항의 새로운 국면을 가능케 한다. 운동의 각

48 Hamman, Robin, B. (1996). Rhizome@internet:Using the Internet as an example of Deleuze and Guattari's Rhizome, http://www.socio.demon.cho.uk/rhizome.html; Wray, 앞의 글 참고.
49 Deleuze & Guattari, op. cit. p. 7.
50 op. cit., p. 83.
51 op. cit., pp. 83-84.

각의 단수적 구성 부분들은 '번역'이나 '해석'을 요구하지 않고도 그 자체로
서 고려되어야 할 각각의 가치 체계를 발전시킨다. 이 체계는 자기 나름의
고유한 방향 속에서 발전하도록 허용되며 때때로 서로 간의 모순적 관계 속
에 공존하도록 허용된다. 이들 각각은 새로운 유형의 사회적 현실을 구성하
는 동일한 기획 속에 다 같이 참여한다.[52]

　　세 번째 원리는 '복수성multiplicité'이다. "복수성은 리좀적이며 수목형의
유사 복수성을 비난한다. 대상 안에서 주축의 역할을 하는 통일성이 없으며,
대상 안에서 분할되는 통일성도 없다"[53]. 리좀의 복수성은 이른바 '신경섬유
의 복수성'이다. 복수성의 차원은 "그 위에 수립되는 접속의 수에 따라 증가"
한다. 그래서 "복수성은 그 외부에 의해 정의된다. 그것은 복수성이 다른 것
과 접속됨으로써 그 성질을 변화시키는 바, (…) 탈주의 선 내지 탈영토화의
선에 의해 정의되는 것이다".[54] 리좀과 흡사하게 전자 네트워크의 복수성은
"관련된 단수성들의 과정을 최적화하고 사회적 상호 작용의 상이한 측면들
을 집합화할 능력, 그리고 자본주의적 체계의 파괴적 힘을 중화할 수 있는
'기능적 다중심주의'"[55]를 일컫는다.

> 중심화된 체계에 대해 (…) 비중심화된 체계, 완성된 자동 장치들의
> 네트워크finite networks of automata (…) 거기서는 소통이 하나의
> 이웃에서 어떤 다른 이웃으로 진행되며, 줄기나 통로가 미리
> 존재하지 않고, 모든 개인이 상호 교환될 수 있으며, 어떤 순간적인
> 상태에 의해서만, 국지적인 조작들이 서로 조정되는 방식에

52　op. cit., p. 93.
53　op. cit., p. 9.
54　op. cit., p. 9.
55　op. cit., p. 104.

의해서만, 전반적인 최종 결과가 중심적인 심급과 독립적으로
공시화되는 방식에 의해서만 정의된다. (…) 이 같은 조건하에서 실지
n은 항상 n-1이다.[56]

결국 네트의 복수성은 주인이나 통일된 관리자가 없는, 지속적 접속 과정
중의 n에서 유일자 1을 뺀 n-1의 분자적 활동의 집합화 형태를 취한다.

 네 번째 원리는 '비기표적 단절a-signifiant rupture'이다. 이는 "리좀이 어떤
지점에서 깨지고 부서질 수 있지만 (단절의 발생) 이러저러한 선들을 따라
또 다른 선들을 따라 재생한다"[57]는 내용이다. 단절의 발생과 더불어 또 다
른 재생의 과정은 동일자나 초월자(기표적 체계)의 조종을 따르지 않는다는
점에서 비기표적이다. 네트 또한 단절이 발생하면 "끊임없이 하나에서 다
른 하나로 옮겨간다".[58]

 마지막으로, '지도제작술cartographie'과 '전사술轉寫術, décalcomanie'의 원리
다. 모사나 재생산의 논리는 수목 모델에서 발견할 수 있다. 발생적 축이나
심층 구조를 통해 무한히 재생되는 것은 모든 위계적 구조의 논리인 동시에
모상tracing, calque의 원리이다. 리좀과 네트는 "모상이 아닌 지도map, carte다. 지
도는 다수의 입구를 갖는다. 지도는 열려 있으며, 모든 차원과 접속될 수 있
으며, 분해할 수 있고, 거꾸로 뒤집을 수도 있으며, 끊임없는 변용의 수용에
민감하다".[59] 모상이 항상 동일한 것(통일적, 동일적, 위계적, 중심적인 것)으
로 다시 돌아오는 반면, 지도는 현실과의 관련 속에서 '다수의 입구'로 들어
가는 실험을 향해 있다.

56 op. cit., p. 17.
57 op. cit., p. 9.
58 op. cit., p. 9.
59 op. cit., p. 12

이제까지의 정리에서 우리는 포스트미디어 시대 단수자들에 의한 개방적이고 유연한 전자 네트의 운동 원리와 흡사한 리좀 운동의 특성을 살펴볼 수 있었다. 기술적으로 보면, 네트워크들이 확대되면서 수많은 접속점으로 이루어진 분산·개방형 체계인 인터넷의 물활적 운동은 리좀적 원리와 꼭 닮아 있다. 더불어 포스트미디어적 리좀 원리는 무엇보다 테크놀로지를 매개로 한 전술미디어의 특성과 많이 겹친다는 점을 확인할 수 있다. 그럼에도 이렇게 각각의 단수적이고 다양한 분자운동을 어떻게 한데 연합하고 조직화할 것인가의 문제가 여전히 남는다. 이 말은 곧 소수적인 것을 분자적 그물망으로 어떻게 정치 세력화할 것인가의 질문이기도 하다. 물론 전제는 구습의 실천적 운동의 폐해였던 동질성의 강요나 위계적, 이분법적 가치에 의해 억압되는 조직적 조건을 배제해야 한다는 데 있다. 가타리의 경우에는 과거의 노동자중심주의적 담론을 버리면서 새로운 연합의 가능성을 노동계급, 제3의 생산 부문, 그리고 모든 유형의 주변화된 소수 집단의 광범위한 연대를 통한 운동과 저항의 구성적 과정으로 언급하고 있다.[60] "진정한 문제는 동일화의 체계를 창안하는 것이 아니라 새로운 주체적 세력을 분절 구조화하는articulating[61] 과정 속에, 그리고 동시에 자본주의적 권력의 여러 블록, 특히 피억압자들의 상당 부분에 행사되는 대중매체적 주장이 갖는 권력들을 파괴하는 과정 속에 존재하는 모든 사회적 세력의 다가치적 참여의 체계를 창안하는 것"[62]이라는 진술은 가타리가 지닌 분자적 혁명의 관점을 보충한다.

가타리는 각각의 운동체들이 동일한 이행의 프로젝트를 향해 몰려가

60 op. cit., pp. 113-119.

61 'articulation'은 루이 알튀세르(Louis Althusser)식으로 다양한 층위간의 중층 구조를 해명하기 위해 보통 '절합'이란 용어로 번역된다. 가타리식으로 보자면 분자적이고 다양한 운동의 확장과 함께 이들 운동 간에 상호 결합하는 방식을 지칭하기에 이원영(조정환)은 이를 '분절구조화'라고 번역한다. 이원영, 앞의 책, 번역 용어 해설 부분 참고.

62 op. cit., p. 114.

기보다는 "반체제적 담론 배열들의 초한적$^{超限的, \text{ transfinite}}$ 연결망을 통한 직접적 투쟁의 경험만이 그것들의 윤곽을 결정할 것"[63]이라 본다. 결국 중요한 것은 대안적인 사회의 청사진을 구상하는 것이라기보다는 과정적이고 복수적이고 풍부한 해방적 프로젝트를 끊임없이 발현하고 이를 리좀적으로 연결하는 '새로운 생산적 협력'의 운동에 있다고 보인다. 더 나아가 포스트미디어 환경 하에서 이 같은 실천과 저항을 구체적으로 어떻게 작동시키고 고무하는가라는 질문도 제기된다. 가타리가 지녔던 포스트미디어 시대의 리좀적 사유는 오늘날 인터넷의 미래를 마치 예견한 듯 그 민주적 가능성에 주목하고 있으며, 그 자신이 오늘날 미디어 전술가들이 지닌 실천적 지점과의 차이에도 불구하고 대단히 유사한 저항의 목표의식을 지니고 있다고 봐야 하는 대목이다.

63 op. cit., pp. 86, 113.

3 전술미디어 개념의 비판적 독해와 진화

특정한 역사적 계기를 갖고 등장했던 전술미디어는 다양한 실천 개념을 만들어내면서 운동의 동력화를 추동하거나 문화실천의 사례를 구성하는 데 큰 공헌을 해왔음에도,[1] 이러저러한 한계에 대한 지적과 비판에 직면해왔다. 예를 들어 독립미디어로 전통 있는 페이퍼타이거Paper Tiger TV를 제작하고 대안미디어 실천가로 유명한 디디 할렉Deedee Halleck은, 1997년 뉴욕에서의 한 강연에서 전술미디어 능력에 대해 비판적으로 언급해 주목을 끌었다. 할렉은 한마디로 미디어 전술가들의 전유와 같은 전술미디어 실천 기법의 구사만으로는 자본주의 지배 권력과 맞서는 데 여전히 태부족이라는 회의감을 내비쳤다. 2009년 「전술미디어의 30년」이라는 이름으로 정리된 문건에서 펠릭스 슈탈더Felix Stalder는 전술미디어 진영에 유사하지만 또 다른 성찰을 요구하고 있다.[2] 즉 그는 전술미디어가 나름의 반영구적인 실천의 인프라를 세우거나 장기적 전망을 유지하는 쪽으로 나아가지 못했고 미디어 전술가들의 내적인 응집력 또한 부재하다는 것을 문제로 꼽았다.

1 전술미디어의 '리빙 아카이브'적 속성상 그리 많은 정리 작업들이 이뤄지지 않았으나, 대표적으로 네이토 톰슨(Nato Thompson)과 매사추세츠 현대미술관(MASS MoCA)이 큐레이팅한 〈개입주의자들(The Interventionists)〉(2004) 전시가 전술미디어의 대중화 국면에서의 다종다양한 흐름들을 훑어볼 수 있는 중요한 성과로 볼 수 있다.
2 Stalder, Felix (2009). 30 Years of Tactical Media. in Branka .ur.i., Zoran Panteli. & New Media Center_kuda.org (eds.), *Public Netbase: Non Stop Future*, Austria: Revolver - Archiv für aktuelle Kunst pp.190-195, http://nonstop-future.org/txt?tid=e16b26b29c7f48f115390ac507917892

비포의 경우에도 1991년 미국의 아나키스트이자 전술미디어의 대표적 이론가로 알려진 하킴 베이가 주장했던 대안적 전망 구성의 일시성에 비판적 시선을 내비쳤다. 비포가 보기에 하킴 베이가 주장하는 일시적으로 통제 구조를 벗어나 저항과 자유의 공간으로 활용되는 광장과 공원 등 '일시적 자율지대temporary autonomus zone, TAZ'의 생성도 중요하지만 이보다는 좀 더 지속적이고 장기적인 모델로 가져가야 할 인류의 반영구적 '커먼즈commons'에 대한 필요성을 제기하고 있다. 즉 비포는 매일의 일상 삶을 전복하기 위해서는 새로운 감수성을 통해 하킴 베이가 주장했던 '일시적 자율지대'와 같은 일회성 커먼즈를 뛰어넘어서 좀 더 지속적이고 안정적인 재생산 공간, 즉 '비일시적 자율지대들non-temporary autonomus zones'를 만들어내야만 삶권력에 대항할 수 있다고 전망한다.[3]

전술미디어에 대한 이렇듯 내·외부의 다양한 비판 속에서 미디어 전술가 내부의 자기 성찰도 두드러진다. 예를 들어 현대예술과 문화비평 저널 《제3의 텍스트Third Text》 2008년 특집호 '전술미디어는 쇠락하는가?'를 위해 마련한 자리에서 전술미디어 이론가들은 당면한 문제에 대한 성찰과 재생의 기회를 내부적으로 도모했다. 특집호에 실린 글 중에서 보자면, 브라이언 홀름스 같은 이는 오늘날 글로벌 자본주의 국면에서 전술미디어의 국지성을 대비해야 한다면서, 문화실천적으로 협소한 운동 스케일이 장차 장벽이 될 수 있다고 본다.[4] 크리티컬아트앙상블 또한 전술미디어에 대한 이론적 영향력을 묘사하면서도 그것이 지닌 한계를 분명히 적시했다. 즉 전세계적으로 미칠 광범위한 연대의 도구로 전술미디어가 기능하기는 어려웠고, 이제까지 주로 미시정치와 소집단의 활동 경향을 통해 대중에게 페다

3 베라르디(비포) (2011/2013). 앞의 책, pp. 230–231.
4 Holmes, Brian (2008). Swarmachine: Activist Media Tomorrow. *Third Text*, 22(5), pp. 525–534.

고지적 효과를 미치고 저항의 도구와 모델을 창출하는 미시적 문화실천에 관여했다는 점에서 그 한계와 의의를 분명히 했다.[5]

대체로 전술미디어의 태동과 관련해서 보자면 미디어 전술가들이 과거 자본주의 대안 구성의 획일성과 위계 논리를 극복하기 위해 반대로 탈중심성과 지역성 등을 문화실천의 주된 조직 원리로 삼았다는 점은 분명 역사적 의의가 있다. 하지만 그와 같은 장점이 부메랑이 되어 오히려 문화실천의 휘발성과 국지성 등을 부추긴다는 한계 지적과 비판을 피할 수 없게 된 셈이다. 또 다른 논의로는, 세월이 흘러 체제 권력이 변화하고 이에 대응해 문화실천과 테크놀로지 수용 주체의 변화가 이루어지면서 전술미디어의 초기 논의의 한계를 내부적으로 비판하는 경향이 존재한다. 예컨대 전술미디어 개념을 대중화했던 로빙크 스스로가 2009년 유럽의 한 학술 모임에서 공식적으로 전술미디어의 몇 가지 문제점을 다시 제기하는 모습을 보여 흥미롭다.[6]

그가 제기하는 문제 중 하나는, 1990년대 전술미디어가 크게 흥행하던 초창기에는 단순히 미디어의 활용과 문화실천에 너무 초점이 맞춰져 있어서 곧이어 닥칠 '네트의 어두운 측면the dark side of the Net'을 크게 간과했다고 논한다. 전술미디어 초창기 로빙크는 테크놀로지에 대한 과신을 갖고 있었다는 얘기다. 예를 들어 당시 그는 디지털기술을 통한 저항과 운동의 동력화, 저항과 운동의 네트워킹화, 그리고 전자적 저항과 운동의 정례화 등을 낙관적으로 봤다.[7] 하지만 2000년대로 접어들고 세월이 흐를수록 그는 좀

5 Critical Art Ensemble (2008). Tactical Media at Dusk? *Third Text*, 22(5), pp. 535–548.

6 이와 관련된 논의는 그의 블로그에 다음과 같은 제목으로 전문이 올라와 있다. Discussing Tactical Media in Ljubljana–Using Skype (2009). 그리고 로빙크가 스카이프 화상 회의를 이용해 수행했던 논의는 "통제 회로들에 대한 대항 전략들 – 전술 현실의 주체와 계기들(Strategies against Control Loops Some People and Moments of Tactical Reality)"라는 특집호 제목으로 슬로베니아의 마스카(*Maska*, vol. XXIV, no. 119–120, winter 2009)라는 전술미디어에 관한 예술 잡지에 게재되었다고 그 자신이 언급하고 있다. http://networkcultures.org/geert/2009/05/07/discussing-tactical-media-in-ljubljana-using-skype/

더 부정적 상황에 주목하고 있다. 한 대담에서 로빙크는 이슬람 근본주의자들조차 인터넷과 카메라 휴대전화 등 뉴미디어 기기를 전술적으로 활용하는 상황을 보면서 이에 흥미와 우려의 상반된 감정을 드러낸다.[8] 우리 현실에서 보면 청년 극우화된 일베처럼 테크놀로지를 매개한 표현 행위가 더 이상 미디어 실천가들만의 전술적 전유물이 아니게 된 상황과 흡사하다. 전술미디어에 대한 또 다른 그의 자성으로, 그는 전술미디어 진영이 초창기 인터넷에 대한 기대감을 표명했던 기술 낙관론적 관점이 주로 네트워크 기술을 통해 자율성과 이용자의 권한 강화에 대한 믿음과 이에 대한 과도한 실천의 집중에 있었다고 자위한다. 전술미디어 초기만 해도 문화실천에서 정보통신 기술이 지닌 가능성이 크게 상정될 수밖에 없었음을 인정하고 있는 것이다. 하지만 로빙크는 이제 상황이 달라져 운동과 저항의 가능성에 앞서서 페이스북, 마이스페이스, 구글 등 누가 소셜 웹 플랫폼 도구를 소유하는지에 따라 인간 무의식과 욕망 구조를 결정하는 디지털 '통제사회'의 문제가 더욱 본질화하고 있다고 반성한다. 즉 그는 인터넷의 웹 2.0 환경 혹은 인지자본주의 체제로의 변화가 이제 기술이 더 이상 저항과 혁명의 테크놀로지만이 아닌 자본주의 체제를 위한 일상 삶의 상업화과 자본화에 복무하는 상황임을 지칭한다고 본다.

오늘날 대중의 문화실천과 저항 정신의 소비자본주의적 혹은 제도권 내 포획과 포섭은 더 쉽게 관찰된다. UCC, 트위터, 포샵, 카톡, 댓글, 좋아요 등 아마추어 창작자들의 놀이노동 과정에서 발생하는 지적 능력과 창의력을 사출하고 재전유해 기업을 유지하는 온라인 커뮤니티형 서비스 모델을 보라. 즉 일상의 문화실천이 상품의 적대적 요소가 아닌 구성적 요소

7 Lovink & Schneider (2002). op. cit., p. 316.
8 Sholette & Ray (2008). op. cit., p. 553.

로 흡수되고 있는 것이다.[9] 이는 전술미디어가 순수한 정보 공간의 문화실천에 집중하면서 테크노문화화된 체제 변화의 본질을 쉽게 자각하지 못하는 한계를 보여줬다. 특히 미디어 전술가들은 오늘날 체제 변화의 수위가 수용 주체의 웹 기반형 포획뿐 아니라 더 나아가 '삶권력'에 의해 현대 인간의 모든 세포와 유전자 신체에 틈입해 들어오는 '생물학적 잉여가치'의 창조에까지 이르렀음을 스스로 파악하는 데 조금은 더디게 반응해왔음을 반성한다.[10] 미셸 푸코Michel Foucault식으로 보자면, 개별자의 삶을 생산하는 현대 권력은 '정치polis'를 '삶zoë'의 영역으로 전면화하는 과정이거나 확대이다. 오늘날 권력은 인간 삶과 생을 통제하려는 총체화된 힘으로 등장한다는 점이다.[11] 이 점에서 미디어 전술가들은 이 같은 최근의 권력 이행을 자각하고 그에 따른 행동주의 양식을 이해하는 데 대한 반응 속도가 더디었다고 볼 수 있다. 그러면서 실천의 속성상 그 본질을 쉽게 드러내거나 맞대응하기가 어려웠다는 내·외부의 비판을 받았던 것이다.[12]

드세르토식 '전술'의 유효성에 대한 회의감도 팽배해 있다. 특히 뉴미디어 이론가 레프 마노비치Lev Manovich는 드세르토류의 전술 개념에 대해 비판적 회의의 직격탄을 날린다. 마노비치의 논점은, 시간이 가면 갈수록 드

9 이동연 (2002). 「상품미학 비판과 감수성의 정치」, 『문화과학』, 통권 제29호, 73–88쪽.

10 예를 들어, Sützl, Wolfgang, & Hug, Theo, (eds.) (2012). *Activist Media and Biopolitics: Critical Media Interventions in the Age of Biopower*, Austria: Innisbruck University Press.

11 푸코의 '삶정치'는 기본적으로 국가권력 혹은 정치(polis)의 삶(zoë)으로의 전면화 과정이나 확대 혹은 인간 삶의 정치화이다. 토니 네그리의 논의는 이 같은 푸코의 '삶정치' 개념을 부정하기보단, 권력의 일상화된 파장을 벗어나기 위한 실천적 저항을 좀 더 적극적으로 해석하고 있다. 일견 권력과 삶의 합일 과정을 살폈던 푸코에게 '삶정치'와 '삶권력'이 분명하게 구분되어 쓰이지 않았고, 이를 무너뜨리려는 활력에 대한 고민이 부족했던 반면, 네그리는 분명하게 그 이중의 변증법적 계기와 저항의 정치를 잘 포착하고 있다. 예를 들어 네그리가 한때 구분해 사용했던 '삶권력(bio-Power [biopotere])'에 대응한 '삶활력(biopower[biopotenza])'의 용법은 이를 반증한다(Negri, 2003, pp. 63–64. 그리고 Casarino, C. & Negri, A., 2008, *In Praise of the Common: A Conversation on Philosophy and Politics*, Minneapolis: University of Minnesota Press, pp. 148–149 참고). 최근 네그리의 저술에서는 '삶정치=삶권력/삶활력'의 구분법 대신 '삶정치'를 '삶권력'에 대응한 용어로 쓰면서, 푸코식의 명명으로 다시 돌아가는 느낌을 준다(Hardt & Negri, 2009, p.57 참고).

12 물론 크리티컬아트앙상블의 예술 작업 〈뉴이브의 컬트〉 (2000), 그리고 다 코스타와 필립(Beatriz da Costa & Kavita Philip)의 책 『전술적 삶정치(*Tactical Biopolitics*)』(MA: the MIT press, 2008)와 같은 저술이 존재하나 미디어 전술가 사이에서 자본주의의 생명공학적 권력화 구도에 대한 논의가 대단히 한정되어 있다.

세르토식의 전략과 전술 간의 경계는 무의미하고 사실상 이제는 그 둘의 경계가 무너지고 있다는 문제의식이 깔려 있다. 마노비치가 보기에 지금과 같은 탈현대 국면에서는 전술이 아무리 발버둥 쳐봐야 전략의 영향력 아래 놓여 전술 스스로 전략의 그늘에 포획되는 단계에 있다고 본다. 전략의 범위와 영역 안으로 전술적 투항이 생긴다고 보는 것이다. 아방가르드의 상품미학 내 포획처럼 전술이 지닌 저항성마저도 자본의 브랜드 제고를 위해 적극적으로 도입, 활용되는 문제를 지적한다.[13] 마치 체 게바라의 혁명성이 술, 담배, 브래지어, 팬티, 콘돔, 문신, 티셔츠 등 다양한 일상용품과 기호품으로 소비되도록 만드는 힘이 전술 위에 선 전략의 포용과 포섭 능력에서 나오듯 말이다. 마노비치가 비판한 전략-전술 간 경계 소멸 혹은 전략에 의한 전술 포획은 직업적 예술 작품이나 대중매체 생산의 영역에만 국한되지 않는다. 그는 삶의 영역 전반에서 전술의 투항이 광범위하게 일어나고 있다고 평가한다. 디지털 이론가 알렉스 갤러웨이Alex Galloway는 한 인터뷰에서 마노비치와 비슷하게 현재의 자본주의 체제 변화가 어떻게 전술적 실천이나 욕망의 정치학을 일거에 집어삼켰는지를 다음과 같이 지적한다.

> 욕망의 지위가 어떻게 변했는지 생각해보죠. 1970년대에 들뢰즈와
> 가타리는 욕망을 급진적이고 해방적인 역량이라고 말했습니다.
> 상황주의자 인터내셔널 역시 그러하고요. 하지만 요즘 페이스북이
> 어떻게 작동하는지 생각해보세요. 그것은 활동성, 정서성,
> 수행성이라는 생산 양식에 완벽히 들어맞습니다. 1990년대 초반에는

13 Manovich, Lev (2008). *Software takes command*, version of 2008, http://lab.softwarestudies.com/2008/11/softbook.html 마노비치가 몇 년을 두고 개방형 책 집필 형식으로 글을 계속해 수정하면서 작업했던 『소프트웨어가 명령한다』(2014, 이재현 옮김, 커뮤니케이션북스)는 최근 인쇄 출간본이 나오면서, 그가 온라인 초고본에서 언급했던 전술미디어에 대한 부분을 완전히 빼버렸다.

주디스 버틀러가 급진적 사상이었지만 현재는 페이스북의

비즈니스 모델에 완전히 흡수되었어요. 지난 20, 30년간 굉장히

많은 것들이 변한 것이죠. (…) 어느 순간에는 마법 같고 비평적이고

심지어 반사회적이었던 것이 한 세기만 지나면 정상적이고

심지어 주류가 되어 있더라고요.[14]

결국 마노비치나 갤러웨이의 비판에 따르면, 역사적 아방가르드 운동에 이어 오늘날 전술 상황의 무력감은 자본의 새로운 상품미학과 삶권력의 통치로부터 도저히 빠져나갈 수 없이 봉합된 현실에서 전술미디어의 비관적이고 무력한 미래를 보여주는 전거로 활용될 공산이 크다. 현대 대중운동사를 조망해도 비관론은 우세하다. 1968년 5월의 파리 봉기 혹은 2008년 우리의 촛불 정국은 축제처럼 시작되어 일상생활의 전복적 상황을 잠깐 연출한 듯 보였으나, 반동의 권력과 자본 전략이 거세되기는커녕 구악의 역습에 문화정치의 활력이 급격히 소진된 역사적 경험으로 기억되고 있다. 하지만 역사적 아방가르드와 드세르토, 가타리 등의 전술미디어적 개념이 지녔던 약점에 대한 지나친 우려와 결벽은 아직 때 이른 감이 없지 않다.

여전히 일상은 생동하는 경험을 잃고 생기 없는 스펙터클로부터 주체 개입의 틈을 기다리는 것 또한 사실이다. 그리고 눈에 보이는 제도 정치와의 접속에 실패했으나 신권위주의 국면 '비상국가' 체제에서의 촛불시위 등 문화실천의 경험은 끊임없이 현재로 소환되어 부활할 준비를 하고 있다. 아직은 사회운동과 행동주의의 역사 속에서 무한 진화하는 전술미디어가 유효한 저항의 방식으로 남아야 될 이유이다. 무엇보다 향후 인지-정동-삶권

14 Hertz, Garnet (2012). Interview with Alex Galloway in Garnet Hertz (ed.), *Critical Making*, http://conceptlab.com/criticalmaking/PDFs/CriticalMaking2012Hertz-Conversations-pp17to24-Hertz-GallowayInterview.pdf / 가넷 허츠 (2014). 「알렉스 갤러웨이와의 인터뷰」, 『공공도큐멘트 3: 다들 만들고 계십니까?』, 미디어버스, 111-135쪽.

력화된 자본주의가 전면화되고 상징질서(상징축적과 교환)를 지배하는 경제 법칙의 이해가 점차 확장될수록 오히려 그 속에서 앞서 봤던 전술미디어의 다양한 계들 간의 조합이 전자적이고 물리적 장에서 여전히 기동성과 유연성의 힘을 발휘할 수 있다고 본다. 글로벌 반자본주의의 리좀들의 문화정치적 꿈틀거림을 보면 체제 변화의 가능성은 여전히 건재하며, 우파 이데올로그 프랜시스 후쿠야마Francis Hukuyama가 지루하게 언급한 '역사의 종말'과 같은 새로운 자본주의 역사의 시작은 이제 어디에도 언급하기 어려운 부끄러운 수사가 됐다. 오직 하나가 있다면 후쿠야마의 근거 없는 예단을 역전하는 "'역사의 종말'의 종말"이 오히려 충분한 개연성이 있어 보인다.[15]

15 Ray (2006). op. cit.

4 전술미디어 속 뉴아트행동주의

이제까지 살펴봤던 서구의 '전술미디어 효과'는 오늘날 우리 현실에서 과연 무엇일까? 먼저 전술미디어가 지닌 테크놀로지에 기댄 즉흥적인 문화실천의 한계에도, 1990년대 중반 이래 실천 활동의 내용과 영역 확장은 예술-미디어-문화-정보 실천 지형에 의미하는 바가 크다. 전통적으로 행동주의 실천 계 간의 거리감이 존재하면서 마치 각각의 계에서 전문성을 확보했던 것처럼 보였으나, 스스로의 계로부터 조금이라도 벗어나는 다양한 '공백지'나 상호 시너지를 얻을 수 있었던 '경계지'에 대한 사유와 도발이 우리에게 대단히 미약했다고 볼 수 있다. 서구형 전술미디어에서 예술가, 미디어 실천가, 시민운동가, 소프트웨어 개발자, 해커 등 이루 정의조차 어려운 다양한 인자가 함께 모여 특정 사회적 쟁점을 만들어내는 운동의 방식은 충분히 우리네 문화실천 지형에서 고려해야만 할 내용이다.

구체적으로 우리 현실에 적합한 인적 연결 방식을 고려하면서, 현장예술가, 공동체미디어 활동가, 온라인 시민운동가, 독립 다큐멘터리 제작자, 문화운동가, 문화평론가, 시인, 뮤지션 등이 함께할 수 있는 다양한 정기적·비정기적 실천의 조직체를 사회적 사안에 따라 구성하고 만들어나가는 활동이 중요하다고 본다. 예를 들어 최근 '세월호 참사' 이후 문화예술인들이 광화문 광장에서 벌였던 〈세월호, 연장전〉과 같은 추모 문화제와 문화행동주의적 기획은 사회운동과 문화예술인이 함께했던 중요한 사례로 기록될

수 있다. 하지만 여기에도 여전히 그 외 대안미디어와 전자저항 관련 계들의 개입과 연합이 부족한 실정이다.

독일 미디어철학자 빌렘 플루서Vilém Flusser가 텔레비전의 대중매체 시대를 넘어서 당시 서서히 부상하던 '텔레마티크télématique 사회'에서 미래 혁명가로서 프로그래머 혹은 컴퓨터 예술가를 꼽으면서 이들이 지닌 체제 전복의 역할을 강조했던 바를 오늘날 다시 곱씹어볼 필요가 있다.[1] 다음 2부에서 소개될 국내 예술 창작자군의 속성이 비록 서로 다른 층위와 고민을 반영하고 있지만, 테크놀로지 수용 관계 속에서 맺어지는 저항과 문화실천 수위에 대해 대부분 고민하고 있다는 점을 염두에 둘 필요가 있다. 근자에 전술미디어를 향한 비판이 사실상 테크놀로지에 대한 낙관론 때문임을 경계하더라도, 문화실천의 가능성이라는 측면에서 테크놀로지의 저항적 맥락화는 여전히 중요하다고 본다. 즉 반사적 저항 유형으로서 자본주의 스펙터클의 진원지인 텔레비전 등 대중매체를 부수거나 컴퓨터를 못 쓰게 만드는 등 러다이트식 '거부의 전술', 그리고 이보다는 복잡한 저항 수준인 '선택적 거부의 전술'을 넘어서서 적극적인 하이테크 수용을 통해 저항 행위를 구사하는 '수용의 전술'을 목표로 해야 한다.[2]

물론 놓치지 말아야 할 것은 물리적 저항과 전자적 저항의 동시성이다. 그래서 우리가 저항의 미래를 준비하는 방식은 물질적이고 전자적인 '양날의double-edged' 칼을 동시에 준비하는 것이어야 한다. 예를 들자면 〈세월호, 연장전〉의 문화실천이 사회운동과 연계되는 동력과 방안을 고민하면서도, 이와 함께 더 많은 대중이 함께 호흡할 수 있는 전자저항과 전자적 연대의 구성을 함께 고민해야 할 것이다. 또 다른 예를 들어보자. '세월호를 기억

1 Flusser, Vilém (1993). *Lob der Oberflächlichkeit: für eine Phänomenologie der Medien*. Bollman. / 김성재 옮김 (2004). 『피상성 예찬』, 커뮤니케이션북스, 273–276쪽.
2 CAE, op. cit., http://www.critical-art.net/lectures/script.html 참고.

하는 시민네트워크'(sa416.org)는 세월호 참사와 관련된 기록을 수집, 보관, 정리하는 자발적 시민기록단으로 시작됐다. 국가가 방기한 역할을 시민과 전문가들이 합심해 세월호 참사의 사회적 기억을 '리빙 아카이브'화하는 일을 수행하는데, 이는 집단기억을 '사회적 정의'에 입각해 재규정하는 방식으로 돋보인다. 하지만 이들에게는 예술행동주의 등의 문화실천과 함께 연대하는 다른 계로부터의 유입이 요구된다.

둘째로 서구의 전술미디어적 문화실천과 관계하는 국내 지형에서의 이론 개발과 축적도 우리가 살펴봐야 할 대목이다. 앞서 봤던 보드리야르, 드세르토, 드보르, 가타리, 비포, 로빙크 등의 이론적 계보와 함께 이를 계승한 현대 전술미디어 이론가와 평론가들의 누적된 작업에 대한 비판적 고찰이 요구된다. 그와 함께 오늘날 제기되는 전유, 전용, 상황, 코드, 재매개, 디지털 잉여, 알고리즘, 소프트웨어, 프로토콜, 아카이빙, 리퀴드, 커먼즈 등 무형의 가상공간의 메커니즘을 규정하는 새로운 기술문화적 핵심 키워드에 대한 주목 또한 필요하다. 구체적으로 이들 키워드는 저작권 문화, 닷컴 이윤의 새로운 국면, 권력감시 기제, 문화 기억의 저장 방식 변화, 사물 소통과 문화 생산의 새로운 단계, 그리고 이를 통한 사회적 개입과 실천 등의 토픽과 연계된 논의를 생성하는 데 필요하다.

이들 서구 논의로부터 우리 현실로 돌아와서 생각해볼 문제는 소셜 웹 국면 현실 변화 속에서 국내 행동주의의 경향적 특성을 정리하고, 이를 좀 더 광범위한 문화실천의 생태계 속에서 재정의하는 '중범위' 수준의 실천이론을 개발하는 것이다. 이는 우리 현실에 맞는 전술미디어 이론과 방법론을 개발하는 작업이 될 것이며, 현장예술가, 문화활동가, 독립미디어운동가, 온라인 시민활동가, 그리고 미디어평론가 등의 학술적·실천적 네트워킹이 되면 좋을 것이다. 이론 생산은 대체로 국내 행동주의의 경험을 정리하고, 이를 통해 국내 상황에 기초한 미디어 행동주의 이론을 개발하고, 더 나아

가 다양한 예술-문화-미디어-정보 계들 간 가로지르기를 통한 새로운 저항의 공유지를 만들어내는 일에 집중해야 할 것이다. 우리의 예를 들자면, 국내 민중예술 이후의 현장예술의 의미, 온라인 시민행동의 쟁점, 침체된 대안미디어 논의에 마을미디어나 공동체미디어의 새로운 위상,《뉴스타파》등 데이터 저널리즘의 탄생과 맥락, 촛불시위 이래 용산, 평택 대추리, 강정, 밀양, 세월호 등의 사회적 참사들과 쌍용, 기륭, 콜트콜텍, 재능교육 등 국내 노동 탄압 현실의 문제 등에서 공유되었던 문화실천과 행동주의 사례 발굴을 통해 이의 가능성과 한계를 함께 타진하는 폭넓은 비판적 연구 작업이 모색되어야 한다.

셋째로 서구 전술미디어의 진정한 가치는 역사적 아방가르드와 다양한 미디어 실천적 유산의 공유에 있다. 아방가르디즘은 역사적으로 20세기 초 유럽 예술 분야에서 선도적으로 실험 정신을 추구했던 전위예술적 흐름을 기원으로 삼지만, 이젠 광의의 측면에서 보면 일상생활의 혁명과 전복을 바라는 모든 글로벌 대중의 문화실천이 이의 기본 정신이 되고 있다. 일반 대중과 직업 예술가의 문화행동 역사에는 아방가르드적 실천과 개입의 장구한 역사적 맥락과 지역에 기초한 변혁운동의 지형과 경험이 함께 녹아 있다. 부분적으로 이는 국내 현실에서도 확인 가능하다. 서구만큼 직접적이지 않지만 아방가르디즘의 다양한 사조와 저항의 계기가 우리에게 직·간접적으로 스며들었고 현재도 그러하다고 볼 수 있다. 예를 들어 20세기 초 '반예술' 정서, 기성문화와 나치주의에 대한 거부 반응에 의해 형성된 다다이즘과 정치미학의 급진성을 보여줬던 베를린 다다는 물론이고, 무의식을 통한 변혁의 체계적 상상력의 복원을 외쳤던 초현실주의, 1960년대 '고상한 예술'에 반대되는 순간이나 일시성, 우연성, 일상성 등의 가치를 추구했던 플럭서스 예술운동[3], 1960, 1970년대의 반전 보헤미안 히피 운동과 하위문화, 프랑스 68혁명, 자본의 스펙터클 사물화 과정의 역전과 재영토화를 꾀

했던 상황주의, 정치적 격변기를 거치면서 소비문화의 이미지를 전유하거나 게릴라 영상을 통해 현장을 담아 전하는 전유예술과 비디오 행동주의, 1970년대 휴대용 비디오카메라와 비디오 편집기와 같은 신매체를 통한 게릴라미디어운동, 1980년대 미디어권력에 대한 시민 불복종과 대안미디어운동, 1980, 1990년대 예술의 사회미학적 가치의 재조명과 현실 개입에 대한 이론적 논의와 공공미술운동, 그리고 최근의 인터넷 시대의 아나키스트적 해커문화와 소셜미디어 시대 문화저항, 연예인 사회참여와 정치행동, 현장 파견미술 집단에 의한 예술행동, 월가 점거운동 등 대부분이 서구 문화행동의 전사이기도 하지만 국내에 직·간접적으로 변형되어 자연스레 토착화되거나 영향을 미치면서 새로운 형태로 진화해 우리만의 저항 방식을 만들어왔다. 이 점에서 전술미디어의 문화실천적 계보를 확인하는 작업은, 그저 헛되이 서구의 실천 경험을 단순히 수입하고자 하는 것과는 무관하게 우리식 문화실천의 추가 목록을 확보하는 데 그 의의를 두어야 할 것이다.

　우리도 자생적이고 급진적인 사회미학적 전통과 현장 개입의 문화 실험과 문화 기억들을 새롭게 재생하거나 부활시켜 그 쓰임새를 다시 찾아야 하는 일은 그래서 중요하다. 국내 문화실천의 다양한 경험과 성과를 발굴해 그 패턴과 경향을 읽어내고, 오늘의 현실에 이입해 재해석하는 작업이 이뤄져야 한다. 이는 국내 상황의 특수성을 이해하고 문화실천의 전망을 세우는 데 가장 중요한 기초공사다. 예술행동 계를 보자. 국내에서 정치예술운동은 1970, 1980년대 리얼리즘과 민중예술의 성장과 쇠퇴, 그리고 최근의 파견예술과 현장예술이라 불리는 영역이 현실 개입의 중요한 흐름을 이룬다. 다른 한편 이 책에서 제기하는 뉴아트행동주의는 전술미디어적 비전을 공유

3　de Mèredieu, Florence (2005). *Arts et nouvelles Technologies – Art Vidéo, Art Numérique.* / 정재곤 옮김 (2005). 『예술과 뉴테크놀로지』, 열화당, 28-29쪽.

하면서도, 예술행동 계의 현대적 버전으로 취해야 할 실천적 태도로 사유해야 한다. 즉 테크놀로지로 매개되는 새로운 예술행동과 사회미학적 가능성을 탐구하는 영역에 대한 연구가 시급하다.

대안미디어 영역은 대체로 주류 신문, 방송 등 시청자와 언론종사자가 주도하는 제도 개혁의 운동사가 이제까지 논의의 주된 축이었다. 문화영역은 문화행동주의의 역사를 정리하고, 1980년대 말부터의 신세대와 청년문화와 이후 촛불세대까지 감성 주체의 형성과 전개를 살펴봐야 할 것이다. 온라인 영역은 정보인권운동의 맥락에서 누리꾼들의 온라인 정치와 전자저항의 생성과 발전을 파악해야 할 것이다. 예술-미디어-온라인-문화계에서 출발하여 이들 계에서도 소외되거나 현재적 의미로 다시 되살릴 수 있는 장르, 미디어, 전술 등에 대한 발굴과 연구 작업도 동시에 이뤄져야 한다. 예컨대 예술이나 미디어 연구에서 이제까지 천대받던 비주류 매체와 장르들, 즉 리플릿, 팸플릿, 전단, 명함, 무가지, 걸개, 대자보, 벽화, 판화, 음악, 판소리, 춤사위, 지역 방송, 공동체 라디오, 초기 온라인 BBS 등에 대한 재조명과 분석 작업이 함께 이뤄져야 할 것이다. 또한 오늘날 새롭게 등장하고 있는 스티커, 짤방, 플래카드, 풍선, 인터넷 방송, 해킹, 온라인 패러디, 1인 미디어, 그라피티, 게임, 웹툰, 웹자보, 트위터, 스마트폰이 만들어내는 행동주의적 효과와 경험이 공유돼야 한다.

전술미디어가 지니고 있는 힘과 가능성은 무엇보다 당대 사회의 문화실천 내용에 새로움과 파격을 선사했던 데 있다고 결론내릴 수 있다. 더불어 급진적 사회미학의 태도를 유지하면서도 전유, 전용, 표류, 상황 등의 실천 기법을 줄곧 중요한 특징으로 삼아 진화해왔다. 동시에 주체의 욕망과 상상력을 억압하지 않으면서 새로운 상황과 사건의 구축을 끊임없이 세워왔던 점을 주목해야 한다. 전술미디어가 1990년대 중반 태동 이래 아직까지 문화적 밈을 지속적으로 유지한 비결이다. 저항의 자본주의적 포획이라

는 전술미디어에 찍힌 주홍글씨를 경계하면서도, 유럽 역사 속 전술미디어
가 추구했던 교환과 외양의 가치에 의해 뒤집힌 세계와 사회적 삶의 식민
화로부터 물적 구체성을 회복하려는 아방가르드적 게릴라식 저항과 개입
이야말로 오늘날 우리 한국 사회에서 문화실천의 기본 가치로 삼아야 할 가
장 중요한 덕목임에 틀림없다.

뉴아트행동주의의
열여덟 창작 실험실

'아마추어'의 시대다. 직업적 '작가auteur'의 특권은 점차 사멸하고 입지는 좁아지고 있다. 창작은 이제 더 이상 전문가만의 영역이 아니다. '무엇인가를 사랑하는 이들'을 뜻하는 아마추어의 라틴어 어원이 이제는 오히려 소극적인 정의로 여겨질 정도다. 디지털 시대 아마추어의 활동은 사랑의 도를 넘어 거의 프로이자 직업에 가까운 수준이다. 나는 새롭게 등장하는 창작 주체들에게 그 옛날 20세기 초 아방가르디즘의 '반예술'적 정서까지도 느낀다. 부르주아적 위선을 뒤집어 예술과 일상 삶의 합일을 강조했던 아방가르드 작가들의 이상은 오늘날 아마추어리즘의 창작과 표현문화에서 극적으로 실현되는 듯하다.

대개 평범한 수동적 관객은 '나'의 영역에 머물면서 특정의 관심을 개인적으로 소비하고 표현하는 행위를 보였다. 대개 아마추어는 자신의 창작 행위를 만인에게 드러내놓고 보여주거나 자랑하지 못하고 부끄러워하며 숨기기 마련이다. 전문가 수준의 미학적 식견을 지닌 누군가의 눈에 띄어 대중의 복수형, '들'의 시선을 받는 경우란 흔하지 않다. 전문작가 역시 '나'로부터 시작하지만, 이들이 아마추어와 크게 다른 점은 대중의 영역에 있는 '들'을 위해 자신만의 작가적 표현을 드러내는 데 몰두한다는 점일 게다. 그래서 전문작가에게 화랑 공간 안에서 전시하는 것은 인정 투쟁이요 명성을 얻어나가는 기본 과정이 된다.

오늘날 새로운 관객은, 관객과 작가의 전통적 이분법에 따라 '나'에 소극적으로 몰입하는 것도 '들'만을 향한 욕망을 가진 것도 아니다. 비유적으로 보자면 이들은 새로운 혁신의 코드, 즉 아마추어리즘에

기대어 무수한 '나'를 공통의 정서로 묶어 함께 '들'의 표현 방식을 찾는 쪽으로 진화하고 있다. 다시 말해 비슷한 관심을 지닌 '나'를 규합해 서로 공유하는 관점을 '들'이라는 표현의 장에 실어 나른다. 새로운 관객은 '나'와 '들'의 감성을 동시에 지닌 채, 그 중간쯤 어귀에서 창작의 희열을 맛보는 신종족에 해당한다. 이들은 창작에 대한 사랑이 지나쳐 얼추 작가의 반열에 오를 만하지만, 전문작가보다 전시를 통한 인정과 예술시장 내 명성에 대한 욕심이 적다. 이 점에서 오늘날 아마추어 주체들은 전술미디어, 혹은 뉴아트행동주의가 추구하려는 현실 개입의 방법론과 맞닿아 있다.

아마추어리즘의 전사

한국 사회에서 아마추어리즘을 논할 만한 역사적 전환점은 2000년대 초반으로 잡을 수 있다. 이즈음 물리적으로 초고속 인터넷망이 갖춰지고 온라인문화가 꽃피는 전성기이기도 하다. 인터넷은 아마추어리즘의 성장에 있어 필수불가결한 조건이었다. 한때 그저 구경꾼 내지 관객으로 불렸던 이들의 적극적인 표현과 양식 실험이 새로운 물질적 조건으로부터 봇물 터지듯 나오기 시작한다. 정치적으로는 2002년 미선·효순 추모 촛불집회, 같은 해 인터넷과 모바일 혁명에 의한 제16대 대통령 선거, 2004년 총선과 노무현 전 대통령 탄핵 정국 시기의 인터넷 대중 시위, 2008년 100여 일 100회에 걸쳐 수백만 명이 참여했던 세계 초유의 온·오프라인 연계 광장 촛불시위, 2010년과 2011년 선거 국면 속 서너

차례에 걸친 트위터 선거 혁명의 에너지와 역동성, 그리고 '신권위주의' 통치 상황에 특히 적극적으로 반응하며 등장한 '나는 꼼수다' 같은 대중적 정치 풍자문화의 번성 등이 자리 잡고 있다. 새로운 기술적·정치적 조건에 반응해 아마추어문화와 창작은 스타일 정치의 주요한 기폭제로 작동했고 표현의 대중적 축제를 만들어왔던 셈이다. 새로운 관객은 스스로 신권위주의 정치의 희극적 '상황'을 재기발랄한 저항적 표현을 빌려 구축하거나 전면화했다.

국내 온라인 플랫폼 진화를 보자. 통신망 게시판BBS에서 인터넷 게시판, 온라인 시민저널리즘, 1인 게릴라미디어, 블로그, 소셜미디어로 이어지는 흐름을 볼 수 있다. 누리꾼들은 각 플랫폼에서 '싸이질, 댓글, 펌, 아햏햏, 포샵질, UCC, 파워 블로깅, 1인 미디어, 인터넷방송, 웹툰, 웹자보, 온라인 정치 패러디와 풍자, 무한알티, 선거 인증샷' 등 다양한 온라인문화와 표현 형식을 만들어냈다. 한국 사회에서 아마추어리즘은 새로운 놀이의 소재이자 문화정치의 공작소를 이루는 근간이었다.

전문작가가 새로운 기술과 미디어에 나름 민감했는지는 몰라도 대개는 '나'로부터 '들'을 구현하는 방식에 구태의연했다는 점도 사실이다. 아마추어가 '나'로부터의 욕망과 '들'의 사회성 사이에 공통의 접점을 찾고 재기발랄한 사회미학적 상상력을 발휘한 것에 비해, 전문작가는 타인과 사회와의 접점을 찾는 데 상상력의 빈곤과 게으름에서 허우적거렸다. 매 중요한 정치적 시기에 아마추어가 사회적 개입의 전법을 재기발랄하게 펼쳤던 반면 전문작가는 '나'의 문제를 그저 개인적 명성을 얻기 위한 화랑

속 전시로 환원하는 데에만 골몰했던 정황이 포착된다.

물론 아마추어리즘을 칭송하기 위해 전문작가군을 부르주아적 가치에 포획된 이들로 도매금으로 싸잡아 평가하려는 의도는 없다. 현실 감각과 비판 의식으로 따지면 일부 전문 창작군의 활약이 도드라졌던 것도 사실이다. 제2부에서 소개되는 대부분은 바로 그 예외적 전문 창작자군에 해당한다. 아마추어 대중이 지닌 현실 감각을 지니면서도 사회미학적 태도와 집중을 높였던 사례들이다. 이들의 미학적 성과는 엘리트주의적 예술을 정치, 경제, 사회가 충돌하는 일상의 굴곡진 무대로 끌어내렸다. 그러나 아쉽게도 이들의 활동은 아마추어마냥 주류 예술계의 변방에 그저 머물러 있다.

화랑 속 아마추어리즘의 전성시대

주류 예술계에서도 아마추어리즘에 대한 주목도가 높아졌다. 아닌 게 아니라 관련 전시 기획이 지난 몇 년간 다채롭게 이뤄졌다. 큐레이터 신보슬이 기획하고 아르코미술관에서 전시했던 〈디지털 시대에 떠오르는 아마추어리즘〉(2011), 사진작가 이상엽, 정택용, 현린, 홍진훤이 기획한 사진전 〈테이크 레프트^{Take Left}〉(2012), 그리고 아트센터나비의 〈만인예술가^{Lay Artist}〉(2012)가 대표적이다.

무엇보다 흥미로운 전시 기획은 〈테이크 레프트〉였다. 이 사진전에서 전문 사진작가가 아마추어를 대하는 소통의 방식은 특별했다. 먼저

전문작가는 소셜미디어 플랫폼을 통해 전시 기획 홍보와 누리꾼 참여를 이끈다. 그리고 단순히 전시 공간을 통한 보여주기가 아닌 전문작가와 사진을 사랑하는 아마추어의 공동 작업과 해우를 통해 전시 작품들을 구성한다. 즉 전시 기획의 제안은 전문 사진작가들에 의해 이뤄지고, 그 외 작품들은 아마추어들의 공모작을 통해 충원되었다. '들'을 이루기 위해 아마추어와 전문작가의 개별 '나'들이 협업하는 구조다. 산개한 아마추어리즘과 이의 문제의식을 전문작가의 시선을 통해 만나는 중요한 장으로 전시 기획을 적절히 활용했던 경우다. 이 같은 프로-아마추어 간의 경계 허물기와 작업의 일부로 관객과 협업하는 것은, 제3장에서 논의할 소셜웹 시대 전문 창작자의 작업 태도 변화에서도 관찰되는 기류다.

아트센터나비의 기획은 능동적 아마추어리즘에 기댄 창작 영역이 얼마나 다채로울 수 있는지에 대한 또 다른 시각을 제시한다. 전시의 1,000여 명에 달하는 창작자 가운데 몇몇은 트위터 등을 통해 전국에 책을 보내는 '기적의 책꽂이' 운동을 전개했던 《시사IN》의 고재열 기자, 자신의 드로잉에 크리에이티브 커먼즈 라이선스를 붙여 누구든 쉽게 퍼 나르게 했던 정보공유 운동가 어슬렁, 다문화 방송에 이어 다문화 극단을 사회적 방식의 창작 개념으로 끌어올린 극단 샐러드의 대표 박경주 등이 소개되고 있다. 아트센터나비의 관장 노소영은 '만인예술가'란 용어로 이들을 전문 예술작가 대열에 합류시킨다.

만인예술가 개념은 일반인 또는 평신도를 뜻하는 레이맨layman에서 가져왔다고 한다. 그는 만인예술가를 "예술계의 평가와는 상관없이 자신의

영역에서 창의적 활동으로 자신과 사회를 변화시키고 있는 주역들"이자
"다음 세대 예술가들의 초상"으로 언급한다. 좀 더 적극적으로는 큐레이터
신보슬이 아마추어리즘을 재조명하는 것이 꽤 흥미롭다. 그는 아마추어
창작의 '미숙함'과 '가짜'라는 혐의가 사실상 모더니즘과 엘리트주의의
소산이라 비판한다. 예를 들어 19세기 서구 프랑스에서 일어난
'인코헤런츠The incoherents' 예술운동에서 전문작가는 관객의 창작 참여를
전문적이지 않다며 그 기술적 미숙을 나무랐고 아마추어리즘을
진품이 아닌 가짜의 부류로 치부해왔다고 지적한다. 허나 20세기 초에
접어들면서 다다이즘과 서유럽에서 일어난 아방가르드 운동, 그리고
1960, 1970년대 하위문화 등은 주류 예술계로부터 가짜와 이단으로
낙인찍혔던 흐름이 정작 예술의 혁신과 미적 감각을 끌어올리는 진짜배기
예술적 유산이 되었다 진단한다. 이렇듯 두 전시 기획자는 엘리트
작가주의의 문제를 비판하며 아마추어리즘을 창작의 일부로 정의하고
그것의 근본적 영역 확대를 꾀하려 한다.

아마추어리즘, 뉴아트행동주의의 기초
아마추어리즘의 여러 상찬에 비해 여전히 국내 아마추어는 변두리요
들러리다. 〈만인예술가〉나 〈테이크 레프트〉 등 아마추어리즘의 재조명에
초대된 작품은 외려 아마추어보다 전문작가의 것이 전시 기획의 흐름을
지배하는 아이러니한 상황을 연출하기도 했다. 손에 꼽을 정도로

아마추어의 창작 표현은 가물다. 전시 중 전문작가를 위한 구색용인 듯 보이는 어색한 동거가 여전하다. 아마추어가 놀 곳이 사실상 화랑이 아니라 저 일상의 유·무형 공간인 것이 그 근본 까닭일 것이다. 그나마 아마추어리즘에 주목하는 선도적인 전시기획자조차 여전히 스마트 시대 아마추어리즘의 창작 가치를 좀 더 아마추어 대중과 함께 사유하려는 노력이 부족하다는 느낌을 지울 수 없다.

우리네 혹은 우리식 아마추어리즘에 대한 근본 성찰도 약하다. 국내 아마추어 창작의 사회사를 잠시 앞서 본 것처럼, 온라인문화 현상과 아마추어리즘이 결합하는 2000년대 이후 아마추어리즘의 창작 정서조차 우리는 파악하지 못하고 있다. 온라인에 기초해 '나'와 '들'을 연결하는 창작자-사회와의 관계성을 확보하고, 그 정서를 공유와 공통의 사회미학적 행위로 표상화하는 대중 아마추어리즘의 국내 역사가 예술계 논의의 주요 대상이 될 필요가 있는 것이다. 아마추어리즘이 단순히 기획전의 소재거리가 아니라 현실 개입의 중심적 지위를 차지할 보편적 정서라면 스마트 시대 아마추어리즘은 더욱 꼼꼼히 살펴볼 주제다.

나는 2부에서 주로 아마추어리즘의 긍정적 활력을 강조하는 (비)전업 작가의 작업을 살필 것이다. 아쉽게도 이 책에서 나 또한 주로 아마추어 대중보다는 전업 작가의 상상력의 사례로부터 출발할 수밖에 없었다. 이들 새로운 전문 창작자의 작업에서 우리는 기술로 매개되거나 기술의 일부가 되어가는 미디어 주체를 발견하는 법을 좀 더 빠르게 파악할 수 있을 것이다. 다음 2부에 소개되는 작가군은 프로면서도 아마추어리즘과

새롭게 부상하는 대중 창작의 경계에서 뉴아트행동주의의 다양한 실험을 벌이고 있다. 창작 현실에서는 여전히 힘없는 비주류지만 실천미학의 일상화된 작업 속에서 사회와의 접점을 끊임없이 찾으려 하는 이들 (비)전업 작가의 기발한 도전과 진가를 다음에 소개되는 내용들로부터 확인해보길 바란다.

표현의 자유와
시각적 상상력의 복원

이하

김선

구헌주

조습

문형민

연미

©이승준

정치적 퇴행과 해학의 문화정치

제2장은 구체적으로 정치적 상상력과 표현의 자유를 억누르는 고답적 권위에 저항하는 뉴아트행동주의 작가군으로 시작한다. 정치 패러디와 해학은 보통 현실, 특히 퇴행적 정치 상황 혹은 일상의 정치 '쇼'에 대한 냉소에서 비롯한다. 온·오프라인 정치 패러디, 풍자, 벽낙서와 포스터 작업 등은 절차상의 민주주의나 상식의 정치가 제대로 작동하지 못할 때 더욱 힘을 발한다. 이 장에서는 대표적으로 포스터아트 작가 이하, 실험영화 감독 김선, 그라피티아티스트 구헌주, 시각예술가 조습, 문형민 그리고 연미까지, 도합 여섯 명의 작가가 각자의 창작 작업을 통해 억압 논리의 조악함, 비상식의 사회상, 정치적 낙후와 코미디가 주는 현실, 비도덕적 엄숙주의 등을 어떻게 비판적으로 드러내는지를 살핀다. 오히려 현실 정치의 모순과 권위는 이들에게서 충만한 패러디와 해학으로 재해석되는 과정을 거치게 된다.

다양한 대중적 형식 실험, 그 가운데 풍자 및 패러디 작업의 증가는 오늘날 한국 사회의 정치적 퇴행과 대중 통제로 빚어진 표현의 자유 위기와 맞물려 있다. 촛불시위로 상징화하는 거리정치, 온라인 공간의 문화 담론 생산과 오프라인 연계, 대안적 게릴라미디어 실험, 사회적 참사에 잇따른 창작자의 자발적 예술행동주의에서 우리는 공통의 중요한 흐름을 발견할 수 있는데, 이는 한마디로 아방가르드적 '상황'의 복기와 다양한 사회 미학적 개입 및 실험들이라 볼 수 있다. 신권위주의 블랙코미디 정치 현실에 저

항해 실천적 개입과 행동주의 창작 기법, 예를 들면 콜라주, 포토몽타주, 퍼포먼스, 전유, 패러디, 전용, 상황의 구축 등이 다양하게 구사됐다. 아방가르드적 실천의 장점은 새롭게 부상하는 미디어, 문화, 사건 등의 대안적 재전유가 빠르다는 데 있다. 즉 대중을 기반으로 하는 패러디와 풍자의 '스타일 문화정치', 그리고 전유와 전용의 상황이 끊임없이 구축된다.

구체적으로 보면 작가 연미는 신문이라는 전통 매체가 만들어내는 스펙터클과 이미지 도상의 소구력을 재구성한다. 그는 신문기계가 만들어내는 콜라주와 이미지 상징의 재구성을 통해 권력의 내밀한 속곳을 드러낸다. 작가 조습은 스스로 이미지의 일부가 된 연출사진을 통해 한국 사회 곳곳의 우상을 잘근잘근 씹고 해부하며 이를 희화화해 표현한다. 물론 그의 관심은 권력의 폭력 그 자체보다는 대중 자신이 사회적 폭력을 용인하고 묵인하는 분위기를 맺어가는 현실에 대한 극한 공포감을 표현하는 데 집중한다. 작가 문형민에게 현실 비판과 참여는 그의 주요 관심 사항이 아니다. 그저 엄숙주의와 부도덕한 권위에 대한 거부, 이분법적 사고와 거리 두기, 심각하고 진부한 예술에 대한 반발 등이 그의 작업을 추동하는 근거다. 그는 대중적 아이콘들을 가지런히 정리해 형식미를 극대화하면서 일상에서 드러나는 코미디와 패러디적 상황을 대비한다.

그라피티아티스트 구헌주는 용산참사 등 오롯이 기억으로 남아야 하지만 사라지는 사회·문화적 기억을 길거리 벽에 스프레이 낙서로 새겨 넣는다. 그는 언제나 은밀하고 내밀하게 속삭이며 권력자를 놀려먹을 가장 유쾌하고 통쾌한 행위를 고안한다. 문제는 이들의 작업이 권력의 이미지를 전유하면서 표현의 자유와 관련해 여러 억압적 상황에 봉착한다는 사실이다. 오늘날 체제 권력은 다양한 제도적, 사법적 훈육 장치들을 통해 교묘하게 창작자의 힘을 빼고 겁박하는 방식을 동원한다. 이 점에서 포스터아트 작가 이하는 공권력의 억압과 창작과 표현의 자유 사이에서 줄타기하는 대표

적 인물이다. 어찌 보면 공권력의 강압이 그의 뱃심만 키워준 사례인 셈이다. 그는 스트리트아트 표현 방식으로 높으신 어르신들의 풍자 포스터를 길거리에 붙이는 길을 선택했다.

실험영화 감독 김선은 대한민국의 조악한 권력 현실을 재기발랄한 영상을 통해 보여주는 방식을 택한다. 매체만 다를 뿐 그의 창작 현실은 작가 이하에 못지않다. 그의 실험영화는 우리 정치 현실의 진정 '자가당착'적 모순을 정치풍자 형식으로 담고 있기에 그렇다. 그가 제작한 영화는 다루는 주제의 정치적 민감함 때문에 국내 배급의 출구를 찾지 못한다. 표현의 자유 소송에 그 또한 달인이 되어간다.

민주주의의 상실은 근 몇 년간 우리 사회에서 이하와 김선 같이 통치 권력의 희화화와 재전유에 기대어 창작 행위를 하는 이들을 문화 현장의 시대적 아이콘이자 투사로 만들었다. 불행한 현실이다. 작가적 표현의 상상력이 수많은 법적 소송을 거쳐 불구화되어간다. 무엇보다 최소한의 관용도 불허하며 표현의 자유를 억압하는 크고 작은 상황이 한국 사회에서 앞으로도 줄줄이 이어질 것 같은 불길한 예감이 든다. 그럼에도 겁 없이 스스로의 자존을 지키려는 이들의 행보를 앞으로도 주목해봐야 할 것이다.

1 이하, 포스터 정치 아트로 우직하게

작가 이하를 처음 만난 것은 2013년 5월이었다. 내가 찾아간 곳은 수원성 장안문 입구 안쪽 골목에 자리 잡은 그의 자그마한 작업실이었다. 수원은 그의 젊은 시절을 함께한 곳이기도 했다. 미국에서의 생활 이후 한국에 돌아와 정붙일 곳 없었던 객지에서 수원이란 곳은 그에게 엄마 품이나 다름없었다. 차분한 수원의 일상과 달리 그가 맞부딪친 지난 몇 년간의 한국 생활은 파란만장함 그 자체였다. 스스로를 '늙은 초보작가'라 지칭했던 겸손의 변에서 난 미술계와 사회에 겁 없이 덤비는 그만의 우직함을 봤다.

표현의 자유와 공포정치 시대

이하는 높으신 어르신들의 특징을 잡아 팝아트 형식으로 풍자 포스터를 제작해 언론과 경찰의 주목을 받아왔다. 그 어떤 작가도 그 짧은 시간에 그보다 더 많이 사법기관과 법정을 들락거리지는 않았을 것이다. 그것도 창작 표현으로 인해 말이다. 2012년 5월, 그는 연희동에서 전두환 포스터를 붙이다 체포됐다.^{그림1} 경범죄처벌법 불법광고물부착 혐의였다. 약식명령으로 10만 원 벌금형을 받았다. 그는 정말 그까짓 일로 체포될 줄은 꿈에도 몰랐다 한다. 예술가가 주장하는 표현의 자유는 알 바 아니요, 포스터를 붙인 바로 그 벽의 소유자에 대한 '주거권 침해'와 '마을 주민에게 고통을 줬다'는

것이 검찰의 주된 체포 이유였다. 주거침입한 것도 아니었다. 포스터는 스프레이나 물감으로 그린 것이 아니었고 쉽게 탈착 가능했다. 퍼포먼스에 비해 그 대가가 혹독했다.

그는 불복했다. 정식재판을 청구해 2012년 3월 서울서부지법에서 30여 장의 탄원서를 제출하며 법정 싸움을 벌였다. 경범죄처벌법 재판은 1심에서 선고유예가 나왔고 이에 항소를 제기했다. 그깟 푼돈 내고 말면 되지 왜 그 생고생을 하느냐고 누군가 따져 물을 수도 있다. 그는 죄가 아닌 것에 죄를 묻는 어처구니없는 대한민국의 비정상적 현실에 맞서고 싶었을 것이다. 또 하나, 2012년 대선을 앞두고 행했던 그의 포스터 작업은 선거법위반 혐의로 기소됐다. 1심과 2심 모두 무죄가 나왔으나 결국 검찰에서 다시 항고해 대법원 판결까지 갔고 2014년 6월 대법원에서 무죄판결을 받았다. 몇 년간 독하게 치른 법정 싸움은 지루했지만 이 경험은 이하의 초보 예술가 딱지에 빛나는 별 훈장을 달아줬다. 그래서일까, 2014년 선거법위반 혐의 국민참여 재판에서 대법관 앞에 선 그의 최후변론은 늠름하다 못해 건방지기까지 하다.

솔직히 전 그림을 꽤 잘 그립니다. 저에겐 그림을 그리는 재능이
제법 있는 거 같습니다. 저에게 유죄를 주신다면, 그것은 나의 모습을
부정하라는 국민의 뜻으로 알고 더 이상 그림을 그리지 않겠습니다.
앞으로 절대로 어떠한 그림도 그리지 않겠습니다. 무죄를 주신다면
더 열심히 그림을 그리겠습니다. 그래서 세계적인 작가가
되겠습니다. 언젠가 언론에서 세계적인 작가가 된 저의 모습을
보시게 된다면 무죄를 선택한 보람을 얻으실 겁니다.

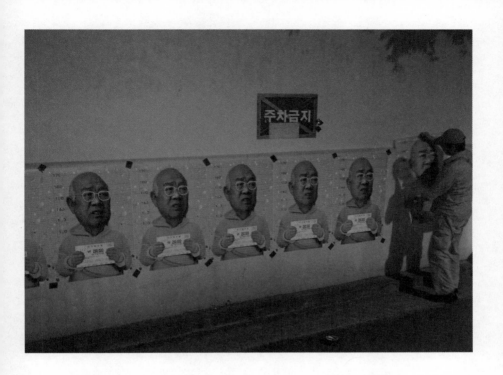

1　5월 17일 연희동 포스터 부착 작업, 2012

의외로 그는 공권력의 집요한 반응에 별로 심각해 하지 않는다. 외려 초짜 작가가 검찰 소송 건으로 보수적 예술판에서 특급 훈장을 달게 됐다고 허허 웃는다. 공판 때 그를 지지해 몰려든 동료 작가들에게 밥 거둬 먹이느라 돈을 좀 썼다지만, 그는 이제까지 몰랐던 중요한 많은 것을 얻고 있다고 말한다. 오늘날 한국 예술계의 어두운 역사에서 탄압 작가 중 하나로 블랙리스트에 올라가는 명예도 그렇거니와, 그의 법정 투쟁을 돕기 위해 모여든 많은 동료 작가 및 문화예술단체 사람과 맺은 감정적 연대가 그가 얻은 가장 값진 것이리라.

미국에서 시작된 작가의 길

작가 이하는 학부 시절 미술교육가가 되고 싶었다 한다. 전두환 군부 시절 대학 초년생을 보냈던 청년이 대개 그러하듯, 그 당시 주류 미술계가 바보스러워 보였다 한다. 미술계의 보수성, 학연, 시장에 얽매여 의식 없이 비슷한 이들끼리 그 권력을 나눠 갖는 비루한 현실이 싫었던 것이다. 석사 때까지 조소를 전공으로 하던 그는 시사만화가 좋아 몇 년 고생하며 갈고닦은 실력으로 지방지 신문사에서 만화를 그렸다. 지금 그가 현실 정치에 비판적이고 풍자적으로 접근하는 이유가 이때의 경험 덕에 우러나온 게 아닌가 싶다. 그러다 한창 플래시 애니메이션이 인기를 구가하던 시절에 그도 이를 업으로 삼았다. 의외로 일이 잘 풀려 회사 차리고 독립해 꽤 두둑한 수입을 챙기기도 했다. 혼이 나갈 정도로 바쁘게 살다가 사기까지 당하고, 그는 미련 없이 사업에서 손을 뗀다.

이하는 이어 대학에서 애니메이션 강사를 하다가 영화를 배우고 싶어졌다. 나이 먹고 한국에서 정규 영화공부를 하기가 어려워 결국 큰 결심하고 그는 미국 유학길에 오른다. 뉴욕에서 영화를 시작했으나 그가 생각한

것 이상으로 너무 어려워 자신의 길이 아님을 깨닫고 포기한다. 당시 브루클린에서 영화편집 등 임시직으로 연명하며 살았던 이하는 어느 날 자신의 천직이 될 미술가로서 삶의 전환점 같은 사건을 맞는다.

어느 이른 새벽녘 이하는 몇 번이고 망설이다 담배를 살 요량으로 겁 없이 브루클린의 황량한 골목길로 나섰다. 칠흑 같은 어둠 속에서 그는 건물 건너편 벽으로 누군가 빔프로젝터로 쏘아 올려 만들어낸 한 강렬한 이미지와 마주한다. 사냥꾼이 엽총을 들고 서 있는 이미지로, 그이가 마치 황량한 도시를 지키는 보안관 혹은 파수꾼처럼 보였다 한다. 그 강렬한 이미지를 보면서, 이하는 누군가에게 필요한 미술 작업을 해야겠다고 다짐한다. 2009년 6월 그날 밤(공식적으로 그의 작가생활 출발점으로 삼는 때다), 이하는 청년 시절 스스로 버렸던 미술에 재입문하기로 결심한다.

이하가 미국에서 처음 시작한 미술 작업은 탈레반 병사의 이미지 작업이었다. 그는 탈레반 병사를 최대한 예쁘게 형상화해 공모전에 출품했다. 아프가니스탄 전쟁을 마치 게임같이 묘사하는 미국 언론의 영상과 이미지, 그리고 생명을 파리 목숨처럼 다루는 미국 자유주의의 허상에 대한 도발적 시선으로 그리 예쁘게 그렸다. 사안의 정치성 탓에 입상은 고사하고 주제 선정부터 문제 있을지도 모른다고 생각한 그는 공모 후에도 노심초사했다. 그러나 결과는 좋았다. 4등에 부상까지 받았다.

이하는 여세를 몰아 개인전을 열고 미국 관객의 호평까지 얻는다. 2010년 5월 말쯤, 오사마 빈 라덴이 사살되던 바로 그날이었다. 전시의 주제였던 '귀여운 독재자'에서, 그는 역사 속의 지도자를 두려운 인간이 아니라 만화 캐릭터처럼 바보 같고 웃긴 녀석으로 그렸다. 빨간 리본을 맨 김정일, 터미네이터가 된 블라디미르 푸틴, 람보 복장을 한 버락 오바마, 어린 양을 안고 예수로 재림한 빈 라덴, 영화 속 권투선수 록키같이 폼을 잡고 주먹을 날리는 무아마르 카다피, 노란 브루스 리 추리닝을 입고 자세를 취한 후

진타오 등이 전시됐다.그림2 그에게 역사 속 '독재자'란 권력의 정점에 서 있지만 실지 뜯어보면 매우 범속하고 우스꽝스러운 이들에 불과했다.

　　그는 당시 전시 도중 한 루마니아 아주머니와의 눈물 섞인 대화를 통해 다시 한 번 '작가 되기'의 중요성을 깨닫는다. 아주머니는 루마니아 독재자 니콜라에 차우셰스쿠 통치 아래 가족이 모두 총살당하고 생면부지 미국에 홀로 망명해 살아가고 있던 터였다. 그의 전시로 인해 그녀가 개인적 상처를 돌아보고 당시 기억의 소회를 밝히고 치유받을 수 있었다는 말을 듣고 그는 잔잔한 충격에 휩싸인다. 이제까지 자신의 그림이 누군가에게 의미 있게 다가갈 수 없다고 회의하던 참에, 관객에게 삶의 위안이 되고 상처를 어루만질 수 있는 작업이 가능하다는 희망을 얻은 것이다.

입체 팝아트 풍자

이하가 구사하는 작업 형태는 주로 입체감을 살린 팝아트다. 인물 등 특정 사진 이미지를 가져와 컴퓨터에서 그리는 재작업을 하고, 디지털프린트 해서 오려내고, 여기에 솜을 집어넣고 화폭에 손바느질로 촘촘히 꿰매 붙여서 이미지의 입체감을 살리는 형태다. 오버로크(휘갑치기) 재봉질이 불가해 시작한 그의 손바느질은 어느새 기계의 경지에 이른 듯 감쪽같다.

　　그가 손바느질에서 실마리를 얻은 것은 우연히도 집주인인 유대인 할머니 덕분이었다 한다. 부자임에도 지나치게 검소하던 그 노인은 십수 년은 족히 돼 보이는 구멍 난 숄을 항상 걸치고 다녔다. 밸런타인데이 때 그는 노인에게 맘먹고 새로 장만한 숄을 선물로 전해 주고, 그 낡은 것을 대신 달라고 해서 수선을 했다. 그는 수십 년 묵었어도 기품이 있어 보였던 낡은 숄을 버리지 않고 구멍 난 곳을 기워 곱게 장미꽃 모양의 수를 놓았는데, 그것이 나름 괜찮아 보였다고 한다. 그때 손바느질의 표현적 질감을 스스로 감

잡았던 듯하다. 다른 한편으로는 대학원 시절 조각을 해서인지 창작 작업을 하면서 입체감을 향한 갈증도 있었다고 술회한다. 조소에 덧붙여 시사만화와 애니메이션을 했던 터라 왠지 한 작품 속에 이들 요소 또한 온전히 반영되어야 한다는 강박 같은 것이 있었던 모양이다. 마침내 그는 입체형 팝아트라는 작품 형식을 통해 이 모든 요소를 적절히 구현하게 된다.

이하는 이렇게 작가 데뷔 불과 1년쯤 넘어, 미국에서 여러 공모전에서 수상하고 개인전 〈귀여운 독재자〉도 인정받으며 자신감을 얻는다. 그는 곧장 한국에 갈 결정을 내린다. 대부분의 지식인이 유학 시절에 고민했던 것처럼 그도 한국의 스펙터클한 사회 현실에 대한 작가적 개입이란 명제가 중요해졌다. 2010년 여름, 그는 한국에 들어와 여러 전시를 시도한다. 한국에서도 계속 팝아트 전시 연작을 벌였다. 개인전을 수차례 했고 대체로 반응도 좋았다. 사회적 메시지는 지금보단 덜했다고 회상한다.

당시 〈역사의 인물〉 연작으로 김구, 체 게바라, 김대중 등 한국 역사에 획을 그었던 인물을 모아 전시했다. 〈꽃미남 병사〉(2011) 연작도 흥미롭다. 시위 현장에서 '샤방샤방' 캐리커처를 그리는 이동수 화백처럼, 그도 폭력의 전장에 서 있는 군인들, 즉 남과 북의 병사, 미군, 탈레반 병사 등을 아주 과도하리만치 예쁘게 형상화한다. 전장의 폭력성과 무관하게 겁먹은 듯 눈이 크고 예쁜 병사들의 모습에서 그는 오늘날 전쟁과 폭력성의 근원이 무엇인지 우리로 하여금 진지하게 고민케 한다.

한국 데뷔는 이렇듯 괜찮았으나 국내 전시 중에 그는 이해할 수 없는 비상식을 겪는다. 전시 현장에서 희한한 장면을 자주 목도했다. 갑자기 그의 작품이 벽에서 떼어지거나 갤러리 관장이 전시 도중 창고에 자신의 작업을 수거해 넣어놓거나 혹은 구석에 처박아두거나 하는 일이 비일비재해졌다. 한국 사회 안 화이트큐브의 보수성에 회의를 느낀 그는 또 다른 정치 표현의 욕망과 새로운 형식을 위한 수단을 고민하기 시작한다.

2 〈귀여운 독재자〉 연작, 혼합재료, 2011-2012

3 〈역사의 추억-문재인+안철수〉, 인화지에 프린트, 2012

포스터행동주의의 길

이하 작가의 포스터 작업은 2011년 겨울쯤부터 시작한다. 당시 대부분의 국민처럼 그도 이명박 정부에 대한 원망과 정치적 피로감이 끔찍할 정도로 컸다. 무엇보다 예술작가의 제도 순응성, 미술계 화랑 전시의 한계와 상업적 타락, 정치 현실의 비상식을 한두 해 겪으면서 곧 사회적 메시지를 전달하는 작가로서 뭔가를 해야겠다고 고민한다. 그는 거리로 나갔다.

거리에서 손바느질로 만든 프레임 작업을 할 수는 없었다. 그는 '스트리트아트'에서 줄곧 쓰는 대량 복제된 팝아트 포스터를 생각해냈다. 더 많은 대중에게 자신의 메시지를 알리기에 포스터가 적격이었다. 일단 이명박 전 대통령 그림이 담긴 포스터 오십 장을 급하게 제작했다. 이를 들고, 그는 이른 새벽 무작정 종로로 나선다. 홀로 오금이 저리고 너무 무서웠을 것이다. 포스터를 들고 서성이다 용기를 내 몇 장만 붙이리라 마음 굳게 먹고 첫 포스터를 붙였다. 그런데 그 새벽에 길 가던 젊은 신사분이 여기 보라며 무척 좋아하고, 누군가 그의 포스터 사진을 찍으며 플래시를 뒤에서 터뜨리는 순간 그는 힘이 솟고 희열을 느끼기 시작한다. 포스터 작가가 된 첫 순간이었다. 그날부터 그는 디지털프린트로 대량생산한 포스터를 들고, 언론사 앞 벽보나 행인들이 오가는 버스정류장에까지 미친 듯 붙여댔다. 한 일간지 논설위원이 출근할 때 그의 포스터를 우연히 보고 이를 사진기자가 찍어 보도하면서, 그의 포스터 이미지는 소셜웹을 통해 자가 생산되기 시작했다. 이어서 기자들이 그를 귀신같이 찾아 방문하고 각종 지면을 통해 이하의 존재가 알려지기 시작한다.

그동안 이하는 15회가 넘도록 주제를 바꿔 시내 곳곳에 포스터를 붙였다. 크게 대중의 반응이 좋았던 것은, 삽이 그려진 넥타이를 맨 히틀러 차림의 이명박, 수갑 찬 손에 29만 원 자기앞수표를 쥔 전두환, 청와대 앞마당에서 백설공주 차림으로 박정희 얼굴이 새겨진 독사과를 들고 있는 박근혜

공주, 대선 후보 단일화를 독려해 만든 문재인과 안철수의 반씩 포개진 얼굴 등이다.^{그림3} 그의 길거리 포스터 퍼포먼스가 언론에까지 입소문 나면서 서울을 비롯해 전국 주요 도시의 경찰과 대선을 앞둔 선거관리위원회(선관위)가 잔뜩 지레 긴장하기도 했다. 이하를 요시찰 주목하던 당시 선관위는 '독사과를 든 박근혜 공주' 포스터를 부산 시내에 붙인 혐의로 그를 검찰 고발하기도 했다.

재판이 진행되면서 이하는 벽에 포스터를 붙이는 작업 대신 지하철역을 중심으로 포스터를 뿌리거나 패러디 신문을 제작하고 있는데 이 방법에 더 호응이 좋다고 자평한다. 가장 최근의 대표 작업으로는 〈댓글 박근혜, 종북 김정은〉(2013) 포스터였고 "댓글로 대통령이 된 자가 정당성의 약점을 덮고자 종북을 이용하는 시대를 풍자"했다고 전한다. 당연히 그의 작업은 보수신문의 악의적 표적이 되기도 했다. 《조선일보》를 패러디한 〈조선구보 朝鮮口報〉(2013)^{그림4}는 마치 2009년 《뉴욕타임스》를 패러디한 미국의 전술미디어 악동 예스맨의 작업 '아이덴티티 교정Identity Correction'과 흡사하게 이뤄졌다. 이하는 가짜 신문이자 '착한' 조선일보판인 〈조선구보〉를 2,000여 장 제작해 지하철역 열다섯 곳에 뿌렸는데 어르신들에게 너무 반응이 좋아 30분 만에 증발해버렸다 한다. 요즘 그는 전문화되어 소셜미디어를 통해 풍자 포스터를 붙일 자원봉사자를 모집한다. 그 스스로 이를 '다단계 예술'이라 칭하고 흡족해한다.

에로틱하게 정치권력 흔들기

이하는 소신을 갖고 있다. 예컨대 그는 일반 대중이 미술가의 언어를 단 5초 안에 이해할 수 있어야 한다고 믿는다. 미술도 이제 대중문화여야 하며 개념미술조차 이 같은 감응의 기제에서 예외가 아니라 단언한다. 그의 작업

을 실제 찾는 이도 일반 민초들이다. 그는 말한다. 부자나 메이저 미술시장 관계자가 자신의 작품을 사러 온 적은 단 한 번도 없다고. 그의 작품을 사려는 사람은 대개 월수입 100만 원에 라면으로 끼니를 때우는 사람이다. 예술가로서 대단히 대중적이나 그에 비해 돈을 벌기는 어려운 것이 그의 길이다.

대선을 앞둔 격동의 시기, '나는 꼼수다' 뒷방토크만큼 대담한 정치적 풍자를 통해 그 자신이 대중과 호흡하려는 정서적 친화 노력 때문이었을까? 2012년 8월, 그는 포스터 작업을 모아 개인전 〈쫄지마〉를 열었다. 길거리 포스터의 이미지를 담고 백범 김구, 김근태, 노무현 등을 모은 〈눈물〉 연작을 기획해 전시했다.그림5 당대 한국 사회의 민주화를 위해 일했던 인물이나 억울하게 정치적 타살을 당했던 인물이 소재가 됐다. 이 작업은 무엇보다 타락한 우리의 정치 현실을 바라보는 그들의 슬픈 얼굴로 인해, 그리고 잔잔히 미소 짓고 있으나 그들의 눈가에 맺힌 눈물로 인해 대중의 마음을 먹먹하게 만든다.

2013년 시민청 단체전 〈멘붕 속에 핀 꽃〉에 소개된 작업도 흥미롭다. 이하는 〈프리티 걸〉 연작을 선보였다. 일곱 장으로 구성된 이 작업은 '야동'에서 흔히 볼 수 있는 여성의 몸매가 에로틱하게 팝아트적으로 부각되어 있다. 흥미로운 것은 그 작업 바탕 뒤로 LED 전구가 묘하게 불을 밝힌다. 여성의 알몸 라인 위로는 그의 손글씨, 예를 들면 '대통령을 탄핵하라Impeach the president' '재선거하라Must do reelection' 등이 새겨져 있다. 그는 여성의 몸은 언제나 그렇듯 대단히 정치적 사회적으로 민감한 대상이자 이슈라고 본다. 에로틱한 몸의 정치성을 이용해 현실 정치의 폭압성을 알리고자 하는 것이다. 〈귀여운 독재자〉의 미발표 추가 작품들도 이곳에서 공개됐다. 박정희 스타일의 군복을 입은 삼성 이건희 총수가 뒷짐 진 모습이 우스꽝스럽다. 재벌 기업 총수의 몸매에서 한국형 경제 독재자의 상징성이 묻어난다.

2014년 3월, 이하는 뉴욕 맨해튼 스코프아트페어SCOPE Art Fair in New

4 |왼쪽| 〈조선구보〉 배포 퍼포먼스, 2013

5 |위| 〈눈물〉 연작, 혼합재료, 2012

York 입구에 〈눈물〉 연작의 인물 포스터를 붙였다. 그가 길에 나서서 포스터를 붙인 이래 역사상 가장 긴장감 없이 포스터를 붙였던 것 같다고 투덜거린다. 기소에 대한 고민 없이 붙였으니 말이다. 같은 해 7월에는 〈부정선거전父情先巨展: 대통령 탄핵을 위한 특별전〉이라는 제목의 개인전도 열었다. 이후에 우크라이나 포스터 작업도 계획 중이다. 우크라이나 민초의 입장에서 평화 염원 포스터를 키예프 광장 벽에 붙이는 작업에 해당한다.

이하의 머릿속에서 오래전부터 연신 맴도는 후속작 〈다방 레지〉 연작도 나올 것인지 궁금하다. 내용은 이렇다. 다방 종업원의 몸을 빌려 그 자신의 얼굴을 합성한 '미스고'가 한국 정치 현장에 불쑥 출현하는 상황을 잡고 있다. 한국의 스펙터클한 정치 현실, 즉 남북한 문제, 보수·진보 대립, 일본 문제, 친일파 문제 등을 상징하는 이미지에 미스고가 등장한다. 예를 들면, 남북한 병사가 총을 맞대고 있는 심각한 장면에 미스고가 요염하게 커피를 따르거나, 미스고가 반기문 UN 사무총장과 배달 오토바이를 타고 달리는 장면 등이 설정된다. 미스고는 코믹함과 에로틱함의 절정이자 평화 메시지를 전달하는 사절쯤 된다. 그는 이미 흔히 알 만한 정치가들을 출연 배역 명단에 올려놓고 있다.

순수 청(중)년 팝아트 정치예술의 길

보수적 예술계나 우리네 정치문화 수준으로 봐도 이래저래 '초보'작가 이하의 국내 생활이 순탄치 않아 보인다. 예전에 내게 건넨 눈물 맺힌 노무현 작품에서 보이는 쓸쓸함이 그에게서도 묻어난다. 그래도 여전히 씩씩하다. 내게 자신의 최근 업데이트된 활동을 확인시키면서 다음과 같이 멋진 말을 적어 보냈다. "민주주의가 덜 성숙된 사회라면 예술가들이 나서야 한다. 어떠한 불편함에도 굴하지 말고 과감히 세상 이야기를 해야 한다. 그것이 예술

가들의 숙명이고 예술의 사회적 기능이다." 기특하다. 물론 정치적 이념의 과잉에 대한 위험을 구구절절이 늘어놓는 수고도 아끼지 않는다.

이하

포스터아트 작가. 대학에서는 회화, 대학원에서는 조각을 전공했다. 신문사에서 시사만화를 그렸고, 애니메이션 제작회사를 차렸다가 쫄딱 망했다. 대학에서 애니메이션 강사를 하다 미국으로 유학을 떠났고 뉴욕에서 미술 작업을 시작했다. 그는 한국에 우연찮게 전시하러 왔다가 눌러앉게 됐다. 정치인 풍자 포스터를 만들어 붙이고 다니다가 여러 번 기소되어 법정 투쟁 중이다. 저서로는 『개발새발 예술 인생』이 있다.

www.leehaart.com

2 김선, 자가당착의 현실을 조롱하라

한국호가 침몰하고 있다. 사회정의는 '슈퍼 갑'과 을의 부당 계약 관계로 전락했다. 사실상 한국 사회에서 주종적 착취 관계는 이미 국가와 재벌에 의해 계속된 고질적 문제가 아니었던가. 갑을 관계라는 비유적 표현은 그 사태가 좀 더 극단에 다다르고 사회 모순이 정점에 이른 탓이리라. 노동자를 오체투지, 굴뚝농성, 심지어는 분신과 자살로 모는 재벌 경영주와 개발업자, 영업점 주인에게 폭언과 협박을 일삼는 본사 직원, 불공정 계약을 통해 가맹점을 착취하는 프랜차이즈 업체, 노예 계약을 통해 성 상납을 강요하는 연예기획사, 국민을 상대로 툭하면 소송을 거는 정부 등은 상식을 초월하고 최소한의 공정성조차 사라진 현실의 모습들이다.

한국 사회에서 불거지는 오늘의 비상식은 남·북한 대립, 아직 청산하지 못한 친일파와 군부세력, 극우 정서의 지배적 논리, 정치적 퇴행, 문화의 스펙터클화, 점점 커지는 빈부 격차와 비정규직의 양산, 정부 주도의 막개발과 환경파괴 등 삶의 피폐한 조건에 의해 더 모순적인 상황을 낳고 있다. 이처럼 여러 모순점이 중층적으로 겹쳐지면서 사회가 제 기능을 못 하고 도착적이거나 비정상적 논리에 의해 주도되면서, 우리는 '자가당착'의 현실에 짓눌려 있다.

자가당착적 권력의 표상들

영화감독 김선은 대한민국의 조악한 권력 현실을 재기발랄하게, 그러나 헛웃음만을 유발하지는 않는 방식으로 보여주는 정공법을 택했다. 〈자가당착: 시대정신과 현실참여〉(2010)는 그의 이러한 고민이 배어 있다.^{그림1} 사회적 관용의 수준이 문제인가, 예술 창작을 통한 정치적 표현에 대해 권력 집단이 과문한 탓일까. 〈자가당착〉은 영상물등급위원회(이하 영등위)로부터 제한상영가 등급을 받는다. 제한적이나마 상영할 공간이 없는 상태에서 이같은 영등위의 결정은 개봉하지 말라는 소리나 매한가지였다.

김선의 〈자가당착〉은 일종의 현실 개입 실사 실험영화로 보는 것이 정확하다. 거친 실사와 애니메이션, 그리고 결말에는 페이크 다큐멘터리 요소까지 들어 있다. 내용은 이렇다. 일단 우리 경찰의 귀염둥이 마스코트, 포돌이 인형이 등장한다. 바로 포돌이의 성장 영화란 점이 핵심이다. 이현세가 만든 이 해맑은 경찰 마스코트, 즉 포돌이는 텔레토비같이 천진난만한 아이의 형상이다. 겉은 어린아이지만 실체는 시민에게 공권력을 행사하고 때론 불필요한 폭력을 남용하는 존재다. 포돌이는 그의 어머니(박근혜)의 명령을 받아 진공청소기로 쥐들을 쓸어 담기도 하고, 소음에 저항하는 주민들에게 물대포를 발사해 진압하기도 한다.

포돌이는 한 피리 부는 여인과의 우연한 만남으로 인해 아랫도리를 얻고 어른이 되어가려 하지만 그것도 수월치 않다. 중간중간 그의 어머니가 나타나 아들의 남근을 거세하기 위해 계속 그의 뺨을 후려치며 남자가 되기를 억압하거나 쥐들이 떼로 덤벼 그의 다리를 갉아먹는다. 이 와중에 아랫도리 없는 철없는 포돌이는 자기를 낳은 아버지(이명박)를 찾아 그 실체를 확인하려 한다. 영화는 자신의 어머니가 정부(허경영)와 바람난 것을 알고 극도로 화가 난 포돌이가 이 둘의 목을 날리며 파국을 맞는다. 콜라주된 이들의 얼굴 마네킹이 바닥으로 떨어지고 목에서 피가 솟구친다. 존속살해를

1 | 왼쪽 | 〈자가당착〉 해외배급 포스터, 2010

2 | 위 | 〈자가당착〉 스틸, 2010

포돌이가 무단 침입한 경비원을 엄벌하려고 날아오르는 장면.

하게 된 포돌이는 결말에서 결국 다리를 얻고 남자가 된다. 이제 그는 천진한 포돌이 얼굴에서 흉측한 어른 쥐의 형상으로 변태한다. 어른이 된 포돌이는 그의 아버지를 찾아 청계천이며 4대강 사업 현장을 배회하다 처량하게 공권력에 질질 끌려 나온다.

실제 영화를 대하면 이와 같은 줄거리 구조가 분명히 드러나지 않는다. '파운드 푸티지found footage' 기법을 사용한 빈티지한 장면, 큰 대사 없이 여기저기 기존 음악을 리믹스한 음향 형식, 마치 B급 인형극을 보는 듯한 거친 특수효과 등이 재기발랄하게 버무려지고 있다.그림2,3 서사보다는 영상과 음향을 구성하고 배치한 실험적 요소들이 더 흥미롭다. 마찬가지로 한 낙후한 사회의 역사 기록처럼 영화를 재현하기 위해서 그의 표현법은 조악할수록 빛이 난다. 관객은 그 속에서 이야기 구조를 다 파악할 이유가 없다. 그저 조악하지만 어이없는 영화만큼이나 우리 현실의 자가당착적 모순을 감 잡으면 된다. 그래서 영화 속의 폭력 코드는 그저 소재나 실험적 요소 정도에 불과하다.

영등위가 제한상영가로 문제 삼았던 '불순한' 장면은 특정 정치인으로 보이는 형상의 목을 치고 피가 뿜어져 나오는 대목이다. 제작 당시 김선의 무의식에는 일본 영화 〈수라설희修羅雪姬〉(1973) 등 어린시절 한창 즐겨 봤던 사무라이 영화의 잔상이 남아 있었다 한다. 할리우드의 쿠엔틴 타란티노 감독조차 이의 오마주로 비슷한 영화를 만들었던 것을 떠올린다면, 김선의 경우는 일본의 1970년대 대중문화 취향을 반세기 넘어 한국 상황에 조금 가져다 쓴 '차용'에 불과하다. 영등위의 실제 관심은 폭력 그 자체보다는 '특정 계층에 대한 모욕적 표현'과 '개인의 존엄 훼손'에 있다. 그 이유로 제한상영가 등급을 내린 것이다. 신랄한 정치풍자가 문제였다.

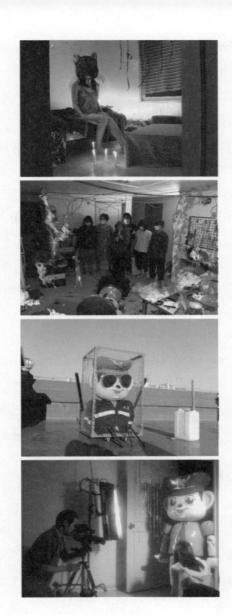

3 〈자가당착〉촬영 장면

재기발랄하게 표현하지만 진중하게 개입하는

영화감독 김선의 〈자가당착〉은 실은 연작이다. 이보다 앞서 단편 〈철의 여인〉(2008)이 있었다. 그가 단숨에 써 내려간 시나리오이기도 하다. 이 또한 정치 현실에 개입한 16밀리 필름 단편영화 작업이다. 첫 시리즈에서 사용했던 실험적 요소와 기법은 〈자가당착〉에서 그대로 이어진다. 예를 들어 〈철의 여인〉에서도 주인공으로 여자 마네킹이 등장한다. 이 마네킹은 '정치적 좀비'를 뜻한다. 당시는 이명박 대통령과 유인촌 문화체육관광부 장관이 매카시즘적 망언을 남발하고 거의 모든 분야에서 이른바 '좌파' 정치색을 제거하고 거의 모든 것을 종북으로 몰며 정부에 비판적인 문화예술은 지원을 끊던 시절이었다. 현실의 권력을 순백으로 포장하거나 예술을 정치와 분리하자거나 연예인의 사회 참여를 금기시하자는 당시 권력자들의 정서를 김선은 정치 좀비 같은 마네킹으로 형상화했다. 김선은 "정치색이 없다는 것은 시체에 불과하다"라고 단언한다. 정치적 권력자나 자유주의자는 마치 "시체와 같아서 살아 있는 척하며 뭔가를 포장해 만드는 위선 집단"과 같다. 이 영화에도 국회의원 시절 박근혜의 얼굴이 깜짝 등장한다.

김선은 〈철의 여인〉과 〈자가당착〉을 잇는 세 번째 연작의 시나리오를 이미 일부 써놓은 상태다. 영등위 판정과 법정 싸움의 부정적 여파였을까, 그는 조금 방향을 틀어 이번에는 러브스토리를 담았다. 자동차 충격테스트용 마네킹을 주인공으로 등장시키려 구상 중이다. 마네킹과 자동차 정비공이 서로 사랑에 빠지는, 기대 가득한 줄거리다.

김선의 영화가 다 실험적인 경향을 띠는 것만은 아니다. 역시 영화감독이자 그의 쌍둥이 형인 김곡과 같이 2000년 초부터 영화를 시작해 함께 다양한 장르의 작품 활동을 벌였다. 35밀리 필름으로 만든 극영화 〈Bomb! Bomb! Bomb!〉(2006)은 그의 또 다른 색깔을 드러냈던 작업 중 하나다. 이 영화는 노무현 정부 시절 국가인권위 사업으로 시작해 독립영화 감독들

을 선발해 지원하던 〈시선〉 연작의 일환으로 제작된 경우다. 성소수자에 대한 청소년 내부 폭력 문제, 그리고 두 게이 청소년의 우정을 대단히 미학적으로 밀도 있게 그린 작품이다. 드럼과 베이스기타가 비트를 맞추어야 음악이 가장 잘 산다는 밴드 연주, 그리고 드럼 주자와 베이스기타 주자인 두 학생의 연주를 우정과 사랑에 포개는 비유법이 자연스럽다. 특히 마지막에 교실 밖 아이들의 야유를 마치 이들의 공연을 축복하는 관객의 모습으로 형상화하는 장면이 인상적이다.

아방가르드적 실험예술영화의 대표적 작업인 〈빛과 계급〉(2004)도 주목할 만하다. 이 작품은 전 세계 실험영화의 본산이자 일본에 그 본거지를 둔 실험영화제 '이미지포럼Image Forum'에서 상영된 적이 있다. 빛을 돈과 자본으로 묘사하고 이에 상처받고 시들어가는 모습과 이를 역전하려는 인간을 그리고 있다. 일본의 불온한 천재 작가 데라야마 슈지寺山修司의 책이자 이를 영화화한 〈책을 버리고 거리로 나가자〉(1971)를 기리며 만든, 김선의 전위영화 〈정당정치의 역습〉(2006)은 그 스스로 좋아하는 작품 중 하나다. 지구 위기 상황에 미녀삼총사가 세상을 구하러 장난감 총을 들고 도시로 뛰어나갈 때, 김선은 16밀리 카메라를 들고 거리로 나섰다. 이야기 구조보다는 실험영화가 지닌 질감 그 자체를 미학적 흥미 요소로 삽입하고 있다.

영화감독이자 문화행동가의 길

언젠가 김선은 제한상영가 등급 판정의 의미를 "표현의 자유를 봉쇄하는 국가적 차원의 폭력"이라 묘사한 적이 있다. 권력자에 대한 정치적 풍자와 표현의 예외성 및 자유를 용납하지 않는다면 국가와 권력의 공적 존립 근거는 없다는 뜻이리라. 최근 다행히도 민주사회를 위한 변호사 모임(민변)의 소송 청구와 한국독립영화협회 등 문화예술계 동료의 관심 덕분에 법원조

차 그의 손을 들어줬다.^{그림4,5} 제한상영 취소 행정소송에서 승소하는, 그 스스로도 예상치 못한 결과를 얻었다. 정말 그는 〈자가당착〉으로 승소할 줄 몰랐다 한다. '문화예술을 사랑하는' 박근혜 정부의 관용 덕택일까. 현직 대통령의 정치적 풍자 장면에 과도하게 대응하는 것을 감안해 그는 법원 판결에 크게 기대하지 않았다. 그런데 정치풍자 영화의 제한상영가 등급 판정이 역전된 사례가 없던 현실에서, 그것도 첫 법정 승리의 쾌거를 거뒀다.

이제 김선은 영화감독뿐 아니라 제한상영가 등급제를 사전검열로 보고 이를 개선하려는 '문화행동가'로도 활동하고 있다. 법적 승소로 영화 속 정치풍자가 가능하다는 선례를 남겼지만 그는 제한상영가 자체가 여전히 한국 사회에서 표현의 자유에 족쇄가 되어 발목을 잡는다고 보고 있다. 승소를 따냈으나 앞으로 국내에서 그의 작품을 포함해 정치풍자 영화가 개봉까지 갈 길은 멀어 보인다. 왜냐면 그의 승소에도 2014년 3월 영등위가 법원 판결에 불복하고 상고장을 제출했기 때문이다. 같은 해 7월 대법원에서는 제한상영이 부당하다는 판결을 내렸고 제한상영의 부당함을 다시 확인했다. 그렇게 그의 〈자가당착〉이 관객을 만날 수 있는 길이 완전히 열린 듯 보였으나, 영등위는 잘못된 등급 판정에 대한 취소나 상연 재개 등 어떤 후속조치도 취하지 않고 있다.

4 |위| 2012년 11월 1일 〈자가당착〉 제한상영가 등급 판정 취소를 위한 행정소송을 청구하기에 앞서 서울행정법원 앞에서 연 기자회견

5 |아래| 행정소송 소장을 접수하면서 선보인 퍼포먼스

표현의 자유와 시각적 상상력의 복원

영등위의 직무유기에도 불구하고 반가운 소식도 들린다. 씁쓸하지만 한국에서의 악전고투와 별개로, 〈자가당착〉 개봉이 일본에서 이뤄진 것이다. 법정 싸움 기간에 개봉비용 모금을 위해 벌였던 소셜펀드의 수익금으로 김선 감독은 그해 6월 일본 이미지포럼에서 성공리에 〈자가당착〉을 상영했다. 비릿하게 웃자고 하는 얘기를 받는 상식 있는 이웃나라 사람이 있어서 그나마 다행이다.

김선

영화감독. 인문학을 공부하다 흘러 흘러 영화를 만들게 되었다 한다. 페이퍼 컷아웃

애니메이션으로 시작해 정치색이 난무하는 '아방한' 영화와 아이돌이 출연하는

공포영화를 거쳐 지금은 제한상영가 3관왕으로서 뭔가 '제한'스러운 영화를 만드는

데 열중하고 있다. 더불어 그는 비자발적으로 시작했지만 지금은 자발적이 되어버린

제한상영가 철폐운동의 배후세력이기도 하다. 물론 여전히 아이돌이 출연하는

영화를 찍기 위해 항시 마음으로 대기 중이다.

sasekza@naver.com

3 구헌주, 스프레이로 변경을 혁(革)하다

이야기의 출발을 큐레이터 김준기로 잡고 시작한다. 정확히 얘기하면, 당시 외장하드에 가득 담아 온 것을 마치 봇짐장수처럼 흥이 나서 내게 보여 줬던 한 부산 청년의 매력적인 그라피티 작업이 출발이다. 2008년 내가 유학에서 돌아와 김준기와 처음 대면하던 날, 그는 참여와 현장예술의 유효성을 재확인하는 인상 깊은 글을 발표했다. 내가 봤던 그는 386세대의 정치적 피를 꽤 많이 수혈받은 참여예술 비평가다. 정말이지 참여와 현장예술 외에는 별로 관심이 없을 것 같던 김준기가, 갑자기 그의 외장하드에서 부산 똥다리(진짜 지리적으로도 언더그라운드한) 청년 작가 구헌주(일명 Kay2)의 작품을 노트북 모니터 앞으로 불러냈다. 그것도 그의 1980년대 현장미술과 리얼리즘에 대한 오마주와 별로 어울리지 않을 것 같은 그라피티라니!

평소 구청의 도시미화 담당 직원들과 팽팽한 긴장관계를 유지하던 아들놈의 강박적인 그라피티 작업에 노심초사하던 차에, 김준기가 눈여겨보는 그라피티 청년 작가가 있다 하니 눈이 크게 떠지고 귀가 솔깃했다. 그날 나는 한순간에 구헌주의 팬이 됐다. 그의 작품에서 영국 그라피티 작가 뱅크시Banksy의 유쾌함과 나지막이 깔린 (김준기와 내가 그토록 연연하며 강박적으로 붙잡고 있는) 리얼리즘 예술의 사회미학적 분위기와 힘을 보았다. 둘다 이유가 있었던 셈이다.

구헌주는 뱅크시를 스승처럼 여긴다. 그가 뱅크시를 좋아하는 이유는

1 〈청춘〉, 부산대학교 지하철역 아래 온천천, 2009

2 |위| 〈신장개업〉, 광주 대인시장, 2008

3 |아래| 〈산으로 가는 배〉, 통영 동피랑벽화마을, 2014

아마 그의 유쾌하나 진중한 현실 참여적 작품 방식과 스타일 때문일 것이다. 알려진 대로 뱅크시는 자신의 정체를 숨기고 익명으로 활동하면서 주로 영국 황실과 경찰의 권위주의를 비웃고 들쥐라는 상징을 통해 저항의 메시지를 전해왔다. 그는 자본에 포획 당하는 예술을 봐왔기에 그라피티가 예술가가 되는 가장 정직한 방법이라 봤다. 그는 돈이 없는 사람이나 정규 예술교육을 받지 않은 사람도 할 수 있는 누구에게나 열려 있는 민주적 장르로 그라피티를 꼽는다. 권력의 이미지로 가득한 거리 곳곳을 대중의 화폭으로 바꾸는 일은 직업 예술가만의 전유물이 아니요, 누구든 페인트나 스프레이를 들고 거리로 나선다면 가능하다는 얘기다. 이탈리아어 'sgraffio'는 긁힘scratch이란 뜻이고 그라피티graffiti가 거기서 왔으니, 결국 우리말로 '벽낙서'란 아이부터 어른까지 남녀노소 누구나 할 수 있는 가장 민주적인 예술 창작 방식임이 확실하다. 구헌주가 미대를 다니며 미술학원 강사로 연명하는 직업적 일상 속에서 그라피티라는 색다른 유쾌한 탈주를 감행한 이유와 맞닿아 있다.

똥다리 청년의 스타일

공권력으로부터 도리질당하지 않으려면 은밀하고 내밀하게 속삭여야 하며 권력자를 놀려먹을 수 있는 가장 유쾌하고 통쾌한 말길이 벽낙서다. 그래서인지 익명의 그라피티 작업은 대도시 거리에서 심심찮게 발견된다. 압구정 일대로 가면 마치 흑인의 힙합문화 가운데 강성hardcore 언더그라운드적 취향이 탈색돼 국내에 수입된 듯한 느낌을 풍기는 벽낙서와 종종 마주친다. 예술인들이 침거하는 문래동이나 홍대 주변으로 가면 좀 더 전시용으로 다듬어진 듯하고 그저 외국색 짙은 창작품인양 정리된 냄새를 풍기는 벽낙서를 흔히 볼 수 있다. 이들 틈에서 잘 정리된 도시 경관을 조롱해 배설한 노

상방뇨나 영역표시 같은 벽낙서와 강제로 조우하면 대개는 마음이 불편해지곤 한다.

구헌주는 이에 비해 소탈하고 지역적이다. 서울도 아니요, 부산 장전동역과 온천장역 고가 전철 길이 지나는 온천천 혹은 '똥다리'라 불리는 곳이 그의 주 무대다. 대부분 외진 곳이다. 작업은 동네 골목길 시멘트 담장, 지하철 교각, 실개천 길, 굴다리, 방제 벽, 셔터, 건널목 길바닥, 지하철역 표지판, 안전막대, 하수구, 옥탑방 벽 등을 활용해 이뤄진다. 그라피티의 즉흥성과 스타일을 살리기 위한 역할로서 정말 '찌질한' 곳이 그의 화폭이 된다.

구헌주의 그라피티 작업은 세련되지도 않다. 그러나 이 젊은 청년의 작업은 유쾌하고 소박하며 속에 따뜻함이 있다. 정치와 사회를 얘기할 때조차 그의 벽낙서는 미소를 떠올리게 한다. 숨바꼭질하는 달동네 어린아이들, 하수구에 앉아 환하게 웃는 소녀, 입안 가득 바람 넣어 비눗방울을 허공으로 올리는 아이들, 구멍가게 셔터를 들어 올리는 역도선수 장미란^{그림2} 등에는 순진한 민초의 모습이 녹아 있다.

다른 한편, 정부의 4대강 사업, 용산참사, 촛불시위를 기억하는 그만의 방식에서도 분노보다는 재기와 쾌활함이 압도적이다. 그에겐 종종 다른 그라피티에서 보이는 조루할 운명의 강렬한 반역의 메시지보다 섬세한 돌봄의 미학이 보인다. 흔히 그라피티라는 장르의 기법은 레슬링 선수가 달려드는 상대의 가속을 이용해 자신의 몸 위로 그 덩치를 던져 넘기듯, 번듯하게 차려진 권력의 상징물에 끝마무리로 저항을 각인하는 것이다.

구헌주의 특별한 리얼리즘은 레슬링의 전술이 아니다. 순박함과 천진함이라는 인간적 본성에 소구하는 미학의 정공법을 택한다. 예를 들어 그가 한진중공업 노동자 고공 크레인 투쟁에 힘을 보태고자 했던 일을 보자. 그는 자본과 권력을 향한 분노를 스프레이에 담아 표현하는 일보다 희망 풍선을 들고 현장을 지키던 노동자와 그들의 아이에게 풍선을 기쁘게 나눠주고

4 〈네이버 검색-용산참사〉, 부산대학교 대학로 거리, 2009

그 풍선을 하늘로 날려 보내고 왔다.

　　그래서일까? 한번에 많은 이들의 주목을 받으려는 스텐실그라피티가 그에겐 많지 않다. 손쉽게 찍어낼 수 있는 스텐실의 복제 가능성과 그 강렬한 이미지가 더 큰 효과를 발휘한다는 점은 기본인데 말이다. 구헌주는 세밀하게 밀어 넣는 붓질이 불가하고 혼색을 불허하는 스프레이의 특성에도 불구하고 단 하나의 작품을 만드는 데 공을 들인다. 안료의 즉시적 착색 능력을 보장하는 스프레이 분사의 특수성을 익히며 단일 작품을 공들여 만드는 데에서 더 큰 재미를 찾는 듯 보인다. 〈용산참사〉(2009)^{그림4,5} 관련 작업을 제외하고 그가 스텐실그라피티 작업을 많이 하지 않는 것은 작품의 완성도를 향한 집착과 그의 소재가 되는 평범하지만 아름다운 사람들에 대한 최소한의 예의 때문이리라.

5 〈용산참사〉, 신용산역, 2009

용산참사의 정부 해결 노력의 실패를 우회적으로 보여주는 그라피티 작업들.

6 〈청년의 초상〉, 부산대학교 지하철역 아래 온천천, 2006
한국 사회에서 청년들이 처한 불안하고 우울한 현실을 자신의 초상과 함께 그려내고 있다.

7 〈야마카시 청년〉, 부산컴퓨터과학고등학교 옥상, 2010
숨 가쁘게 비상하는 청년을 통해 희망을 사유하는 태도를 엿볼 수 있다.

주류의 유혹

작가 구헌주는 힙합이 좋고 열린 공간이 좋아 부산 똥다리 천변에서 우직하게 벽낙서를 천직으로 삼는다. 뱅크시의 국제적 명성에 비교하자면 아직 그의 존재감은 비할 바가 아니다. 뱅크시는 이미 주류가 됐지만 그라피티를 업으로 삼는 이들이 그렇듯 그는 여전히 스프레이 캔을 들고 그저 방진 마스크 하나에 의지해 작업하는 것이 최적의 환경이라 여긴다.

뱅크시는 국제 스타가 된 지 오래다. 한국에서도 뱅크시의 작품집은 번역되어 청소년권장도서 금박이 찍힌 채 출간되었다. 시각예술계에서 그는 국제적으로 유명한 작가의 반열에 올랐다. 유럽의 화랑이 그의 작품 시장성에 주목할 정도로 그의 그림은 주류가 됐다. 시드니 중심지의 기노쿠니야Kinokuniya 같은 일본 서점에서도 그라피티아트가 한 서가 전체를 차지하고, 뱅크시의 새로운 도록은 가운데서 산처럼 쌓인 채 호객한다. 그라피티 예술은 이제 주변과 비주류의 수세적 상황을 벗어 던져버린 것처럼 보인다. 2000년대 중반부터 길거리 그라피티 작품이 뱅크시의 작품처럼 경매와 갤러리로 대거 흡수되면서 외국의 파릇파릇한 신진 작가들의 저항과 개입예술 정신은 대체로 많이 사그라지는 추세다. 일명 '게릴라아트guerilla art'라고 불리는 영역은 초창기 길거리 정신이 사라지고 갤러리와 경매를 위해 존재하는, 박제화된 언더그라운드 그라피티 예술들을 호칭하는 용어로 자리 잡은 지 오래다.

많은 이가 거친 치외법권 골목에서 스프레이를 통해 사회정치적 저항을 드러내기보다는 일반 예술계 평단으로부터의 인정 투쟁에서 살아남기 위해, 즉 전통적인 시장예술 영역을 위해 존재하는 일에 길거리 감각을 안주 삼는 경우가 다반사다. 내겐 구헌주의 작업이 이처럼 박제화된 그라피티 작업과 다를 것이라는 믿음이 있다. 그는 달동네 아이와 평범한 서민들에게서 아름다움을 찾고 살맛을 찾는다. 또한 구헌주는 인디예술계에서 이미 잔

뼈가 굵다. 부산의 인디문화 네트워크 단체 '재미난 복수'와 이를 통해 만들어진 복합대안문화공간 '아지트^AGIT' 생활이 그의 사회적 예술 경험을 확장하는 중요한 자양분이 되었다. 앞으로도 쭉 그가 노는 판이 소박하면서도 재미났으면 좋겠다. 이곳에서 상상력과 다양성을 가로막는 기득권들에 콧방귀 뀌어가며 즐겁게 놀며 살며 '복수'의 펀치를 날리는 일을 도모하는 한, 그는 오랫동안 우직하게 아름다운 저항을 여기저기 새겨나갈 것이다. 부산의 똥다리 아래가 심심해지면 그도 서울의 대안적 전시 기획 공간들이나 동네 놀이터에 나들이할 날도 있으리라.

구헌주

그라피티아티스트. 일명 Kay2. 2005년 그라피티를 시작해서 현재 스트리트아트와

공공미술 영역에서 주로 작업하고 있다. 힙합문화에 대한 관심으로 시작된 그라피티와

더불어 부산에 소재한 서브컬처 중심 문화단체 '재미난 복수'에서 기획 활동을

경험하며 예술과 사회에 대해 고민해왔다. 현재까지도 그런 고민의 연장선에서 세상에

대한 이야기, 또는 세상의 생각과 의견을 중심으로 작업 중이다.

koogang@naver.com

4 조습, B급 블랙코미디에서 학으로

난 본의 아니게 미술평론을 쓰는 초보자가 됐다. 그동안 내가 놀랍게 느낀 것은 창작을 업으로 삼는 많은 이들이 평론가를 무척 불신한다는 사실이다. 일견 근거 없는 오독과 언어유희에 진저리가 난 까닭이리라. 기실 타 영역에 비해 평론가라는 직함을 갖고 활동하는 이들이 월등히 많은 미술계라 이런 불신의 반응이 심히 우려스러워 보인다. 따지고 보면 어디 예술의 영역뿐이랴. 뭐뭐 평론가라는 직함은 자존과 전문성의 타이틀이라기보다는, 이젠 별 의미 없는 호칭으로 전락하기도 한 까닭이리라. 생각해보니 이런 상황에서도 다행히 나를 학계 연구자로 반갑게 봐주고 응대해준, 한 재기발랄한 미디어 작가에게 감사할 일이다. 작가 조습의 얘기다. 그는 어느 누구보다도 많은 평론가에게 그를 위한 작가론을 헌사받은 행복한 경우다. 그럼에도 그는 진정 행복하지 않다. 그가 사진 등 미디어 작업을 벌인 지 벌써 얼추 15년이 넘었지만 그의 작업을 제대로 보는 이가 많지 않다 말한다.

블랙코미디와 풍자의 아이콘

미디어 작가 조습의 본명은 조병철이다. 작가 김용익의 해석을 보자면 조습이라는 이름이 그의 성에 욕설을 가미한 '스바'에서 왔다는 그럴듯한 추측도 있으나 직접 들어보니 교수 조흡의 이름이 너무 예뻐 그와 비슷하게 따

온 '조습'으로 그냥 굳었다 한다. 의외의 작명이다.

조습은 그의 대학 시절인 1999년부터 일찌감치 예술평론계의 주목을 받기 시작한다. 평단의 주목을 받으며 내리 2005년 정도까지 그 인기를 구가한다. 알려진 것처럼 그는 스스로 이미지의 일부가 된 연출사진을 통해 한국 사회 곳곳의 우상을 잘근잘근 씹고 해부해 이를 풍자적으로 표현하는 미디어 작가다. 반공과 애국의 기념비적인 공간에서 침을 뱉고 똥을 누며 찍은 〈나는 콩사탕이 싫어요!〉(1999) 연작에서 시작해, 우상숭배의 종교적 현현을 부흥회 명랑교주로 묘사한 첫 번째 개인전 〈난 명랑을 보았네!〉(2001), 그리고 역사 속 이념, 군사문화, 개발, 폭력을 방관하는 대중의 모습을 담아낸 두 번째 개인전 〈묻지마〉(2005)^{그림1}에 이르기까지, 그는 재기발랄한 블랙코미디와 풍자의 대표적인 예술계 아이콘으로 입지를 굳혔다.

조습은 자신의 작업이 크게 주목받은 것을 당대 역사적 현실과 조건의 덕으로 겸손하게 돌린다. 즉 김대중과 노무현 정부 시절 불었던 민주 정치적 자유와 예술·문화 진작 등의 바람이 미술계 내부에 대단히 긍정적으로 작용했고, 작가로서 본인에게도 매번 창작 작업에 생기를 불어넣었다고 회고한다. 사회민주화의 진전이 일상 속 금기시됐던 토픽을 수면 위로 끌어올리면서 이것들이 작가 조습의 패러디와 해학의 소재거리로 쉽게 난타당할 수 있었던 것이다. 조습의 이와 같은 판단은 오늘날 좀 더 의미가 분명하다. 신권위주의의 지난 몇 년간 창작자의 표현과 상상력 통제 수위와 관련해 작가 이하나 앞서 영화감독 김선 등이 겪었던 비상식적인 소송 건에서 보듯, 최소한의 정치 패러디도 관용을 불허하는 암울한 오늘의 현실에서는 사실상 조습식 명랑발랄함이 성장하긴 어렵다는 얘기다.

2005년 이후로 미술시장이 크게 활성화됐음에도 창작 내용과 관련해서는 상당한 침체기가 찾아온다. 조습도 2007년 12월 스페이스 빔에서 세 번째 개인전 〈악몽〉을 열기 전까지 외국에서 노재운, 박찬경과 함께 제이엔

1 〈묻지마〉 연작, 디지털 라이트 젯 프린트, 2005
왼쪽부터 '물고문' '5·16' '10·26'.

표현의 자유와 시각적 상상력의 복원

피JNP라는 그룹 활동을 하며 나름 조용한 시기를 보낸다. 그래서일까. 〈악몽〉을 위한 사진 작업들은 〈묻지마〉 연작에 비해 이전의 문제의식을 뛰어넘는 새로운 큰 실험은 없어 보인다. 다만 이때부터 살짝 등장해 이어지는 이야기체 편지글 작업, 예를 들면 〈사랑하는 S에게〉(2007), 〈사랑하는 H에게〉(2009), 〈마지막 편지〉(2011)는 새로운 형태의 창작 장르 실험을 보여준다. 쉽게 할 수 없는 이야기를 끄집어내 진솔하게 표현할 수 있는 개별 소통 수단이자 아날로그적 매체인 편지지란 수단으로 결혼하기 전 실제 처가 쪽과 있었던 갈등과 그 상황을 풀어가고 있다. 그가 지닌 생활인으로서의 고민을 약간 어눌한 글씨와 함께 아내 앞으로 적어 내려가면서 관객들은 대한민국 사회에서 창작으로 생계를 연명하는 한 청년이 결혼이라는 제도에 편입해 들어가기가 얼마나 고단했을지를 공감하게 된다.

대중의 습속을 경계하기

조습이 대중에 대한 회의감을 급속하게 느꼈던 계기는 2008년 촛불 정국 무렵이었던 것으로 보인다. 무엇보다 그는 당시 이명박 정부를 지지했던 대중들의 정서에 극도의 회의감을 느꼈다. 그는 당시 자신의 감정을 표현하기 위해 네 번째 개인전 〈누가 영원히 살기를 원하는가〉(2008)를 연다.[그림3] 자학적이고 좀비로 득시글거리는 이 작업에서는 신체 학대와 폭력의 핏빛 현실을 묘사한다. 유년시절 악몽의 기억, 좌우의 이념 지형에 놓인 대중의 모습, 역시나 여전한 소위 좌파운동권의 구태, 소가 소를 먹는 광우병 세상처럼 사람이 좀비가 되어 사람을 뜯어먹는 비참한 현실에서, 우리는 비이성적이고 속된 대중의 습속을 발견한다.

다섯 번째 개인전 〈컨테이너〉(2010)는 좀비화된 대중에 대한 불신을 표현한 또 다른 작업이다. 그중 〈촛불〉(2009) 연작의 사진은 흥미롭다.[그림4]

이는 광화문에 일렁이던 대중의 촛불을 컨테이너 세트장 안으로 옮겨 밤과 낮의 경우로 달리 보여준다. 광장을 메우던 거대한 촛불의 장관은 어두운 밤에 멀찍이 떨어져 바라보면 희망의 징후처럼 보이지만, 사실상 내밀하게 혹은 벌건 대낮에 들여다보면 별의별 동상이몽에 지저분한 욕망이 꿈틀대는 서로 다른 대중의 속살을 보여준다. 당시 들불처럼 피어오르던 촛불시위에도 불구하고 제도정치에 어떠한 영향력도 미치지 못했던 대중의 정치적 무력감과 상실만큼이나 쓰라린, 조습식 대중에 대한 불신감의 표현이다.

조습의 비관적 대중론은 사실 달라진 것이 그리 크게 없다. 그의 대표작 〈습이를 살려내라〉(2002)를 보자.^{그림2} 그에게 '포스트민중미술가'라는 명예를 안겨준 패러디 작품이다. 이 작품은 1987년 민주화 항쟁의 도화선이 됐던, 최루탄을 맞아 숨을 거둔 고 이한열의 죽음을 패러디해 연출하고 있다. 사진에서 장소는 연세대 앞에서 시청 광장으로 이동하고, 인물은 피 흘리는 의혈 학생에서 월드컵 광장의 젊은이 '습이'로 스스로 분한다. 평론가 심광현은 작품 설명에서 1980년대 민중운동 사건을 이미 지난 과거로 보여주는 것이 아니라 현재 시점, 즉 월드컵 광장세대의 생동감 있는 현실로 투과해 보여줌으로써 1980년대 민중운동과 광장정치의 가족적 유사성을 보여주는 수작이라 칭찬한다.[1] 이는 대체로 조습에 대한 우호적 평론의 합의된 해석 방식으로 보인다. 나도 그런 해석에 백번 수긍했으니까. 하지만 조습은 좀 다른 입장을 펼친다. 일부 그와 같은 해석에 동감은 하지만, 그는 '습이'를 아이콘화하거나 개인을 희생양으로 삼는 역사와 이념에 대한 비판으로 작품을 독해하길 원한다. 마찬가지로 스포츠 쇼비니즘으로 무장해 '대한민국'을 외치는 붉은 광장세대에 당시 그는 심한 공포감을 느꼈다 한다. 역시 체제와 이념에 휩쓸리는 대중 정서에 대한 회의가 그의 관심사다.

1 심광현 (2005). 「차이와 반복의 이미지: 한국현대사에 대한 자전적 성찰」, 조습 기획초대전 〈묻지마〉, 5월, 대안공간 풀.

2 〈습이를 살려내라〉, 2002

1987년 6월 시위 중 사망한 이한열 사진을 패러디했다.

3 〈누가 영원히 살기를 원하는가〉, 디지털 라이트 젯 프린트, 2008

4 〈컨테이너-촛불〉, 디지털 라이트 젯 프린트, 2009

표현의 자유와 시각적 상상력의 복원

5 〈귀가〉, 디지털 라이트 젯 프린트, 2012

〈물고문〉(2005)도 비슷하다. 박종철 고문치사 사건을 패러디한 이 연출사진의 핵심은 취조 경찰관 두 명이 욕조에 조습을 강제로 물고문하는 모습에서 연상되는 역사적 사실에 있지 않다. 고문 현장 한쪽 뒤에서 아랑곳하지 않고 사이좋게 때를 밀고 있는 벌거벗은 남자 둘의 모습이 관전 포인트다. 이 둘은 오늘날 대중의 유약한 모습이다. 자신의 아내와 함께 찍은 나체 사진을 인터넷에 올려 교사직에서 해직됐던 〈미술교사 김인규를 위한 작업〉(2005)도 이와 비슷하다. 삐쩍 마른 몸매로 성기를 드러내고 노래방 마이크에 악다구니를 쓰는 조습은 차라리 가엽기조차 하다. 그 뒤로 '착한' 친구 둘은 이에 아랑곳없이 서로 잡담을 나누고 노래에 열중한다. 조습에게 때를 미는 이들과 노래하는 순한 친구들은 오늘날 암묵적으로 체제에 동의하거나 체제 폭력을 용인하는 힘없는 대중의 모습과 다름없다.

학이 되려는 조습

조습은 2013년 레지던시 프로그램의 일환으로 양구의 박수근미술관에 가 있었다. 양구에서 그는 폭설과 사투하며 사진을 찍었고, 개인전 〈일식〉을 오픈했다. 지난 2012년 12월 복합문화공간 에무에서의 여섯 번째 개인전 〈달타령〉을 마친 후 바로 이어진 행보다. 〈달타령〉부터 그는 학으로 분한다. 학은 자연과 도시 어느 곳에도 쉽게 어울릴 수 없는 고고한 생명의 상징이다. 스타킹 신은 그의 미끈한 다리는 이전의 블랙코미디적 효과보다는 학 자체를 연상하게끔 할 정도의 숭고미를 우리에게 선사한다. 조습은 이 〈달타령〉에 전시한 사진 작업을 포함해 근 6-7년간 진행했던 작업을 모아 사진집 『붉은 등을 들어라』(2013)를 발간했다.

조습은 이 사진집에서도 여전히 군중과 통념에 대한 도전, 종교, 운동, 자본의 재해석, 권력 문제를 개입의 화두로 삼고 있다. 〈컨테이너〉 연작은

6 〈홍수〉, 디지털 라이트 젯 프린트, 2012

이 도록에도 실려 있다. 신학철의 원작을 패러디한 〈따봉〉(2009)을 연출하면서 그는 노동자들 내부의 갈등을 표현한다. 정규직 노동자와 비정규직 파견 노동자 간의 내부 위계와 차별을 보여주기 위해 조습은 한 노동자를 거꾸로 매달아 리모컨으로 조정하는 노동자와 이에 통제받는 자를 묘사한다. 은유적으로 노동자 사이의 갈등을 담고 있다. 〈포옹〉(2009)은 기괴하게 거꾸로 선 다리들이 포옹하는 상황을 연출한다. 마치 한국 사회에서 보이는 남과 북 관계처럼 북과의 기이한 동거를 묘사한다. 〈우정〉(2009)은 스키 마스크를 쓴 용산 철거민과 다리 잘린 수병이 서로 포옹한 패러디 장면을 연출한다. 용산참사를 이용하는 좌와 천안함 사건을 정치적으로 이용하는 우의 동거를 표현한다.

　　사실상 이제까지 그의 작업에 대한 몇몇 평론가들의 부분적 이해는 〈달타령〉과 〈일식〉 등의 전시와 사진집이 발매되면서 불식될 것 같다. 이곳에서의 창작 작업은 2010년 아버지의 상실로 맞은 조습 자신의 감성적 변화와 함께한다. 아버지의 부음 이래 그는 좀 더 그 자신과 주변의 일상적 문제로 고민과 개입의 수위를 바꾸고 있다. 음산한 밤 철거 지역과 재개발 지역을 위험스럽게 배회하는 학, 맹인과 지친 노동자와 직업여성을 부축하거나 업고 가는 학(〈귀가〉, 2012),그림5 황량한 칠흑 한가운데 버려진 듯 갈대와 버드나무 아래 쪼그려 있는 학(〈갈대와 버드나무〉 연작, 2012), 그리고 삶보다는 저승사자에 이끌리는 죽음의 길에 선을 대고자 아웅다웅하는 소시민 아래 혼절한 학(〈홍수〉, 2012)그림6이 〈달타령〉 전시의 주요 테마다. 조습은 일상에 고달픈 이들에게 관심을 보이고 현실 삶에서 치유받지 못하는 이들에 대한 위로로 스스로 학이 되려고 한다.

　　앞서 이야기체 편지글 작업과 더불어 새롭게 시도했던 조습의 라디오극도 신선하다. 작가 개인의 사적인 사건 재현을 엿보면서 현실의 일면을 반추해내도록 이끄는 그 방식이 관객 공감의 지형을 넓힌다. 라디오극은

7 〈파도〉, 디지털 라이트 젯 프린트, 2013

한번도 그의 전시 공간을 통해 소개된 적이 없다. 실제 영상과 이미지 작업은 그의 홈페이지(www.joseub.com)에서 볼 수 있고, 대본은 사진집에서 살필 수 있다. 무엇보다 아버지가 급성심근경색으로 돌아가시는 과정을 재현한, 40여 분의 상영시간과 여섯 개의 단막극으로 구성된 라디오극 〈빨간 장갑〉(2012)이 눈에 띈다. '격동 50년' 등의 라디오극을 들으면서 착안했다는 이 작업은 성우들이 나와 대본을 읽는 동영상과 함께 줄거리 전개 상황을 은유적으로 묘사하는 또 다른 영상(용산 재개발 지역을 밤늦은 시간에 을씨년스럽게 비추는 화면)이 함께 포개지는 식이다. 평생 용접공으로 사셨던 아버지의 갑작스러운 죽음, 경찰 조사, 사망 원인 확인과 장례 절차, 아버지의

유품 등을 살피는 과정을 그는 사회적 타살로 빚어진 용산참사 사태와 맞물려 표현하려 한다.

라디오극에서 흘러나오듯 조습 아버지의 마지막 유품에는 전혀 사용하지 않은 빨간 코팅 장갑이 라면 상자로 하나 가득 차 있었다. 용접공 일을 하시며 나중에 시골에 낙향해 농사지을 때 쓰시려고 매일 일감과 함께 받았던 세 켤레 중 한 켤레를 차곡차곡 모아놓으신 것이었다 한다. 〈빨간 장갑〉은 사진 작업 〈모내기〉(2010)를 설명하는 일종의 주석이다. 그의 사진 작업에서 조습은 시멘트 바닥에 맨발로 허리를 구부려 빨간 장갑을 모 형태로 늘어놓으면서 심는 장면을 연출하고 있다. 빨간 장갑으로 모를 심으며 살아

생전에 농사를 짓고자 했던 용접공 아비의 소박한 꿈을 대신하려는 그 아들의 뒷모습에서 애잔한 기운이 전해온다.

포스트민중 이후

자, 이쯤하면 조습은 우리가 알던 '포스트민중미술가'의 이미지와는 달리 보인다. 그는 국가 통치와 폭력의 힘에 주목하기보단 오히려 다양한 대중 간 맺어지는 폭력과 그것을 사회적으로 용인하고 묵인하는 현실에 대한 극한의 공포감을 표현해왔다. 이것이 초지일관 그가 보여준 현실 개입의 근거다. 이 점은 창작 시점과 국면의 차이일 뿐 그가 대중을 바라보는 눈은 일관된다. 그러니 그에게 포스트민중미술가라는 딱지는 굴레였다. 여러 평론가가 조습에게 선사한 훌륭한 명예훈장이 자다가 벌떡 깨날 정도로 그를 괴롭혔던 셈이다.

적어도 1980년대 변혁의 민중과 달리 오늘날 비이성적 권력에 침묵하거나 심지어 그들을 위해 한 표를 찍는 욕망의 대중은 그가 보기에 불만스럽기 짝이 없었던 듯싶다. 조습은 그래서 현실 참여 작가 중 일부가 대중의 감수성에 크게 호소하거나 미학적으로 너무 '현실에 붙어 있는 작업'을 벌이는 것을 불편해한다. 이해한다. 하지만 이상화된 대중의 상에 대한 환상을 경계하는 것은 무릇 삶의 변화를 원하는 사람들에게 공유되어야 하는 지점이긴 하나, 역시 오늘날 서로 다른 수많은 욕망의 주체가 뿜어내는 힘에 착목하지 않으면 세상 어디에도 그 변화를 기대하기가 어렵다는 점 또한 현실이다. 조습은 후자 없이 야만을 벗어던진 개별화된 윤리적 인간이 하나하나 피어나 현실을 바꾸길 기대한다.

어찌 됐건 난 그의 개별 인간에 대한 휴머니즘적 믿음과 소박함에 박수를 보낸다. B급 블랙코미디로 거대 권력과 역사에 집중하며 미학적 성공

을 구가하던 젊은 시절의 그가 이제 중년이 되어가면서 대중의 속된 모습에 진저리를 치며 갈등, 죽음, 배신, 인생 등 개인과 인간의 습속으로 관심을 선회하고 있다. 또한 미학적 완성도를 높이기 위한 장치까지도 고민하는 모습에 믿음과 격려를 보낸다. 이 같은 중년의 새로운 실험을 긍정적으로 보고, 적어도 대중에 대한 이상주의나 불신이 아닌 그들을 있는 그대로 보려 하는 현실주의로 언젠가 돌아올 때가 쉽게 오리라 기대하는 바다.

조습

시각예술가. 경원대학교와 경원대학교 대학원에서 회화를 전공했다. 1999년부터 2014년까지 기획전 약 200여 회와 개인전 8회를 가졌다. 현재는 서울과 제주를 오가며 한국의 근·현대사에 대한 작업을 진행 중이다.

www.joseub.com

5 문형민, 엄숙주의에 대한 도발

작가 문형민을 잘 모르는 이는 그가 대단히 사회성 넘치거나 현실 소비문화의 비판 작업들에 천착한다고 착각한다. 나도 그를 만나기 전에는 생각이 비슷했다. 그가 〈love me two times〉(2010)[그림3,4] 연작에서 보여준 키치식으로 박제한 모습의 맥아더 장군 조각과 밀랍으로 만들어져 녹아내리는 미키마우스 형상에서 나는 각각 친미로 똘똘 뭉쳐 있는 한국의 우익들에 대한 조롱 섞인 냉소와 미국 내 만연한 소비문화와 함께하는 미 할리우드 제국주의의 야욕을 추측했다. 혹자는 그의 작품 〈Unknown City〉(2003, 2008),[그림1,2] 〈Unknown Story〉(2005), 〈Lost in Supermarket〉(2005) 등이 '지움'의 미학에 서 있다고 평가하기도 한다. 예컨대, 〈Unknown City〉에서는 도시의 기억을 지우고 있다. 〈Unknown Story〉에서는 신문 기사를 지워 재배치하거나 해체하는 과정을 통해 사회성의 흔적을 지운다. 〈Lost in Supermarket〉에서는 진열장에 가득히 찬 기호들의 이름을 지운다. 그는 지움의 행위를 통해서 단일화된 표상과 교환가치로 매개되는 자본주의의 시뮬라크르[simulacre]처럼 허상이면서 허상보다 생생하게 취급되는 기호를 정치경제학적으로 비판한다. 이런 류의 해석이 그에 대한 기존의 평론 방식이었고 나도 그를 만나기 전까지는 별반 해석의 차이가 없었다. 그런데 문형민은 나와 같은 진지하고 비판적 해독에 고개를 젓는다.

관객에게 끊임없이 던지는 질문들

그렇다. 문형민에게는 애초 현실비판이나 참여예술이 주된 작업 목표가 아니요 게다가 관심사도 아니다. 그는 작품을 통해 옳고 그름을 얘기하거나 무엇인가를 관객에게 계도하듯 설득해 보여주고 감성을 자극하려는 예술 행위를 불편해한다. 틀 속에 규정짓는 것에 대한 거부, 긍·부정의 논리나 비판 의식과의 거리 두기, 심각하고 진부한 예술에 대한 '반예술'적 정서 등이 문형민의 작가 태도를 구성한다. 그저 그는 일상에서 드러나는 코미디와 패러디적 상황을 툭툭 건들면서 "어, 이거 이상한 것 같은데, 당신은 어떻게 생각하세요?"라고 관객에게 늘 되묻는다.

예를 들어 〈love me two times〉에 등장하는 밀랍 미키마우스 인형이나 아이싱슈거로 만든 맥아더는 나의 예상과 달리 전혀 정치적이지 않은 맥락의 소산이다. '심슨가족'에 등장하는 핵폭탄을 낀 밀랍으로 만든 미키마우스 장난감 조각은 미 제국주의 상징도 아니다. 미국인의 일상 속 전쟁을 보는 이중적 잣대에 대한 허망함이 녹아 사라지는 밀랍 디즈니로 표현되고 있을 뿐이다. 맥아더를 향한 한국인들의 기괴한 우상화의 맹목성에 대한 농담으로 그는 아이싱슈거를 이용해 조각을 개미밥이 되어 뜯겨 나가도록 구성한다. 이렇게 그는 이데올로기의 허상에 사로잡힌 인간의 모습을 궁금해하면서 그저 그 일면을 도발해 드러낸다.

문형민은 뚜렷한 작가의식이나 작가주의의 변호에 대해서 비관적이다. 예술은 대단한 것이 아니라는 그의 회의감은 작품에 직접적으로 투사되어 나타난다. 예컨대 〈행동의 순수성: 45kg〉(2008)이란 동일 제목의 그림은 그가 스스로 써놓았으나 기억해내지 못하는 기록의 내용에 해당한다. 작가 스스로도 인지하지 못하는 단서를 작품화해, 관객에게 또한 어떤 단서나 답도 줄 수 없음을 강조하며 해석불능의 상황을 만든다. 한술 더 떠 채색된 면에 빛을 비춰 눈부시게 만들어 관객이 그림을 쳐다보기 불편하게 했다.

1　〈Unknown City #17〉, 디지털 C-프린트, 2008

2 〈Unknown City #19〉, 디지털 C-프린트, 2008.

3 〈love me two times #01〉, 황동에 자동차용 페인트, 모터 회전 스탠드, 2011

4 〈love me two times #02〉, 아이싱슈거, 2011

작품에 뭔가를 담으려는 행위나 그 속에서 뭔가 의미를 찾으려는 진지함에 대한 조소와 풍자가 담겨 있다.

〈9 Objects〉(2000-2010) 연작도 비슷하게 작가 창작의 작위성과 개성의 색깔을 철저하게 탈색하고 제거해서 표현한다.[그림6] 혹자는 그 연작을 보고 현대인의 수집가적이고 오타쿠적인 소비문화에 대한 비판이라고 어설프게 오독할지도 모르겠다. 그는 이 작품 연작에서 개인이 소장하고 아끼는 물건들을 똑같은 구도에서 똑같은 크기로 찍어 군더더기 없이 기계적으로 디지털프린트로 찍는 행위를 반복한다. 문형민은 오브제들에서 최대한 자신이 지닌 스타일이나 개성을 온전히 다 제거하려 한다. 구도와 크기의 동일성은 물론이고, 오브제의 그림자조차 철저히 배제되고 사물들은 배경 색깔로 철저히 닫혀 있다. 이를 꾸미는 액자 등도 없다. 그저 감정 개입을 최소화해 메마르게 현실을 보여주는 것, 이것이 그가 생각하는 작가적 존재 방식이요 관객과 대화하는 꾸밈없는 방식에 해당한다.

일상 속 해학과 코미디

문형민은 어린 시절 운이 좋아 컴퓨터 역사의 전설로 기록될 애플II나 맥 클래식을 써보면서 자랐다 한다. 그래서인지 그는 나이가 들면서도 전통적 미술 작업보다는 컴퓨터를 이용해 사진, 디자인, 애니메이션, 비디오 작업을 하는 것이 그의 적성에 더 어울렸다고 회상한다. 〈by numbers〉(2014) 연작은 그의 꼼꼼하고 정교하게 계산된 컴퓨터문화의 감성을 드러내고 있다.[그림7,8] 이 연작의 작품에서 그는 잡지에 나왔던 기사들을 분석해 높은 빈도로 등장하는 단어 열 개를 정하고 그에 맞는 색감을 주어 정밀한 격자들을 그려냈다. 마치 이는 뉴미디어 학자 레프 마노비치가 대량의 역사문화적 이미지를 채도와 명도에 따라 시각 통계화해 보여주는 것과 비슷한 격자무

늬를 만들어낸다. 그는 원래 100개의 LCD 패널 디스플레이를 전시해 입력되는 기사 데이터 종류에 따라 색감이 계속해서 바뀌는 비디오 작업을 하고자 했다 한다. 비용 문제로 인해 그림 연작의 형식을 취했다 하는데, 결국 그는 이를 통해 특정 사회적 이야기 구조에 따라 변화하는 격자 색깔과 무늬를 구조화하는 모습을 관객에게 보여주고 있다.

　　문형민은 작품 자체는 물론이고 사전에 치밀한 작업 계산과 준비 기간을 가진다. 관련 연구를 수행하고 책을 읽고 컬러 작업의 주요 색인표를 만들어 정리하고 작품을 위해 다양한 이미지와 아이디어들을 분류해 축적한다. 작품 자체의 형식 또한 절제되고 결벽증적으로 깔끔하게 다듬어져 포장된다. 반면 그 작품 내면에 흐르는 기조는 가벼운 생각이며, 흐트러진 헛웃음을 유발하는 다층의 코드가 숨어 있다. 예를 들어 미국 팝송의 제목을 패러디해 작품에 부치는 그의 의도는 꽤 흥미롭다. 뮤지션 밴드 '블러드 스웻 앤드 티어스Blood, Sweat and Tears'의 노래 제목을 따서 만든 작품 〈I love you more than you'll ever know〉(2008)는 애정 어린 제목과 달리 국내 국회의원들이 서로 뒤섞여 싸우는 장면을 끝도 없이 촘촘히 그려 넣고 있다.그림5 이도 원래는 국회의원 간 주먹질하는 모습을 슬로모션 애니메이션 형식으로 담으려 했다고 한다. 그의 재활용 프로젝트 가운데 〈400만 원의 제작비를 들여 런던에서의 1회 전시 후 700만 원의 운송비를 들여 정식 반입하였으나 보관과 판매의 문제로 파손된 작품으로 만든 개집〉(2009)이란 긴 제목의 작품도 관객의 헛웃음을 유발하기는 마찬가지다. 개집만 남은 예술의 헛짓에 실소를 짓다가 관객은 현실 예술 생산의 비합리성을 자연스레 목도한다.

　　〈도불습유기념道不拾遺記念〉(2008)이란 작품도 문형민식 풍자의 맥락이 스며 있다.그림9 그는 작품 제작을 위해 1951년 마오쩌둥의 혁명 중국이 북한을 도와 한국의 내전을 이끈 항미원조抗美援助 기념 배지를 변형해 태평성

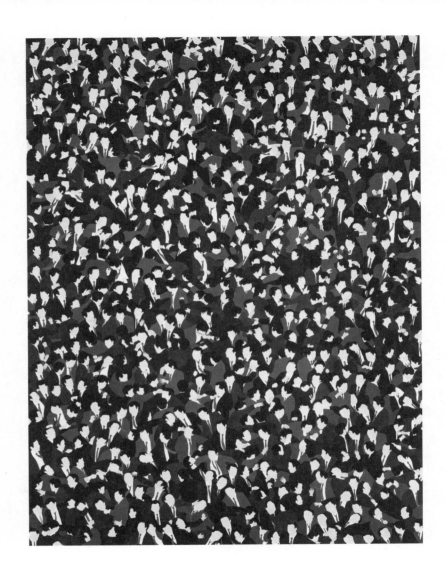

5 〈I love you more than you'll ever know〉, 캔버스에 페인팅, 2008

6 〈9 Objects〉 연작, 디아섹 더블샌드위치 프레임에 디지털 C-프린트. 2001–2010

7 〈by numbers series: Fortune 2008〉, 캔버스에 페인팅, 2011

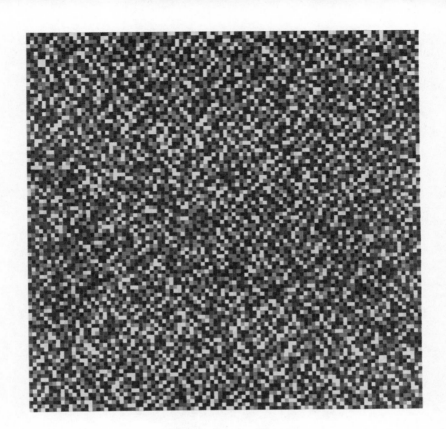

8 〈by numbers series: Fortune 2009〉, 캔버스에 페인팅, 2011

9 〈도불습유기념〉, 황동에 에나멜 페인트, 2008

대를 뜻하는 '도불습유'라는 말로 치환한다. 원래는 붉은 별 한가운데 기념일이 새겨지고 마오쩌둥의 초상이 있는 배지는 1989년 엄정화의 얼굴이 새겨진 한국으로 시공간 이동한다. 한국에서는 엄정화가 데뷔하고 마르크스의 『자본론Das Capital』이 번역되어 출간된 때다. 하지만 이제는 어느 누구도 이념의 상실을 기억조차 못 하는 현실이 되었다. 그는 "여러분, 이 상황이 이상하지 않나요?"라며 우리에게 반문한다. 낯익은 전체주의적 선동 배지에 새겨진 엄정화의 모습에 헛웃음을 짓다가도 우리는 그리 유쾌하지 않은 그의 물음에 급격하게 우울해진다.

문형민은 이렇듯 이미지를 수집하고 모으고 붙이고 변형하고 합성해 무언가를 만드는 데 큰 재미를 갖고 있다. 변형이나 합성을 통해 이미지를 재구성하면서, 새롭게 덧대거나 그려 새로운 창작에 응용하는 콜라주 미학에 뛰어나다. 그는 도시, 일상의 기호, 상품의 시각 이미지를 공동화hollowing해 새롭게 재구성한다. 〈Unknown City〉〈Unknown Story〉〈Lost in Supermarket〉에서는 전 세계 어디서든 비슷한 기호를 생산하는 세상의 얘기를 담아낸다. 해독 불가능한 언어 차이가 장벽처럼 작용하는 듯 보여도 자본주의 대상물을 한 꺼풀 벗겨내면 어딜 가나 비슷한 기호, 전경, 스펙터클로 존재한다. 그는 어디에든 존재하는 건물, 사람, 광고, 하늘, 자동차, 진열대, 사건 등의 기호 질서를 미니멀리즘에 기초해 자신만의 방식으로 단순화시켜 이미지를 재구성해낸다. 물론 그는 과연 단순화한 이미지의 배면을 가로지르는 지배의 논리가 무엇인지, 이를 우리가 어떻게 봐야 하는지 '답이 없는' 질문을 끊임없이 던진다. 판단은 관객 각자의 몫인 셈이다.

문형민에게 인간이 영위하는 일상 삶은 지극히 사회적이다. 그는 관객에 대한 감정이입과 특정 의식에의 강요 대신에 다층적으로 얽혀 있는 이 코미디 같은 세상에 대한 의문을 그 자신 스스로와 관객들에게 던지고 있다. 그는 작가주의의 힘을 뺀 채 가장 건조한 방식으로 주변에 만연하는 기

호의 의미를 어떻게 우리가 독해해야 하는가를 끊임없이 되묻는다. 그리고 이와 같은 현실 독해를 가로막는 맹신, 오독, 곡해, 불통, 해석 불가의 다층적 상황을 드러내길 즐긴다. 물론 이해를 구하기 위한 강요는 없다. 그저 아리송한 현실의 지점을 심각하지 않게 해학과 코미디를 담아 풀면 그만이다. 그러다 보니 아쉬움은 남는다. 과연 아리송한 현실에 대해 되묻기를 반복하는 수준에서 사태의 본질이 명료해질까 하는 의문이 있다. 그의 작업에서 자족적 헛웃음으로 끝나지 않는, 보다 적극적인 소통, 연대, 비판, 해석의 상황들을 기대하는 것이 내 욕심일까?

문형민

시각미술가. 그의 작업은 하나의 장르에 제한되어 있지 않다. 회화에서부터 사진, 설치, 조각은 물론 영상 작업에 이르기까지 다양한 장르를 아우른다. 선명한 색감과 깔끔한 구도의 정리된 디자인 감각은 관객의 시선을 이끄는 주요한 형식미로 작용한다. 문형민이 추구하는 형식적 완벽성은 그 자신의 개인적 취향이나 형식주의적 가치를 넘어서서 사회적 수준의 아이디어들을 표현하는 데 그 목적이 있다. 그의 형식적 장치들은 모더니즘적이고 형식적 미학을 추구하는 듯 보이지만 그 이면의 메시지는 사회적이다. 그의 작업은 그래서 개념예술적이며 블랙유머의 코드를 담고 있다. 그의 블랙유머는 사회의 규율과 다수의 통념에 대한 환기이다.

hyungminmoon.com

6 연미, 상징폭력 기계와의 유연한 쌈꾼

한국 사회에서 신문이 상징폭력의 생산기계이자 권력이 된 지는 꽤 됐다. 이는 1920년대 초 일제강점기 시대까지 거슬러 올라간다. 당시 신문사들의 철저한 식민통치 현실 외면과 상업 이윤 추구는 해방 이후에 더 확대 재생산된다. 1950년대 이후에는 한술 더 떠 정치적 선정주의와 상업주의가 지배적 정서가 됐다. 상징폭력과 조작이 극도로 확대됐던 1970, 1980년대를 지나, 1990년대가 되고 시민운동의 힘이 아래로부터 올라오면서 국민주 《한겨레》와 보수 일간 신문들에 대한 시민감시 모니터링이 본격적으로 시작된다. 그나마 언론 직필의 도의는 알고 살았던 호시절이다. 2000년대 이후로는 인터넷이 본격 대중화되고 《오마이뉴스》를 비롯해 시민저널리즘이 꽃필 정도로 '누구나 기자가 되어' 웹에 글을 올리는 아마추어 전성시대를 지나쳐 왔다.

주요 언론사들이 종이신문의 위기를 논한 지가 꽤 됐지만 한국 사회에서 상징세계 내 질서 속 신문권력은 예전이나 지금이나 여전히 막강하다. 신문 발행기관들과 '기레기(기자쓰레기)'들이 건재하고 그들의 존재 자체가 기본적 권위로 작동하면서 인터넷 시대에도 신문의 상징적 영향력은 전혀 줄지 않고 있다. 한국 사회의 상징권력화된 신문의 이미지와 텍스트 생산 방식에 언론학자뿐 아니라 예술 창작 행위를 수행하는 작가들 또한 나름 다양한 해석과 반응을 보여왔다. 작가 연미는 매일매일 생산되는 종이신문의

스펙터클 이미지와 텍스트 분석에 그 어느 누구보다 천착해왔다. 사회를 읽기 위한 텍스트로 신문에 주목해왔던 그는, 사건의 과잉화된 상징들과 공해처럼 부유하는 기표들을 헤치고 그 의도된 의미를 읽기 위해 종이신문과의 기나긴 싸움을 벌여왔다.

흥미롭게도 연미는 신문의 상징 폭력을 읽기 위해 사회과학이나 미디어효과론에서 힘을 얻는 대신에 자연과학 책들에 주로 의존하고 있다. 당연하다고 생각되는 것들이 인류에 의해 유지되고 학습되었으나, 종국에는 이들의 오류와 고정 관념을 깨기 위해 과학이론의 통찰력이 지닌 힘이 역사적으로 컸다는 점에 그는 큰 매력을 느낀다. 그는 과학의 통찰에서 신문 상징권력에 반응할 수 있는 창작자가 지녀야 할 '지혜'를 얻는 셈이다.

신문 이미지 전용의 테크닉

연미는 기성의 신문 이미지와 텍스트를 콜라주, 스크랩, 스티커 붙이기, 이미지 낙서, 리터치, 겹치기, 뉴스가판대 제작 및 설치 등을 통해 재구성한다. 그럴듯하게 상품화된 가치를 담기 위한 그릇이나 치장 없이, 그것도 아주 소박하게 대중에게 말을 건다. 그만의 창작적 재해석의 과정은 색다르다. 신문사 조직 구조에 의해 구성된 매일매일의 사건 텍스트와 이미지는 그의 덧작업에 의해 새로운 의미를 갖고 재탄생한다. 상황주의적으로 표현하면 그가 종이신문을 부리는 방식은 '전용'에 해당한다. 즉 그는 기존의 이미지를 가져다 창작자의 의도 아래 재해석해 새로운 의미를 지닌 하나의 작품으로 완성하는 과정을 따른다.

물론 그가 전용의 기법을 의도적으로 선택하지는 않았을 것이다. 연미는 추상화 수준이 높은 사회와의 이해 혹은 접점을 찾기 위해 신문을 보기 시작했다 한다. 이 점에서 연미가 상황주의자만큼 급진적 정치적 비전을 미

리 갖고 신문 작업을 하지 않는다는 점만은 분명하다. 그가 신문에 끌린 또 다른 이유에는 손에 잡히는 종이의 질감과 인쇄 잉크 특유의 향이 주는 매력, 무엇보다 세션별로 하루의 사건·사고를 종합해 보여주는 시각 매체로서 신문만 한 것이 없다는 작가적 판단이 있다. 누구보다 개인 작업을 주로 하는 작가 신분으로서 사회와의 만남이나 접점을 어떻게 풀어갈 것인가를 계속해서 고민하는 그에게 신문은 세상과 만나는 중요한 창이었던 셈이다.

그는 신문 작업을 통해 특정의 맥락적 의미를 관객에게 강요해 보이려 하기보다는 신문에 배치된 이미지들이 주는 의미 형성의 맥락을 가볍게 드러내 보이는 데 집중한다. 예를 들어 신문 전면의 이미지만을 살려둔 채 나머지를 흑연으로 어둡게 처리하는 것도 그 같은 의도의 일환이다. 그는 특정의 사회적 사건이 말과 텍스트로 독자들에게 다가오기 이전 단계, 예를 들면 대개 신문을 받아 쓱 훑는 과정에서 주로 텍스트 제목과 이미지의 배치나 흐름만이 눈에 쉽게 띄고 이것들이 사건을 파악하는 단서로 작동한다는 사실을 잘 알고 있다. 그는 독자 시선을 멈추게 만드는 특정의 주요 사진 이미지와 기사 타이틀만을 더욱 '도드라지게 하기' 위해, 나머지를 흑연으로 지우는 과정을 수행한다.

미디어효과론에서 보면 이는 '의제설정이론agenda setting theory'의 고전적 도식으로도 해석 가능하다. 미디어효과론이란, 매체가 생성하는 여러 텍스트에 반응한 수용자의 의식에 어떤 변화가 일어나고 이에 영향을 받아 의식 전환이나 행동 변화의 효과가 과연 얼마나 유발되는지를 살피는 학문 분야다. 그중 의제설정이론은, 특정의 이슈를 집중하게 하고 다른 안건을 주변화하는 편집자의 의도적 게이트키핑 기능이 어떻게 독자 대중의 의식 속에서 작동하는가를 주로 탐구한다. 연미는 흑연 작업을 통해 신문 편집자가 신문 독자를 위해 몰래 준비한 사회 의제설정의 기제를 외려 과잉화해 흑연의 명암으로 처리해 보여줌으로써 그 상징 조작의 힘을 빼는 미학적 효과를

1 〈스캔〉 연작, 신문지에 혼합물질, 2007–2009
왼쪽부터 '백령도섬' '부산'.

표현의 자유와 시각적 상상력의 복원

2 〈인터내셔널〉, 신문지에 혼합물질, 2009

3 〈요약판〉 연작, 신문지에 혼합물질, 2013
왼쪽 위부터 '도쿄' '슈투트가르트' '베이징'.

4 〈뉴스가판대〉, 혼합재료, 2010
왼쪽 위부터 베니스, 제주도, 전북 금강.

표현의 자유와 시각적 상상력의 복원

5 〈뉴스가판대〉, 혼합재료, 2010
서울 강남역.

얻는다. 예를 들어 그의 〈스캔〉(2007-2009) 연작은 바로 신문 편집자의 숨겨진 의제 설정 의도를 조준해 암전 속에서 드러내면서 그것의 실제 기호적 의미의 내면 구조를 만천하에 폭로하는 효과를 가져온다.^{그림1}

그는 단지 규격화된 신문 한 면이 지닌 의미화 과정만을 포착하지 않는다. 이미지와 텍스트, 기사와 광고, 1면과 맞닿은 마지막 지면, 날짜별 신문의 이미지와 텍스트들, 동일 기사를 다루는 서로 다른 신문의 이미지와 텍스트들, 일련의 시계열 속 특정 인물의 이미지 등이 맺는 상호 흐름flow의 관계들 또한 주목한다. 레이먼드 윌리엄스Raymond Williams가 주로 방송 수용 경험의 연속적 지형을 '흐름'이란 개념으로 묘사했으나 연미는 신문을 통해 안팎의 조각난 사건들, 이미지, 텍스트가 상호 맺고 있는 연속체적 관계망의 퍼즐들을 찾아 꿰맞춰보려 시도한다. 예컨대 그가 보기에는 광고나 기사 지면이나 애초에 서로 관계 속에 놓인 한 몸인 것이다. 그날 특정 기사가 사회의 우울한 단면을 보여준다면 바로 아래 광고에는 우리가 희망하는 판타지가 뭉게뭉게 피어오른다. 긍정적 수사가 광고 메시지를 꾸미고 있는 것이다. 예를 들어, 그의 작품 〈사람을 향합니다〉(2009)에는 "고정관념을 넘어섰습니다" "불가능의 도전" 등의 미사여구를 마구 던지는 한 통신회사의 광고 카피 문구와 함께 당시 정치·외교 지면을 장식했던 북한의 미사일 발사 계획이 병치되어 있다. 광고 문구 위로 대륙간탄도미사일이 콜라주로 합성된 이미지 속에서, 우리는 전혀 무관한 사건들의 조각들이 이처럼 가족적 유사성 안에 묶일 수 있음을 쉽게 눈치챌 수 있을 것이다.

시시한 폭력

연미는 2005년부터 신문 창작 작업을 시작했다. 햇수로 10여 년이 흘렀으니 신문 '제대로' 읽기의 공력이 붙어도 한창 붙을 때다. 연륜이 늘면서 그는

주로 《경향신문》을 본다고 한다. 이유를 보니 대체로 보수신문들은 타이틀과 이미지의 가공이 많고 극적인 단어 선택을 구사하면서 그에게 멀미증을 안기는 모양이다. 상징폭력이 만들어내는 자극으로 인해 아침부터 감성에 요동이 일어 감정적이 되고 기분이 영 좋지 않아 하루 종일 이를 누그러뜨리는 것이 어렵다 말한다. 《한겨레》의 경우는 글자체나 배열이 바뀌면서 연미 스스로 보기가 불편해서 피한다 한다. 그에게 《경향신문》이 다른 신문에 비해 감성 자극이 그나마 제일 덜하다고 느낀 까닭이다.

『시시한 폭력』은 작가 연미의 지난 7여 년간의 작업을 모은 도록 타이틀이다. 감정의 기복을 크게 만드는 신문들이 생산하는 상징폭력의 내용을 한마디로 요약한 그만의 재치이다. '시시한 폭력'이란, 말 그대로 우리가 폭력의 사회적 사건에 지속적으로 노출되면 사회적 이슈 자체가 그저 시시한 남의 얘기가 되는 효과를 지칭한다. 쌍용자동차에서 수많은 해고 노동자가 연이어 자살하고, 수백 일을 철탑에 오르고 차가운 땅을 기어 오체투지를 행하지만 사주와 통치권자는 응답이 없고, 국가 정보기관에 의해 총체적 선거부정이 일어나는 세상인데도 이 정도를 가지고 뭘 그리 호들갑이냐는 반응을 보인다면 우리는 시시한 폭력에 감염된 축에 든다. 오늘날 우리의 정치적 무기력과 둔감증이란 사정에는 신문의 상징폭력이 한몫하고 있다. 사회적 충격에 독자들을 둔감하게 만드는 시시한 폭력을 어떻게 더 흥미로우면서도 집요하게 드러낼 것인가? 이는 연미의 고민이기도 하다.

신문 재발행 프로젝트 〈뉴스가판대〉(2010)와 이의 길거리 전시는 시시한 폭력에 반응한 그의 적극적 표현 중 하나다.^{그림4,5} 방식은 다음과 같다. 관객에게 종이신문을 집어 들고 맘에 들지 않는 사건을 접하도록 한다. 특정 기사를 선택해 집중적으로 내용을 수정하고 재발행한다. 이를 가판대에 사건별로 정리해 길거리 행인들과 내용을 공유한다. 이는 작가뿐 아니라 일반인이 공동으로 수행하는 신문 기사 재발행이자 전용의 미학적 실천에 해당

한다. 관객들은 신문 기사에 흑연이나 색연필로 덧칠하거나 초상 이미지에 낙서하거나 글을 수정하거나 지우면서 시시한 폭력을 만드는 다양한 기술을 조롱하거나 불구화하는 행위를 하는 셈이다. 한편 행인은 가판대의 재발행 신문을 읽으면서 상징폭력의 속살을 들여다볼 기회를 얻는다. 어찌 보면 이는 시민단체들이 행하는 텍스트 중심의 교육적 신문 모니터링 작업에서 얻을 수 없는 다양한 시시한 폭력 층위를 대중 스스로 발견하는 효과를 갖는다.

회화를 전공해서일 것이다. 여전히 연미에게 모니터 작업은 매력적이지 않다. 몸으로 대하는 대상화된 실체, 즉 종이신문의 질감이 아직은 그의 원재료다. 인터넷신문이 만들어내는 상징권력의 효과가 종이신문을 대체하진 않겠으나 오늘날 힘의 이동을 만들고 있는 것도 사실이다. 종이의 질감만큼 매력적인, 디지털로 구성된 가상 질료와 인터넷신문에서도 상징폭력을 대면하려는 그의 미래 모습이 보고프다.

연미

시각미술가. 가장 일반적으로 받아들여지는 중심(서구에서 일류대를 졸업한 중산층

이상의 결혼한 백인 남자)을 기준으로 잡고, 그는 스스로를 아시아인이며 결혼을 못한

젊지 않은 여자, 무주택자인 경제적 취약계층, 학연이나 지연 없는 이류대를 나온

작가라고 칭한다. 특별한 운이 따르지 않는다면 하류 인생을 면치 못할 것이지만,

그가 서 있는 곳에서 세상을 증언하는 일이 자신의 작가적 태도라 본다. 그는 자신의

시선을 기록하는 일이 존재 증명이자 곧 삶, 저항, 정치라 믿는다.

ohhoo12@gmail.com

온라인 소셜 가치와
뉴아트행동주의

배인석

양아치

강영민

홍원석

차지량

윤여경

소셜웹의 매개와 개입의 틈

제3장은 뉴아트행동주의의 핵심을 상징하는 테크노미디어 매개형 문화실천의 국내 실험들에 집중한다. 한국 사회는 2010년대 초부터 인터넷의 새 국면으로 불리는 '소셜웹'이란 기술문화적 현상이, 창작자가 추구하는 현실 개입의 사회미학적 태도와 적절하게 접목되는 흐름이 관찰된다. 소셜웹은 온라인 아마추어 대중의 문화 창작과 향유 활동을 추동하기도 하지만, 사람과 사람을 연결하고 소통하는 방식의 획기적 변화를 야기하고 있다. 문화정치적 의제들을 공유하고 연합해 퍼뜨리고 재생산하는 온라인 소셜 가치를 극대화하고 있는 것이다. 여기에 소개하는 창작자들은 이와 같은 소셜웹의 테크놀로지 생리를 응용해 자신의 현실 개입의 창작 프로젝트에 연결하고, 대중을 수동적 관객의 자리에 두는 것이 아니라 창작 작업의 일부로 그들과 함께하는 협업 창작 구도를 만들어낸다.

3장에서는 이와 관련해 대표적으로 다음 여섯 명의 창작자를 살핀다. 먼저 작가이자 예술행동가 배인석은 2012년 대선 선거 독려를 위해 '라이터 프로젝트'를 펼치고, 연이어 국정원 선거 개입 의혹으로 인해 〈댓글 티셔츠〉를 깡통에 담아 퍼뜨리는 캠페인으로 그의 재기발랄함을 드러냈다. 그에게 관객은 화이트큐브 안에 거하는 방문객으로서 존재하는 것뿐 아니라 시민이며 소셜웹을 통해 관계를 맺는 불특정 '페친(페이스북 친구)'이자 창작 구성의 일부분이다. 그는 국내 특정 정치 사안을 가져와 오프라인의 불

특정 대중과 함께 공유하고 이를 소셜웹 공간을 통해 다시 확산하는 테크노미디어 전술의 영향력을 발휘한다.

미디어아티스트 가운데 양아치는 (뉴)미디어를 매개로 개입의 미학을 수행하는 데 가장 특징적 인물이다. 자본주의 정보권력의 작동 기제에 대항해 '비미디어'적 교통 방식(빙의, 최면 등)을 포함해 다양한 미디어 표현 수단을 배치하면서 특유의 사회미학적 개입을 시도한다. 팝아티스트 강영민은 국내 정치적·역사적 사건을 팝아트 장르에 결합해 이의 새로운 미학적 가치를 재탐색한다. 그는 '팝아트 조합원'들과 함께 박정희 생가 등 현대사에 중요한 특징적 장소에 찾아가는 '성지 투어'라는 원정 퍼포먼스를 벌이고, 페이스북을 통해 이를 공유하는 소셜아트를 수행한다. 이 덕분에 '일간베스트저장소(이하 일베)'와 질긴 인연을 맺게 된 그는 국내 청년 우익 발생의 맥락을 살피는 작업을 함께하고 있다.

젊은 창작 세대의 프로젝트와 작업에서도 한국 사회에 대한 현실 개입과 소셜웹을 통한 창작 활용이 크게 눈에 띈다. 이들에게 소셜웹 테크놀로지는 단순히 오프라인 작업을 위한 부가물이 아니라 창작 작업의 근본적 요소로 간주된다. 예컨대 홍원석은 그의 커뮤니티아트, 즉 '아트택시 프로젝트'에서 끊임없이 자신이 택시 승객들과 벌인 다양한 얘깃거리를 인터넷상에 올리고 이를 아카이빙하면서 온라인 관객 대중을 그 관계망에 합류하도록 촉구한다. 홍원석은 택시를 통해 현실의 불특정 커뮤니티와 소통하며 만들어지는 '택시 커뮤니티'와 더불어, 택시 커뮤니티를 통해 만들어지는 리빙 아카이브를 소셜웹의 또 다른 불특정 수용 주체들과 공유하는 '온라인 커뮤니티' 사이를 동시에 넘나드는 작업을 수행한다.

차지량의 경우는 비정규직 청년 '프레카리아트precariats'들을 다루는 다양한 프로젝트를 수행하면서 전자 네트워크망을 적극적으로 활용해 매번 프로젝트의 과정을 인터넷을 통해 매개해 보여준다. 그는 참여 관객의 모집

과 프로젝트의 기획 과정을 소셜웹 방식으로 구성하는데, 즉 참여자들과 인터넷 네트워크로 상호 연결해 공통의 작업을 기획하고 물리적 현장에서의 창작 작업을 함께 만들어간다. 온라인에서 오프라인으로 기획 프로그램이 넘어가면서 상호 단절이나 끊김 없이 사유와 창작이 이어지도록 한다.

인포그래픽 디자이너 윤여경은 새로운 사회미학적 표현 가능성을 보여주는 흔치 않은 사례다. 대부분의 인포그래픽이 체제 논리의 시각화에 집중하거나 영혼 없는 시각디자인 수행 과정만을 반복하는 반면, 그는 사회적 인포그래픽 디자인을 통해 개입의 가능성을 타진한다. 정치·사회적으로 풀기 힘든 사건과 의제를 온라인 상호작용이 가능한 스토리텔링 뉴스 형식으로 만들어내면서 대중과의 접촉면을 확대하는 새로운 실험을 감행한다.

이들 실험 사례는 단순히 테크놀로지가 기존의 예술행동을 좀 더 확대하는 촉매제 정도로 작동하는 논리를 넘어서서 테크놀로지가 그들 창작 작업을 매개하고 횡단한다는 점에서 새롭다. 즉 이들 창작군에게 소셜웹 등 테크놀로지의 작동 기제 없이는 창·제작의 기획과 작업이 거의 불능 상태로 보인다는 점에서 테크놀로지 매개가 본질적이다. 물론 이들 창작군의 작업적 가치는 허상의 테크놀로지를 좇는 것이 아니라 생동하는 현실을 다루기 위해 적용된 현실의 테크놀로지라는 점에서 돋보인다.

7 배인석, 라이터·댓글 예술행동

청와대 봉황 딱지가 붙은 라이터를 본 적이 있는가? 진짜 청와대에 없는 것 같기도 있을 것 같기도 한 물건, 있으면 탐날 만한 물건, 연신 꺼내 들고 폼 잡고 으스댈 만한 물건 중 하나이리라. 바로 그 '청와대'란 문구와 봉황이 선명히 새겨진 라이터를 이제 전국 저잣거리에서 단돈 500원에 구입할 수 있다.[그림1] 요 청와대 라이터는 개그콘서트의 꽃거지가 요구하는 구걸료, "궁금하면 500원"과 딱 맞아떨어지는 가격이다. 재질 또한 구리다. 참 요새 보기 드문 1980, 1990년대 스타일의 복고풍 총천연색 5종 플라스틱으로 만든 일회용 라이터다. 그래서일까. 한정판 '골드GOLD' 일회용 라이터 출시로 일부 수요를 고급화했다. 청와대 문구와 봉황에 홀려서 혹은 그 미미한 가격에 깜빡해 누구나 소소한 소유욕이 동할 만하다. 게다가 혼을 쏙 빼는 광란의 스피커 음악 소리에 맞춰 짧은 치마를 입고 판촉에 나선 내레이터 모델들의 섹시 댄스가 곁들여지면 길가는 행인이 이 〈청와대 라이터〉에 가히 넋을 잃고도 남는다.

청와대 라이터 제 값 받기

매력적이나 이 뭔가 수상한 〈청와대 라이터〉로 전국 소비자를 현혹하는 장본인은 영리한 장사꾼이 아닌 바로 화가 배인석이다. 그는 부산을 거점으로

1 〈제 값에 팝니다!-청와대의 가치〉, 2012

지역 미술운동을 하는 예술작가다. 이미 작가로서 배인석은 예술계에서는 "글 쓰고, 일하고, 놀고, 술 처묵고, 씨불이기도 하는 화가"란 별명을 지닐 정도로 변칙적인 인물이고 재기발랄함의 결정체다. 그가 살아온 세월로 인해 1980년대 민중예술의 심각한 정치 감각을 뼛속 깊숙이 지닐 거란 착각은 금물이다. 그는 이상하리만치 요새 10대처럼 대단히 자유로운 감수성을 지닌다. 그래서 그의 미학적 촉수는 사회 질곡과 권력의 은밀하고 깊숙한 영역까지 밀고 들어가면서도 그만의 해학과 풍자를 잃지 않는다.

그가 벌였던 일명 청와대 라이터 프로젝트 〈제 값에 팝니다!-청와대의 가치〉는 그의 이 같은 예술행동주의적 작업의 일환이다. 한국 사회 최고 권력자의 휘장을 상징하는 전설의 봉황 문양이 새겨진 라이터의 반대쪽 면을 찬찬히 들여다보면 작가의 의도가 뭔지 조금 감을 잡을 수 있다. "ㅆㅂ 또 5년을 ㅜㅜ 잘해!" "정말! 찍긴 잘 찍을 겨?" "표투! 표투! 그래도 표투!" "이번 집주인 믿을 수 있남?" "그러니깐! 투표는 할 건가?" 등이 반대쪽의 주요 문구다.그림2 또 있다. 그는 이렇듯 묘한 라이터만 파는 것이 아니다. 라이터를 담고 있는 작은 비닐 포장 안에는 기획의 의의를 알리는 짧은 글이 적혀 있다.그림3 예를 들면, 그는 누군가 구입한 이 라이터를 갖고 잘 놀 수 있는 기발한 방법이 있다면 각자 '인증샷'을 찍어 프로젝트 전용 카페 '청와대 라이터'에 올리라고 독려한다.그림4 배인석은 현실 개입의 목소리를 내기 위해 자신이 제작한 〈청와대 라이터〉를 가지고 길에서 부딪히는 소시민들에게 말을 건네고 있다.그림5 백색의 밀폐된 화랑이 아닌 길바닥에서, 키치하면서도 아주 소박하게, 단돈 500원으로 말이다.

그는 페이스북 등 인터넷, 거리, 지인 판매를 시작한 지 채 한 달도 안 돼 4,000여 개의 〈청와대 라이터〉를 팔았고 전국 30여 개 판매 점주를 확보하는 성과를 거뒀다. 그는 '청와대 라이터 프로젝트'용 광고 동영상을 제작해 소셜웹을 통해 대중의 시선을 끌고, 그 흔하디흔한 재떨이 옆에 놓이

2 〈청와대 라이터〉 뒷면, 2012

3 〈청와대 라이터〉 홍보물, 2012

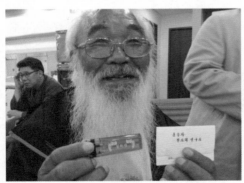

4 프로젝트 전용 카페 '청와대 라이터'에 올라온 다양한 인증샷으로,
청와대 라이터를 들고 있는 문규현 신부의 사진도 있다.

5 〈청와대 라이터〉 퍼포먼스, 부산 거리예술페스타, 2012 (사진: 장역식)

는 일회용 플라스틱 라이터와 거기에 새겨진 최고 권력의 문양을 통해 시민들을 호객하며 일상 정치가 만들어내고 있는 권력, 신화, 편견, 거짓 등을 유쾌하게 까발릴 기회를 제공했다. 정치와 선거에 별생각 없던 이들에게 이제까지 청와대라는 곳에 가졌던 무의식을 다시 한번 곱씹게 하는 것이 그의 소박한 목표다. 청와대에서 제작된 라이터 경품으로 착각해 열광하든, 싸구려 라이터 딱 그만큼이 현재 청와대의 가치일까 되묻거나 좀 더 심하게 경멸하든, 새겨진 글귀를 보면서 현실을 둘러싼 정치 국면을 따져보든, 그에게 이는 해석하는 대중의 몫이다. 배인석은 길거리 소시민들이 무심코 눈에 띈 별난 라이터의 약호 해독 과정에 동참하면서 그들 스스로 정치심리적 각성 효과를 얻기를 기대한다. 그에게서 라이터 프로젝트의 실제 화랑 공간은 거리 공간이요, 길거리에서 라이터를 구입하고 인증샷을 찍어대는 이들이 진짜배기 관객이 된다.

배인석표 유쾌한 창작

이미 배인석은 그의 개인전 〈퇴계退溪하여 평택을 생각한다〉(2006)에서 정선의 수묵화에 그려진 박연폭포 위로 평택을 짓밟았던 경찰특공대의 헬기를 떠우고, 그 폭포수 아래 철조망으로 선비들의 출입을 막는 합성 패러디 작품을 만들어 주의를 끌었던 적이 있다. 평택을 어지럽혔던 공권력의 유린이 평정심 속 수묵화에 담긴 조상들의 산수화와 함께 병치되거나 그 속으로 인입됨으로써, 그 둘의 관계는 더욱 낯설고 부자연스럽게 되는 효과를 얻었다.

용산참사 현장에 전시된 그의 설치작 〈나는 거짓말하는 사람이 아니다〉(2009)는 용산참사 책임자였던 김석기 전 서울지방경찰청장 등 권력자의 끝없는 거짓말과 권력 위선의 모습에 대한 반응으로 치밀하게 기획된 작품이다. 설치 작업에는 일제강점기의 평원 고무공장 여성노동자 강주룡이 남긴 유품이 이용됐다. 그녀는 당시 임금인하에 반대하며 평양 을밀대 정자 지붕에 올랐던 최초의 고공농성자이자 최초의 여성노동운동가였다. 외롭게 고공 투쟁을 이뤄냈던 한진중공업 김진숙의 원조 격으로 강주룡의 상징성은 충분했다. 배인석은 좀 더 적극적으로 을밀대 현판과 강주룡의 옷가지, 머리카락, 고무신 등 유품을 중국을 오가는 이로부터 우연히 취득했다며 관객을 속여 전시품화한다. 그리곤 '부경일보'란 존재하지도 않는 가상 신문의 지면에 강주룡의 유품을 얻게 된 경위며 '일제 아래 근대노동운동사의 특별한 자료 가치를 지닌 소장품'을 지닌 작가로 자신을 선전하고 이의 소장 사실을 마치 실재하는 사실인 것처럼 온라인 공간에 유포시켰다. 역사학자 한홍구 선생조차 배인석의 낚시성 기사에 깜빡 넘어갔으니, 그의 거짓 연출이 꽤나 탄탄했던 셈이다. 그는 이 작업을 통해 고위 경찰 등 권력 집단은 물론이요, 작품 활동을 하는 예술작가 또한 그리 믿을 족속이 못 된다는 것을 일깨우고 싶었다 한다. 그는 권력과 공권력을 쥔 자들의 거짓된 모습과 이미지와 상징을 다루는 직업 예술가의 근친성을 보려 했던 것이다.

라이터로 벌이는 소셜행동주의

배인석표 유쾌한 창작 행위는 2012년 대선을 앞두고 '청와대 라이터 프로젝트'로 이어져 내려왔다. 그가 대통령 선거 전 10월부터 한 달여 넘게 진행했던 프로젝트의 진행과 확산 경로는 대단히 빠르고, 매체 활용 방식에 있어서는 다층적이고 '소셜'적이었다. 일단 물리적 공간에서 라이터의 판매 경로를 보자. 일회용 라이터는 아직까지 소상인들의 판촉을 위한 중요한 소모품이다. 술자리에서 돌다 보면 남의 것이 내 주머니에 들어와 있는 경우도 허다하고, 가끔은 라이터에 새겨진 모 가게 문구로 인해 라이터 주인의 행실을 추적하는 데 요긴하게 쓰이기도 한다. 끽연가였던 배인석은 일회용 가스가 다할 때까지 이리저리 서민들 사이를 오가며 질기게 살아남고 공유되는 라이터의 저력을 본 듯하다. 그래서 그는 "청와대 라이터가 이러저러한 이유로 대중들의 생활 속에서 이야깃거리가 되어 주인을 바꾸어가며, 서민의 밑바닥에서부터 청와대의 운명을 좌지우지하게 만드는 미술 매체가 되는 것을 의도했다"라고 말한다. 게다가 이를 구입했던 대중 관객은 그의 싸구려 미술품 〈청와대 라이터〉를 대량으로 구입해 주변에 선물하면서 또 다른 소셜한 행동을 (무)의식적으로 벌이는 적극성을 발휘한다. 배인석의 말대로 "필요 없는 내가 사서 필요 없는 너에게 줘야 확실하게 불붙는" 라이터가 된 셈이다.

소셜웹을 통한 그의 다면적인 프로젝트 활동도 재미나다. 프로젝트 웹페이지를 정점으로, 유튜브에는 '청와대 라이터 프로젝트'의 기발한 광고 동영상을 올리고 퍼 나르며 페이스북에 자발적 인증샷 놀이를 감행하는 누리꾼들의 모습도 포착된다. 또한 웹을 통한 라이터 구매와 라이터 신모델 출시에 맞춰 낚시성 기사들도 생산된다. 일례로 그의 자작극으로 꾸민 인터넷신문 기사 링크 서비스도 등장한다. 예컨대 앞서 을밀대 강주룡 기사의 유포처였던 '부경일보'라는 존재하지도 않는 신문이 여기서 또 한 번 활용

된다. 여기에선 "청와대 라이터 판매 한 달! 유사품 왜 나왔나?"라는 기사를 마치 실재하듯 올린다. 기사 내용에는 배인석과 비슷한 취지로 라이터 프로젝트를 대선 투표 독려로 활용하려 하면서 유사품을 만들다 덜미가 잡힌 다른 라이터 제작자가 등장한다. 마치 실제로 신문 기사화한 것처럼 꾸미며, 나 같이 어리숙한 이들이 그의 '청와대 라이터 프로젝트'를 주목하도록 이끄는 효과까지 얻는다.

〈청와대 라이터〉를 매개로, 배인석이 길거리와 온라인 소셜 공간에서 대중과 맺었던 대면 접촉과 '소셜'망 형성은 대단히 고답적이던 작가-관객의 소통의 방식에 훨씬 민주적 가능성을 열어두고 있다. 즉 그는 전시장 안에 머물러 있지 않고 과감히 저잣거리로 나가서, 작가가 던지는 화두인 개입과 실천의 창작품 싸구려 청와대 라이터의 표상을 보고 욕망하면서 남녀노소 할 것 없이 소시민 자신의 방식대로 반응하고 즐기고, 혹은 다른 이들과 연계하면서 그들 스스로 정치적 각성 효과를 만들어내도록 도왔다.

대선을 앞두고 저잣거리 민초들의 라이터 구입뿐 아니라 현실 개입을 실천하는 많은 이가 더욱더 그로부터 라이터를 구입하고 인증샷 놀이에 호응했다. 그리고 〈청와대 라이터〉 작업 기록을 정리하는 차원으로 배인석은 아카이브 전시를 기획했다. 그는 자신의 프로젝트에 대한 모든 오해를 불식시키기 위해 다음과 같은 말을 덧붙인다. 이제까지 자신의 예술행동 실험과 전시 기획은 "대통령 선거 정국에 어떤 특정 후보에 대한 영향을 미칠 의도는 없으며, 오히려 투표 독려를 하기 위한 미술적인 놀이와 미술 매체의 대중 확산에 대한 실험과 노력"일 뿐이라고.

〈청와대 라이터〉의 약발이 약해서일까. '청와대 라이터 프로젝트'로 지난 대선에서 사람 잘 찍자 신신당부했던 배인석의 외마디를 우린 잘 새겨듣지 못했다. 대선 승패에 인터넷 댓글의 집단 난교가 있음을 본 그는, 2014년 초 라이터만큼 시시껄렁한 듯 보이나 더욱 의미심장한 〈댓글티〉를 깡통

댓글T입고 행복하세요^^

청와대 라이터 프로젝트로 지난 대선에서 사람 잘 찍자 신신당부했던 배인석 작가의 외마디를 우린 잘 새겨들어야 한다. 선거의 승패에 댓글의 집단난교가 있음을 본 그는, 요새 라이터만큼 시시껄렁한 듯 보이나 더욱 의미심장한 댓글티셔츠를 깡통에 담아 살포중이다. 깡통 속 댓글티셔츠가 풀리면서 댓글의 더러운 공모들이 하나둘 드러난다. 한정 살포되지만 열리면 댓글들이 살아 움직이는 이 깡통들 속 티셔츠들을 예의주시하려거든 그것의 구입이 필수다. −이광석

Value of the Daesgeul_Kkangtong

6 〈댓글티〉포스터, 2013

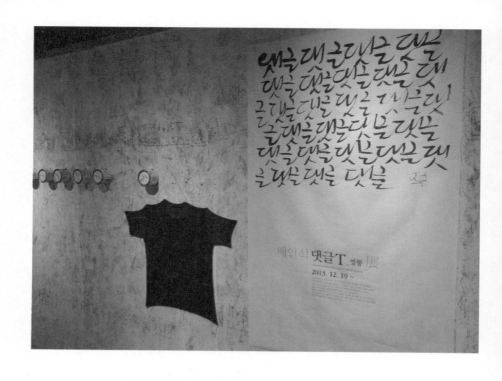

7 〈댓글의 가치−댓글티 깡통〉전, 2014

에 담아 살포했다.[그림6] 아직 끝나지 않은 〈청와대 라이터〉의 연장전을 의도
했는지, 관련 전시 기획도 '6-1회' 개인전 〈댓글의 가치-댓글티 깡통〉이었
다.[그림7] 그의 깡통 속 댓글 티셔츠가 길거리로 풀리면서 배인석은 댓글 공작
의 더러운 공모를 하나둘 드러내길 원했다. 깡통이 열려 티셔츠의 댓글 공작
이 살아 회자되면 라이터의 진실이 판명 나지 않을까 하는 심정으로 말이다.

배인석

시각미술가. '글 쓰고, 일하고, 놀고, 술 처묵고, 씨불이기도 하는 화가'라고

스스로를 소개한다. 1968년 전남 강진에서 나서 부산 동아대학교와 같은 대학원에서

그림을 공부했다. 〈나를 둘러싼 3가지 상념들〉(2004), 〈학생대박과사전〉(2008),

〈제 값에 팝니다〉(2012) 등 여섯 차례의 개인전을 열었다. 저서로는 『신속한 파괴,

우울한 창작』(2008)이 있다.

blog.naver.com/kkarak2004

8 양아치, 뉴(미디어)아트의 위장취업자

특정 미디어의 표현 방식과 쓰임새는 시간이 지날수록 고착화한다. 가능성과 확장의 영역이 점차 굳어버리고, 사회적 관습과 문화와 교통하면서 정해진 용도로 틀 지어진 표현 매체로 자리 잡는 경향이 짙다. 예를 들어 라디오는 초기엔 지역 공동체를 엮고 그들의 목소리를 전하는 혁명적 매체로 각광받았으나, 오늘날에는 익명의 청취자를 위한 여느 대중 방송과 다르지 않은 매체로 전락했다. 텔레비전 방송과 인터넷, 휴대 통신 장비 등 뉴미디어 영역도 마찬가지다. 라디오처럼 그 쓰임새가 대단히 한정되거나 소셜웹 시대에는 아예 '쓸모없는' 군더더기 기술로 과잉화되는 경우도 있다.

예술 영역은 이 점에서 일상적 미디어의 정형적 쓰임새에 비해 좀 더 활용과 표현에 자유로웠다고 볼 수 있다. 순응적 매체의 속성을 비껴가거나 개인 창작을 위해 용도 변경했던 경우가 그나마 (뉴)미디어아트 영역이 아니었던가 싶다. 허나 이도 그리 전망이 밝지 않아 보인다. 그 누구보다 매체의 속성을 잘 간파하며 올드미디어로부터 뉴미디어에 이르기까지 다양하게 이를 다뤄왔던 작가 양아치도 이제 미디어아트의 정의나 표현 방식이 한계에 이르렀다고 토로한다. 누군가 책 제목에서 늘어놓았던 매력적인 미사여구, 즉 미디어아트가 '최전선의 아트'이자 '디지털의 유혹'이라는 말조차 남세스러운 처지에 놓였다.

미디어스러운 미디어의 회복

양아치는 2000년대 초 한국 예술계에서 디지털아트를 소화할 만한 능력이 없던 시절, 네트 혹은 웹의 미디어적 표현 능력을 자신이 지닌 현실 개입의 사회미학적 입장과 잘 버무릴 줄 알았다. 당시 그의 작업은 주류 질서의 인터넷 출현에 열광하는 분위기와 달리 이를 비껴가며 대중의 상상력을 자극했다. 그의 권력 비껴가기는 보통 해킹, 전술미디어, 오픈소스, 정보공유, 전자감시와 정보권력, 자본주의 상품문화 비판, 사이버문화정치 등의 비판적 화두와 접목했다. 뉴미디어아트에만 다다르면 중립적 기술주의를 내세우고 탈정치화하는 우리네 디지털예술 현장에서 보면, 그의 주제의식은 특이하게도 전술미디어의 문제의식과 맞닿아 있다. 그로부터 십수 년이 넘게 흐른 오늘, 그는 또 한 번 '스마트'란 접두어를 달고 나타난 디지털 열광의 대세적 흐름에도 그만의 진중한 미디어아트론을 펼친다. 오늘날 미디어는 '미디어스러워야' 한다고.

미디어가 미디어스러워야 한다는 양아치의 말은 현대 (뉴)미디어아트 영역의 자기반복적 관성과 창의성을 잃고 장르화된 창작 형식을 전면적으로 문제 삼고 있다. 굳이 미학의 정치화를 그 스스로 강하게 울부짖는 방식이 아니더라도, 그는 (뉴)미디어 장르 형식에 맞춘 표현들의 관성화와 표준화에 지쳤던 듯하다. 예컨대, 양아치는 일제강점기 시대 처음 등장했던 엘피LP판 제작과 그것의 기술문화에서 외려 오늘날 음반 제작의 미디어 공정보다 더 많은 풍부한 결을 읽을 수 있다고 자평한다. 조금은 성기고 손이 많이 가는 것처럼 보이지만 그 미디어를 통해 표현하고 의미할 수 있는 많은 결을 다소 내포하는 상태로서 머무는, 미디어의 '미디어스러움'의 가치를 그는 찾고 싶어 하는 것이다.

그는 미술계 안에서 자신의 현실 개입에 우스갯말로 '위장취업'이란 비유적 표현을 쓴다. (양아치는 나도 비슷한 유형의 학계 위장취업자라 단정한

다.) 위장잠입이나 취업은 상대가 너무 힘이 세서 어찌 못할 때 고안되는 기술이다. 빗대어보면 그의 위장취업이란 주류의 제도미술 안으로 들어가 조용히 알게 모르게 참여와 정치적 개입의 실천미학을 수행하는 일일 게다. 최대한 미디어스럽게 미디어를 이용하면서 작가 개인이 현실에 개입할 수 있는 영역들을 다채롭고 유연하게 포착하는 작업이 그가 바라는 위장취업이다. 그는 그렇게 교묘하게 미술판에서 활동하다 궁극에는 뭔가 메가톤급 정치적 양심선언을 하고 싶다 말한다. 그러고 보니 양아치의 위장취업 개념은 예스맨 등이 구사하고 있는 미디어 전술가적 속임수trick, 즉 정체성 절도 행위identity theft 등과 유사해 보인다.

뉴(미디어)아트 하기

양아치는 1990년대 말부터 디지털문화와 예술행동주의에 이미 관심을 갖고 다양한 작업을 행한 전력이 있다. 디지털을 다루는 작가들이 갖는 습속과 조금은 다르게, 이미 그는 미디어이론과 실천 개입에 대한 갈증을 글쓰기와 이론 공부로 해소하면서 작가의 길로 접어든 것으로 보인다. 2000년대 초·중반에 걸쳐 그는 넷아티스트로서, 그리고 이론가와 작가와 큐레이터와 협력 작업을 주로 하는 '네트워커'로서 왕성한 작품 활동을 펼쳤다. 2002년 첫 개인전 〈양아치조합〉을 비롯해 〈전자정부〉〈하이퍼마켓〉〈핸드폰 방송국〉 등은 초창기 중요한 작업으로 기록된다. 이들 작업을 통해 그는 자본주의 체제의 신종 온라인 확대 버전을 감지하거나, 전자감시와 정보권력의 문제를 본격적으로 따지기 시작했다.

2000년대 중반 이후로 그 자신은 또 한 번 작품 방식의 변화를 맞게 된다. 대한민국에서 웹미디어가 산업이 되고 예술계에 뉴미디어아트가 크게 대중화되면서 그는 오히려 비관적인 시각으로 선회한다. 예를 들면 양아

치는 뉴미디어아트 작가가 주요 모듈에 몇 가지 패치를 받아서 패턴화된 작품을 만들어 전시하는 관성이나 기술주의에 빠진 지엽적 소재주의를 불편해했다. 이에 시름시름 앓고 있던 그는 "미디어아트를 살리기 위해" 스스로 새로운 미디어 언어의 필요성을 실감했다. 결국 그가 나름 고민해 내온 작업은, 대표적으로 〈미들코리아〉(2008-2009)의 구상으로 이어진다.[그림1]

수년간 고민을 통해 나온 〈미들코리아〉 3부작은 그를 인터넷과 온라인상의 표현 방식에서 끌고 나와 다양한 미디어, 예를 들면 사진, 드로잉, 사운드, 텍스트, 영상, 오브제 등을 다양하게 배치하면서 양아치의 사회미학적 표현을 확장하고 있다. 주제 면에서도 그가 이제까지 추구해오던 개입의 전복적 상상력을 발휘하는 자원과 토픽을 더욱 재기발랄하게 드러내거나 풍부하게 하는 효과를 얻었다. 한편 〈밝은 비둘기 현숙씨〉(2010)의 경우는 또 다른 진전된 형태의 감시와 역감시 실험 중 하나로 볼 수 있다.[그림2] 작가, 비둘기, 현숙 씨, 관객, 감시카메라 너머의 전일적 시선과 응시가 '빙의'라는 장치를 통해 어떻게 서로 다른 몸 감각을 상호 갈아타면서 넘나들고 오늘날 새로운 다중적 주체의 일부를 형성하는지를 파악하려 한다. 이 실험은 권력자에 의한 전자감시의 훈육적 응시라는 상투적 메시지와는 상당히 다른, 현대 주체의 복잡다기한 변화를 감지하고 있다는 점에서 흥미롭다.

빙의 기법이 주체의 다중성을 드러내거나 관객과의 교통을 통한 관계미학을 꾀하는 시도라면, 양아치의 주요 관심사인 '최면'은 미디어 소멸과 오늘날 미디어아트의 정체된 타성을 벗어나기 위한 중요한 장치가 되고 있다. 이제 그는 한발 더 나아가 '전기, 전자 미디어가 배제된 커뮤니케이션이 가능한가'를 스스로에게 되묻는다. 온라인 작업에서 빠져나와 오프라인으로 접목을 시도하다가, 마침내 그는 미디어 매개물 자체를 제거한 상태의, 즉 미디어에 괄호 친 새로운 형식의 '뉴(미디어)아트'를 고민한다.

아이러니하게도 그는 최면이란 탈미디어적 장치를 통해 가장 미디어

1 〈미들코리아: 양아치 에피소드Ⅰ〉전, 인사미술공간, 2008
 당시 전시된 〈가미가제 바이크〉.

2 〈밝은 비둘기 현숙씨〉, CCTV, 2010

3 〈미래에서 온 두 번째 부인 II, 최면술사의 경우〉, Full HD, 2011

스러운 것을 찾는 행위를 하고 있다. 양아치 작가의 최면에 관한 이런 생각은 2005년부터 시작되어 2011년이 돼서야 〈미래에서 온 두 번째 부인 II, 최면술사의 경우〉로 구체화한다.그림3 그는 이 작업에서 프로 흉내를 내는 아마추어 최면술사를 고용한다. 그의 최면술 연출에서 미디엄이 부재한 듯 보이나, 가짜 혹은 아마추어 최면술사 스스로가 새로운 미디엄의 존재론적 지위를 얻는다. 대중매체에서 흔히 보아왔던 최면술사의 주술적 언어는 가짜 최면술사에게도 동일한 권위를 부여한다. 실험 관객들은 의심 없이 가짜의 권위를 믿고 이에 의탁해 과거 자신이 지녔던 몸의 기억을 더듬는다. 양아치의 퍼포먼스 작업에서는 이렇듯 최면술사가 갖는 권위와 대중매체적 각인, 가짜 최면술사란 매개체와 권위의 전유, 최면술사란 매개체와 관객 의식이 맺는 관계, 관객의 주관적 삶의 경험에 따른 그들의 다양한 반응 등이 복합적으로 시연되고 그 의미들은 다양하게 얽힌다. 여기서 우린 그가 의도한 전기, 전자 미디어가 배제된 비매개체 실험을 확인하고, 장차 그가 벌일 뉴(미디어)아트의 방향을 감지해볼 수 있다.

황금산 세우기, 또 다른 뉴(미디어)아트 기획

황금은 양아치에게 잘 등장하는 오브제다. 그는 가짜 황금을 통해 진짜처럼 통용되거나 이를 추종하는 미술시장 현실을 빗대어 표현한다. 문제는 그의 이와 같은 불편한 심기를 드러내는 미술품 〈황금〉 연작에 값을 매기고 이를 구입하는 현실의 아이러니함이다. 그의 2012년 드로잉 작품 〈언제나 서울 황금산〉은 서울시광장에 그가 만들고 싶은 거대한 인공산을 보여주고 있다.그림6 그는 서울시 잔디공원의 복원도 좋지만, 그에겐 서울에서 가장 큰 황금산을 만들어서 그 산을 사람들이 등산스틱과 아이젠을 찍고 밧줄에 매달리며 타고 기어오르게 하고 싶은 소망이 있다고 말한다.

4 〈Old Spice〉, Full HD, 2013

5 〈뼈와 살이 타는 밤〉, C-프린트, 2014

6 〈언제나 서울 황금산〉, 2012

7 〈황금산〉, 복합재료, 2014

그에게 황금산이란 가공의 조형은 이제 설치형 거대 미디엄이 되는 셈이다. 실제 황금의 가치를 좇는 이들의 등산 수행 전 과정을 보면서, 그리고 이들의 스펙터클한 등산 현장의 모습에서 우리는 인간이 거대한 황금산과 맺는 천태만상의 물적 관계를 목도한다. 아마도 황금산 정상에 오른 이들은 다음과 같이 탄성을 지를 것이다.

아, 황금산이여, 엘도라도여, 뉴아트행동주의 예술이여, 영원하라!

양아치

미디어아티스트. 〈미들코리아 3부작〉(2008-2009), 〈이젠.우린.충분히.그럼에도.불구하고.당당한.신세계인이다〉(2010), 〈밝은 비둘기 현숙씨〉(2010), 〈영화, 라운드, 스무우스, 진실로 애리스토크래틱이다〉(2011), 〈미래에서 온 두 번째 부인〉(2011), 〈칠보시〉(2012), 〈달콤하고 신 매실이 능히 갈증을 해결해 줄 것이다〉(2012-2013), 〈뼈와 살이 타는 밤〉(2012-2014)을 발표했다.

yangachi.org

9 강영민, 정치 팝아트와 일베 체험기

강영민은 팝아티스트 혹은 캐릭터아티스트로 잘 알려져 있다. '조는 하트 sleeping heart'는 그의 작업에서 상징처럼 등장해왔다.그림1 가는 눈을 뜨고 평온하게 조는 듯한 모습의 귀여운 하트는 이미 예술계뿐 아니라 대중적으로도 아이콘이 된 지 오래다. 예술의 길에 들어 대중과 가장 민주적인 방식으로 소통하는 확실한 방법을 찾다가 그는 팝아트를 선택한다. 그가 팝아트 장르에 발을 들이게 된 계기는 남다르다. 강영민은 미국에 뉴미디어 공부를 하기 위해 건너갔지만, 미술이 어떤 장르보다 쉽게 엘리트적이고 편협한 미학적 정서를 장기로 삼는다는 사실에 크게 회의하면서 중간에 그만두고 돌아와 팝아트의 길로 접어든다.

강영민은 그의 작가 인생에서 다시 한 번 새로운 질적 변화를 겪고 있는 듯 보인다. 그 징후는 이제까지의 손에 잡히는 창작품에서보다는, 그의 온·오프라인 기획 행보에서 두드러진다. 대한민국 팝아트에 대한 그의 새로운 정치적 접근과 해석, 온라인 내 우리의 일그러진 정치문화의 우익화 현상에 대한 주목이나 한국 사회의 시대정신에 밀착하려는 그의 창작 실험과 기획으로 인해 자주 눈길이 간다.

1 〈6월의 친구들〉, 캔버스에 디지털프린트와 스프레이 페인팅, 2013

일베들아, 나와서 놀자!

내 페친(페이스북 친구) 중 그는 활동이 독보적이다. 끊임없이 자신의 타임라인 안에서 페친들에게 말을 건다. 한국 사회 현실의 독법과 관련해 솔직담백한 글을 매 순간 쏟아낸다. 직업적 창작자가 과연 맞나 할 정도로 그는 '페북질(페이스북에 올리는 잉여 글쓰기 행위를 낮춰 부르는 말)'에 열중이다. 강영민 자신의 고백처럼, 그는 아침에 눈을 뜨면 일간베스트저장소(일베)에 들어가, 밤새 수챗구멍에 쌓인 오물 털듯 일베에 오른 무수한 글을 열람하면서 그중 함께 공유할 게시글을 깨끗이 골라내 우리 페친이나 트친(트위터 친구)들에게 선사한다. 마치 희멀건 국에서 왕거니 건지듯 말이다.

요즘 대중문화 현상에서 일베만큼 주목받는 이들은 흔하지 않다. 일베는 '넷우익'의 한국적 현상이 되면서 청년 극우의 한국판이 되어가고 있다. 그럼에도 사회 주요 입담꾼과 현실 분석가는 이들과 대거리를 피하거나 아예 말을 섞고 싶지 않아 한다. 이들을 잘못 들쑤시면 오히려 표적이 되어 물어뜯기기 십상이다. 그나마 몇몇 논객이 일베에 관한 단상들을 적거나 흘리듯 평가해온 것이 전부다. 예를 들자면 황상민은 일베를 '쓰레기 저장소'로, 진중권은 '루저'로, 김동춘은 '파시즘'으로 이들을 봤다. 대다수 지식인이 일베 현상을 제대로 거론조차 못 하는 현실에서 이들 한국 사회 논객의 발언을 나름 중요하고 비판적인 평가로 볼 수 있다고 해도, 여전히 뭔가 제대로 된 이해가 부족한 듯 답답하다.

대체로 식자들이 단칼에 이들을 진창 보듯 하는 시각과 달리, 강영민의 일베에 대한 관점은 좀 다르다. 간혹 함께 놀자는 분위기가 있다. 그들에 대한 뜨거운 연민조차 존재해 보인다. 본인과 주변인의 신상까지 일베에게 털린 직접적 피해자의 반응으로서는 좀 의외다. 그는 일베에게서 우리 자신의 일그러진 모습을 본다. 무엇보다 그들이 등장한 연유로 청년세대의 공동체 몰락을 꼽는다. 현실 사회에서의 합리적 이성과 민주화 기제가 제대로

작동하지 않는 만성적 피로감이 일부 젊은이를 좌절하게 하고, 사회 개입에 대한 무관심과 그들을 대단히 비뚤어지게 주변화하는 근거가 됐으리란 판단이다. 그래서 강영민은 한국 사회가 일베를 어떻게 다룰 것인가의 문제가 우리 사회의 자정과 포용 능력의 시험대가 될 것이라 본다.

　　그는 주류 언론들이 최근 사회로부터 일베를 타자화하거나 혹은 이들을 기성의 잣대로 쉽게 재단하려는 메타 비평을 수행하려고만 한다고 꼬집는다. 외려 일베들이 어떻게 출현했는가에 대한 좀 더 근원적 시각이 필요하고, 『거리로 나온 넷우익』의 저자인 일본의 야스다 고이치安田浩一 식으로 적어도 르포 형식의 진중한 접근법을 제안한다. 예컨대 그는 '나의 일베 체험기'와 같은 작업을 해야 한다고 말한다. 눈을 뜨자마자 그가 일베로 거룩하게 하루를 시작하는 까닭이다.

팝아트 민주성지 투어와 일베 전투기

강영민에게 예술이란 체험이다. 이성과 계몽의 언어를 부리는 것보다 감성의 경험을 통해 대중과 함께 호흡하는 것이 그에게 예술의 일이다. 그래서 정서적으로 반예술적이다. 사회적 모범 답안을 줄 수는 없지만 그가 적어도 할 수 있는 일이란 현상에 대한 경험을 더욱 강렬하게, 그러나 풍부하게 관객에게 툭 던져 보일 수 있는 능력에 있다. 그 점에서 일베 현상은 강영민에게 오늘날 한국 사회의 '팝'적 요소를 상징하는 중요한 현상이요 이에 적극 반응하는 것이 팝아트 작가의 적절한 개입의 태도인 셈이다. 문제는 그만의 방식으로 일베에 어떻게 효과적으로 반응할 것인가의 문제가 남는다.

　　일단 강영민의 온라인 내 팝아트적 반응은, 굳이 표현하자면 그 자신이 만들어낸 '소셜팝social pop'이란 말로 압축될 수 있다. 한국적 팝아트 현상에 대한 비판을 수행하면서 이를 소셜미디어라는 매개체를 통해 담는 그

자신의 작업을 지칭한다. 물론 이는 창작 실험의 일환이다. 소셜팝 실험이란 다른 것이 아니다. 그저 그가 온라인에서 일베와 놀며, 그들의 흔적을 관찰하며 체험기를 특징적으로 그리고 비판적으로 기록하는 행위다. 매우 사적인 유사 공간에서 벌어지는 이들 일베 이용자의 행위를, 강영민은 차별적 재미를 주는 포르노문화 정도로 볼 수도 있다고 제안한다. 이들을 공적 논쟁화하거나 이념의 지형으로 끌어오면 그 실체를 제대로 보기 어렵기에, 좀 더 그들의 속살을 보기 위해서는 오히려 다각적으로 문화·예술적 해석과 개입을 수행할 것을 요구한다. 맞다. 따지고 보면, 십여 년 세월의 형식적 민주주의의 역사적 실험을 빼놓고 보면, 전후 줄곧 지긋지긋한 (신)권위주의와 이념의 진흙탕에서 허우적거렸던 우리 아닌가. 이 점에서 봐도 일베는 돌연변이 괴물이라기보다는 일그러진 우리의 거울 이미지이자 사생아와 다름없다. 박권일의 말처럼, 그들은 현대 국가의 보편 증상이 드러난 것이자 '우리 안의 일베'인 셈이다.

강영민이 언론의 주목을 받은 계기는 2013년 낸시랭과 팝아트 조합구성원들과 함께 대구, 광주, 부산 등을 돌며 '팝아트 투어'와 강연을 벌이면서부터다.그림2 박정희 생가에서 작가들과 찍은 인증샷이 일베들의 게시판에오르고, 그들의 촉수에 그가 걸려들고 덤으로 신상까지 털리면서 일베와 자의 반 타의 반 인연을 맺게 된 것이다. 팝아티스트로서 강영민에게 일베는이제까지 조금은 무력했던 그의 팝아트 작업에 중요한 도전이자 자극제로등장한다. 팝아트를 한다 하면 나름 전복적 쾌감도 있었던 시절이 있었는데, 팝아트 자체가 키치화하거나 제도화해가면서 이에 크게 환멸을 느끼던차였다. 팝아트적 소재 고갈에 지쳐 있던 터에 일베와 조우한 셈이다.

'조는 하트'가 강영민의 보편적 팝아트 정서라면, 그는 분명 일베를 좀더 한국 내 사회적 무의식에 대한 관심을 구체적으로 포착하는 계기로 삼고있는 듯 보인다. 무엇보다 그가 장차 팝아트의 소재로 삼고자 한 내용은 한

2 |위| 박정희와 팝아트 투어,
구미 박정희 대통령 생가, 2013

3 |아래| '나의 일베 전투기' 포스터, 2013

국 근·현대사를 관통하는 정치적 무의식이다. 그래서 그는 그 최초 기획을 우리의 오늘을 있게 한 박정희라는 '신을 찾아서' 떠나는 생가 투어로 잡았던 것이다. 박정희 생가 방문에 이어 5·18 광주민주묘지, 민주공원 등을 돌며 팝아트 조합원들과 함께 벌이는 투어를 통해, 적어도 그는 우리 깊숙이 자리 잡고 있으나 들춰내길 꺼리는 저 아래 무의식들과 정면 대면하길 바랐다. 그에게 낸시랭은 이와 같은 투어에 미리 조직되거나 꾸며지지 않은 즉흥성을 담보하는 듀오이자 동지이다. 그들 둘은 지난 몇 년 경북대학교, 부산대학교 등지를 돌며 '나의 일베 전투기'란 제목으로 사회적 무의식의 소산인 일베에 대한 체험적 소회와 경험을 대중에게 강연해왔다.그림3

어디 방송에선가 극우 보수논객 변희재가 '팝아트 투어'를 정쟁 삼아 이렇게 읊은 적이 있다. "팝아트는 미국에서 만들어진 예술사조로, 그 핵심은 예술의 상품화와 비정치성"인데, 이들의 "박정희 전 대통령 생가에서 한 행위는 정치 행위로 봐야" 한다며 이들의 팝아트는 "팝아트가 아니라 민중예술"에 해당한다고 떠들었다. 강영민이 정확히 비판했던 키치화된 팝아트를 변희재는 마치 팝아트의 아방가르드적 정신인양 보면서, 그의 실험을 1980년대 민중예술로 오독하는 무지를 드러낸다. 외려 사회의 저변에 깔린 무의식과 그 속에서 잃어버린 공동체적 가치를 찾고자 한 민주성지 투어 형식을 취한 그의 팝아트적 실험은 일종의 전통적 개념미술이나 예술행동에 가깝다. 물론 이런 투어를 두고 정치 행위라 하며 사회미학적 실천과 구분 짓지 못하는 변희재의 오류 또한 짚고 가야 할 것이다.

보수와 소통해야 하는 팝아트 예술가

팝아트가 본래 지닌 아방가르드적 정신, 즉 대중문화 속 허위의식을 깨거나 비예술의 것을 전도해 예술의 장으로 끌어들이는 역할은 줄곧 강영민의 중

4 〈만국기〉, 2012

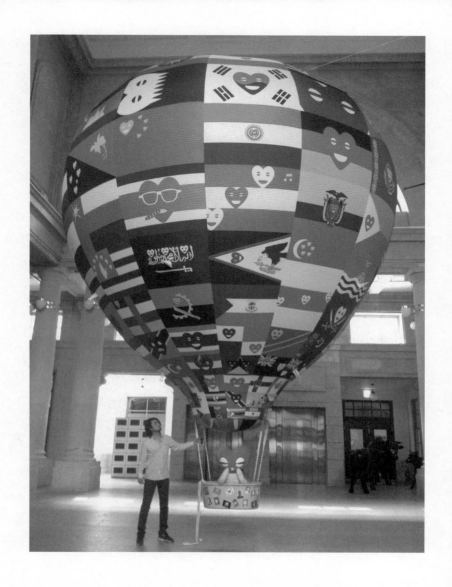

5 〈만국기 에어벌룬–혁명의 예감: 몽골피에 형제에게 경의〉, 열기구에 프린트, 공기펌프,
플라스틱바스켓, 노끈, 인형, 스티커, 2013

6 〈박정희〉, 캔버스에 아크릴 채색과 스프레이 페인팅, 2013.

7 〈박게바라(Park Guevara)〉, 캔버스에 아크릴 채색과 스프레이 페인팅, 2013

요한 주제 중 하나였다. 예를 들어 그의 〈만국기〉(2012)와 〈만국기 에어벌룬〉(2013) 작업도 그러하다.그림4,5 전쟁 중 피아 구별을 위해 사용했던 국기로 그는 '사랑으로 세계 평화를' 구현하고자 한다. 남들이 별로 이미지 전유를 하지 않는 국기에다 저작권조차 자유로운 각국의 다채로운 국기 이미지에 '조는 하트' 캐릭터를 채워 넣고, 국가 간 단절된 이념과 이상에 하나의 공통된 가치를 가득 불어넣는 효과를 얻는다. 앤디 워홀의 작품을 연상케 하는 그의 팝아트 작품 〈박정희〉(2013) 초상 또한 한국 사회에서 박정희를 기억하고 현재화하는 방식의 차이와 골을, 서로 다른 채색과 그 위에 덧입힌 스프레이로 상징화하고 있다.그림6

그의 예술가적 지론은 이렇다. 진보는 보수를 진화시키지만, 역사적 결정은 대체로 보수가 했다고 본다. 예술가와 진보는 그래서 보수와 소통해야 한다. 피를 흘리는 일은 너무 손실이 크고 결국 소통의 언어를 만들어야 하는데 이에 예술가의 역할이 있다고 본다. 일베의 역사적 가치 훼손이나 사회적 소수자 폄하 등은 나쁘지만, 그들의 주변화된 자괴감을 올바르게 이끌어야 한다고 판단한다. 더군다나 길거리 정치적 우익과는 달리 이념 지형에서 사실상 한데 모이기 어려운 일베의 경우, 미움과 증오의 대상이 아닌 문화적 체험의 대상으로 볼 필요가 있다고 판단한다. 관습적으로 제도화되고 굳어 있는 것들을 파괴하는 긍정적 역할도 기대할 수 있다는 점에서 이들도 선용 가능하다는 시각이다. 이렇듯 그는 일베들과 접선을 놓기 위해, 그리고 당장 키치화된 팝아트의 부활을 위해 부단히 소셜미디어를 두드리고 전국 투어를 다닌다.

강영민

팝아티스트. 다양한 문화 장르를 넘나들며 전방위적 활동을 해오고 있다. 개인전을 일곱

차례 열었고, 낸시랭의 〈UK프로젝트〉(2013), 〈내정간섭〉(2012), 〈강남친구들〉(2013)

등을 기획했다. 2013년부터 '박정희와 팝아트 투어' '5·18과 팝아트 투어' 등 대한민국

현대사를 둘러보는 관광 프로그램을 진행해왔다. 2014년에는 지리산에 예술가캠프를

열고 무궁화나무를 심는 아트 프로젝트를 진행했다.

twitter @misociheart

10 홍원석, 택시로 사회를 그리다

'나쁜 주체bad subjects'란 말이 있다. 나쁜 남자의 매력이 대개 이성을 이끄는 강한 성적 매력과 관계 맺곤 하지만, 나쁜 주체는 권력과 체제와의 관계에서 발생하는 대항헤게모니적 용어다. 통치 대상으로 삼아 온갖 협박으로 으르대고 감언이설로 달래도 별로 고분고분하지 않은 체제 '삐딱이'를 지칭하는 말이 나쁜 주체다. 프랑스 구조주의 철학자 루이 알튀세르Louis Althusser는 양적으로 그리 흔치 않은 나쁜 주체들이 자본주의의 권력 통치에 균열을 가져온다고 봤다. 이런 나쁜 주체의 양성화를 위해서는 일상생활에서의 정치교육이 중요하다. 개인의 일상적 삶에 실타래처럼 얽힌 권력의 사회적 메커니즘에 도달할 때, 다시 말해 자신이 발 딛고 서 있는 구체에서 모순과 권력 작동의 편재성을 깨달을 때 그는 비로소 '나쁜 주체'가 되는 것이다. 홍원석은 이런 나쁜 주체에 딱 어울리는 예술가다.

홍원석하면 우리는 대개 '아트택시'를 떠올린다. 그만큼 그는 택시란 소재로 우리에게 강렬한 인상을 남겼다. 혹자는 초창기 회화 소재 측면에서 그의 택시에 대한 집착이 우리의 눈을 지루하게 하거나 작가적 상상력의 한계로 작용할 수 있다고 비판하기도 했다. 허나 알튀세르식으로 보면, 그에게 택시는 자신의 일상 삶의 궤적을 통해 사회와 관계 맺고 일상의 정치교육을 수행하는 중요한 매개체로 자리 잡았다. 그는 매 순간 창작 작업을 자신의 개인사에서 출발한다. 개인의 일상사를 사회적 조건에 투영하고 이를

다시 되돌려 자신이 서 있는 지점을 재확인하는 과정에서 그는 점점 현실 개입의 작가로 커가고 있다.

나쁜 주체 되기: 홍반장의 택시 운전

그는 유년 시절에 나름대로 여유 있는 삶을 유지하는 데 할아버지와 아버지의 택시기사로서의 직업 덕이 컸다고 한다. 개인택시가 꿈의 직업군이던 그런 호시절도 잠시뿐, 할아버지가 유명을 달리하고 병든 아버지와 함께하면서 그는 어쩌다 보니 다시 택시와 같이하게 됐다고 회고한다. 가세가 기울던 청년 시절 그는 대리운전을 했고, 군대에서는 구급차를 몰았다. 그의 어르신들처럼 정식 택시기사는 아니었으나 이젠 택시로 아트를 하는 예술가가 됐다. 초기 작업은 이와 같은 불운한 기억들에 갇혀 있다.

그의 데뷔작 〈야간운전〉은 바로 유년기 아버지의 프린스 택시를 타고 느꼈던 그 따뜻한 노스텔지어의 회상이 아니다. 그 홀로 벌거숭이로 차가운 세상에 나와 대면한 택시 차창 밖의 위험하고 불안한 모습이었다. 야간운전 중 일반적으로 등장하는 눈부신 전조등, 한순간 나락으로 떨어질 수 있는 교통사고의 위협과 긴장, 차창으로 부딪혀 툭툭 소리를 내며 속도감에 짓이겨져 들러붙는 무수한 하루살이 등은 그의 작업에서 조금은 몽환적으로 표현된다. 예를 들어 지속적으로 그의 평면회화 속 작품에 등장하는 우주인, 왕개미, 초파리, 강렬한 불빛, 나락과 같은 도로 구멍, 도로 끊긴 공중을 나는 자동차, 막막함 속을 가로지르는 작은 차체 등은 그의 기억 속 스트레스와 막연했던 공포 상황들이 중첩되면서 등장한다. 그러면서도 유년기의 살만했던 기억 때문일까. 그는 이들을 현실주의적이기보다는 실재와 거리를 둔 초현실적인 형상으로 표현하려 했다.

홍원석은 그의 초창기 회화 작업이 나름 미술시장에서 선전하면서 희

1 │위│ 〈어두운 길〉, 캔버스에 유채, 2013

2 │아래│ 〈한강〉, 캔버스에 유채, 2013

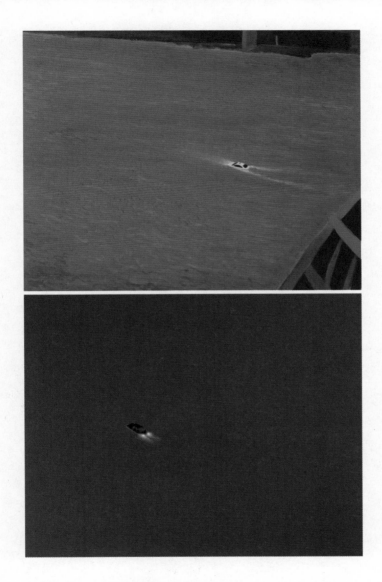

3 │위│〈낙동강 나들이〉, 캔버스에 유채, 2013

4 │아래│〈회색도시〉, 캔버스에 유채, 2013

망에 들떴던 적도 있다. 하지만 국내 미술시장의 과도한 상업주의적 거품이 슬슬 빠지면서 그도 함께 빈궁기로 빠져들었다. 홍원석은 그때까지 가졌던 막연한 미래 전망에 회의하게 된다. 그는 평면회화 작업을 병행하면서도 좀 더 다른 프로젝트형 실험을 모색하기에 이른다. 이전까지 막연하게 선친들과의 추억의 연장에서 혹은 홀로서기의 두려움 속에서 택시를 그림 안에 가둬왔다면, 이제 그는 현실 사회를 탐사하기 위해 과감히 실제 택시 운전대를 잡기로 결심한다. 아마도 살면서 당신 스스로 숨기셨던 아버지의 오래된 장애 때문이었을 것이다. 2009년 그는 청주 장애인센터에서 아트택시 프로젝트로 처음 시동을 건다. 이른바 '홍반장 아트택시 프로젝트'는 그렇게 시작됐고, 주로 중증장애인과 동승하며 6개월간 그들과 대화를 나눴다.

아트로 택시 몰던 호시절

2010년 레지던시 프로그램의 일환으로 그는 제주도의 가시리라는 마을에 정착한다. 그는 이곳에서 청주에서의 택시 프로젝트를 본격화한다. 가시리에서 그는 마티즈 중고차를 사서 운전했다.^{그림5} 홍원석은 주로 동네 어르신을 원하는 목적지에 하나둘 태워드리기 시작했다. 주말에는 문화여행을 하면서 아이들을 포함해 승객들을 자신이 원하는 장소로 데려가기도 했다. 그는 운임으로 돈 대신 승객들이 건네는 돌, 담뱃갑, 야구공, 귤 등의 애장품을 받았다. 여기에서 물질경제에서 작동하는 택시기사와 승객 간의 현금 거래 관계는 부질없다. 그들 간에 이렇듯 '선물경제'의 규칙이 작동하자마자 택시 안의 낯선 관계는 일순간 공동체적 모습으로 변한다.

'홍반장 아트택시 프로젝트'는 이렇게 그의 두 번째 운전연습이었던 셈이다. 마을 주민의 발목을 잡는 드문 버스 운행 주기와 노령화된 지역의 특수한 문화에 접속하는 데 택시는 그들과 말을 트는 중요한 매개물이었다.

5 아트택시, 중고차 마티즈

젊은 이방인이 택시 서비스를 통해 지역 커뮤니티에 접속하자마자, 그는 마을 어르신들에게 어느 때는 아들이 되기도 하고 손자가 되기도 하고, 그들과 여러 사사롭고 즐거운 대화를 나누면서 그 자신의 편견과 몰이해를 벗어나는 과정을 거친다. 이 과정은 그에게 스트레스와 공포로서의 청년기 택시 체험을 떨치는 계기이자 사회적 네트워킹 과정을 통해 그 스스로 작가적 건강성을 되찾는 계기이기도 했다. 더군다나 일회성 이벤트로 끝나는 공공예술의 약점을 잘 따져보면, 그가 프로젝트를 통해서 마을 사람들과 맺는 지속 가능한 관계성에 주목할 필요도 있다. 단발적인 만남으로 프로젝트를 완성하는 개념이 아닌 프로젝트가 유대의 시작점이 되는 것이다.

홍원석은 마을 주민들과의 대화 내용을 아이폰에 담아 동영상 인터뷰

6 〈홍반장 아트택시 프로젝트〉전, 대전시립미술관 창작센터, 2011

로 남기고, 페이스북이나 유튜브에 편집 없이 날 것 그대로 올려 온라인에서 그 접속의 순간을 대중과 공유했다. 아트택시의 좌석은 인터뷰를 위해 수수하게 꽃단장하고, 함께 나눈 대화의 흔적들, 즉 탑승객의 소감, 싸인, 연락처 등의 기록은 교류와 교감의 아카이브 구성을 위해 잘 보관된다.^{그림7} 프로젝트 전시 공간에서 작가가 선물거래로 받은 애장품은 큐알^{QR} 코드를 통해 기억을 재생하도록 설계됐다. 큐알코드의 기술적 연결은, 마을 어르신들의 영상이나 관련 사이트로 유도되고 관객들이 그 순간을 공유하는 인터페이스로 기능했다.

7 〈아트택시 프로젝트〉에 관계했던 사람들의 인터뷰 영상, 아이폰, 2010–2012

사회인류학적 교감의 실험들

입소문이 커졌고 호평만큼 오해도 불렀다. 페친이 늘면서 그들의 추천으로 한창 해군기지 건설 때문에 어지럽던 강정마을에서 택시를 몰았던 적이 있었다. 작가와 탑승객이 함께하는 고정 순회 노선에 강정 답사를 집어넣으면서, 이에 심기가 불편했던 레지던시 관계자들로부터 퇴출 통고문을 받는다. 어느새 마을 주민들 또한 그가 정치적 행동을 하기 위해 동네에 들어왔다고 의심했다. 순수 청년과 어르신 간의 갈등의 골은 깊어졌다. 나름 지속 가능한 사회적 유대감을 얻었다 싶었는데 예상치 못한 곳에서 상처를 받게 된 것이다. 달리 보면 택시로 맺어진 사회적 유대란 것이 이념이나 이데올로기적 판단 앞에 얼마나 쉽게 휘청거릴 수 있는지 새삼 쓴맛을 본 셈이다. 프로젝트 말미의 우울한 여운에도 불구하고, 그에게 가시리의 경험은 일상 삶으로부터의 정치적 교육을 또 한 번 제공했다.

　　낙담에 빠져 있던 차에 한 큐레이터의 권유로 2011년 경북 영천의 가상리에서 마을미술 프로젝트 '아트자동차-바람'에 합류하게 된다. 여기서는 동네 순찰차 역할로 한걸음 물러난다. 그는 그곳에서 마을 사람들을 인터뷰하면서도 자신의 나약하고 백수 같은 인생을 진솔하게 담아낸 단편 다큐멘터리를 제작한다. 2012년에는 마을을 벗어나 도시로 향했다. 경기문화재단의 도움으로 당시 파주출판단지 일대에서 '뉴아트택시 프로젝트'를 진행했고,그림 9, 10 서울 창동스튜디오에서는 '시발時發 공짜택시 프로젝트'의 색다른 실험을 시도한다.그림 8 지방의 마을 어르신과는 많이 다른 도시 사람과의 조우에서 그는 새로운 접속의 법칙을 발견한다. 워낙 험한 사건이 많은 도시에서 낯선 이가 권하는 택시 탑승이란 친근감보다는 의심과 불안의 감정을 증폭시킨다. 하지만 작가와 동승객 간에 일단 접속이 이뤄지고 인터뷰가 성사되면 관객은 자신들의 경험을 '상황적situational' 체험으로 받아들이고 이에 적극적으로 응대하기 마련이다. 반면 작가는 "각 개인들의 무수한

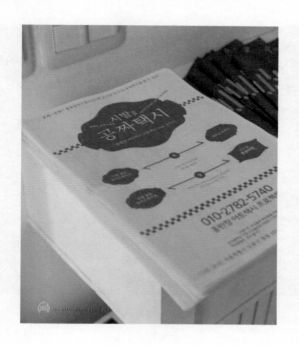

8 시발 공짜택시 프로젝트 안내장, 2012

9 | 위 | 〈뉴아트택시 프로젝트〉, 경기도미술관, 2013

10 | 아래 | 〈뉴아트택시 프로젝트〉 포스터, 2013

11 | 위 | 〈평양행 아트택시 프로젝트 리셉션〉, 금천예술공장, 2012

12 | 가운데 | 〈P택시 프로젝트-'멈춤-다리'〉, 경기도미술관, 2013

13 | 아래 | 〈P택시 프로젝트 121219〉, 문래예술공장 M30스튜디오, 2013 (사진: 이샘)

이야기와의 교감을 통해, 삶을 통해 전해지는 소중한 것들을 예술이라는 그 물을 통해 길어올리는 작업"을 수행한다.

2012년 겨울부터, 홍원석은 문래예술공장에서 문래동의 지역사와 체험을 근거로 자신의 아버지와 '문래일기 프로젝트'를 벌인다. 그동안 자동차만 소재로 삼는 데 조금은 지쳤고, 계속 몸이 좋지 않았던 아버지와 뭔가 기억에 남을 새로운 것을 하고 싶었다. 그는 아이폰4로 아버지와 유쾌하고도 덤덤하게 비디오 작업을 수행한다. 몰락한 택시운전사와 힘없는 청년작가, 이 둘 부자가 합심해 문래동 재개발에서 드러나는 한국 사회의 비릿한 면모를 일상 속에서 투사해 드러낸다. 2013년에 바로 이어진 '규호산책叫號散策'도 마찬가지로 자동차 차창 밖으로 걸어 나와 아버지와 함께 홍성시장을 산책하며 도시와 다른 농촌 풍광에서 마주치는 또 다른 인간 군상과 사회적 결을 탐사한다.

홍원석은 앞으로 시인 고은의 『만인보』처럼 인물 아카이브를 계획해보고 싶어 한다. 이제까지 만났던 수많은 인연의 네트워크를 주제별로 그리고 장르별로 정리하고자 한다. 예를 들면 번외에 해당하는 할머니 편, 소녀 편 등등으로 엮어 새로운 이야기 구조를 만들어보고 싶단다. 그는 경기창작센터에 입주 작가로 있으면서 'P택시 프로젝트'(2013)로 바빴다.그림12 다시 택시로 돌아왔으나, 이전과 탑승객들의 면모가 많이 다르다. 일반인도 있지만 젊은 탈북자들이 함께한다. 북에 두고 온 가족이 보고픈 탈북자들의 마음을 담아 그들과 함께 평양(P) 가족이 있는 곳으로 달린다.

홍원석은 200-300여 명 승객과의 인터뷰 작업, 평양 시가지 영상 작업, 그리고 아트택시 프로젝트마냥 택시에 대한 자신의 상상들을 회화 작업으로 함께 보여주려 했다. 따지고 보면 그에게 회화는 프로젝트의 상황 논리를 좀 더 정제된 형태로 만드는 미학적 행위와 비슷하다. 〈대리운전〉(2008), 〈강정마을〉(2011), 〈Under Construction〉(2012) 등에 드러나

는 택시의 표상은 그가 택시를 몰던 순간의 개인사적·사회사적 감정 상황이 함께 포개져 있다. 홍원석은 이렇듯 문화인류학적 방법으로 시작해 이제 어느덧 사회(학)적 개입의 전망 실험까지 내오고 있다. 택시를 정신없이 몇 년 더 몰다 보면 그도 문득 '나쁜 주체'가 된 그 자신을 발견할 날이 오리라.

홍원석

커뮤니티아티스트. 스스로의 가족사에 자리 잡고 있었던 택시를 사회, 정치, 문화적

관점으로 넓혀가면서 다양한 사회인식을 건드리는 방식으로 작업을 진행해왔다.

근자에는 승자독식의 사회, 세대 간의 갈등, 예술 제도에 대한 성찰 등 동시대의

감수성으로 그동안 잘 드러나지 않은 이야기도 끄집어내고자 한다. 자동차는 그의

감수성과 새로운 경험을 연결하는 매개체로서 그 자신의 작업에서 중요한 장치이자

역할을 수행하고 있다.

blog.naver.com/hhon00

11 차지량, 세대독립을 넘어 또 다른 대안 실험으로

파국의 전야에 난 그를 쓸쓸히 만났다. 자본주의는 더 이상 더불어 살아가는 공생과 희망에 관한 어떤 메시지도 주지 못했다. 이 '안녕하지 못한' 삶에서 청년세대는 체제가 구획한 극한의 노동 조건 속 비정규 알바의 나락으로 떨어지고 있다. 이른바 불완전 노동자를 지칭하는 '프레카리아트precariat'들은 그들 스스로 기반을 둔 삶의 조건을 되살필 여유조차 없이 매일매일 생존의 하루살이 현장으로 내쫓긴다. 그 나락의 한가운데서 탈출하려 했고, 그런 이유로 끝내 스스로의 존재를 현실로부터 삭제하려 했던 작가 차지량을 만났다. 삶의 체념 이후 또 다른 생의 기획을 세우기 위해 떠나는 그와 나는 한 이름 모를 지하철 지하보도 커피숍에서 그렇게 조우했다.

세대와 현장의 문법 익히기

차지량은 내가 인터뷰했던 작가 중 앞선 홍원석과 함께 가장 어린 축에 낀다. 그의 세대적 감수성 때문일까. 설치, 퍼포먼스, 다채널 비디오 영상, 인터넷 프로젝트 사이트 등 그의 표현 형식에서 재기발랄함이 배어나온다. 미학적 문제의식도 연배에 비해 사뭇 진지하다. 이제까지 그가 주되게 고민했던 세대의 정치경제적 조건, 공간과 도시, 미술 시스템과 창작 조건에 대한 비판 등은 그의 작업에서 주로 나타나는 개입의 주제다. 일례로 2014년 한

케이블 방송의 예술작가 오디션 프로그램에서 차지량은 그 오디션장에 스스로 합류해 미술시장 시스템의 권력화 과정을 드러내는 퍼포먼스를 수행했다. 그의 미학적 슬로건처럼 줄곧 등장하는 설명들, 즉 "동시대 시스템의 고립을 겨냥하는 개인"과 "시스템에 상상력을 제안하는 개인"이란, 결국 바로 파국을 앞둔 우리들 각자가 당대 시스템에 마주해 새로운 대안을 위해 어떤 개입과 교란의 상상력을 발동할 것인가의 문제로 보인다.

초창기에 그의 작업은 설치 등 공간미술에 주로 천착했다. 예를 들면 〈12시를 위한 회화〉(2007)는 홍익대학교 축제 서울프린지페스티벌에 참여해서 수행했던 조형 설치 작업이었다. 하늘에 나비 모양의 조형물을 띄우고 그 바닥에 그림자를 드리우는 효과에 착안했다. 그 그림자를 스쳐가는 청춘에 위로와 희망을 전하기 위한 일종의 응원이었던 셈이다. 군 제대 후 '미대생들의 꿈 부푼 기대감에 따른 금전지불'의 통과의례로서 행하는 졸업전시에 거부감을 느꼈던 그는, 이를 거부해 졸업전시 반대운동을 벌이다 결국 학교를 중도에 그만둔다.

차지량에게 2008년은 작가로서 대단히 중요한 전기가 되는 해이다. 충무아트홀 동대문운동장 기획공모에 〈어디선가 창문을 깨고서 야구공이 날아왔다〉(2008)가 당선되면서, 이제까지 공간 연출에 몰두하던 방식에서 시스템에 이제껏 가려진 현장의 목소리와 행동을 담아내는 것의 중요성을 포착하기 시작한다. 그는 메이저리거를 꿈꿨던 한 '왕년 야구왕'이 상경해 야구의 꿈을 접고 당시 재건축하던 동대문운동장의 건설인부로 일하면서 어떻게 소싯적 꿈을 잃고 주어진 체제 속에 안주하는가를 잘 형상화하고 있다. 이제까지 그가 눈여겨보지 못했던, 시스템에 억눌린 현장의 살아 있는 일면을 영상에 담으면서 이의 중요성에 점점 눈뜨게 된다.

쌈지의 제안으로 차지량은 첫 개인전 〈이동을 위한 회화〉(2008)를 열었다. 이는 동대문 작업과 졸업전시 반대시위에서 보여줬던 주제의식, 즉

주류 공간으로 진입하려는 체제 속 비주류 캐릭터들의 삶의 현장 속 모습을 좀 더 본격적으로 담아내면서 얻은 결과물이다. '미대생 차씨의 구직 상경기'라는 서사 구조에 기대어 이미지 설치 작업 형식으로 풀어가는 작업에 해당한다. 동대문 왕년 야구왕만큼이나 차씨 역시 불안한 삶을 살아간다. 차씨는 명동에 임시 거처를 얻어 안착했으나, 이도 무단거주로 또다시 짐을 싸고 어디론가 기약 없는 이동을 준비해야 하는 고단한 운명에 처한다. 한 곳에 정주할 수 없는 운명에 끊임없이 표류하는 오늘날 청년세대의 우울한 정서가 묻어난다.

낭독, 연주, 퍼포먼스, 연극 등이 어우러진 낭독 퍼포먼스 또한 차지량이 수행하는 주요 작업 중 하나다. 그는 특정화된 프로젝트를 비디오로 기록하는 과정과 함께, 더욱 많은 관객과 특정의 사안에 대한 군집화된 이벤트를 열어 여러 총체적 장르 형식을 동원해 상호 공유 지점을 확인하는 방식으로 낭독 퍼포먼스를 활용한다. 일례로 그의 가까운 친구들과의 낭독회로 구성된 〈꺾어진 청춘낭독〉 등은, 이후에 동시대적 고민을 함께하는 뭇 동년배 간의 상호 세대 확인을 수행하려 했던 〈세대의 발견〉(2009)과 같은 낭독 공연으로 확장되어 실험된다.

작가 차지량의 두 번째 개인전, 〈세대독립클럽〉(2010)은 이처럼 세대 간 연대와 세대들에 대한 관심 확장에서 기획됐다.[그림1, 2] 그는 자본주의 시스템에 규격화된 청년세대 규정물인 '88만원세대'식 명명법 혹은 기성세대에 의해 억압적으로 규정된 청년세대의 담론 규정에 크게 회의했다. 외려 그들 스스로 세대적 속살을 드러내는 주체적 담론 구성을 위해 차지량은 '세대독립'의 클럽 성원을 규합했다.

클럽 구성원은 거의 대부분이 미술계와 별로 인연이 없는 불특정 다수의 관객이자 청년세대였다. 이들과 이메일, 메신저, 블로그 등 온라인을 통해 상호소통하고 모임을 기획하면서 파국의 시기에 세대 주체적 욕망을 표

1 |위| 〈세대독립클럽-은둔하는 세대의 디지털 캠프파이어〉, 2010

2 |아래| 〈세대독립클럽〉 웹 메인 화면

3 〈미드나잇 퍼레이드〉 포스터, 2010

4 〈미드나잇 퍼레이드〉 관객참여 퍼포먼스, 다채널영상, 2010

출하고 점증하는 세대적 갈증을 해소하려는 구체적 실험을 수행했다. 예를 들어 2010년 관객참여형 '번개' 모임을 통해 〈OFF-LINE: 자체발광〉〈은 둔하는 세대의 캠프파이어〉〈미드나잇 퍼레이드〉그림3,4 등 집단 퍼포먼스를 벌였다. 그는 이를 다채널 비디오에 담아 세대적 감수성, 즉흥성, 자율성, 유희성의 측면을 구체적으로 잡아내려 했다. 차지량의 〈세대독립클럽〉에 등장하는 '촛불남'과 '클럽야광녀'는 중요한 세대 상징의 의미를 우리에게 주고 있다. 즉 이들은 오늘날 시스템으로부터 탈구된 청년세대의 일그러진 형상이란 점에서만 두드러질 뿐, 이 둘 모두 우리의 자화상에 해당한다. 촛 불남은 그저 88만원세대를 통해 투과하면서 청년세대적 무력감에 시달리 자 과잉화된 정치의식으로 똘똘 뭉친 존재로 분한다. 그 반대편의 클럽야 광녀는 소비주의적 욕망과 밤문화의 포로로 현실을 잊으려 하는 비정치적 역할자다. 결국 이 둘 모두에서 우리는 동시대 청년세대의 모습을 발견할 지도 모르겠다.

세대 연대, 그리고 시스템 교란 실험으로

차지량의 세 번째 개인전 〈일시적 기업〉(2011)은 이전 작업보다 세대 해석의 범위도 확대된다.^{그림5-9} 그는 청년세대의 문제를 넘어서 시스템에 공통의 문제의식을 지닌 이들과의 교감과 확대된 공감대를 형성하고자 한다. 한발 더 나아가 이들에 의해 자발적으로 구성되는 시스템에 대한 교란이나 저항의 고민이 구체화된다. 예를 들면 관객과 함께 대기업 사무실을 야간 침입하거나 여의도를 불바다로 만드는 테러 퍼포먼스를 감행한다. 차지량은 〈일시적 기업〉을 "자본주의적 기업질서의 고립을 겨냥하는 프로젝트"로 기획해 웹사이트 개설, 퍼포먼스, 전시, 극장상영 등으로 다변화하는 과정을 거쳤다.

〈일시적 기업〉에서 그는 거대 기업들의 용어법을 사용해 유치한 개념들을 만들어내고 관객들과 삐딱하면서도 흥미로운 퍼포먼스를 개시했다. 예를 들어 '엠씨M.C.'라는 개념은 그에게 '개인의 질서가 기업에 흡수된 체제Massive Capitalism'를, '기업 팀제T.E.A.M.'라는 용어는 '일시적으로 자정 시간대에 모여 체제에 분노를 폭발하는 그룹Temporary Exporting Angry Midnight'을 뜻한다. 이 일시적 기업 팀이 자정의 '오티O.T.' 즉 '오피스테러Office Terror'와 '엠티M.T.' 즉 '미드나잇테러Midnight Terror'를 감행하는 주체다. 일면식 없이 모여든 자발적 관객들은 〈일시적 기업〉의 실질 구성원이 되어 역삼동, 종로, 여의도에 늦은 밤 몰려다니며 테러 퍼포먼스를 벌인다.^{그림5,6} 오피스테러란 이렇다. 팀원들은 몰래 기업 빌딩에 잠입해 제각각 만든 이력서를 사무실이나 그 입구 등에 붙이거나 혹은 사장실 책상 위에 슬그머니 올려놓고 가거나, 프로젝트 면접 질문지를 빌딩 야근자에게 건네주고 오는 행위를 벌인다. 무엇보다 대기업 건물 옥상에 올라가 각자의 물총과 폭탄으로 여의도 도심을 폭파하는 시각적 행위는 전체 퍼포먼스의 극적 효과를 드높인다.

차지량은 이렇듯 관객과 수행했던 실험적 사례를 뭔가 대단한 예술 저항의 방식으로 오독하는 행위를 경계한다. 즉 그는 우리 스스로 그저 무기

5 〈일시적 기업-오피스테러〉, 다채널영상, 2011
여의도와 역삼.

M.T=MIDNIGHT TERROR
엠티는 미드나잇테러
2011년 4월10일 저녁 7시 부터
서울시 종로구 부암동 362-14에서
살아갈 공간을 욕망하는 나는
무규칙이 난무하는 이 도시에서
당신이 살던 집을
철거해 보기로 했다.

6 〈일시적 기업-미드나잇테러〉, 2011
철거 공지 포스터와 영상 스틸.

7 |위| 〈일시적 기업–젖은 개〉, 2011

8 |가운데| 〈일시적 기업–직장 창문〉, 2011

9 |아래| 〈일시적 기업–비정규직 의자〉, 2011

력한 반체제적 공격성의 향연, 혹은 일시적인 카타르시스나 배설의 향연에 거리 두기할 것을 권한다. 다시 말해 그는 자신의 작업이 "자본주의적 화법을 활용한 이야기 구성과 일시적 저항"의 전술로 읽히는 것을 거부하고, 오히려 "참가자 스스로 구성하는 진행 방식" 그리고 "넓은 의미에서 다른 현장에서 스스로 확장하고 지속적인 대화를 만들어가기 위한 작업"으로 확대되거나 재해석되길 바란다. 결국 자신의 작업이 직접적 저항의 실제 표현으로 해석되기보단, 좀 더 단단한 대안적 미래를 위해 자신의 표현이 동시대 '담론 현장들'의 확대와 함께 담론의 다양한 구성에 기여하는 상상력 실험으로 해석되기를 선호하는 것이다. 일시적 전술 실험들을 밟고 넘어서서 사회 현실 속 대안적 미래를 추구하려는 그의 방식은 사실상 앞서 1부에서 전술 미디어운동의 한계로 비판받아왔던 지점을 극복하는 데 중요한 단서를 제공한다. 다시 말해 그는 전술 실험이 지니는 상황적 일시성과 즉흥성의 창작적 가치를 사회적으로 전유해 어떻게 그것의 파장들을 사회 곳곳에 스며들도록 이끄는, 즉 저항을 어떻게 반영구적 방식으로 전화할 것인지에 대한 힌트를 주고 있는 것이다.

파국의 나락에서 삶을 길어올리기

〈일시적 기업〉에서 보여줬던 여의도 증권가 테러에 이어서, 차지량은 2년여에 걸쳐 무단으로 빈 주택에 들어가 자본주의의 거주 조건과 세대 생존의 문제를 집중화해 다뤘다. 그의 네 번째 개인전 〈뉴홈New Home〉(2012)은 이의 결과물이다.그림 10-13 이 프로젝트도 미드나잇테러와 비슷한 방식을 취한다. 일단 온라인으로 자원자를 모집해 팀을 만들어 자정이 넘은 시간 미분양 가옥 혹은 빈집으로 들어가 동트기 전까지 무정형의 자율적 퍼포먼스를 벌이고 빠져나오는 식이다. 촬영은 다세대주택, 원룸에서 신도시 아파트 거

주지로 이어졌다. 관객이자 세대 주체들은 자본주의 도시계획에 관여하지 못하고 그들의 의지와 상관없이 계획되는 세대 생존의 문제와 도시 속 주거문화를 직접 살면서 확인한다. 늦은 밤 빈집들에서 시스템의 파국에 동반 추락하도록 강요받는 관객들은 너무도 무기력해 보인다. 전기도 급수도 되지 않는 집에서 그들은 야광봉을 방바닥에 던져 빛을 만들거나 을씨년스런 방바닥의 은박지 깔개 위에 쪽잠을 청한다. 이들에게서 꿈과 미래는 없어 보인다. 더 이상 체념이 어려운 현실의 조건들이다.

〈일시적 기업〉의 재기발랄한 실험과 달리 〈뉴홈〉은 파국에 직면한 세대의 허망함과 극단의 체념적 정서가 느껴진다. 차지량은 비슷한 시기에 동일한 추락 경험에 직면한다. 두 채널 영상 작업 〈탐정파업: 동기화〉(2012)는 그의 당시 개인사가 잘 녹아 있다. 당시 그는 지금까지 살면서 가장 불안정한 도전과 상실감에 봉착하면서 스스로 직업적 작가 행위를 그만두고 체념의 극단으로 몰아가려 했다. '탐정파업'이란, 작가로서의 삶에 대한 탐정 행위를 그만두겠다는 의미이기도 했다.

〈뉴홈〉과 〈탐정파업〉에서 보여줬던 청년세대와 그 자의식에 대한 비관적 문제 제기는 세월호 참사 이후 좀 더 깊어지면서 대중들이 더 이상 돌아갈 곳 없는 정치적 부유화 혹은 난민화 프로젝트로 이어지고 있다. 이름하여 〈한국난민대표〉(2014)가 그것이다.그림14 무대 배경은 2024년의 대한민국이지만 "뭐 하나 정상적으로 작동하지 않는 근미래 한국이라는 가상세계"다. 차지량은 미래사회 불균형과 파국이 극대화된 상황에서 국민국가의 대중이 선택할 수 있는 미래 대안을 제시한다. 그는 먼저 이 나라를 떠나고자 하는 이들로부터 난민 신청자를 받아 이를 국가에서 탈출시키는 매개자의 역할로 분한다. 이어서 난민 참여자가 난민으로 등록하고 한국을 떠나 목표한 나라에 도착하는 여정을 영상으로 기록한다. "뉴미디어를 장착한 체념이 광장을 가로지른다" "한국에서 못 살겠다" "대표의 균형이 나라

10 | 위 | 〈뉴홈〉전, 2012

11 | 가운데 | 〈뉴홈-도시형 원룸〉, 영상, 2012

12 | 아래 | 〈뉴홈-신도시 아파트〉, 영상, 2012

Q. 뉴홈에서 자는 기분은 어땠나? (김소정)

A. 긴장이 풀렸다. '지금 사는 집을 아직 내 집이라고 생각하지 않는구나.'
시아버지가 마련해준 집. 아버지세대 보다 집을 마련하는 건 지금 더 힘들지 않을까?
우리 몫을 남겨두지 않았기에 집을 받는 건 당연하다는 생각. 그렇게 위로하면서도 불편함이 내 어깨에 남아있었나 보다.

13 〈뉴홈〉 현장 이미지 및 후기 영상, 2012

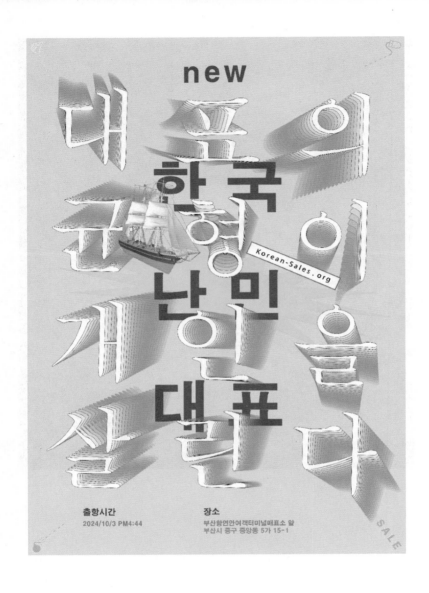

14 〈한국난민대표〉 포스터, 2014

를 살린다"등의 퍼포먼스 모토를 통해 참여자들과 상황 구축을 담아내고, 동시에 한국난민판매 웹사이트(www.korean-sales.org)를 통해 난민 신청자들의 모집과 동시에 가상의 시나리오를 구상한다. 예를 들어 2014년 10월 〈한국난민대표〉는 부산연안여객터미널에서 출항하는 누리마루호를 타고 진행됐다. 차지량이 난민 신청자들과 배에 타 특정 나라로 떠나는 설정이었으나, 2024년 대한민국에서 출발해 2014년 오늘 현실의 대한민국으로 귀환하는 여정이었다. 이로 인해 배에 탄 100여 명의 참여자는 공황 상태에 봉착했는데, 차지량은 오늘의 사회적 문제를 우리 스스로 제대로 응대하거나 풀지 않으면 미래의 비상 탈출구조차 쉽게 주어지지 않는 무한한 나락의 연쇄만이 우리의 선택일 것이라는 쓸쓸한 여운을 남긴 셈이다. 그럼에도 그의 〈한국난민대표〉는 국가적 모라토리엄과 미래 체념 이후의 삶에 대해 함께 고민하지 않으면 정작 파국이 올 것임을 전제하고 있다. 이렇게 〈한국난민대표〉로 시작된 그의 실험은 우리를 국가에 대한 회의와 또 다른 대안적 전망에 대한 생산적 논의로 다시금 인도하고 있다.

차지량은 그래서 생각보다 단단하다. 시스템이 주는 억압의 무게와 개인이 지닌 삶의 무게로 인한 이중고에 더 이상 삶의 희망이란 부질없어 보였을 법했다. 하지만 그는 여전히 극단의 체념을 삶의 힘으로 전화하려 한다. 〈뉴홈〉 이후 우울함 속에서도 그는 항상 동이 터올 무렵 관객들과 함께 이동식 장판이나 종이로 커다란 종이학을 접어 곳곳에 남기거나 날려 보내는 의식을 진행했다. 이는 극한의 파국에 대한 체념적 상황인식을 외려 대안과 실천의 전망을 볼 수 있는 계기로 삼을 수 있음을 상징한다. 차지량의 작업 끝에 등장하는 종이학은 결국 각자 삶에의 의지일 터인데, 그의 종이학이 앞으로 어떻게 날갯짓하고 변할지 궁금한 대목이다.

차지량

미디어아티스트. '동시대 시스템의 고립을 겨냥하는 개인'에 초점을 맞춘 참여
프로젝트를 진행했고, 현재 '시스템에 상상력을 제안하는 개인'으로 확장하는 실험을
하고 있다. 프로젝트에 참여하는 개인은 현장 발언을 통해 '시스템의 활용과 개입이
가능한 개인'으로 존재한다. 〈뉴미디어를 장착한 체념이 광장을 가로지른다〉(2014),
〈정전 100주년 기념 사랑과 평화 페스티벌〉(2013), 〈뉴홈〉(2012), 〈일시적 기업〉
(2011), 〈세대독립클럽〉(2010), 〈이동을 위한 회화〉(2008) 등의 프로젝트를 통해
개인전과 단체전, 미디어아트, 실험예술, 영화제 등에서 수상 및 참여했다.
cafmania@naver.com

12 윤여경, 사회적 인포그래픽 디자인

빅데이터 시대 각광받는 직종 가운데 인포그래픽infographics 디자이너가 있다. 실시간 데이터와 정보의 홍수 속에서 현상 뒤 감춰진 패턴과 의미를 효과적으로 보여주는 일을 하는 시각디자인 전문직 종사자를 일컫는다. 전통 시각디자인 영역이 인포그래픽에서 제 할 일을 찾으려는 근거는 바로 시선과 주목, 정보 해석과 이해, 미적 효과 등이 크게 중첩되어 있어서일 게다. 특정 주제의 구상을 통해 데이터와 정보를 분석하는 일은 대개 데이터와 정보의 가공자나 데이터 분석가의 몫으로 분업화되어 있다. 보통 인포그래픽 디자이너의 역할이란 데이터 가공자의 분석을 도와 시각적 어필과 효과적 정보 제공을 수행하는 보조적 임무를 수행하는 데 있다. 그보다 좀 더 활동적인 인포그래픽 디자이너라면 어떻게 현상을 집약적이고 효과적으로 시각화할 것인가에 대한 문제 해결적 능력을 덧붙이는 정도일 것이다.

인포그래픽 디자인 분야에서 만약 누군가 디자인의 사회적 가치를 논한다면 그는 특정 정보의 가공과 표현 양자를 두루 오가며 작업하는 지위에 있는 이일 것이다. '사회적 인포그래픽 디자인'은 단순히 미적 반응이나 유용성뿐 아니라 현실 개입의 미학이 작동하도록 이끌어야 한다.《경향신문》편집국 아트디렉터 윤여경은 이 점에서 오늘날 껍데기뿐인 인포그래픽에 사회적 디자인의 가치를 입히는 능력을 가지고 있다. 그는 실제 현장에서 때론 데이터 가공자의 역할을 병행하려 하기도 하고 이제까지 전혀 주목하

지 못했던 사회적 개입의 주요한 미학적 가치를 인포그래픽 디자인을 통해 표현하기도 한다.

인포그래픽 디자인을 통해 사회 엿보기

윤여경은 누구보다 디자인 내부 영역화와 전문화를 갈망한다. 디자인평론가 최범과 다음 장에 언급되는 삶디자이너 박활민 등이 디자인 바깥에서 디자인의 얼룩진 동학을 우리 삶 속에서 해체해 일상화하려는 데 비해, 윤여경은 디자인이 가지고 있는 변별적인 가치를 찾고 이를 둥지 삼아 인간 삶에 영향을 미치는 방식을 고민한다. 다시 말해 디자인을 삶 속에서 해체하는 논리보다는 디자인의 변별적 가치를 강조하면서 디자인의 사회적 역할론을 재구상한다. 몇 년째 그가 함께하는 '디자인읽기'와 '디자인학교'는 바로 글과 말로 디자인 분야의 담론을 만들어내고 디자인학의 내적 자의식을 키우고 공유하고 재생산하는 텃밭으로 삼는 데 그 목적이 있다.

1 인포그래픽 작업들, 2013
'자본주의 극복'과 '디자인-예술 경계'에 대한 디자이너의 아이디어를 시각화한 작업이다.

경향신문

1946년 10월 6일 창간 　제21513호 46판

kyunghyang.com

수도권·영남·호남 ○ 흐리고 가끔 비 10~21℃ 누보 8면

강수 40%대 (음력 3월 21일)　2012년 4월 11일 수요일

1901년 미국 캘리포니아주의 모세比스 20살 때 일반에게 한 표를 던졌습니다. 누에가 애벌레였습니다.
1948년 한국 인민과 제임스는 70살 때 처음에게 한 표를 던졌습니다. 2차 세계대전의 승이로 끝났습니다.
1964년 남아공 카이로바오의 제안은 20살 때 인민에게 한 표를 던졌습니다. 인류평화의 행세라였습니다.
이제부터 대통령을, 의견과 희망을, 만족수 공부도, 아홉이에도 당신과 특권한 한 표를 갖고 있습니다.
과자 재산과 재능, 지식도 달라도, 6018만 시민들은 모두 평등합니다. 역경의 민주주의입니다, 당신은 당신을
위한 세상을 만드는 데 필요한 한표를 갖고 있습니다. 당신이 역지를 비울 수 없습니다. 포기하지 마십시오. 투표
는 목소리 없는 다수에게 목소리를 줍니다.

그가 추구하려는 디자인학은 무엇일까? 윤여경은 이미 그만의 디자인론과 관련된 두 권의 단독 저서를 냈다.『좋은 디자인이란 무엇인가』(2012)와『런던에서 온 윌리엄 모리스』(2014)가 그것이다. 그는 자신의 책에서 자본주의와 함께 분업화된 질서 속에서 시스템에 복무하게 된 오늘날 디자인은 "기존의 질서를 바탕으로 새로운 질서를 계획하고 실천하는 과정"으로서 디자인의 원래 의미를 상실했다고 판단한다. 신자유주의 시대 개별 취향화된 디자인, 산업 종속화된 디자인, 박제화된 디자인을 벗어나, 삶과 생활 그리고 세상을 디자인하는 인식으로 그 스스로 확장해 나아가고자 한다. 그가 윌리엄 모리스의 '생활예술'과 이상향 구상에서 디자인 관점을 추출하려는 까닭이 여기에 있다.

흥미롭게도 윤여경은 사회적 디자인에 대한 감각을 그의 직장 상사로부터 배웠다. 그는 삶의 스승으로 현재《경향신문》대표이사 송영승을 꼽는다. 2000년대 중반까지만 하더라도《경향신문》은 정론 신문이라면 가져야 할 굳건한 정치적 당파성이나 색깔을 적절히 표방하지 못했고, 윤여경 또한 그 스스로 입사 후 얼마 되지 않던 때라 인포그래픽에 대한 어떤 철학도 없던 시절이었다. 그러던 차에 송영승은 2007년 당시 편집국장으로 부임하면서 윤여경에게 아트디렉터라는 직책을 맡긴다. 당시 재정 문제와 신문 포지셔닝조차 어려웠던 시절 송영승은 '진보진영 쇄신론' 노선을 표방하면서 신문의 기사 제작과 편집에 파격과 실험을 도모했다. 신문사가 벌이는 일대 쇄신의 한복판에 윤여경이 자리했었다. 물론 당시 윤여경은 정보와 기사의 주도적 가공자라기보다는 편집부 내 결정사항에 맞춰 인포그래픽을 생산해내는 표현자에 불과했다. 하지만 적어도 그가 당시 편집국장 송영승과 함께 협업하면서 인포그래픽의 정치경제학과 사회적 역할론을 감각적으로 배워나갔던 것도 사실이다.

정보 시각화의 사회성

시각디자이너 윤여경이 2007년에 아트디렉터라는 중책을 맡아 처음 시도했던 작업은 '한국 지식인 이념 분포도'(2007)다.[그림3] 한국 지식인 무리를 좌·우파, 민족주의와 탈민족주의로 분류해 시각화한 프로젝트로, 이념 지형에 기초해 영향력 있는 지식인들의 면면을 평면의 네 개의 축 위에 계열화해 매칭하는 형식을 취했다. 서로 다른 이념과 인식의 지평을 지닌 이들을 2차원 공간에 과도하게 오밀조밀 밀어 넣어 사상 지형을 그리는 방식에서 과잉 단순화의 오류가 분명 있었음에도 시도 자체는 대담했고 신선했다.

2008년에 이어서 이대근 편집 부국장과 함께 만든 기획물 '기로에 선 신자유주의'(2008) 연작에 윤여경은 다양한 형태의 이미지, 표, 그림 등을 동원해 이런저런 그래픽 작업을 수행했다. 그리고 천안함 사건이 터지고 초기 정부의 정보공개가 더디게 이뤄지면서 사건을 재구성하는 시나리오 그래픽 작업을 급하게 맡기도 했다. 이른바 '천안함 사건 관련 인포그래픽'(2010)인데,[그림4] 이는 작업 자체의 완성도 여부보다는 인포그래픽을 통해 하나의 재난사건을 대하는 방식에서 언론사 간에 얼마나 접근법이 현격하게 다른지를 보여주는 증거로 종종 활용된다. 예컨대 당시 《조선일보》 인포그래픽의 경우에는 평면 공간에 3D 효과와 어두운 채색을 하고 군함이 연기와 화염 속에 휩싸여 침몰하는 이미지로 스펙터클 효과를 극대화하고 있다. 반면 윤여경의 디자인 작업은 대단히 평면 작업에 충실하다. 감정을 동요시키는 이미지는 제거하고 수색 작업의 현황을 담담하게 가용 가능한 정보를 동원해 효과적으로 독자에게 보여주는 데 집중하고 있다.

각 정당 대표의 지역 유세 분포 경향을 시각화했던 '선거운동 발도장'(2012)도 흥미로운 사례다. 당시 당 대표였던 박근혜, 한명숙, 이정희의 유세 지역에 그가 날짜순으로 번호를 찍어 남한 지도 위에 그 이동 경로를 배치했다. 그러고 나서 보니 대단히 쏠림 현상이 나타나는 것을 발견할 수 있

3 한국 지식인 이념 분포도, 2007

《경향신문》, 2007년 4월 25일.

4 천안함 실종자 구조작업 상황, 2010
《경향신문》, 2010년 3월 31일.

었다. 대한민국 정당 대표의 '대표성'이란 것이 사실상 허구일 수 있다는 점을 유세장의 시각적 추적을 통해 상호 비교해 잘 드러낸다. '이명박 대통령 친인척·측근 비리 개요'(2012)^{그림5}의 경우는 윤여경이 신문 매체의 한계 속에서도 이제까지의 작업 중에 가장 역동적으로 인포그래픽을 생산한 사례로 보인다. 이전 인포그래픽 작업들이 주로 편집국장의 주도하에 디자인 작업을 구상하는 식이었다면, 이는 자신의 아이디어에 의해 역제안해서 이뤄진 작업이라는 점에서 더 큰 의미를 지닌다. 비리 개요도는 이명박 전 대통령 임기 말 대통령 주변 인사들 비리의 직·간접 관계망을 효과적으로 잘 드러낸다. 대통령의 공황 상태의 얼굴 이미지를 중심으로 관련 인물을 그룹별로 동심원으로 배치하고 있는데 그 개요가 한 눈에 바로 들어오도록 구성하고 있다. 그 스스로도 가장 애착이 가는 작업으로 꼽고 있기도 한데, 사실상 인포그래픽 디자인의 사회성이 어떨 수 있는지를 꽤 훌륭하게 보여준 사례.

스토리텔링 뉴스 속 인포그래픽의 길

윤여경은 광고 일을 하고 싶어 대학 시절 시각디자인을 공부했다. 불행히도 그는 졸업 후 광고회사 취업에 실패했고, 비정규직 청년 아르바이트생으로 온갖 우여곡절을 겪다 우연히 2003년 말《경향신문》에 취업하게 된다. 그 우연이 어느덧 10년의 세월을 넘기고 인포그래픽 디자이너의 길을 천직으로 삼게 했다. 그는 그동안 인포그래픽에 대한 태도 변화를 겪었다. 더불어 취재·편집부와 함께 마감시간에 쫓긴 일이 진행되면서 성긴 그래픽 작업에 만족해야 하는 패턴에 조금은 피로감이 밀려왔다. 신문 지면이 주는 그래픽 표현의 시·공간적 제한도 아쉬운 부분이었다. 좀 더 긴 호흡으로 그 스스로 정보를 가공하면서 본격적으로 표현의 미적 감각도 동시에 살릴 수 있는 플랫폼을 필요로 했다.

5 이명박 대통령 친인척·측근 비리 개요, 2012
《경향신문》, 2012년 2월 24일.

6 한눈에 보는 대한민국 정당사, 2012

인터넷 《경향신문》.

국정원 심리전단 조직도

원세훈 국정원장

이종명 3차장

민모 심리전단장

이슈와 대응 논지
(검찰 조사에서 e메일로 전달된 정황 파악
직원들은 "구두로 받았다" 진술)

1팀
안보포털

2팀
국내포털

포털에서
700여건

3팀(최모 팀장)
커뮤니티

5팀
SNS

이슈와 대응 논지

1파트
신매체

2파트
블로그

3파트
아고라

5파트(이모 파트장)
오유 등 40여개

김모 직원 등 5명 강남지역 카페로 이동

이모 직원 등 20여명 강남지역 카페로 이동

노트북과 스마트폰으로 오유 등
커뮤니티에 들어가서 추천/반대 클릭,
게시물 올리면 동료들이 추천 반대

노트북과 스마트폰으로 SNS에 접속
자신의 계정과 유명 계정 등으로
자동생성프로그램 트위먹과 트윗피드를
활용해 친정부 글 유포,
반정부 세력에 대한 부정적인 글 유포

업무 매뉴얼
매일 게시글 목록 상부에 보고
(하루 3~4건, 한달 1200~1600건)
일주일마다 작업 장소 이동
일주일마다 게시글 삭제

업무 매뉴얼
박근혜 공식 트윗계정,
국방부 사이버사령부 계정,
십알단 계정,
보수 인터넷 언론 기사 등 RT

씨앗글
작성

직접 트윗·리트윗
16만8112건

자동 반자동 프로그램 이용
104만2116건

121만228건

7 그놈 손가락, 2014
인터넷《경향신문》.

2013년 말부터 그는 같은 신문사의 인터랙티브 팀과 협업해 온라인에서 사회적 디자인 실험을 감행하고 있다. 요즘 해외 유수의 언론사들이 시도하는 '스토리텔링 뉴스'를 직접 제작하면서 인포그래픽 디자인 실험을 벌이고 있다. 속보성을 기본으로 삼는 신문 지면에서 빈번히 일어나는 그래픽 작업의 퇴색 효과를 넘어서서, 일회성인 신문보다는 좀 더 고정되고 지속성을 지닌 온라인 공간에서 독자들의 관심을 유도할 수 있는 스토리텔링 뉴스와 인포그래픽에서 답을 찾은 것이다. 여기에선 정보 가공의 역할이나 스토리텔링 구성에 대한 역제안도 그에 의해 주도적으로 이뤄진다.

'그놈 손가락'(2014)은 그가 주도적으로 만든 첫 디지털 기반 인포그래픽 프로젝트였다.그림7 '국가기관 2012 대선개입 사건의 전말'이란 부제를 단 스토리텔링 뉴스인데, 독자의 적극적 호응이 댓글로 있는 그대로 전달된다. 물론 이 작업에는 여러 취재기자와 기술팀 멤버들이 함께했다. 이 작업을 통해 윤여경은 그래픽디자이너의 역할을 정보 생산의 주도적인 지위로 올려놓았다. 곧이어 그는 다시 '우경본색'(2014)이란 제목으로 일본 우경화의 역사에 대한 스토리텔링 뉴스를 작업했다.그림8 '우경본색'도 온라인에 공개되면서 동종 언론업계와 대중의 다양한 반응들을 유도하고 있다. 이는 기존의 스토리텔링 뉴스와 달리 동화책이라는 형식적 장르를 채용해 이야기와 그래픽 작업을 꾸몄다.

윤여경은 '스토리텔링 뉴스'가 지닌 독자 호소력이란 것이 인포그래픽이 주는 미적 형식미에 과도하게 집중해서는 얻을 수 없다고 본다. 오히려 기획하고 취재한 뉴스의 본질과 내용이 더 중요하고, 본질이 잘 투과될 때만이 인포그래픽 디자인의 미적 가치가 빛난다고 본다. 정보 시각화만을 기능적으로 파악하는 이들에게 경종을 울리는 말이 아닐 수 없다. 사실상 문제는 다른 곳에 있는데, 기자 사회의 위계화된 기사 중심의 편집국과 신문사 구조 속에서 과연 그의 인포그래픽이 지닌 급진성과 개성이 어디까지 확

8 우경본색, 2014

인터넷《경향신문》.

장되고 받아들여질 수 있을지 좀 더 지켜볼 필요가 있어 보인다. 적어도 정치의식이 깨어 있는 한 신문사에 그 자신이 거한다는 점에서 일단은 그의 미래 인포그래픽 디자인 작업에 희망을 걸어봄직하다.

윤여경

인포그래픽 디자이너이자 디자인 저술가, 이론가, 교육자. 저서로는

『좋은 디자인이란 무엇인가』(2012)와『런던에서 온 윌리엄 모리스』(2014)가

있으며, 공저로『디자인 확성기』(2012)와『디자이너의 서체이야기』(2013)가

있다. 현재《경향신문》아트디렉터, 국민대학교 디자인대학원 겸임교수로

일하며 디자인공부 웹사이트 '디자인학교(www.designerschool.net)'를

운영하고 있다. 2008년부터 시작한 디자인 담론 사이트 '디자인 읽기'와

인터넷 팟캐스트 '디자인 말하기'를 통해 한국 디자인 사회를 향해

발언하고 있다.

ecocreative.egloos.com

자립형 기술문화의 탄생

박활민

청개구리제작소

길종상가

최태윤

와이피

김영현

©이승준

비판적 제작문화와 기술의 재전유

오늘날 국내 현실에서 테크놀로지란 무엇인가? 소통과 효율과 편리를 가져왔다는 테크놀로지는 어느새 기술문화의 전면화와 삶의 일체화를 가져왔다. 자본주의 기술문화는 '테크노라이프'를 밝은 미래상으로 제시하며 끊임없이 우리를 유혹한다. 기술의 대중화는 아마추어 창작과 현실 개입의 정치적 조건을 강화하기도 했지만, 테크노 자본의 주술에 언더그라운드문화와 저항이 포획당하거나 일베 등이 전유와 같은 전술미디어적 기법을 악용하면서 '거울 이미지' 효과를 만들고 쇼비니즘을 배양하는 조건이기도 했다. 더군다나 기술 대중화만큼이나 대중정치의 휘발성도 증가해왔고 권력 체제에 의해 광범위한 정보조작과 초감시나 스펙터클화 위험 또한 상존하는 형국이다.

제4장에서 소개하는 여섯 창작자군은 '비판적 제작문화critical making'라는 입장을 공유하면서 권력화된 테크놀로지를 민주적 테크놀로지로 바꾸려는 하나의 경향을 보여준다. 자본화된 기술이 강요하는 '읽기문화'를 벗어나 기술 대상을 뜯어보고 재설계, 역설계 할 수 있는 몸의 감각을 키우는 일에 이들은 집중한다. 특별히, 여기에서는 예술 개입의 경험이 자립형 기술문화 등과 합쳐지고 상호 간 결합하면서 좀 더 실험적인 제작문화운동 형태로 성장하는 방식을 주목한다.

먼저 박활민은 그 스스로를 '삶디자인 활동가'라 말한다. 디자인의 위

상이 자본주의적 기능론에 머물고 산업미학에만 머무는 현실을 회의한다. 이를 넘어 일상 삶을 새롭게 디자인하고 사회를 재디자인하는 '일상 혁명'의 가치를 지향한다. 그래서 그는 신자유주의 시대를 살아가는 현대인의 점점 퇴화해가는 교감 능력과 '문명자립의 생활기술'을 목공, 물물교환, 생태주의 등으로 확보하는 삶디자인적 문화실천을 수행한다.

예술 개입의 경험들이 생활자립형 문화와 합쳐지고 결합하면서 좀 더 실험적인 제작문화운동의 형태로 거듭나고 있다. 청개구리제작소도 많은 부분 삶디자이너 박활민의 문제의식을 공유한다. 이들이 다루는 주제는 생태, 정치, 도시, 자본, 기술 등 다양하다. 제작 워크숍, 강연 등에서 매번 특별한 주제를 갖고 참가자들과 공동 제작을 통해 문명 기술의 이면을 드러내고 그로부터 대안적 운동을 생성, 매개한다. 한 사회공동체의 지속 가능한 정치, 문화, 생태 조건과 환경을 고려해 도입되는 작은 기술, 즉 '적정기술'과 비판적 '제작문화maker culture'의 확산을 모색한다.

공공미술과 기획에 참여하는 최태윤 또한 국내에 제작문화의 개념을 대중화해왔던 중요 창작자이다. 청개구리제작소와 비슷하게 그리고 그들과의 공동 작업을 통해, 최태윤은 이미 기업과 공장의 기계화 공정이 된 지오래된 시장 생산물로부터 해방되어 인간 스스로 몸과 손 감각을 회복하길 독려한다. 대중이 스스로 자본화된 기술에 의해 죽어가는 제작과 수리문화의 감각을 되찾고 우리 모두가 인류 문명의 제작자가 되는 것이 최태윤의 목표다. 그의 제작문화는 좀 더 하이테크 미디어기술과 친화적인데, '오픈소스 소프트웨어' 철학이나 '해커 윤리'에서 발견되는 호혜 평등의 협업적 가치에 기반한 공유문화와 조우하고 있다. 최태윤은 로우테크, 오픈소스 하드웨어, 해커문화 등 관련 교육 및 기획 프로그램의 매개자 역할까지 떠맡으면서, 젊은 세대 창작자들 사이에 제작문화의 대중화를 촉매하고 있다.

공공예술기획자 김영현은 '시민예술'과 '삶의 기술' 추구로 특징화할

수 있다. 시민예술은 누구나 예술가적 본능과 감성을 회복하길 독려하는 일상 창작의 힘에 대한 믿음에서 추구된 장르이다. 삶의 기술은 우리 일상 삶의 가치를 파괴하는 자본주의적 기술과 인스턴트 삶을 벗어나 지역적 삶의 가치와 조화로운 생태적 적정기술을 찾으려는 태도와 연결돼 있다. 그의 이렇듯 삶기술에 대한 생태학적 시각은, 마치 제작문화가 청년작가세대를 위한 취향의 문화인 듯 열광하는 대중적 흐름에 평형감을 제공할 수 있는 무게를 지니고 있다.

길종상가는 예술청년 프레카리아트들의 생존형 대안 창작 집단이다. 동료 창작가들과 협업 구도하에 이들은 가상의 '아케이드 상가'를 만들고, 고객이자 관객과 함께 제품 거래의 새로운 신뢰와 법칙을 만들어나간다. 길종상가는 생활형 목공 중심의 주문형 작업과 전시를 주로 하지만, 생활용품 디자인의 시장 거래적 속성을 넘어서고 있다. 이들 청년 예술가들은 스스로의 손 작업을 통해 삶과 시장거래의 적정 수준을 유지하고 더불어 자율의 제작문화와 노동문화를 퍼뜨리는 데 힘쓴다.

작가이자 전시매개자인 와이피는 길종상가처럼 예술가 생존의 사회적 방도를 고민한다. 와이피는 온·오프라인 공간을 통해 예술 창작의 독립유통 창구를 마련하고 있다. 그는 자신의 온라인 갤러리이자 독립출판사 '쎄 프로젝트'(sse-p.com)를 운영하면서 수많은 국내·외 신진작가의 데뷔 작업을 소개하는 일을 펼치고 있다. 신진작가의 작품으로 온라인 전시 아카이브 작업을 행하면서, 동시에 가벼운 두께의 도록을 독립 제작해 판매한다. 유통은 대안 전시 공간에서 이뤄진다. 이 과정은 외부 지원 없이 비영리 독립 제작의 방식을 따른다.

국내 여섯 창작 집단이 보여주는 적정화된 기술에 대한 대안적 전망, 기술로 매개된 생태적 삶의 유지, 예술과 문화 영역 내 자율적 삶을 도모하려는 제안 등은 앞으로 테크노문화를 대하는 대중의 관점과 태도에 좋은 영

감이 되리라 본다. 4장은 이렇게 이들 창작 집단의 제작문화, 삶디자인, 자작문화, 해킹문화, 대안적 플랫폼 등에 대한 상상력과 실험 사례들을 소개하고 있다.

13 박활민, 삶디자인학교 출신 삶디자인 활동가

인생이 너무 빨리 지나간다
나는 너무 서둘러 여기까지 왔다
여행자가 아닌 심부름꾼처럼

계절 속을 여유로이 걷지도 못하고
의미 있는 순간을 음미하지도 못하고
만남의 진가를 알아채지도 못한 채

나는 왜 이렇게 삶을 서둘러 왔던가
달려가다 스스로 멈춰 서지도 못하고
대지에 나무 한 그루 심지도 못하고
아닌 건 아니라고 말하지도 못하고
주어진 것들을 충분히 누리지도 못했던가

나는 너무 빨리 서둘러 왔다
나는 삶을 지나쳐 왔다
나는 나를 지나쳐 왔다

- 박노해, 「나는 나를 지나쳐 왔다」

근대화와 산업 논리에 의해 인간 착취와 야만의 세월이 광범위하게 오랫동안 진행되었다. 산업화는 인간 소외를 낳았고 우리를 물질주의와 소비주의의 포로로 만들었다. 이 족쇄를 끊기 위해, 1980년대 박노해 시인은 노동의 해방을 노래했다. 유감스럽게도 아직 우리는 억압으로부터 해방의 갈증이 여전한 시대를 살아간다. 설상가상으로 현대자본주의는 산업 시대의 억압과 통제의 논리를 넘어서서 물리적 공장 안에서 뿐 아니라 인간의 의식과 욕망의 영역에까지 손을 뻗치고 있다. 개인의 머릿속 주체 욕망조차 자본주의 시장에 맞춰 표준화되고 규격화한다. 현대 기업이 원하는 인간형이 되기 위한 스펙 쌓기와 무한 경쟁의 성취 욕망과 자기관리 또한 자본의 기획 안에서 관리되는 항목이다. 인간 소모품이던 산업 시대 노동자 몸뚱어리 마냥, 현대 개인의 삶과 주체의 욕망은 허무하게 신기루를 좇아 몸을 던지는 자기 착취와 엇비슷해져 간다. 신체는 기계와 공해에 찌들어가고 정신은 소비주의와 주조된 욕망들로 황폐화한다. 이제 어찌할 것인가?

이 땅에 사회주의를 현실화하려다 이적 행위로 감옥에서 보내고 출감한 이후 시인 박노해는 생명·평화주의에 입각해 이제 삶을 시로 방랑으로 노래하는 법을 택했다. 물질세계만이 아닌 총체적으로 오염된 현실에 대한 그만의 새로운 실천 방식이다. 박노해의 시집 『그러니 그대 사라지지 말아라』(2010)는 지금 여기를 사는 우리 현대인들의 일상에 대한 총체적 재점검과 지금과 다른 대안적 삶을 요청하고 있다. 일찍이 이와 같은 그의 호출에 누구보다 적극적 화답을 했던 예술가가 있었다. 서울시립청소년직업체험센터(하자센터)에서 '삶디자인 공방'을 운영하는 삶디자인 활동가 박활민이 바로 그다.

박활민이 생각하는 디자인의 위상에 대한 시각은 대강 이렇다. 애초 디자인이라 함은 더 나은 것을 만드는 프로세스의 미학에 기반을 둔 것인데, 자본이 산업 목적으로 디자인을 대상화하면서 상품미학의 논리가 깊숙

이 스며들어 그 영역이 축소되고 불구화됐다. 이에 대한 그의 대안은 삶 자체를 디자인하는 일이다. 자연스레 삶을 디자인하다 보면 원래 디자인이 지닌 과정적 의미를 복원하는 일이 가능해진다고 본다. 그래서 몇 년간 그의 숙제는 어떻게 삶을 디자인할 것인가에 대한 물음이었다.

박활민은 한때 냉혈한 자본주의의 한복판에 서 있었다. 산업주의에 의해 대상화한 그리고 불구화한 디자인 제품을 만들어내는 핵심 인력이었다. 2001년 당시 엘지텔레콤에서 캐릭터 '홀맨'을 디자인했을 때 그는 소위 잘나가고 촉망받던 상업 디자이너로 일했다. 업계로부터 유혹을 뿌리치고 자신의 길을 걸었던 이유도 결국 오염되고 주조된 욕망의 최전선에서 디자인 생산기계로 삶을 사는 그 자신을 못 견뎌 했기 때문이었다. 산업적 욕망의 굴레 안에서 과감히 스스로를 건져낸 그는 박노해처럼 생명과 평화를 기치로 인간 삶을 디자인하는 대안적 길을 택한다.

촛불소녀와 삶디자인

홀맨은 그가 디자인 생산기계 시절 만들었던 '대박' 캐릭터 작품이었다. 업계에서 그를 주목하게 했던 상업 캐릭터였던 셈이다. 삶디자인에 천착하며 그렸던 '촛불소녀' 캐릭터는 박노해 시인을 만나면서 탄생한 생활정치의 산물이다. 홀맨이 클라이언트의 주문에 의해 시장에서 팔려나갔다면, 촛불소녀는 광장의 촛불과 함께 상징처럼 빛났다. 앞의 것이 시장 교환가치에 의해 강요된 창작이었다면, 후자는 자신의 자발적 창의성에 기대어 만들어져 시민사회의 일부로 기능하고 공유되었다. 즉 박활민의 촛불소녀는 직업적 시각디자이너의 작품이 아닌 삶디자인적 실천의 일환으로 만들어진 캐릭터였다. 이윽고 그의 촛불소녀는 2008년 광화문과 청계천 일대, 그리고 온·오프라인에 걸쳐 전국을 뒤덮던 시대 상징이자 시대의 아이콘이 된다.

촛불소녀는 결국 박노해 시인의 생명정치가 자연스레 박활민식 삶디
자인적 성찰과 맞물려 탄생한 경우다. 2008년 촛불의 문화정치를 두고 박
활민은 "삶의 불안이 만들어낸 생활운동이며 생활정치의 표출"이라 표현한
다. 국가가 삶의 총체적 위기로부터 국민 대중을 보호해야 할 의무를 잊거
나 오히려 위협하는 지경에 이르면서 대중들 스스로 삶의 자각적 주체로 떨
쳐 일어난 상황을 묘사하기 위해 그는 촛불소녀를 내놓았다. 당시 그의 캐
릭터 디자인 코드는 인터넷에 공유되어 누리꾼들에 의해 자가증식되고 변
형되면서 촛불유모차, 촛불아줌마, 촛불소년, 촛불아저씨, 촛불초딩, 촛불
백수, 촛불할머니 등으로 재탄생했다. 스님들이 종이공예를 통해 광장에 소
개했던 거대한 연등 촛불소녀는 이 땅의 힘없는 이들에게 이전과 다른 삶의
도래를 위한 공적 제례의 상징처럼 여겨지기도 했다. 박활민에게 촛불소녀
를 통한 당대 시민사회 현장 참여 경험은 직업전문가로서 디자이너가 공적
공간에 어떤 직접적 의사소통의 매개물 없이도 디자인 그 자체의 구성과 변

1 〈촛불소녀〉, 목판, 2008

2 〈후쿠시마〉, 2011

형을 통해 직접 개입하고 참여할 수 있다는 강렬한 믿음을 심어줬다. 더불어 그는 디자인의 위상을 산업 논리로 협소하게 정의하는 것을 넘어서, 디자인을 일상 삶과 정치 현실의 변화를 새롭게 디자인하는 것으로 확장해 해석했다.

촛불소녀를 통한 시민사회 개입과 삶디자인 정치는, 최근 후쿠시마 원전사고에 대한 박활민식 삶디자인 정치 참여로 확장됐다. 환경의 자정 능력으로 치유 불능인 야만의 기술을 넘어서자며 그는 인터넷을 통해 디자이너, 큐레이터, 프로그래머, 환경활동가를 규합해 '한·일 디자인운동'을 결성한다. 삶 공동체의 파국을 불러오는 핵의 위험성을 알리기 위한 일환으로 그는 한·일 양국에서 디자인한 반핵 슬로건과 이미지를 티셔츠에 담아 지구촌의 야만과 자정 불능 능력을 다시 회복할 것을 주장했던 것이다.

디자인삶의 새로운 양식 실험

삶디자이너 박활민은 시민사회의 개입뿐 아니라 일상에서도 본격적인 삶디자인의 다양한 형식 실험을 감행해왔다. 일단 그의 첫 번째 프로젝트는 직업적 디자이너의 모든 것을 놓아버리고 인도 방랑에서 돌아와, 홍대 근처의 '쌀집고양이'란 카페에서 본격적으로 삶 공간 실험을 하면서 시작한다. 쌀집고양이에서 그는 '채식'을 화두로 삼았다. 그는 이 작은 카페 공간에서 "음식, 일과 생활, 커뮤니티, 여행, 신성, 세미나, 전시와 발표, 교환경제, 게스트하우스 등 협동과 다양한 관계성 회복과 활력을 위한 공유 지대the common" 실험을 수행했다. 신자유주의 시대를 살아가는 현대인들이 적어도 삶의 활력을 갖기 위해 지녀야 할 교감의 수행 과정을 그는 이 작은 카페 공간에서 벌였던 셈이다. 예를 들어, 이제는 인류학 교과서에만 나오는 '포틀래치potlatch'의 교환경제 실험이란, 손님이 돈 대신 쌀을 가져오면 그가 만든

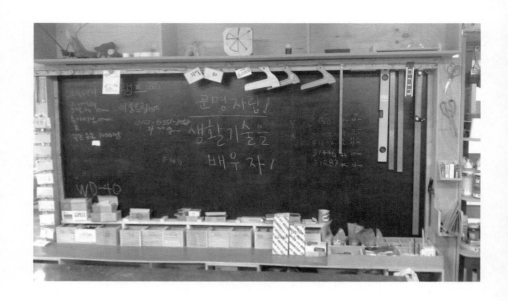

3 삶디자인 공방, 2012

2011년을 시작으로 박활민은 하자센터 내에 기술, 인문학,
소셜커뮤니티형 공방을 개방 운영하고 있다.

고양이 캐릭터나 소품 등과 교환해주는 식이다. 상품경제와 시장의 물신문화와 다른 문화적 실험을 통해 손님은 대안적 삶의 셈법이 가능할 수 있음을 배운다. 결국 쌀집고양이는 겉보기엔 카페이나 내면은 새로운 마을이요 공동체다. 그는 이 작은 코뮌commune을 본보기 삼아 지금과 같이 오갈 데 없는 고령층을 대상으로 한 허울뿐인 노인정 모델을 버리고, 진정 '실버형 쌀집고양이 카페'들을 만들자고 주장한다. 노년의 삶을 나누고 공유하고 새로운 자족 생활형 기술을 배우는 그런 곳 말이다.

그의 대안경제에 대한 고민은, 자본주의 체제 위에 새로운 층을 얹는 '노머니nomoney 경제'에 대한 고민으로 계속해 이어지고 있다. 2012년부터는 관심 있는 이들의 참여를 인터넷에 제안하는 방식으로 시작해 '사람들과 만나고 만들고 나누는 시장'을 신조로 좀 더 넓은 동대문 오픈 장터인 봄장으로 나아가 자신의 작품들을 쌀과 교환하는 행위를 행했다.

노머니 마켓에 대한 실험과 함께, 박활민은 하자센터의 창의허브건물 '삶디자인 공방'에 자리를 틀었다.그림3 이 공방은 다른 말로 '굿 라이프 센터'로도 불린다. 이곳에서 그는 목공을 통해 대안적 생활기술 디자인이 가능한지를 실험 중이다. 여기서도 목공은 그의 작업적 화두에 해당한다. 목공을 고리로 사람들이 문화와 인문학을 만나게 하고 궁극적으로 실제 현실의 커뮤니티 공간과 연결해 공통의 관심사와 유대감을 확인토록 한다. 예를 들어, 평화라는 문화 키워드에 맞춰 목각물을 만들고 이를 제주도 구럼비 강정마을에 선사하며 마을 주민들과 연대감을 형성하는 방식이나, 자전거를 키워드에 맞춰 이에 들어가는 안장이나 장바구니 등 연장물을 만들어 자전거 공방과 연계하는 방식이 이에 해당한다.

최근에는 목공과 삶의 주거문화 간 연동을 끊임없이 고민하기도 한다. 예를 들어, 도시유목 생태형 1인 주거 공간이자 이웃과 공유경제를 실현하는 '모던 잔액부족 하우스'(2012),그림4 1.5톤 트럭에 싣고 어디든 가져다 놓

4 모던 잔액부족 하우스, 2012

집 자체가 이웃 간의 교역을 할 수 있는 집으로, 박활민은 이를 통해 고립된 집이 아닌
이웃과 공유경제를 관계 맺을 수 있는 도시자급형 주거 모델을 구상한다.

5 자본주의 은신처, 2012

1.5톤 소형 트럭에 집을 싣고 자신이 맘에 드는 장소에 가져다 놓으면
그곳이 은신처가 되는 가장 싸고 작은 초소형 집.

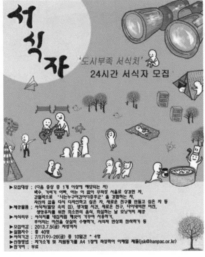

6 |위| **자본주의 은신처 공동부락 스케치, 2013**

도시 건물의 버려진 공간에 부락을 이루어 사는 '노머니 공동부락'의 스케치 이미지.

7 |아래| **24시간 서식자 모집 포스터, 2013**

박활민은 이 실험에서 도시의 5층짜리 버려진 빌딩 공간에 집 다섯 채를 짓고,
이곳에 7일간 공동부락을 이루어 도시 서식을 감행했다.

으면 초소형 집이 되는 '자본주의 은신처'(2012),^{그림5} 도시 속 버려진 공간에 함께 모여 군집형으로 만드는 '자본주의 은신처 공동부락'(2013),^{그림6} 그리고 유목형 거주 공간 '다거점 거주 라이프'(2014) 등을 실험 중이다. 박활민의 게릴라형 주거 공간 실험들은 제1부에서 전술미디어 초창기 작가 크시슈토프 보디치코가 노숙인과 이주민을 위해 기획했던 '노숙차Homeless Vehicle' 작업과 유사 계열 속에 있으면서도, 그의 작업은 생태적으로나 장기적 문명 자립과 자급의 시각에서 볼 때 더욱 독특하고 진화된 설계 디자인을 지녔다고 판단된다. 그의 삶디자인 실험은 목공을 통해 '문명자립의 생활기술'을 배우고 이를 궁극적으로 삶의 터전과 연계하는 데 그 깊이가 있다. 채식, 목공, 공유, 물물교환, 자급과 자립이란 과정을 통해 박활민은 문명의 이기를 소비하는 데만 익숙한 현대인에게, 그들이 적극적으로 몸을 써 만들어보는 과정을 도우면서 스스로 삶을 디자인하며 영구적으로 살아가는 방법을 터득하도록 이끌고 있는 것이다.

삶디자인학교의 미래

전문가 영역의 디자이너가 산업미학에 복무하거나 소비하는 주체의 생산을 위해 공을 들인다면, 이제 공생과 삶의 가치를 퍼뜨리는 전도사격인 삶디자이너는 어디서 어떤 모습을 갖춰야 할까? 박활민에게 후자의 롤모델은 생명·평화, 비폭력행동주의를 실천했던 마하트마 간디Mohandas Karamchand Gandhi나 에른스트 슈마허Ernst Schumacher, 시를 읽는 박노해, 녹색평론의 김종철, 구럼비 강정마을의 신부 문정현 등이다. 그가 마음속에 짓고 있는 '삶디자인학교'의 스승이자 선생님들이다.

　　박활민은 구체적으로 아이들이 뛰고 노는 공간 디자인에 삶의 논리를 각인하는 일에 몰입하고 있다. 예를 들어 혁신학교에 다니는 아이들 공간의

내적 콘텐츠 구성에 관심이 각별하다. 교육용 가구의 배치, 그리고 무엇보다 생명을 상징하는 자연으로부터의 색감에 관심을 쏟는다. 산업 시대의 훈육 시스템에 맞춰 설계된 박제화된 공간 감각을 털어내고 청소년의 생활 공간을 삶디자인 철학하에 재설계, 재배치하고 인공의 색감을 걷어내어 생명과 자연의 원색을 취하는 방식으로 청소년의 문예적 정서 구조를 회복하려 한다. 또한 자본주의 시장 경쟁에 여기저기 치여 무기력한 청소년들에게 삶을 직접 디자인하라고 청하기도 한다. 모든 것을 시장을 통해 공급받는 삶에 대한 회의를 아이들과 함께하고 이를 극복하려는 '청소년 라이프디자인 캠프'는 그 일환에 있다. 자본주의의 물신화된 클라이언트가 평생 주는 사료만 먹는 아이들에게 스스로 삶을 생산하는 법을 터득하도록 돕는다.

　삶을 이렇듯 디자인하려니 박활민은 곳곳에서 솟아나는 아이디어들에 주체할 수 없이 신난다. 황폐해지고 처참해진 삶의 조건이 그 어느 곳보다 두드러진 이 땅에서 삶을 디자인하다 보니 그에게 천지가 소재거리다.

박활민

삶디자이너, 생활방식모험가, 노머니경제센터장, 잔액부족 초기 족장, 생각수집가,
넝마스터, 다거점 거주 생활방식을 위한 장소 임대업자. 산업디자인을 전공하였으나
산업이 모두의 삶을 위협하는 시대임을 깨닫고 삶디자인으로 그 스스로 개종했다.
삶을 어떻게 살릴 것인가? 삶을 죽이는 것은 무엇인가? 삶을 어디서부터 '턴'할 것인가?
이런 화두로 도시에서의 주거문제, 자급생산, 생활기술, 이동수단, 에너지전환,
커뮤니티 공간 등을 작업화하고 있다.
ramo@naver.com

14 청개구리제작소, 삶의 제작인 되기

우리는 언제부터인가 주어진 것, 만들어진 것을 그저 사용하는 데 익숙하다. 분해해 뜯어보고 붙여보고 조립해 손수 만들어봤던 적이 언제였던가 싶을 정도다. 세운상가를 뒤지며 진공관 라디오 키트를 사 들고 기판에 납땜하다 손 데어가며 생경한 회로도를 익히고 조립 후에 그로부터 라디오 방송이 흘러나올 때 그 희열은 어떠한가. 그저 이젠 노스탤지어의 일부로 남아 있을 뿐이다. 우리가 사는 세상은 그 옛날 맘대로 읽고 쓰던 시절로부터 쓰기 방지된 읽기 전용의 시대로 넘어왔다. 게다가 기술의 속을 들여다보면 불법인 세상이 되다 보니 오늘날 현대인의 쓰기와 제작 능력은 급격히 퇴화한 상태다.

청개구리제작소의 탄생

일반인들에게 '쓰기 허락'된 영역조차 대개 소비주의에 포섭된 부분 소비재나 조립형 액세서리 영역이다. 예를 들어 목공문화가 그렇다. 목공은 비싼 신체노동의 비용을 지불하기 어려운 서구의 중산층 가구에서 보편화된 문화이기도 하다. 백인 중산층 남성 가사노동의 일부로 기능하는 정원 가꾸기, 부엌 꾸미기, 집 고치기, 창고 만들기 등 소비형 자작문화가 대표적이다. 미국 등 선진국 (백인) 남성들이 각종 드릴 등을 갖춘 '007공구함'을 최고로 갖고

싶은 크리스마스 선물로 꼽는 데는 다 이유가 있다.

소비문화에 오염된 자작문화 논리만 있는 것은 아니다. 재생, 자율, 일상, 생태 등의 화두로 목공을 통해 삶의 생존기술을 터득하고 이 소비화된 문화를 재해석하려는 부류는 확실히 다른 흐름이다. 목공의 가치를 삶의 생존과 자립기술로 삼고자 하는 것은 어찌 보면 인간 문명을 구성하는 다양한 일상기술의 암호화된 '코드'를 열어 그 이면을 들여다보고 공유해 삶과 생존의 방식을 바꾸려는 태도와 밀접히 연결돼 있다.

점점 인간의 몸과 멀어지는 문명 기술의 코드 열기에 적극적인 두 명의 여성이 있다. 이 둘이 동조해 만든 모임은 '청개구리제작소'다. 문화행동과 예술가의 사회적 참여에 관심을 지닌 문화연대 집행위원 송수연, 그리고 디자인 작업을 하면서 독립영화 등 문화 기획 일을 했던 최빛나의 의기투합 결과다. 이들은 지배적 쓰기문화에 대한 반발과 그 이면을 드러내는 작업, 그리고 몸으로 경험하고 체감하는 대안적 기술 구성 실험에 큰 관심을 갖고 시작했다. 그들이 다루는 주제는 생태, 정치, 도시, 자본, 기술, 자립 등 다양하다. 매번 특별한 주제를 걸고, 참가자들의 공동 제작과 실험을 통해 문명 기술의 이면을 드러내고 그로부터 대안적 운동을 생성하고 매개하려 한다. 그래서 이들이 처음 시작한 형식이 제작 워크숍이었다.

몸뻬에서 해킹기술까지

지금의 문래동 공간에 자리를 틀기 전까지는 주로 공간을 이동하며 워크숍을 진행했다. 그들의 주제는 다채롭다. 재봉질로 '몸뻬'를 만들고, 기타 노동자들과 박스기타를 만들고, 예술가들과 오픈소스 기술로 특정 로직을 가진 하드웨어를 만들고, 자가발전되는 선풍기 등 대안적 기술을 실험하고, 실크스크린 작업을 통해 직접 잡지를 만들면서 자가인쇄법을 터득하고, 이동식

가변형 목조 집을 짓고, 이제는 사라진 노출형광등을 만드는 등 전혀 생소한 작업들이다. 처음 이들의 워크숍 장소는 문래동, 안국, 광화문 등 실험을 위해 공간이 허락되는 곳, 주로 대안 공간들이 이용되었다. 청개구리제작소가 초기 한곳에 정박하지 않고 부유하고 유목하면서 그리 형식에 구애받지 않고 다양한 관점에서 제작하고 실험하는 것을 자유롭게 하는 데 일조했다.

청개구리제작소의 워크숍은 송수연과 최빛나 듀오의 고정 역할에 더해서 다양한 외부 인적자원과의 협업을 통해 이뤄진다. 워크숍의 토픽에 따라 미술가, 활동가, 건축가, 일러스트레이터, 디자이너, 목수, 미술가, 뉴미디어아티스트, 프로그래머, 여성·환경운동가, 문화활동가, 디지털이론가 등이 워크숍 주제와 사안에 따라 자연스레 붙었다 떨어졌다 한다. 특정 워크숍에 결합한 강사는 함께 어떤 특수한 주제로 어떤 형식을 갖고 어떻게 끌어갈 것인지 내용을 구성하는 공동 안내자가 되는 셈이다.

청개구리제작소가 처음 시작했던 작업은 농사짓기 공동체 '오리보트'와 함께 시도한 워크숍 '몸뻬 만들기'(2012)였다. 여성들의 일바지로 알려진 몸뻬는 1만 원 정도면 시장통에서 쉽게 구입할 수 있는 흔한 한국 여성 대표 작업복이다. 이 값어치 없어 보이는 제작에도 쉽지 않은 본과 재단 작업, 전기재봉, 바느질 등의 수공과 품이 투여된다는 사실을 아는가? 어깨가 뻐근해질 정도의 수고가 있어야 그럴듯하고 신축성 좋은 몸뻬를 만들어내는 것이다. 이들은 협업 속에서, 어느 누구도 크게 주목하지는 않지만 일상 삶 속에 깊게 자리 잡은 한국 여성 농민·빈민노동자들이 갖추는 기본 의복을 직접 만들어 입어보는 수행을 통해 공감을 얻는다.

몸뻬로 표상되는 한국 여성노동의 상징성에 이어서, 해고된 콜트콜텍 기타 노동자와 함께하는 워크숍 '박스기타 만들기'(2012)는 산업노동의 현실적 질곡을 공동연대의 방식으로 즐겁게 풀어보자는 실험으로 기획됐다.그림1 2012년 콜트콜텍 노동자들의 파업이 2,000일을 넘기면서 일반인이

1 박스기타, 2012

파업 노동자와 함께할 수 있는 것을 찾다가 기획된 DIY 악기 제작 프로젝트였다. 애초 일반 참여자들이 상자 모양의 울림통을 정성스레 만들어 음쇄를 박고 브릿지를 달고 기타 줄을 연결해 소리를 통하게 하는 과정을 기타 노동자의 도움을 받아 워크숍을 진행할 예정이었다. 하지만 청개구리제작소가 예상했던 것만큼 실제 기타 노동자들이 박스기타를 제작하는 데 큰 도움을 주지는 못했다. 까닭은 그들이 대체로 조업 현장에서 자신이 맡은 일만을 수십 년 넘게 묵묵히 해온 달인급 기타 노동자였지만, 기타 전체를 통으로 만들 수 있는 능력은 부족했던 것이다. 이렇듯 청개구리제작소는 박스기타를 만들면서 자신의 신체노동을 기반으로 최종 산물을 만들면서도 기타 몸 전체를 다루지 못하는 자본주의식 분업이 얼마나 우리의 문명 기술에 대한 접근도를 낮추고 우리를 불구화해왔는지를 재확인한다.

워크숍 '오픈소스 하드웨어와 해킹'(2012)은 앞선 기획들에 비해 좀 더 첨단이다. 오픈소스 예술가로 잘 알려진 최태윤과 작가 송호준이 참여했다. 송호준은 오픈소스 부품을 기본으로 인공위성을 제작해 우주에 쏘아 올렸던 이로 알려져 있다. 이후에 소개될 최태윤은 오픈 하드웨어와 해킹 등을 기본 개념으로 다양한 '창의적 행동주의creative activism'의 개념을 예술적 방식으로 실험 중인 인물이다. 오픈 하드웨어라 하면, 마치 소프트웨어 세계에서 적용되는 자유문화의 오픈소스 프로그램처럼 특허 침해나 소송 없이 누구나 이용할 수 있는 기술적 장치와 회로 등을 지칭한다. 이들은 전자공학과 엔지니어링에 기본 지식이 없는 청강자들에게 해킹과 오픈소스 철학에 대한 강의를 하고, 그들과 함께 오픈 하드웨어 회로도를 만들어보고, 마지막으로 제작 과정을 통해 권력의 분산과 행동주의의 문화정치적 가능성을 타진해보는 토론을 행한다.

도시재개발과 거주권의 문제도 청개구리제작소의 화두 중 하나다. 재개발의 광풍에 거리로 내쫓겨 '외인'이 되어가는 우리에게 거주 공간은 점

점 닫혀 있는 타자의 시멘트 더미와 다름 없다. 청개구리제작소는 그들 식대로 '움직이는 집 제작 워크숍: 외인 A.P.T.'(2012)를 기획한다. 박활민이 목공과 거주 공간을 결합했던 것처럼, 청개구리제작소 또한 어디서든 깃들고 몸처럼 움직이며 쉽게 변형이 가능한 집을 만들면서 재개발, 거주, 변경의 삶에 대한 문제의식을 되새긴다. 또한 한곳에 붙박여 살아가는 정주 공간의 관성을 깨려 한다. 또 다른 워크숍 '적정기술과 작은 제작'에서는 적정기술 실험을 시도한다.그림2 '적정기술'이라 함은 한 사회공동체의 지속 가능한 정치, 문화, 생태 조건과 환경을 고려해 도입되는 작은 기술을 뜻한다. 이 워크숍에서 이들은 자가발전으로 돌아가는 선풍기와 자전거 라이트를 공동 제작하면서 워크숍 참여자들이 에너지와 환경의 가능한 대안이 무

2 '적정기술과 작은 제작' 워크숍 포스터, 2012

엇인지를 상상하도록 돕고, 인간이 소외되지 않은 에너지와 기술의 착안에 영감을 준다.

워크숍 '약한 자급을 위한 생활의 4종 기예'(2012)는 이제까지 청개구리제작소가 지향했던 목표, 즉 자립의 기술과 기예를 익힌다는 소박한 취지에 가장 충실하다.^{그림3} 이들이 생각하는 4종 기예란 목공·용접·전기·재봉이다. 이 워크숍에서는 4종 기예 중 주로 목공과 전기기술로 이뤄지는 노출형 광등을 만들면서, 자본주의식 상점에서 소비되는 재화를 완전히 부정하지는 못하지만 그 재화에 익숙한 현대인과 생활 자립의 대안을 함께 모색하는 시간을 갖는다.

단일 워크숍의 휘발성 넘어서기

청개구리제작소는 다양한 제작 워크숍들을 통해 부지런히 문명 기술의 이면을 드러내는 실험을 수행해왔다. 허나 단일 워크숍의 성과가 이후 또 다른 형태로 진화하거나 인적 네트워킹의 성과를 얻거나 작업 공유로 이어지는 경우는 많지 않았다. 워크숍 '기적의 실크스크린'(2012)은 이 점에서 좀 달랐다.^{그림4,5} 이는 실크스크린 작업을 통해 진^{zine}을 만들면서 자가인쇄법을 배우는 과정 실험에 해당한다. 워크숍에서는 이미 만들어진 기성품 ready-made 공정이 아니라 처음부터 실크스크린을 위한 모든 재료와 장비를 자립 제작해 쓰는 방식이었다. 예를 들어 빛의 노출 조절을 위한 감광기 제작, 실크스크리닝 작업을 위한 셔틀 만들기, 인쇄 내용을 만들 감광유제 제조 등을 협업 과정을 통해 이뤄낸다. 청개구리제작소의 수확은 실크스크린 작업의 완성에서 멈춘 것이 아니라, 실크스크린 자가인쇄법의 성공적 작업 결과를 잡지로 만들고 이를 다른 사람들과 공유하는 포럼 행사를 통해 더 많은 이들의 호응을 끌어냈다는 점이다. 이는 향후에 진 형태의 게릴라형

3 '약한 자급을 위한 생활의 4종 기예: 노출형광등 만들기' 워크숍 포스터 및 작업 공정 사진, 2012

자립형 기술문화의 탄생

4 '기적의 실크스크린: 밀어라 찍힐 것이다' 워크숍 자료, 노네임노샵, 2012

감광기 제작을 위한 재료들

그러다 보니 2개는 생략

이것이 8개의 형광등을 장착한 SUPER POWER 감광기!

눈이 부셔!

36W
U자형 형광등 8개
(꽂아끼우는 L TYPE)

※ 목공작업은 혼자하기 보다는 같이 하는게 좋아요! 비도요 서럽해져요.

안정기 하나에 형광등을 2개 연결

슬림형 안정기 더블형 4개

스위치

전선 약 10m

PL 소켓 8개

PL 전구 고정핀

절연 테입 혹은 꽂깔단자

전원 코드

SIZE에 맞게 재단한 합판들과 쫄대
(두께 12T)

목공용 본드

강화유리 (두께 5T)

손공구들과 못 (피스)

전동 드릴이 있으면 가장 좋다

없다면 어떻게 만들것인가?

여유있는 마음과 세심한 손.

스케치 필수! → 두께 계산 안하는 건
목공 초보자가 가장 흔하게 하는 실수

5 '기적의 실크스크린: 밀어라 찍힐 것이다' 워크숍 자료, 노네임노샵, 2012

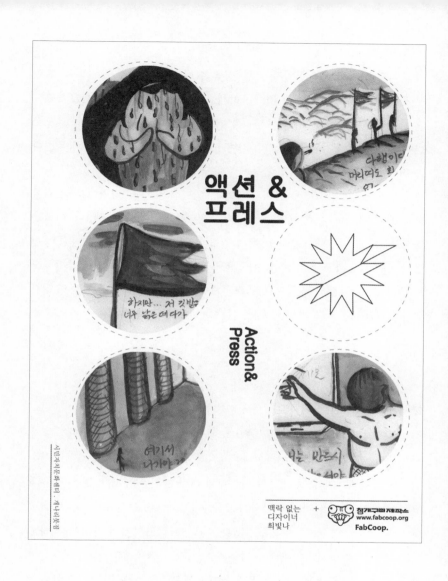

6 '액션 프레스(Action&Press)' 워크숍 포스터, 2012

자가출판의 고민으로 자연스럽게 연결된다.

워크숍 기획부터 협업자 구성, 공동 실행, 제작, 완성, 공유 포럼과 전시 등으로 이어지는 과정이 청개구리제작소의 워크숍 '기적의 실크스크린'에서 구현된 셈이다. 워크숍 이후 작업들의 성과나 효과가 이들이 앞으로 벌이는 실험에 동기를 부여하거나 성과를 계속 유지하는 힘으로 작용한다는 점에서, 이는 이들의 이후 활동에 좋은 선례가 되었다.

청개구리제작소는 부단히 지속해온 워크숍을 정리·평가하고, 그로부터 제작기술 관련 공부, 세미나, 출판에 시간을 주로 투자하고 있다. 이들은 손노동, 신체노동, 환경과 대안 에너지, 오픈소스의 공유 철학, 대안적 주거 공간, 적정기술과 작은 기술 등 워크숍에서 제기된 다양한 주제를 종합적으로 평가하고, 좀 더 본원적으로 우리의 몸과 맞닿아 있는 문명 기술에 대한 생각을 이론적으로 정리해 또 다른 실험을 위한 도약의 시간으로 삼으려 하는 것처럼 보인다.

문래동, '다르게 만들기' 이후

청개구리제작소는 2013년에 '양털폭탄연구실'을 만들어 '뜨개 행동주의' 혹은 '크래프트 행동주의craft activism' 실험과 워크숍을 진행했다.그림7 여전히 제작을 통한 문화예술적 해방의 가능성에 대한 계열 속에서, 이들은 로우테크의 일종인 뜨개가 지니는 사회적 도구성, 평화주의 등 전술적 함의, 느린 삶의 통찰 등을 함께 들여다보려 했다. 특히 한국 사회에서 강정마을 해군기지 건설반대 항의시위와 쌍용자동차 해고자 복직투쟁의 일환이었던 대한문 농성 등에 참여해 앉아서 뜨개질하는 '뜨개농성' 문화행동이 확산되면서, 청개구리제작소 또한 이에 대한 좀 더 제작문화적 시각에서의 접근과 사회적 연대를 구체화하려 했던 듯싶다. 예를 들면 워크숍 '도끼빗과 자작

베틀'(2013)은 자작 베틀을 제작해 이것으로 천을 짓고, 장기화된 농성장에서 사회운동과의 결속 가운데 "느리지만 평화롭고 기품 있는" 방식의 뜨개 농성을 모색하려 했다.^{그림8}

2014년은 청개구리제작소에 많은 변화와 실험이 봇물처럼 일어났던 시기이기도 하다. 아름다운재단 '변화의 시나리오' 과제 지원을 받으면서, 언메이크랩Unmake Lab, 일명 '다르게 만들기 혹은 망치기 연구실'을 연다. 언메이크랩에서는 워크숍과 포럼, 전시, 아카이브, 캠프, 연구, 교육, 활동, 프로젝트, 좌담 등 다양한 활동을 벌여왔다. 이전 시절처럼 이곳은 작가, 개발자, 활동가, 기술자, 디자이너, 이론가 등 여러 부류의 사람이 모여 일시적으로 집단을 형성해 특정 작업을 수행하는 형태로 유지됐다.

청개구리제작소는 언메이크랩을 통해 로우테크나 적정기술에서 더 나아가, 더욱 사회구조적인 측면에서 하이테크적인 기술로 관심을 늘려 그들 실험을 확장해왔다. 예를 들어 중국, 일본, 유럽 등 해외 제작문화 탐방과 보고회를 통해 세계 기술문화의 경향성을 비교하는 일은 청개구리제작소의 중요한 일정 중 하나가 됐다. 제작 워크숍도 좀 더 최근 테크놀로지에 대한 관심으로 확장됐다. 연과 풍선을 이용해 공중 촬영하는 일명 '지도뜨개' 제작, 3D 프린터에 대한 가능성과 한계 탐색, 정보화 시대 (빅)데이터에 대한 '데이터 공작'적 사유, 초경량 휴먼인터페이스 화개보드FA.KE. Board 워크숍, 스마트폰 음향 제작과 놀이 워크숍, 디지털픽션 워크숍, 시각적 행동주의에 입각한 자가출판 '진 스프린트Zine Sprint' 모임 등이 그것이다.

2014년 청개구리제작소의 다양한 워크숍과 활동은 아카이브 전시 〈언메이크 랩〉으로 집대성됐다. 다른 한편으로 이론과 동향 논의들은 『공공도큐먼트3: 다들 만들고 계십니까?』란 독립출판물로 출간되었다. 청개구리제작소에게는 이들 결과물이 제작문화와 관련해 진행했던 다양한 워크숍, 창작자 간 인적 교류와 실험들, 기술이론비평 등에 대한 중요한 결산 작업

7 '양털폭탄연구실' 고별회 포스터, 2013

8 '도끼빗과 자작 베틀' 워크숍 포스터, 2013

이기도 했다. 또한 이들은 문래동에 '디스코-텍'이라는 작은 둥지를 얻어 이를 통해 사람들의 유입과 기술문화 확산 등 장기적으로 활동의 베이스캠프로 삼고자 한다. 하지만 여전히 청개구리제작소가 달려온 여정에는 소비 자본주의가 강요하는 자작문화와 변별력이 흐릿한 경우가 많았던 것도 사실이다. 사실상 소비주의적 자작문화의 포획에서 벗어나기 위해서는 실험의 다양성도 중요하지만, 역시나 기술에 대한 엘리트주의적 접근을 최대한 털어내면서도 특정 테크놀로지 실험의 질적 밀도를 높이고 사회적 가치의 연계 가능성을 부단히 모색해야 하리라 본다.

청개구리제작소

송수연과 최빛나 2인이 중심에 있다. 송수연은 문화연대에서 활동해왔으며 사람과

사건을 매개하는 데 관심이 많다. 최빛나는 시각디자이너이지만 디자인에 도통 관심이

없다. 청개구리제작소는 동시대 사회 사건, 문화예술 기획, 창작활동을 연결해 자기 살림이

묻어 있는 제작이라는 행위로 제안하는 것을 넘어서 사물의 이면을 들여다보려는

'크리티컬 메이킹'의 순수 협업체다.

www.fabcoop.org

15 길종상가, 예술청년 프레카리아트들의 먹고살 아트

요사이 청년문화의 자생적 흐름이 예사롭지 않다. 청년 노동과 삶의 불안이 장기화하면서 그들 스스로 자본주의 체제 내 생존과 자립의 방식들을 도모하고 있다. 이제까지 자본주의 시장에 의탁해 살면서 망가지고 삶의 면역력이 떨어진 몸의 체질을 개선하고 몸의 기억들을 더듬는 일들이 여기저기 부상하고 있는 것이다. 예컨대 문화자립, 문화귀촌, 일상예술, 협동조합, 지식공동체, 제작문화, 소셜협업, 공유문화 등 사회적으로 참신한 키워드나 관심사를 통해 여러 다양한 청년 모임들이 만들어지고 있다. 한계도 있으나 아직은 그들의 운동 형식이 우발적이고 내용은 재기발랄하고 기획과 실천들은 참신하고 개혁적이다.

체제 대안적 힘이나 영향력으로 따지면 턱없이 부족할 수 있지만, 이들 흐름은 신자유주의의 광폭한 질주에 작은 파열을 일으킬 만한 아이디어와 실천의 실험들로 의미 있어 보인다. 그 일례로 '길종상가'는, 바로 우울한 자본 현실에서 자생적으로 청년 프레카리아트들이 모여 꾸린 창작 집단이자 창업 공간에 해당한다. 길종상가는 여러 사람과 함께 동업하면서 경제 자립을 꾀하고, 표준화되고 전문화된 상업적 생산을 비껴가는 새로운 제작문화의 가치를 퍼뜨리는 처소로 자리 잡고 있다.

아케이드 상가 관리인의 작은 꿈

'길종상가'는 원래 인터넷 공간에 세워진 건물 이름이다.^{그림1} 그 시작은 2010년 12월 상가 관리인인 박길종이 가상의 공간에 터를 잡으면서부터다. 상가 건물에는 '한다 목공소' '밝다 조명' '판다 화랑' '꿰다 직물점' '있다 만물상' '간다 인력사무소' '간다 사진관' 등이 입주해 있다. 무엇이라도 다할 수 있다는 종합상가 형식을 따르고 있다. 어린 날 유난히 세운상가, 낙원상가 등을 좋아했다는 상가 관리인 박길종에게, 자신의 이름을 달고 상가를 짓는 행위는 어린 시절 줄곧 찾던 공간의 가상적 실현과도 같았을 것이다. 시장, 극장, 카바레, 놀이터, 아파트 등이 공존하는 낙원상가의 근대적 모습에서 그는 '상가'의 매력을 회고한다. 달리 보면 한때 난개발의 광풍 아래 세운상가 등 아케이드형 빌딩들이 덧없이 사라지거나 이름만 남아 있는 현실에 그만의 노스탤지어를 표현하는 방식인지도 모르겠다.

처음에는 그 홀로 길종상가의 대표이자 관리인으로 활동했다. 그러다 박길종은 온라인 공간에 '박가공'이란 가상의 아바타를 내세워 주문출장 사업을 시작했다. 그는 주로 주문 가구 제작을 해왔지만, 상가 입주 종목들에서 보이는 것처럼 고객이 원하면 뭐든지 했다. 의뢰받은 가구 주문 제작은 물론이고 전등 수리, 하수관 교체, 세면대 수리, 페인팅, 이성 파트너 대행 등 다양하다.

박길종의 아바타, 박가공의 주 종목인 가구 주문 제작은 고도의 기술과 좋은 원목을 갖고 수행하는 전문 가구 공방의 작업 방식과 거리가 멀다. 그는 좋은 재질의 원목 재료뿐 아니라 재활용품까지 뭐든 사용한다. 마찬가지로 그의 가구 제작에서 장인의 손길이나 정확도와 비례미가 느껴지는 전문가적 완성을 기대해선 곤란하다. 오히려 그는 고객이 원하는 쓰임새와 주변 상황적 배치 등을 고려해 그에 걸맞은 실용적 물건을 만드는 데 주력한다.

박길종은 서양화과를 나왔다. 그가 가구를 다루는 목공 재주라고 해봐

1 길종상가 최초 구상 스케치, 2010

①터미널복합상가, ②낙원상가, ③63빌딩, ④한국은행, ⑤해밀턴쇼핑센터, ⑥신세계백화점,
⑦진양상가, ⑧하얏트호텔 등이 지닌 장소적 상징성을 길종상가에 담고자 했다.

야 자작 아카데미 제작소에서 1년여 동안 아르바이트 하면서 어깨너머로 깨친 기술이 전부다. 정규교육에서 익힌 예술 창작을 기본으로 삼고 아르바이트 시절의 목공 경험을 밑천 삼아, 박길종은 기존 공방 중심의 가구 제작 방식을 탈피한 자신만의 실용적 가구 제작을 시작한 셈이다. 그는 지나치게 멋만 부려 실용성이 떨어지거나 형식미 과잉의 제작과 생산을 멀리하고 고객에게 눈높이를 맞춘 가구를 제작하려 한다. 물론 박길종만이 추구하는 디자인의 일관성은 있다. 그가 제작한 가구는 주로 입체감보다는 평면감을 주거나 기하학적 미감의 재미를 주는 경우가 대부분이다.

그의 제작 방식은 어찌 보면 마치 북유럽 다국적 가구회사인 이케아 IKEA식 대량생산의 저렴한 생활형 가구들을 떠올리게 한다. 하지만 그의 것은 이들 디자인과도 좀 거리가 있다. 일단 최대한 빠르게 효과 좋게 효율적으로 만든다는 원칙만은 비슷하다. 하지만 박길종은 재활용 재료들은 무엇이든 활용하고 가구 제작 과정에서 '나'의 창작 표현과 주문고객의 필요가 상호 교호하는 방식을 끊임없이 고민한다는 점에서 표준화된 자본주의 가구 제작 방식과 크게 다르다.

동업자들과 함께하는 상가 번영회

길종상가의 운영상 또 다른 독특한 점은 동업을 기초로 한다는 점이다. 애초 단독으로 가상의 공간에 거하면서 아바타를 만들어 상가 관리인으로 활동하던 박길종은 두 명의 새로운 동업자와 의기투합한다. 길종상가 공동 운영을 책임질 만물상 사장 김윤하와 음악상 사장 송대영, 그리고 예전 직물상 사장 류혜욱이 그들이다. 동업자의 합류와 함께, 이들 구성원은 2012년 1월쯤 이태원 우사단로 길옆에 실제 오프라인 상가를 개업했다.^{그림2}

오프라인 상가라 하기엔 그리 크지 않은, 동네 한 모퉁이에 자리 잡은

2 옛 이태원 오프라인 상가 개업 장면과 내부 전경, 2012–2014

아담한 가게 정도라 보는 것이 적절할 듯싶다. 그래도 이들 동업자의 번듯한 아지트가 생기면서 상가 관리를 위한 회의와 기획들이 탄력을 받아 잘 꾸며지고 있다. 예컨대 이들 동업 사장이 지닌 제작 실전 비법을 가르치는 '길종직업학교',^{그림3} 전혀 다른 예술 코드의 문화예술가들을 뒤섞어 만든 공연 기획 〈듣거나 말거나 마시거나(듣말마)〉^{그림4}는 함께 시작한 일들이다. 무엇보다 길종직업학교에서는 제작의 실전도 중요하지만 수련생 스스로 몸의 감각을 더듬어 되살리면서 청년 실업 등 퇴로 없는 현실 문제에 대해 나름 각자 삶의 대안적 경로에 깊은 고민을 할 수 있도록 자극하는 데 그 의미를 찾는다.

길종상가를 당장 꾸리고 있는 세 명의 동업 사장의 모습이 어찌 보면 새로운 사회생활의 길을 찾으려는 청년 실업자들이 닮기 적절한 롤모델 중 하나에 해당하는지도 모르겠다. 박길종은 대학 졸업 후 전문작가 밑에서 미래 없이 그저 답답하기만 한 문하생 생활을 한 적이 있었다 한다. 그가 제도 미술계의 고질적 문제에 허망해하던 시절이었다. 결국 자기만족과 최면 속에 빠져 있는 미술계의 허위의식으로부터 그 스스로 과감히 빠져나와 하고 싶은 일을 찾다가 우연히 상가를 개업하게 된 경우다. 좋아하는 일을 하면서도 자신의 규칙 아래 대상을 통제하고 몸의 감각을 회복하고 스스로 경제적 자립을 도모할 수 있는 일을 그는 상가 운영으로부터 되찾은 셈이다.

상가 관리인 박길종처럼 그들 동업 사장은 이십 대의 젊은 친구들이다. 그래서일까, 두 명의 사장도 그처럼 비슷한 정서와 가치관을 공유하고 있다. 이제는 길종상가를 떠난 직물상 사장 류혜욱은 조소를 전공했다. 한때 그도 가공할 수 있는 모든 재질에 관심을 갖고 이들을 취급했다. 주로 동대문에서 물건을 해왔는데, 대중적으로 유행하는 주류 무늬를 피해 소재를 다양하게 선택해 작업을 벌였다. '다 있다 만물상' 사장 김윤하도 조소를 전공했다. 특별한 것이 아닌, 주변에서 쉽게 보이거나 버려지는 것을 소재 삼아 변

3 길종직업학교

동업 사장들이 지닌 실전 노하우를 가르친다.

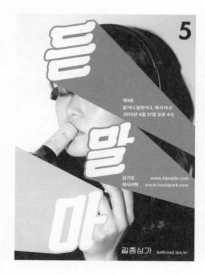

4 〈듣거나 말하거나 마시거나〉
전혀 다른 예술 코드의 청년 문화예술가들을
뒤섞어 만든 공연 기획이다.

형시켜 소품을 만들거나 물건을 다룬다. 어릴 적부터 이런저런 잡다한 물건 수집을 즐겨했던 김윤하는 다양한 재질과 소품을 활용해 조명 장식과 화분 작업을 하고 있다. 류혜욱이 떠난 후 새로 입주한 음악상 사장 송대영은 상가 활동에 필요한 대부분의 이미지와 음악 작업을 새로이 맡고 있다. 그는 '영이네'라는 그룹에서 활동하는 뮤지션이기도 하다.

동업 사장들과 관리인 박길종의 제작 방식은 흥미로운 공통점이 있다. 이들은 흔히 알려진 기존 기능을 다른 형태로 바꾸거나 새롭게 재해석하는 것에 늘 관심이 많다. 터무니없이 싼 재료를 가공해서 좋게 만들어 보이는 것, 사람들이 잘 쓰지 않는 재료를 사용하는 것 등에서 제작 방식의 발상 전환과 재미를 꾀하고 있다. 물건의 용도, 기능, 규칙, 관성에 맞춰진 기존의 제작 형태에서 필요, 생활, 실용, 변형, 재미로 방점을 바꾼다. 그러니 그들이 공들인 물건 하나하나가 우리에게 말을 걸듯 흥미롭다. 미술 큐레이터가 가끔은 그들의 작업을 미술 전시장으로 끌고 오려는 이유이기도 하다.

길종상가 사장들은 사실상 기성의 뛰어난 생활용품 디자이너와도 좀 다르다. 이들 기존 디자이너는 대체로 사물의 디자인 작업에서 멈춘 채 실제 물건의 제작을 공정 작업자에게 인계하는 데 머무른다. 구상과 실행으로 분리된 노동 과정에서 보면 전 단계인 구상에 머무른다. 그러나 이들 길종상가 동업자는 발로 뛰며 아이디어에 이끌려 물건을 변형해 바로바로 작업해서 만드는 일에 익숙하다. 생활형 디자이너 구상 감각과 물건을 만드는 실행 과정에서 직접 몸의 감각을 동시에 체득하는, 좀 더 전일적 노동문화에 친숙하다.

5 길종상가 일력, 2013, 2015

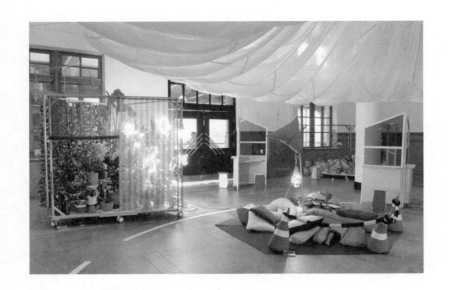

6 〈인생사용법−길종상가 서울상가〉, 설치, 문화역 서울284, 2012

7 ｜위｜ 〈네(내) 편한세상〉, 구슬모아 당구장, 2013

8 ｜아래｜ 〈스펙트럼–스펙트럼〉 중 '아 귀에 걸면 다르고, 어 코에 걸면 다르다', 플라토, 2014
（사진: 이종철, 제공: 삼성미술관 플라토）

새로운 제작 노동과 거래문화

이제까지 길종상가의 거래 가격은 방문 후 고객과의 합의하에 적절하게 이뤄졌다. 동업 사장들은 '먹고 살 만큼'의 적정 이윤을 취한다. 고객들은 온·오프라인을 통해 물건을 주문하고, 출장 방문한 청년 사장을 대면하면서 원하는 제품에 대해 의논하고 그 어디에도 흔하지 않은 단 하나의 물건을 만드는 데 함께 아이디어를 낼 수 있다. 역발상이다.

박길종은 오프라인 상가를 한 번 더 접근성이 좋은 입지로 옮겼다. 새로운 둥지에서 동업 사장들이 제작한 물건을 고객에게 보여주는 전시장 기능도 나름 갖추고, 교육 등 여러 기획 프로그램을 벌일 수 있는 그런 공간을 갖추고 싶어 했다. 허나 상가 이전이라고 해봐야 원래 있던 곳에서 좀 더 역 근처로 몇 발짝 다가간 정도다.

여전히 길종상가의 존재 가치는 온라인 공간에서 더 빛난다. 고객과의 주문형 거래의 성사나 전시장의 상세 기능 또한 인터넷 공간 덕을 보고 있다. 홍보 채널로서 페이스북과 트위터 등 소셜웹 공간을 통한 고객과의 소통도 단연 독보적이다. 공동 사장들은 각자 고유의 온라인 상표 작업에도 착수했다. 박길종의 가구상만큼이나 김윤하의 만물상과 송대영의 음악상도 영업 반경이 넓어질 모양새다.

길종상가를 찾는 열혈 고객들과 청년 동업자들이 점점 늘어 박길종이 꿈꿔왔던, 없는 것이 없을 정도로 많고 재미난 미래 복합상가로 무럭무럭 자라길 고대해본다. 이에 더해 또 다른 비슷한 제2, 제3의 길종상가가 등장해 제작 노동과 거래문화를 혁신하면서 이것이 여러모로 표류하는 예술청년 프레카리아트들의 작은 대안적 거처나 실험지로 정착했으면 싶다.

길종상가

박길종, 김윤하, 송대영이 속한 창작 집단. 2010년 겨울 가상의 온라인 종합상가를

시작으로 2012년 1월 서울 이태원에 오프라인 상가로 정착했다. 주문에서 디자인을

거쳐 제작, 운송까지의 전 과정이 세 사람의 동업자들에 의해 이뤄지며, 가구, 조명, 식물,

직물 등의 물건을 만들고 판매한다. 필요한 물건이나 인력, 그 외에 도움을 줄 수 있는

부분까지 적절한 금액으로 제공한다는 운영방침을 가지고, 그들이 배우고 느끼고 겪어온

경험들을 생산 가능한 형태로 전환하는 작업을 지속적으로 전개하고 있다.

bellroad.1px.kr

16 최태윤, 도시 해킹과 제작문화의 전도사

'커먼즈commons, 공유지 혹은 공유재' 혹은 '공통적인 것the common'이란 용어가 최근 국내 학계에서도 화두다. 자본주의 금융 위기와 파국의 위협이 점점 가까워지면서, 커먼즈가 전 세계 민중에게 새로운 희망이 가능한 영역으로 간주된 까닭이다. 비록 용어적 태생은 서구에서 왔지만 커먼즈는 전 세계 인류의 문명을 지탱하는 공통의 물질적, 비물질적 공유 자산을 지칭한다. 물질적 커먼즈에 공기, 상수도원, 취수, 공유지, 공해公海 등의 자연자원이 존재한다면, 비물질적 커먼즈는 아이디어, 문화, 지식, 과학법칙과 문명 등 인류의 지적 추상적 자원을 뜻한다. 이들 물질 자원과 인공 자원이 인류에게 '공통적인 것'으로 남아 있을수록 인간 삶의 가치는 더욱 풍요로울 수 있다. 하지만 현대자본주의는 사유화와 지적재산권의 탐욕을 키우고 커먼즈를 오염시킨다. 공통의 인류 자산이 파괴되고 비즈니스 논리에 의해 위협받는 것이다. 예컨대 개인 유전 정보의 특허화, 아이디어의 지적 재산화, 상수도원의 사유화 등 이제까지 공통의 사회적 가치는 사적 가치로 급격히 전환됐다.

　　자본 사유화의 반대 지형에 국가에 의한 자원의 공공화가 존재하지만, 이도 잘 유지되었는가 하면 그렇지도 않다. 도시개발 명목의 그린벨트 파괴, 4대강 사업, 핵발전소 개발과 삶 공동체 위협, 국가 기간 산업의 사유화 등에서 보는 것처럼 커먼즈의 보존과는 거리가 멀다. 비물질 정보 영역에서 정부의 태도도 비슷하다. 국가 정보의 통제에 대항한 '위키릭스'의 경우나

저작권 강화를 통한 사유화 등은 공통적인 것의 배양과 거리가 멀다. 이렇듯 자본과 국가에 더 이상 기댈 수 없다면 우리는 어찌해야 할 것인가?

제작문화: 만들자! 데모-데이

대안을 위한 정답은 아니라 하더라도, 커먼즈문화를 아래로부터 퍼뜨리면서 새로운 공통적 사유 가능성을 타진하는 흐름이 있다. 작가 최태윤도 이에 합류해 배양 실험 중이다. 그는 시카고기술대학에서 퍼포먼스를 공부했고, 다시 한국과학기술원에서 문화기술 석사를 마친 창작자다. 본거지는 주로 미국 뉴욕과 한국으로, 양쪽을 오가며 작업을 수행한다. 이미 그는 안국동에 위치한 '가옥: 문화생산자를 위한 공간'에서 창작자들과 다양한 창작문화 워크숍과 행사들을 진행했다. 그가 예술감독이 되어 가옥이란 공유 공간을 '공통적인 것'으로 자원 삼아 외부 다양한 제작자들을 끌어들여 상호교류의 매개 장소로 삼았던 것이다.

　　최태윤은 이렇듯 제작문화의 매개자 역할을 하면서 국내에 '제작자maker' '픽서fixer' '제작문화' 등의 개념을 대중화한 인물이기도 하다. 커먼즈의 사유화는 현대 인간을 그저 단순 사용자로 살아가도록 만들었다. 제작 개념은 이제 우리에게 기업과 공장의 일이 된 지 오래다. 그나마 간간이 전파사나 기계공구점에 여생을 맡긴 장인들의 소일거리로 전락했다. 최태윤은 그런 무기력한 사용자의 반란과 해방을 기대해왔다. 그는 죽어가는 제작과 수리문화를 되살리고 공유해 모두가 문명의 제작가가 되도록 독려하려는 일을 꾸민다. 커먼즈를 상실한 이들이 잃어버린 제작과 창작에 대한 기억을 다양한 사람 간의 협업을 통해 되살리는 작업을 수행하는 것이다. 예를 들어 그는 워크숍을 통해 전자, 전기와 에너지에 기반한 조립형 회로나 키트, 트랜지스터, 모터 기반의 센서 등을 함께 제작한다. 최태윤의 궁극적

1 '오픈소스 하드웨어와 해킹' 현장, 정다방, 2012

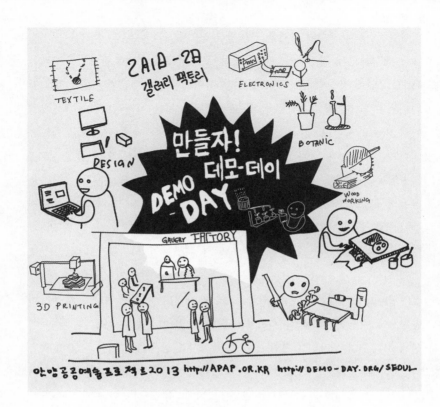

2 '만들자! 데모-데이' 포스터, 2013

이상은, 공통적인 것의 감각을 회복하는 일이다.

제작문화의 결정판은 '데모-데이' 프로젝트에서 비롯한다.^{그림2} 최태윤은 2012년에 자신의 주 근거지인 뉴욕 아이빔^{Eyebeam} 예술기술센터에서 '액티비스트 테크놀로지 데모-데이' 프로젝트를 처음 시작했다. 2013년 2월 이와 비슷하게 서울에서도 〈만들자! 데모-데이〉를 기획했다. 원래 '데모-데이'는 그가 뉴욕 월가 점거시위에 영향을 받아 기술을 통한 실천운동과 예술행동의 개입을 정례화하기 위한 기획으로 시작했다. 최태윤은 기술을 공통의 화두로 삼아, 해커, 메이커, 픽서, 프로그래머, 자작 마니아, 예술행동가 등이 함께 모일 수 있는 이벤트 공간이 필요했다. 그들 간 정보 공유와 협업을 이뤄 기술행동주의와 커먼즈의 가치를 확인하는 계기로 삼고자 했던 것이다.

미국 내 아이빔 활동과 함께, 그는 때마침 안양 공공예술 프로젝트의 일환으로 비슷한 제작문화 기획을 마련할 수 있었다. 서울 '데모-데이'는 이렇게 최태윤이 온라인을 통해 동일한 관심사를 공유하는 이들을 공개 호출하면서 시작된다. 곧 '데모-데이'는 국내에서 새롭게 부상하고는 있지만 여기저기 산재해 있는 메이커문화에 공명하는 다양한 성분의 사람들을 자발적으로 모여들게 했다. 장소는 경복궁 서촌에 자리 잡은 갤러리 '팩토리'에서 진행되었다.

'데모-데이' 첫날은 방문객들과 함께 간단히 '구형파 오실레이터^{square wave oscillator}'라는 키트를 제작하는 워크숍이, 둘째 날에는 미디어아티스트, 프로그래머, 제작자, 문화활동가 등이 모여 자신들의 작업을 소개하고 서로의 관심사를 공유하는 장이 이어졌다. 자가제작자들의 작업은 신선했다. 초콜릿으로 만든 큐알코드, 움직임에 따라 반응하는 센서 공, 자가제작형 3D 프린터, 다양한 로우테크 기술을 활용한 자가제작물을 다채롭게 소개한다. 앞서 청개구리제작소의 적정기술과 관련한 워크숍 작업들(감광기, 노출형

광등 등)도 '데모-데이'에서 빠질 수 없는 아이템이었다. '데모-데이'는 최태윤의 총괄 기획 속에서 꾸려졌으나, 당일 제작자들이 각자의 작업을 소개하고 공유하면서 진행은 자발적 참여와 운영으로 함께 이뤄졌다. 제작문화를 통해 공통적인 것을 회복하는 방식에서, 이들은 이미 자발적 협업을 기본적 미덕으로 삼고 있는 셈이다.

데모-데이의 기원: 도시 해킹

미국에서 퍼포먼스 전공으로 학부를 나온 최태윤은 대전으로 돌아와 카이스트에서 문화기술대학원 석사과정을 밟았다. 그는 석사학위 시절이 사회적 개입의 방식을 결정하게 된 중요한 계기가 된 때라고 회고한다. 최태윤 스스로 문제의식으로 지녀왔던 사회적 개입에 대한 관심과 카이스트의 기술 전문의 교과과정이 맞물려 '기술행동주의'라는 그만의 개입과 실천의 이론적 입장을 세우는 데 도움을 받았다 한다.

대학원 졸업 후 그가 사회 개입의 방식으로 삼았던 방식에는 글쓰기와 연구가 중요한 한 영역으로 자리 잡았다. 이론적으로 앙리 르페브르Henri Lefebvre와 기 드보르의 상황주의에 영향을 받아서 만든, 도시 '프로그래밍'과 도시 '해킹'에 관한 책이 그의 첫 작업이다. 그의 책은 도시 공간 프로그래밍의 기초로 '이방인처럼 다르게 걷기' '모르는 길을 걷기' '함께 걷기'를 권한다. 도시계획에 획정되고 포획된 도시인의 정형적 걷기 방식이 아닌 공간과의 새로운 관계 설정을 위한 자유로운 걷기를 권유한다. 프랑스 상황주의자들의 전술적 표류가 녹아 있다.

다르게 걷는 방식을 넘어, 최태윤이 보기에 도시 공간에서 중급 이상의 프로그래머가 되려는 이는 좀 더 적극적인 개입의 전술이 필요하다. 예를 들어, 골판지 상자를 활용한 이동식 노숙자 거주 공간, 스쾃팅squatting, 어

디든 온라인 접속이 가능한 '플러그인' 전술, 게릴라 농사짓기, 플래시몹 등은 더욱 적극적인 공간 재전유의 방식이다. 궁극적으로 중급 프로그래머를 뛰어넘어서 도시의 고급 프로그래머가 되려면, 정보와 지식의 자율적 온라인 공간을 생성하는 해커마냥 도시 공간 내에서 자율과 공통의 협업 속에 자본주의적 난개발을 재프로그래밍하고 해킹할 수 있는 제작문화를 확산해야 한다고 본다. 이 점에서 그가 기획했던 '데모-데이'는 고급 프로그래머들이 벌이는 도시 해킹의 사례에 해당한다.

대한민국 4대강 참사현장을 여러 작가와 동행하며 남긴 기록 『로드쇼: 대한민국』에서도 그는 '로드쇼 다이어리'를 기록 정리하는 역할을 수행했다. 그만큼 그에게 시각예술, 개념예술의 작업만큼이나 글쓰기와 인쇄된 책 작업은 또 다른 창작을 수행하고 표현하는 방법이다. 한국에서 4대강과 도시 공간에 대한 그만의 사회적 개입은 이후 미국에서 출간한 세 번째 책 『안티-마니페스트Anti-manifestos』(2012)에도 잘 드러나고 있다. 최태윤은 월가 시위를 곁에서 바라보면서 형식화된 '평등' 개념이나 '민주주의'라는 개념을 다시 생각하거나 폭동과 시위에 대한 고민을 새롭게 했다. 그는 무엇보다도 점거시위가 사그라지고 난 이후에도 당시 논의되었던 커먼즈의 가치와 사회 개입의 정서를 어떻게 지속적으로 끌어갈 수 있을 것인가를 계속 고민하게 된다.

제작문화의 미래

최태윤의 '데모-데이' 기획은 바로 이와 같은 월가 시위로부터 나온 고민의 소산이라 볼 수 있다. 그는 독점과 탐욕에 대항해 월가 시위에서 보여줬던 점거 공동체의 대안적 흐름에서, 예술작가이자 기획자로서 현실에 개입할 수 있는 자신만의 새로운 전법을 본 듯하다. 그것이 제작문화였으리라. 그

는 맨 먼저 다양한 설치 작업들, 예를 들면 시위 공간과 문화의 상징물로서 시위 전문 로봇인 '오큐봇Occu-Bot'과 '스피커의 코너들Speaker's Corners'을 시연했다.그림3,4 그는 이런 시위와 거리 점거를 묘사하는 방식을 넘어 좀 더 공통적인 것을 구체적으로 논의하는 틀을 고민했고, 이는 종국에 '데모-데이'의 구상에까지 이르렀다.

그의 제작문화는 이렇다. 제작자 간 무엇을 참고해 만들거나 누군가 단독의 개인적 제작물은 커먼즈의 철학에 충실해야 한다. 즉 대부분 사유화되지 않고 누구나 쉽게 응용할 수 있는 기술과 방법을 동원해 기술적 부품이나 키트를 완성한다. 이렇게 자신이 만든 작업의 결과물은 또한 다른 사람과의 온·오프라인 협업을 통해 공개, 개선, 공유되는 절차를 밟는다. 대체로 그의 제작문화는 우리가 흔히 알고 있는 오픈소스 소프트웨어Free and Open Source Software, FOSS 철학이나 해커 윤리에서 발견되는 호혜 평등의 협업적 가치에 기반한 공유문화와 비슷해 보인다.

이제 그는 '데모-데이'의 비정기적 이벤트를 더 영속적이고 정례화된 틀로 개선하고자 한다. 지난 몇 년간 안양예술공원에 자리를 틀고 진행했던 '만들자연구실'은 그가 구상하려 했던 정례 공간으로 적합한 사례다. 만들자연구실은 1년 동안 총 25회 이상의 워크숍을 운영했고, 안양 지역 커뮤니티와 젊은 작가들에게 제작문화의 대안을 제시하는 데 큰 역할을 수행했다. 이는 제작문화 교육을 상설화해 메이커와 픽서문화를 확산하는 데 크게 일조해왔다. 최태윤은 이렇듯 누구보다 테크놀로지 교육의 필요성을 피력해왔다. 국내 활동과 더불어 최근 몇 년간은 뉴욕 소재 시적연산학교School for Poetic Computation, SfPC의 설립과 운영에도 관여해왔다. 그는 메이커, 픽서, 예술창작자 등을 대상으로 그들과 함께 다양한 메이커문화를 체계화된 교육 프로그램으로 본격화해 전파하고 있다. 이렇듯 체계화된 교육을 매개로 그는 기술의 생활정치가 열리길 기대한다. 최태윤은 그 스스로 '크리티컬

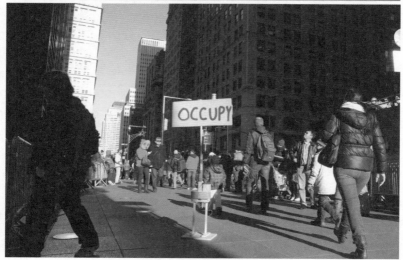

3 〈경영봇〉과 〈오큐봇〉, NYC 세계무역센터 리버티파크, 2011

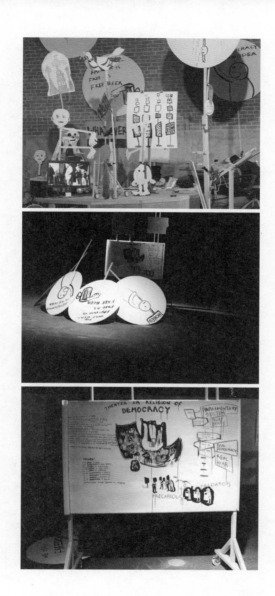

4 〈스피커의 코너들〉, 혼합매체, 2012

상징 자본을
현찰로
환산해 주는
가게.

5 〈Money Rain〉, 드로잉, 2013

6 〈One revolution〉, 드로잉, 2013

메이킹'에 입각한 개인 작업에 공을 들이면서도, 지난 몇 년간 제작문화를 위한 교육 프로그램 개발과 테크놀로지 제작자들의 매개 공간과 네트워킹 확보에까지 그의 공력을 쏟고 있는 셈이다. 그의 삶의 태도에서도 공유문화적 질감이 느껴지는 대목이다.

최태윤

오픈소스 하드웨어를 활용한 창작과 교육을 하는 미술작가. 개인전 〈스피커의

코너들〉(2012), 〈My Friends, there is no friend〉(2011), 〈기술이 실패할 때 현실이

드러난다〉(2007) 등을 발표했다. 2008년과 2011년에 아이빔 예술기술센터에서

지원 작가로 활동했고, 수평적 교육 프로젝트인 뉴욕공공학교의 운영자로 참여했다.

아티스트 북 『도시프로그래밍101: 무대 지시』(2010)와 『안티-마니페스토』(2012) 등을

출판했다. 현재 브루클린에서 운영되는 시적연산학교의 공동 창립자이자

강사로 활동한다.

taeyoonchoi.com

17 와이피, 쎄 프로젝트와 온라인 전시 실험

예술가에게 화이트큐브로 불리는 물리적 전시 공간은 여전히 관객과 소통할 수 있는 중요한 미디엄이자 플랫폼이다. 전시 공간의 숫자는 늘고 있으나 여전히 대다수 예술가는 자신의 표현과 목소리를 실어 나르는 공간에 목말라 한다. 반면 대중문화의 담론장에 해당하는 텔레비전은 현대에 이르러 엔스크린N-screen과 수백 개의 채널로 매일같이 콘텐츠를 내뿜는다. 채널과 플랫폼의 공급 과잉으로 인해 콘텐츠가 이를 따라잡지 못해 오늘날 동일 내용의 드라마가 서로 다른 채널에서 재생과 반복을 거듭한다. 풍요 속 빈곤이라는 정반대 상황이다.

텔레비전 스크린의 과잉 상황에 비춰 전시 공간에서는 어떻게 공급의 결핍을 해소해왔을까? 텔레비전에 비해 예술 전시 공간의 제한성에 대한 탈출구는 그리 많지 않았다. 현장예술, 커뮤니티예술, 퍼포먼스나 상황예술, 대안공간운동 등에 의해 열린 탈장소성이 나름 전시 공간의 물리적 장소적 의미를 탈색시키긴 했지만, 화이트큐브는 여전히 예술가의 선망의 장소이자 지배적 플랫폼이다. 또 한편으로 제한된 예술 전시장을 가상의 인터넷 공간으로 옮기는 작업도 있어왔다. 초국적 검색 서비스 기업인 구글의 대규모 프로젝트 '구글 아트 프로젝트Google Art Project'는 이의 대표적 사례다. 구글은 전 세계 박물관과 전시 공간을 스크린 위에 올려놓고 이용자가 이리저리 작품을 관람하는 데 시·공간적 가상 체험을 수행하도록 돕고 있다. 비용

과 거리상의 이유로 전시장을 찾을 수 없는 관람자에게 구글의 프로젝트는 최상의 서비스로 보인다. 허나 여전히 구글이 만들고 있는 가상의 갤러리는 우리가 흔히 당대 최고의 작가와 작품이라 치는 주류들에 주목한다. 게다가 가상의 갤러리 속 로컬의 재현도 이와 비슷해서 각 나라의 대표 작가라 불리는 이들이 대표급 화랑들의 선발과 추천에 의해 이뤄지기에 그도 그리 신선도가 높지 못하다.

전시 매개자 와이피

제한된 화이트큐브의 플랫폼과 무관하게, 혹은 제도권 예술의 흐름과 상관없이 말 그대로 '독립된' 전시와 출판 방식을 고집하는 이도 있다. 꼽자면 유영필, 일명 와이피YP가 그 대표 인물이다. 와이피는 2008년부터 자신의 온라인 갤러리이자 독립출판사 '쎄 프로젝트SSE Project'를 운영하면서 이제까지 55여 명이 넘는 신진작가의 작업을 소개하는 일을 펼치고 있다.

방식은 이렇다. 공모를 통해 작가들의 포트폴리오와 간단한 자기소개를 받는다. 그만의 선별 과정을 거친 후 온라인 갤러리에 작품을 내건다. 외부 평론을 붙여 신진작가의 작품 소개도 잊지 않는다. 작품이 온라인을 통해 어느 정도 걸린 후에 그는 '쎄 진SSE Zine'의 리플렛 형식으로 매호 500부 정도 작품 도록을 독립 제작해 판매한다. 물론 유통은 대안 전시 공간이나 독립서점에서 이뤄진다. 이 모든 일은 외부 지원 없이 비영리 자력갱생의 방식에 근거한다. 매 호 소규모 판매 이윤이 발생하더라도 다음 작품집을 위해 거의 대부분 재투자한다.

그의 쎄 프로젝트는 햇수로 8여 년이 되면서 이제 국내·외에서 꽤 알려진 독립 온라인 전시 기획으로 전해지고 있다. 지금은 해외에서의 전시 문의와 국내 작가들의 전시 응모가 쇄도하면서 신인작가의 작은 등용문 창구

1 팬진과 단행본 형식 작업물의 표지 이미지, 2008–2014

구실을 할 정도다. 더불어 팬진fanzine 형식의 소량 작품집 제작은 그 마니아적 속성으로 인해 해외 독립출판계와 관련 독자에게 흥미를 유발하면서, 종종 공동의 독립출판 전시를 요청받기도 한다.그림1

와이피는 2000년부터 개인 홈피와 팬 카페를 운영하며 자신의 작품을 이미지로 올리면서 주위의 시선을 끌기 시작했다. 당시 와이피의 독립잡지 생산과 홈페이지 운영 등은 쎄 프로젝트를 위한 일종의 중요 밑거름이 되고 있다. 그의 쎄 프로젝트의 탄생은 소위 화이트큐브의 권위화된 체제 정서에 대응해 만들어진 대안 공간의 방문객이 여전히 턱없이 낮은 숫자를 보였기 때문이었다. 기존 화랑의 폐쇄성만큼이나 대안 공간의 비대중성을 간파한 와이피는 작가 홍보의 최적 공간으로 차라리 온라인을 주목하고자 했다.

와이피는 원본에 대한 작가 특유의 애착 때문인지, 온라인 갤러리 작품의 내용을 정리된 도록이나 작품집의 형태로 소장하고 보고 읽는 문화에 대단히 애착을 보인다. 즉 쎄 프로젝트를 벌이면서도 끊임없이 종이책 인쇄 작업을 벌였던 고집스러움이 이에 해당한다. 즉 온라인 공간의 특성이 관객을 모으는 힘이라면, 반대로 그 공간의 약점이 망각과 휘발성에서 온다는 것을 간파했다. 온라인 갤러리 속 작가의 작품이 쉽게 기억 속에서 잊혀지는 단점을 극복하기 위한 방식으로 그는 소규모 독립 진이라는 재료 형식을 택한 것이다.

캐릭터아트 작가 와이피

와이피는 개별 작가 역량에서도 흥미롭다. 평론가 반이정은 그의 작품 경향을 "일러스트와 순수예술 사이의 경계를 오가는" '캐릭터아트'라 칭한다. 이어서 그는 이동기(아토마우스), 강영민(조는 하트), 권기수(동구리)의 연장

선상에서 와이피의 캐릭터아트 작업을 연결해 보고 있다. 와이피만의 작품은 팝아트적인 캐릭터 인물을 통해 반복적으로 재구성돼 표현된다. 그의 캐릭터는 앞서 다른 이들에 비해 조금 더 변화무쌍하다. 와이피는 한국 사회의 권위와 억압적 삶의 미시적 조건을 비틀어 자신의 캐릭터 안에 풀어낸다는 점에서 표현이 가변적이고 다채롭다.

소재 측면에서 보면 사회적·성적 소수자를 상징하는 토끼, 무엇에 혼이 나간 듯한 파란색 원형의 큰 동공들, 이를 드러내고 웃는 가식적 웃음의 캐릭터들, 자기표현을 원하며 '쎼(혓바닥)'을 비정상적으로 길게 내민 모습, 인물들의 감정선을 표현하는 구름, 하트, 물방울, 상징을 이용한 이모티콘 등은 와이피의 작품 속 주요 미장센이자 키워드로 배치된다. 이들 소재는 풍요로운 물질적 삶, 종교적 맹신, 가족과 사회에 만연한 권위주의, 물신화된 소비문화, 탐욕과 권력, 성적 욕망 등 현실의 굴절된 이면을 묘사하는 데 동원된다. 이는 캐릭터 작가라는 외부에서 주어진 타이틀의 한계를 한층 넘어서는 대목인데, 앞으로 반복적 캐릭터 작업보다는 이들을 통해 뭔가 좀 더 많은 변형과 의미를 다양한 캐릭터 안팎에 담아내려는 와이피의 노력으로 비춰진다.

어찌 보면 와이피의 작업은 이제까지 비주류 언더그라운드적인 실제 삶의 여정과 일치해 보인다. 미술을 배운 것도 스스로의 힘에 의지했다. 제도화된 작가적 수양과 학습조차 없었다. 1998년 제주도에 전투경찰로 복무하면서 자신만의 스타일과 캐릭터를 잡기 시작했다. 독립출판에 대해 감을 잡은 것은 제대 후 복학 자금으로《게릴라 프로젝트》란 제목의 시각예술 무크지를 만들면서 배운다. 대학에서 조금 디자인을 공부하다 그도 못 미더워 정규교육과는 아예 이별을 고하고 자생적 회화 작업을 시작한 것이다. 와이피는 모 유명 갤러리 전속작가의 길을 3년여 걷기도 했다. 사실상 그 기간은 와이피를 제도권 작가의 대열로 합류하도록 도왔지만, 자신이 지닌 주제

2 〈사춘기 징후〉전, 로댕갤러리, 2006

3 〈신세계 드라이브〉, 캔버스에 아크릴 채색, 2010

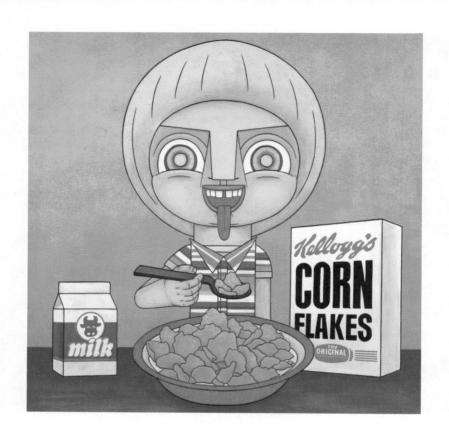

4 〈아침은 콘프로스트〉, 캔버스에 아크릴 채색, 2010

5 〈트러블메이커 2010 The End of the World〉전, 서교예술실험센터, 2010

6 〈LOVE〉, 캔버스에 아크릴 채색, 2012

나 표현 방식을 자유롭게 펼치거나 쎄 프로젝트 관련 일을 진행하는 것을 여러모로 억누를 수밖에 없었다고 그는 기억한다. 그가 더 큰 자유로움을 느끼고 그만의 색깔을 드러낼 수 있었던 시기는 화랑을 벗어나 쎄 프로젝트 작업을 본격적으로 했던 때와 일치한다.

온라인 갤러리 쎄 프로젝트를 넘어서

쎄 프로젝트는 일차적으로 작가로서 와이피 작업의 새로운 창작 동력이자 이와 비슷한 계열의 비주류 신진작가군을 모으는 중요한 플랫폼이 되어가고 있다. 이 점에서 쎄 프로젝트라는 온라인 갤러리가 단순히 화이트큐브의 보조 장치 역할만을 지닌 것은 아니다. 즉 와이피가 걸어온 비주류 언더그라운드 작가라는 스스로의 존재론적 위치 때문으로도 보이지만, 예술계 학벌과 인맥으로 쌓은 철옹성에 낄 수 없는 이들에게 또 다른 입문과 도약의 전문화된 플랫폼 역할을 하는 셈이다.

다음으로 와이피의 쎄 프로젝트들은 예술계 독립과 자립 가능성의 중요한 사례와 경험으로 기록되어야 할 것이다. 이는 온라인을 통한 신예 작가의 홍보 방식에 새로운 접근법을 시사하고 있다. 오프라인 화랑이나 유명 작가의 작품을 홍보하기 위한 부산물 정도로만 여겨졌던 온라인 갤러리의 특수성이나 중요성에 대한 새로운 관점을 제공하고 있는 것이다. 이는 와이피 단독의 경험을 크게 확대해, 보다 많은 비주류 작가들의 협업에 의해 운영되는 좀 더 조직화되고 전문적인 온라인 전시 플랫폼을 구상하는 데 중요한 단초가 될 수 있다.

마찬가지로 와이피의 쎄 프로젝트 속에서 독립출판도 새로운 성격을 갖게 된다. 즉 온라인 전시에 이은 독립출판의 선순환 방식의 연계가 그에게 특징적이다. 게다가 독립출판을 단순히 국내 대안적 유통망을 통해 퍼뜨

7 | 위 | 〈Zine Pages Fest 2012〉전, 서교예술실험센터, 2012

8 | 아래 | 〈GOOD PEOPLE〉전, 에브리데이몬데이갤러리, 2014

리는 방식을 넘어서 중국, 일본, 영국, 미국, 프랑스 등 해외 경로를 통해 진의 존재적 의의를 알리는 방식은 상당히 의미가 있다. 즉 주류 화랑의 전속이거나 유명한 작가의 홍보와 유통을 독점하고 점유하는 공간이 되어가는 가상 갤러리나 아트페어 등을 고려하자면, 비록 이는 작은 단위의 매개 공간이긴 하나 국외에서 스스로를 선전하기 어려운 비주류 신진 창작가들에게 의미 있는 소통의 장 역할을 하는 셈이다.

작가로서 유영필은 그리 걱정할 것이 없어 보인다. 가까운 미래에 적어도 캐릭터아트 이상의 것들을 풀어낼 수 있을 것이라 기대한다. 홀로 이제까지 쎄 프로젝트를 끌고온 그만의 뚝심을 생각하면 크게 격려하고 싶다. 하지만 그가 애써 어렵게 꾸려가는 온라인 쎄 프로젝트의 모습에 조금은 궤도 수정이 필요해 보인다. 인터페이스는 아직도 유효하나 그 소통 방식에서 좀 낡아가고 있다는 인상을 지울 수 없다. 단순 클릭에 의해 유지되는 온라인 작품 감상 방식에 대한 문제 제기다. 최근 '에스이디션Sedition' 등 해외의 예술 디지털유통 사업에서 시사를 얻을 수 있는 것처럼, 페이스북 등 소셜웹 기반 인터페이스를 활용해 공통의 미학적 정서를 공유하는 작가와 관객들을 묶는 작업 같은 것이 필요해 보인다. 신예 작가 소개도 이용자의 클릭수를 활용해 창작 후보자를 선정하는 등 좀 더 공개된 채널을 중용하는 방식을 고민해야 할 것이다. 무엇보다 온라인 갤러리에 소개되는 작가와 작품을 사이트 접속자와 연결해주는 것은 물론이고, 비슷한 작품 취향의 이용자들이 서로 소통하거나 필요에 따라서는 이용자가 직접 작품을 구입할 수 있는 다양한 소셜웹 창구 역할도 했으면 좋겠다.

와이피

시각미술가, 디자이너이자 전시 기획자. 2001년부터 〈GENERATION GAP: New World Syndrome〉(2010)을 비롯해 몇 차례 개인전을 열었으며, 〈사춘기 징후〉(2006), 〈상상충전〉(2007), 〈신나는 미술관〉(2008) 등 다수의 단체전에 참여했다. 그는 작품을 통해 옳고 그름을 논하지 않고, 주변의 것을 쉽사리 아이콘화하는 의식이 부재한 시대의 유행에 동참하고 즐거워하는 젊은 세대의 세태를 가벼우면서도 신랄하게 지적한다. 온라인 갤러리이자 독립출판사인 '쎄 프로젝트(SSE PROJECT)'를 운영하고 있으며 매달 젊은 작가들의 작품집 '쎄 진(SSE Zine)'을 발행하고 있다.

www.yp21c.com

www.sse-p.com

18 김영현, 삶의 기술로 예술하기

예술'계'의 영역이 변하고 있다. 전문가 창작 집단의 존재론을 부정하자는 말이 아니다. 계가 예술 내 계열화된 경로 의존적 관성을 의미한다면 그 계통성을 벗어나 계가 다시 정의되고 있음을 말하려 한다. 예술 대상의 확장, 창작 주체의 민주화, 예술의 탈경계성, 과학기술과의 통섭 등은 이미 오래전부터 예술을 다시 쓰게 하는 근거들이었다. 예술 자장 내 관성이 기성의 권력에 줄을 댄다면 예술계 외연의 확장과 탈경계 혹은 재정의는 그런 권력화에 끊임없이 틈을 벌리는 힘으로 기능한다.

　　계의 안팎을 넘나들며 주어진 속박을 벗어난 자유인 중에는 유알아트 대표 김영현이 있다. 그는 이제 오십의 문턱에 들었다. 관성화의 틀에 갇힐 나이다. 대신에 그의 삶은 작가적 실험 정신으로 넘쳐난다. 김영현은 장르로서의 예술 한계를 넘어서서, 아트를 삶을 영위하는 기술과의 융합 구조로 본다. 그의 미학적 태도는 활동 영역은 서로 다르지만 삶디자이너 박활민과 많이 닮았다. 삶의 태도와 직접적으로 연동하는 예술에 대한 김영현의 '삶의 기술'에 대한 시각은 초연이라기보다는 삶 속에 하나 되는 예술을 본다는 점에서 범용적이다.

'당신도 예술가'와 시민예술가

김영현은 동양화를 전공했다. 어릴 때부터 먹의 느낌이 좋았다 한다. 1980년대 대학을 다녔던 미술학도라면 대개 비슷한 세대경험을 공유하듯 그도 학보사 일과 미술 동아리를 통해 예술의 사회적 역할에 대해 고민했다. 당시 군부 아래 엄혹했던 시절의 대학 교정과 달리 그가 누렸던 전원적 삶의 반경은 그의 향토적 정서를 키우는 힘이 됐다고 한다. 그래서 김영현은 서울 외곽 남양주에서 오랫동안 과수업을 하며 살아왔던 집안 내력을 자신만의 큰 축복으로 여긴다. 이웃과 함께 더불어 같이 사는 것에 대단히 친숙한 자신에 감사한 까닭이다.

대학 시절 사회예술에 대한 관심과 먹에 대한 친화감과 향토적 정서가 공진화하면서 자연스레 김영현은 예술의 상상력과 공동체적 가치를 함께 고민하게 되었다. '유알아트'의 출발은 1990년대 말 화가 임옥상과의 인연 속에서 여러 예술 작업을 함께하면서 시작됐다. 그와의 공동 작업 과정에서 여러 부침을 겪으면서 2002년 새롭게 김영현을 중심으로 "시민 중심, 현장 중심, 가치 중심"의 접근과 지향을 갖고 유알아트가 재탄생한다. '당신도 예술가(유알아트)' 프로젝트는 "참여자가 생산자가 되는 일상적 예술, 즉 평등하게 누릴 권리와 표현할 권리"를 모토로 시작한 사업이었다. 요샛말로 '생비자' 수준의 단순 접근법은 아니었다. 소비자가 생산자가 되는 생비자란 자본주의 시장 내 적극적 소비 주체의 생성을 가정하는 논의에 머무른다. 반면에 그는 시민 권리의 확장 방식으로 '시민예술가'의 정체성을 제안한다. 한 사회 내 문화 권리와 감수성의 회복이라는 측면에서 창·제작의 문제에 접근하는 것이다.

김영현은 자본주의 문명사회가 사실상 표현하고자 하는 인간의 본능을 잃게 만들고 있다고 한탄한다. 그래서 그는 인간이 지닌 본래 창조와 창작의 본능에 대한 회복을 시민들이 모여 행하는 집단 창작과 일상 창작의

기운으로부터 찾고자 한다. 20세기 역사적 아방가르드 운동이 급진적 반예술을 통해 예술의 삶 속 일상화 테제를 주장했다면, 김영현은 '당신도 예술가'란 명명법으로 예술의 민주주의와 문화 권리의 보편화 테제를 주장한다. 전자가 해체의 논리라면 후자는 범용성의 논리다.

'당신도 예술가'는 거대한 창작 프로그램의 장과 같다. 다양한 커뮤니티 공간들에서 40여 명의 전문 시민 교육자와 500에서 1,000여 명의 시민 예술가가 특정의 창작 프로그램을 서너 시간 동안 함께 풀어낸다. 시민예술가적 경험과 실험이 예술을 하향 평준화하지 않겠느냐는 가능한 비판에 대해 김영현은 대중의 심미안과 창작이 향상될수록 전문작가에게 비판적 자극이 될 수 있음을 차분히 지적한다. 다시 말해 시민예술가 테제가 전문가 영역을 무시하거나 해체하는 것이 아니라 전문가와 아마추어작가 간 상호 잃어버렸던 예술 감각의 회복과 상호 학습의 시너지 둘 모두 취할 수 있다고 보는 것이다.

사회적 먹 작업들

김영현은 도시와 지역의 존재하지 않는 '커뮤니티'란 화선지에 그의 방식으로 먹을 입힌다. '당신도 예술가'의 공동 창작에 이어서, 2003년에 시작했던 '작은 예술가' 프로젝트도 그만의 먹으로 그린 커뮤니티 생성의 수묵화에 해당한다.^{그림1} 그가 관심을 기울였던 대상은 도시빈곤 지역에 거주하는 공부방 아이들이었다. 그는 처음에 이들에게 흔한 방식의 창작 프로그램 기획으로 접근하려 했다. 하지만 아이들과 자주 만나면서 정작 그 자신이 상호 이해와 관계의 소중함을 깨닫고 공부방 환경개선 프로그램으로 전환한다. 가난이란 이유로 위축된 아이들이 각자 삶의 환경에 자신감을 회복하도록 하기 위해, 그는 아이들이 자신의 교류 공간을 스스로 개선하도록 독

1 '작은 예술가' 프로젝트, 2003
 살림이 어려운 공부방의 낡은 비닐하우스를 부끄러워하는
 아이들과 함께 비닐하우스 벽화를 만들어 꾸민 작업이다.

려했다. 한지 벽화로 공부방을 도배하고 유리창에 빛을 차단할 스크린을 붙이고 주위에 텃밭을 마련하면서 아이들 스스로 공간에 대한 자부심과 애착을 배우도록 도왔다. 그의 프로젝트는 청량리 사창가 일대, 신림동 달동네 지역, 문정동 비닐하우스촌 등 소외된 아이들의 공부방에서 계속됐다. 돌봄이 없던 아이들이 작은 예술가로 바뀌어가고 그들 스스로 즐기는 모습을 보면서, 김영현은 공부방 교사를 대상으로 하는 워크숍을 통해 이 프로젝트를 그들 내부의 자율 기제로 정착시키도록 유도했다.

김영현의 아이들에 대한 관심은 장애·비장애 통합 도서를 연구하고 출판하는 촉각예술센터 '빛을 만지는 아이들'을 세우면서 본격화한다. 이곳에서는 아이들을 위해 세심하게 만든 그림책을 제작·출판했다.[그림2] 유알아트의 동료 김지나가 중심이 되어 2004년부터 2008년까지 장애 아동을 위해 시작했던 그림책 연구 후에 점자촉각그림책에 대한 해설서『빛을 만지다』(2007)부터 실제 장애인과 비슷한 감각만을 이용해 경험한 내용을 분석해 구성한 점자그림책『지하철감각여행』(2008)과『감각숫자: 먼지/마리/그루/방울』(2009) 등을 만들어냈다. 점자그림책 하나 없던 국내 현실에서 그들의 작업은 장애를 지닌 아이들에게 더 큰 상상력을 심어주고 비장애 아이들에게는 감춰진 감각의 차원을 함께 느끼며 공감을 이끌어내도록 도왔다.

'당신도 예술가'식의 포맷을 지역들에서 요청하면서, 다른 한편에선 직접 찾아가는 창작 프로그램 '걸어 다니는 예술가'(2005)가 큰 성공을 구가한다. 그의 문화예술행사는 지역에서 거의 1,000여 명 규모의 미술축제로 자리 잡고 한 번에 40여 명의 전문 교육자가 함께 이동하는 큰 공공예술 프로젝트로 성장한다. 김영현은 '작은 예술가'에서와 마찬가지로 지역에서 이들 프로젝트가 일회성 행사로 끝나는 것을 막고 지역 단위에서 자치의 기틀을 마련하게끔 하는 자생적 구조를 독려했다.

김영현의 사회적 먹 작업은 갈수록 농담의 묘미가 깊어졌다. 2007년

2 『별의 문자』 내지 이미지, 2009

감각그림책과 감각문화교재를 연구 및 출판하는 촉각예술센터 '빛을 만지는
아이들'에서 나온 이 책은 시각장애인의 문자인 점자를 두 편의 동화로 이야기하며,
점자의 모양을 시각적으로 표현했다.

3 이미지텔링 한산장터, 2009

물물교환과 다를 바 없을 정도로 일상적이고 소박한 난전의 모습이다.

이곳에서 사용할 대나무 명패와 매대를 작업해 깔끔한 상품을 판매하도록

유도하고 있다.

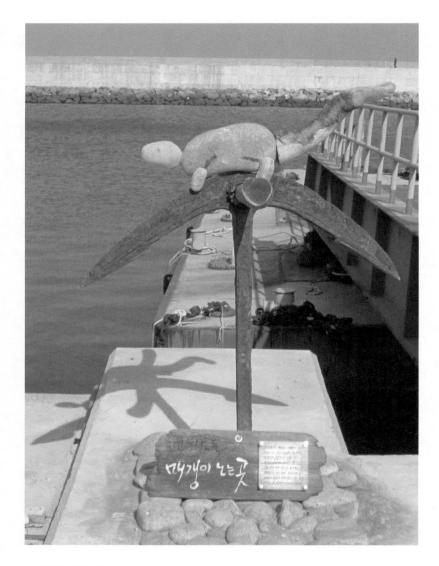

4 매물도 사람처럼, 2010

마을의 이야기와 일상을 이미지로 말하되 지역의 버려진 재료를
재생하는 구조를 작품화하고 있다.

부터는 좀 더 작은 마을 단위로 내려간다. 소위 지역 마을 상표 개발에 개입했다. 도시 속 빈곤층 아이들에 이어서 이곳에서는 향토 마을 주민의 문화적 자존감을 심어주는 방식을 고민했다. 접근 방식은 '마을의 상호작용 디자인'이란 그의 원칙에서처럼 일관된다. 즉 마을의 외관이나 경관이 아니라 그 속에 사는 주민 스스로 주체가 되어 그들의 삶을 디자인하는 작업의 중요성을 기본으로 삼는다. 예를 들어 전통 재래시장의 역사를 재생하고 그들만의 시장 특성을 상표화하는 '이미지텔링 한산장터'(2009),^{그림3} 뭍에 알려지지 않은 섬의 향토성을 살린 생활형 혹은 체험형 관광 커뮤니티 디자인 '매물도 사람처럼'(2010-2011),^{그림4} 담양 창평의 집집마다 슬로라이프를 영위하는 삶을 함께 배우는 '슬로시티'(2010-2012), 그리고 최근 칠곡에서 70, 80대 아버지들이 직접 벌이는 난생처음 요리교실 등 '인문학마을 만들기'(2013), 영월 마을 음식과 조리법을 개발해 배우는 공감 워크숍 '생각밥상'(2013) 등 말만 들어도 궁금하고 다채롭다.

유알아트의 성공과 무관하게 공공예술이 한국 사회에 정착하면서 김영현은 사회적 먹의 농담이 채색에 먹히는 상황을 목도하기 시작한다. 공공예술이 문화예술 정책 지원 구조 속으로 포획되면서 창의성이 규격화되고 박제화되는 상황을 본 것이다. 무엇보다 그 자신이 예술의 사회적 역할에 대한 고민을 갖고 작업을 시작했으나 예술활동이 사업이 되고 전문 기능직화되어 일감을 처리하는 스태프 직원으로 전락하고 있다는 자성에 귀 기울였다. 그에게 사회적 먹의 농담을 다시 되살릴 전환이 필요했다.

삶의 기술발전소

김영현은 모든 것을 잠시 놓고 안식년을 가졌다. 프랑스 지방을 거닐다가 그는 예술 자체가 일상적 삶을 이끄는 토대이자 원동력임을 깨닫는다. 그는

예술이 그저 권력 구조화된 한국의 상황과 달리 그 나라에 일상적 삶의 자양분이 된 예술을 보고 예술의 역할이 늘 건재함을 확인한다. 그는 프랑스에 견줘 우리식 대안을 삶의 지혜, 삶의 기술 등 전통 커뮤니티 가치를 예술 개념화하고 공유하고 공감하는 방법에서 찾으려 했다. 그것은 결국 '적정기술'이란 삶의 기술에 그를 도달하게끔 했다.

김영현의 적정기술의 관점은 한때 유행하던 제3세계 원조기술이나 요즘 지방자치단체가 열광하는 지역경제 대체에너지 부흥의 논리와는 좀 다르다. 가난한 나라를 위한 원조기술이나 경제성장을 위한 대체에너지적 시각보다는 그는 한 사회가 갖고 있는 지역 삶의 맥락에 대한 고려가 중요하다고 본다. 즉 우리네 적정기술의 궁극적 모습은 "우리 삶의 '적정한 상태'를 회복하는 혹은 우리 사회에 적용할 수 있는" 것이어야 한다고 강조한다. 예를 들어 2012년 담양에서 시도한 전국 화덕장인의 경연 프로젝트 '나는 난로다'는 적정기술의 재미난 실험장이 됐다.^{그림 5} 전국 각지에서 꽁꽁 숨어 있던 각종 자작난로들이 등장했다. 드럼통 벽난로, 슬로스토브 퀸, 거꾸로 타는 삼중 드럼통난로, 파랑골 돼지난로, 회전난로, 나무가스화 스토브, 아래로 타는 톱밥난로 등이 출품되면서 국내 화덕 관련 적정기술의 생동성을 확인하는 자리가 됐다. 이들 자작 난로 출품작은 이제는 주문형 난로에 자리를 내주고 자본에 의존하는 마을 기술이 되어가는 현실에 중요한 대항군 노릇을 했다. 조금 명분을 덧붙인다면 '나는 난로다' 프로젝트는 지역성, 공동체성, 주체성을 와해시키려는 자본주의적 기술에 대항하고 이들 산업자본의 예속으로부터 인간을 향한 삶기술을 되찾으려는 숨은 장인들의 모의이자 사건이었던 것이다.

김영현이 보기에 자본주의적 기술은 무엇보다 그 효과 면에서 인간이 지닌 창의성을 급격하게 상실하도록 유도했다는 문제를 지닌다. 이에 대해 삶의 토대로부터 출발하는 예술, 즉 오래된 삶의 기술에 대한 적정기술의

5 '나는 난로다' 프로젝트, 담양 창평, 2011

미래에너지를 쓰는 슬로시티 프로젝트 '나는 난로다'는 적정기술의 방법론에 따라
주변의 흔한 소재를 사용해 비전문가인 시민들이 만드는 화목난로의 현황을 파악하고
상호 학습하는 진화의 장을 만들었다.

6 자연의 부엌-마음먹기, 공덕역 늘장, 2013

자연의 부엌은 자연에너지로 공간을 만들고 활용해 사람들과 공간을 공유하고 행위를
함께하는 '문화마을 만들기'의 지향을 담은 곳이다. 배고픈 이들은 이곳에 와 장작을 패고
불을 피우고 직접 요리해서 먹고 뒷사람을 위해 설거지 정리까지 해야만 한다.

원칙적 논의가 그에게 필수적이었다. 더 본격적으로 이와 같은 적정기술로 매개되는 삶의 기술에 대한 전망은 10여 년 이상 유알아트의 실천적 위상으로 삼았던 '공공문화개발센터'의 명패를 내려놓고 2013년부터 '삶의 기술발전소'로 유알아트를 새롭게 재정비하도록 했다. 이와 동시에 최근 도시형 적정기술의 상설전시장 '자연의 부엌-마음먹기'가 서울 마포구 공덕동 도시형 장터 '늘장'에 자리 잡았다.^{그림6}

　이 상설전시 공간에서 방문객은 자신이 할 수 있는 음식을 화덕에 굽고 커피를 로스팅해 시식하기도 하고 빗자루를 만드는 워크숍을 받기도 하고 자작형 음식물 햇빛건조기 제작법과 생태계 순환의 원리를 배우기도 한다. 이 상설 공간은 햇빛온풍기, 햇빛온수기, 장작로스팅기, 흙오븐, 가마솥 황토화덕, 빗물저금통, 자연친화형 음식물 건조기 '말리' 등의 도시형 적정기술을 보고 실험하고 느끼고 배우고 서로 나누는 재미를 준다. 결국 '자연의 부엌'은 삶의 기술을 공유하는 발전소 사업 중 중요한 모델이다.

　김영현은 2014년 더욱 바쁜 한 해를 보냈다. 서울시 신시장 모델 사업으로 그가 거주하는 지역, 성북구 정릉시장의 사업단장을 맡았기 때문이다. '신맹모삼천지교'를 슬로건으로 시장에서 삶을 배우는 일들을 꾸민다. 시장에 개울장이란 마을 장터를 열어 상인, 주민, 청년과 지역의 문화예술단체들이 함께 참여하는 새로운 협력구조를 구상 중이다. 이곳은 단순히 물건이 거래되는 경제 시장의 역할만이 아니라 사람과 그들 삶이 존중받고 그들 사이에서 새로운 가치를 교환하는 살맛 나는 시장의 모습을 닮아갈 공산이 크다.

　김영현은 단순히 적정기술의 중요성에 대한 문제 제기에 머무르지 않는다는 점에서 예술가이다. 그뿐 아니라 일상 삶과 문화로 전화되는 적정기술을 다룬다는 점에서 삶의 기술 매개자이기도 하다. 그는 예술과 기술의 차이는 그 안에 철학이 있느냐 없느냐에 달려 있다고 말한다. 즉 적정기술은 그 자체의 기술적 매력을 넘어서서 그와 함께 자본주의적 삶의 방식에

심하게 찌들어 있는 우리네 삶의 태도와 감성을 바꾸는 힘이 존재한다는 점에서 그에게 중요하다. 그래서 남은 삶을 예술 밖에서 예술을 사유하는 방법론으로 적정기술의 칼을 빼든 그의 용기에 격려의 박수를 보낸다. 다만 나는 젊은 작가들 사이에 부는 제작문화의 기술주의적 열광에 적어도 그가 지닌 적정기술의 인문학적이고 생태학적인 접근이 함께 차용됐으면 하는 아쉬움이 크게 남는다.

김영현

문화기획자이자 커뮤니티아티스트. 그는 사람들이 원래부터 갖고 있었던 삶의 감각과 지혜를 공유하며 사는 사회를 꿈꾼다. 다양한 현장 문화예술 기획을 통해 그 자신의 역할을 찾고 있다. 그는 예술가들의 영역과 역할이 확대되는 것이 세상을 더 아름답고 가치 있게 만드는 일이라 여긴다.

urartcenter@urart.org

©이승준

새로운 테크노 문화실천을 위하여

이제까지 열여덟 창작 집단의 문화실천 실험 논의를 통해, 독자 제위들께서
사회미학적 태도의 다층성과 마찬가지로 장르적 다양성과 새로운 일상
혁명의 삶 구축에 대한 여러 문제의식을 접할 수 있었기를 고대한다.
마찬가지로 제1부에서 논의되었던 전술미디어가 지닌 실천 이론적 자양분
또한 새로운 저항을 구상하는 이들에게 계들 간 횡단을 도모하는 자극이
되기를 희망한다. 물론 열여덟 창작 그룹의 사례와 전술미디어적 개념
제안이 근래 현장 실천적 흐름의 전체를 대표하지 않음은 물론이다. 그저
예술계를 근간으로 한 새로운 사회미학적 표현의 등장에 대해 주목할 것과
이를 어떻게 저항 동력화할 수 있는가에 대한 일종의 환기 정도로 봐주면
좋겠다. 책의 서언에서도 잠시 언급했지만, 이제까지 내용에서 크게 빠져
있는 2000년대 이후 부상하는 국내 예술계 내 사회미학적 실천 논의는
이어서 출간할 책 『개입의 미학적 태도』(현실문화연구, 2015)에서 집중해
소개드릴 것을 약속한다. 이 책 『뉴아트행동주의』가 현대 미디어기술로
매개된 창·제작을 통해 주로 바깥 계와의 횡단을 모색하는 사례들에 대한
강조였다면, 향후 발간될 책은 예술계 자장 내 새로운 예술행동주의 경향
혹은 참여예술의 사례를 특징화하려 한다. 독자들의 계속적인 관심과
질정을 부탁드린다.

　　『뉴아트행동주의』는 이렇게 2000년대 이후 국내에서 기술을 매개로
해 현실 개입의 예술·미디어·문화실천을 벌이고 있는 뉴아트 창작군을
구체적으로 참고해 그들의 창·제작 작업에서 현실 개입과 행동주의적

요소의 여러 특징을 살펴보았다. 적어도 이들의 공통된 특성은, 대부분 서로 다른 문화실천의 장에서 현실에 개입하고 있으면서도 각자의 자리에서 예술-미디어-정보 계에 걸쳐 있는 여러 수용 주체와 연합해 창조적이고 실천적 작업을 보여주고 있다는 사실이다. 특히 이 책에서 소개된 창작군은 주로 예술계에 몸을 담고 있는 사례들로, 이들 국내 창작군이 서로 다른 계의 영역, 즉 문화, 미디어, 정보 온라인 영역을 넘나드는 행동주의적 선례를 보여주고 있음을 확인할 수 있었다. 무엇보다 이들 창작군이 새로운 정세, 예컨대 자본주의의 변화와 급변하는 디지털기술 환경에 걸맞게 미디어 예술행동과 광의의 전술미디어적 문화실천을 행하고 있다는 점 또한 대체로 확인해볼 수 있었다.

제1장 전술미디어의 역사적 유산에서 봤던 것처럼 미디어 전술가들이 거의 강박적으로 우려했던 대항권력 운동과 대안적 전망이 위계화되고 고착화되지만 않는다면 신자유주의 문화질서에 대항한 새로운 문화실천 전략을 세우는 작업은 여전히 필요해 보인다. 전략을 절대화하는 우를 범하지만 않는다면 가장 단순하게 공유될 가치 지향을 확인하는 작업은 꼭 필요하다. 그다음 급선무로는 급변하는 디지털 환경에 맞춰 새로운 테크노미디어 시대 문화실천의 대강과 문화실천 횡단의 국내 조건을 그리는 일일 것이다. 새로운 형태의 행동주의적 문화실천을 독려하기 위해서는 적어도 다음과 같은 논의가 먼저 활성화되었으면 좋겠다.

뉴아트행동주의의 기본 전제

먼저 뉴아트행동주의가 됐건 광의의 전술미디어가 됐건 국내 현실에 적정한 행동주의 이론과 실천 양 측면에서의 논의 생산이 이뤄져야 한다. 이론 논의는 좀 더 현장에 가까운 실천이론 작업을 통해서, 우리 사회

현실과 욕망의 속곳까지 관리하는 총체화된 권력의 삼투에 저항하는 법을 어떻게 오늘날 재정의할 수 있을까를 모색하는 논의로 모아져야 한다. 저항의 반영구적 기획을 위한 이론 작업이 요구되는 것이다. 다른 한편으로 실천적 논의는 꾸준히 새로운 저항 실험 사례의 발굴과 이 사례들의 종합을 꾀하는 작업과 다름없다. 국내 문화실천의 지형에서 산발적이고 산개해 등장하지만 중요한 흐름을 만들어내는 문화실천의 사회적 효과를 누적해 기록(아카이빙)하는 작업도 이뤄져야 한다. 종합하면 국내 문화실천 사례의 발굴과 이를 종합해 적정 이론화하고, 또 다시 실천이론으로부터 문화실천 행위와 사례의 경향성을 살피는 통합적 과정이 필요하다.

예를 하나 들어보자. 대안미디어나 공동체미디어 이론가와 실천가의 작업을 새롭게 모아서 이를 이론화 작업하는 계, 그다음 뉴미디어 활동가와 1인 게릴라미디어 활동가 등 온·오프라인 현장을 오가는 디지털저항 관련 운동가들의 계, 이 책에서 주목했던 뉴아트행동주의를 포함해 현장예술과 예술행동주의 등 예술의 사회적 참여와 개입을 줄곧 강조해왔던 사회미학적 참여예술 계, 그리고 문화간섭 등을 통해 수용 주체의 표현의 자유와 소수자의 인권문제를 풀어왔던 문화행동주의적 계, 이들 각각의 계로부터 실제적 문화실천의 경험을 정리하고 그 흐름을 진단하는 작업이 필요하다. 이와 같은 각 계 내부의 실천과 저항에 관한 이론·실천적 정리 작업은 문화실천 이론의 장점을 포용하고 저항 자체의 휘발성이나 국지성을 보완할 수 있다는 측면에서 최우선으로 논의되어야 한다.

두 번째로, 전술미디어라는 생소한 개념을 이 책에서 논했던 이유이기도 한데, 문화실천 영역 간 횡단 혹은 가로지르기는 다시 강조해도 지나치지 않다. 상호 소원한 계들 간에 횡단적 대화를 추동하고 이들 계를 상호 횡단했던 구체적 실험 사례 등에 대한 발굴 작업이 요구된다. 예를 들어 공공예술과 참여예술이라 불리는 영역은 미술 내 권위주의와

엄숙주의의 변화를 유도하고 있는지는 몰라도, 사회와 현장 속에서 어울리며 어떻게 새로운 대중 소통의 도구와 무기로 자리매김할 수 있을지에 대한 고민과 융합 노력이 아직은 부족하다. 그저 아방가르드 전위의 예술이요 특권적 향유에 머물러 있는 경우가 많다. 한 사회 내 저항과 문화실천의 차원에서 창·제작의 사회미학적 가치를 견인할 필요가 있다. 그 작업의 시작은 살아 있는 역사적 경험에서 출발해야 할 것이다. 실제 사례로부터 응용될 수 있는 다양한 미디어 경험을 기본 축으로 삼아 기존 대안미디어운동, 예술행동주의, 그리고 인터넷상의 전자저항 방식을 상호 접속시키고 그 속에서 대중의 목소리를 담아 총체화된 삶권력에 파열을 내려는 실천적 태도의 발굴과 축적이 필요하다. 뉴아트행동주의는 바로 아방가르드적 전통을 계승하면서도 관성화된 저항의 방식을 탈피하려는 도전에서 나왔다. 하지만 뉴아트행동주의 혹은 전술미디어의 개발과 발굴은 기존 실천의 경험만을 날름 삼키거나 과장해서는 곤란하다. 다양한 실천 경험의 유산 혹은 미디어 전술의 가치를 비판적으로 재전유하고, 이를 넘어서 대안적 비전을 갖고 횡단하는 문화실천 실험을 구성해야 한다.

세 번째로, 우리는 이제까지 포스트미디어 혹은 전술미디어 등의 문화실천적 개념과 관련해 보자면 체계적인 연구와 실험의 경험을 공유하고 전유하는 학문적 혹은 실천적 작업이 없었다는 점을 깊게 통감해야 한다. 즉 제도권 언론 개혁 전략과 전술에 비해, 살아 있는 대중과 변경의 소통 자율 기계에 무심했음을 고백해야 한다. 이는 단순히 없었던 관심을 회복하는 수준에서 벗어나, 이론적 혹은 실천적 주요 주제로 국내 전술미디어적 가치를 끌어올려야 함을 뜻한다. 이 점에서 현장 실천을 주도했던 다양한 시민단체, 예를 들면 진보네트워크, 아이피레프트[IPLeft], 문화연대, 한국민족예술인총연합, 미디액트 등 이미 조직화된 시민단체와

함께 다양한 개별적, 집단적 문화행동의 자원과 자율적 창작자 집단이 함께할 수 있는 다중적 저항의 밑그림을 그려볼 필요가 있다. 이는 실천이론적으로 봐도 충분히 의미가 있는데, 즉 제도화되고 현실 정치에 영향을 미치는 사회사적 시민운동과 대중 실천 행위에 대한 주목뿐 아니라 비가시적이나 다층적으로 진행되는 일상의 미시 정치와 저항의 경향까지도 함께 아우르는 포괄적 문화실천의 체계적 구성과 연관되어 있기에 그렇다.

네 번째로, 전술적 측면에서 행동주의와 문화실천의 다변화와 다양화가 계속해 이뤄져야 한다. 이미 역사적 아방가르드의 오래전 기법으로 언급됐던 전유, 전용, 패러디, 사보타주, 콜라주, 표류, 상황 등의 전술을 포함해, 대중이 새롭게 사회미학적 창·제작 표현의 확장 측면에서 적절하게 응용할 수 있는 방법론의 새로운 탐험과 공유가 요구된다. 이와 관련해 직업적 창작자의 역할과 마찬가지로 아마추어 대중 창작의 확장 국면에서 보여주는 다양한 사회미학적 실험에 대한 관찰과 주목이 필요한 대목이다. "다르게 행하는 것"[1]이 21세기 테크노미디어 전술의 주요한 모델이 되어야 하고, 이 속에서 새롭게 부상하는 전술 기제들의 지속적 갈무리와 업데이트 작업이 진행되어야 할 것이다. 하지만 행동주의 전술과 방법론 축적이 그 자체로 운동의 효과를 담보하기는 하더라도 여전히 어떻게 지배적 삶권력에 대한 사회·문화적 정의를 세우는가는 유보된 채 존재한다.[2] 자생적 힘의 분출만으로 위계적 지배와 억압의 주류 문화에 대한 전면적 변화를 얻기에는 어림없다. 기껏해야 지배와 주류에 대한

1 Golding, P. (1998). Global village or cultural pillage?, in McChesney, R. W. et al. (eds.), *Capitalism and the Information Age*. NY: Monthly Review Press, p. 84.
2 Williams, R. (1974). *Television: Technology and Cultural Form*. / 박효숙 옮김 (1996). 『텔레비전론─텔레비전과 문화형식』, 현대미학사, 222쪽.

교란과 소음만 있을 뿐이다. 인습적인 형식과 장르 안팎에서 대안적 문화와 담론 양식을 지속적으로 제공함과 동시에 저항들 간의 연대를 통해 주류 질서에 대한 도전을 함께 감행하는 것이 필요하다.

다섯 번째로, 미학적 표현 능력을 확장하기 위해 테크놀로지 매개 혹은 적어도 테크놀로지를 일부로 포용하려는 테크노미디어 문화실천의 횡단적 구상이 더욱 필요하다. 문화비평가이자 실천이론가인 더글러스 켈너는 비판과 저항의 포기란 전 세계 사람들이 겪고 있는 가공할 불행과 고난을 만들어내는 생활 방식에 항복하는 것 외에 그 무엇도 아니라고 의미심장하게 말한 적이 있다.[3] 그러면서 켈너는 미디어와 대중문화가 사회 변동과 저항의 도구로 어떻게 변형될 수 있는지에 대해 고민하면서 두 가지 처방전을 내놓는다. 그가 제시했던 하나는 '비판적 리터러시critical literacy'를 증진하기 위한 교육학의 개발이고, 다른 하나가 미디어행동주의였다.[4] 비판적 리터러시는 미디어의 표상과 담론에 비판적인 태도를 취하도록 가르치는 것이며, 미디어행동주의는 미디어를 매개해 주체적 표현을 배가하고 보다 문화실천적 맥락에서 이를 자기화하는 법을 배우는 것이다. 이는 뉴아트행동주의의 기본 접근과 흡사하다. 즉 켈너의 미디어행동주의란 대중 스스로의 테크노리터러시techno-literacy 장전과 전술미디어적 실천을 요구하고 있는 셈이다. 새로운 테크노 삶권력의 주문의 덫에 걸려들지 않으려면 권력의 다양한 코드를 지각해 해석할 수 있는 능력과 테크노리터러시를 통해, 새로운 저항의 이론과 법칙을 주체화 과정 안에서 생성하는 일이 함께해야 할 것이다. 오늘날 소셜웹 시대에 그의 테크노리터러시는

3 Kellner, D. (1995). Media Culture, London: Routledge. / 김수정 외 옮김 (1997). 『미디어문화』(새물결), 588쪽.
4 위의 책, 592–602쪽.

결국 뉴아트행동주의나 전술미디어의 실험을 통해 생성되고 그려지는
저항 모델에 해당한다. 다시 말해 삶권력의 새로운 통치에 대한 대응은
무엇보다 권력의 변화만큼이나 수용 주체들이 디지털기술의 응용 능력을
흡수해 저항의 모델을 짜는 힘으로 모으는 데 달려 있다. 이제 우리에게
테크노미디어를 매개해 이뤄지는 문화실천은 "역사적 필연에서 벗어나
역사적 기회를 만들기 위한 도전"⁵에 해당한다.

 마지막으로, 자본주의적 기술적 포획에 대해 아래로부터의 궁극의
대안을 찾는 작업은 그래서 중요하다. 제작기술, 자작기술, 재설계, 역설계,
공유문화, 정보공유지, 적정기술 등의 비판적 논의를 밀도 있게 시작해야
한다. 권위와 억압이 새로이 하이테크 재생산되고, 이런 조건하에서 디지털
자본이 쏘아대는 파장이 주체의 조건을 흡수하거나 때론 탈구시킨다.
상황을 비극적으로 만드는 것은 테크노 자본 영역의 새로운 정의로 인해
수용 주체의 새로운 성격을 요구하고 있다는 점이다. 그럼에도 다행히
테크노 자본의 파장에서 이탈하거나 탈구하는 주체의 형질 전환이 저항의
단초가 되어 간다. 저항의 파장을 일으키며 자생적으로 흩어지고 모여
분출하는 디지털 수용 주체들의 "처음부터 무수한 중심들", 이들이 바로
대안사회를 구성하는 출발이자 희망이다. 체제에서 탈구된 나쁜 주체들이
꾸미는 미래 기획의 개념과 언어들로부터 대항권력의 구체적 그림을
그려보는 일을 시작할 때다.

5 Ross, A. (1991). Hacking Away at the Countculture, in Penley, C. & A. Ross(eds.), *Technoculture*. Minneapolis: University of Minnesota Press, p. 132.

인명 찾아보기